故宮

香港筲箕灣

耀興道3號

東滙廣場8樓

商務印書館（香港）有限公司

顧客服務部收

故宮博物院藏文物珍品全集

吳門繪畫

主編：許忠陵

商務印書館

吳門繪畫
The Wumen Paintings of the Ming Dynasty

故宮博物院藏文物珍品全集
The Complete Collection of Treasures of the Palace Museum

主　　編 ·················	許忠陵
副 主 編 ·················	孔　晨
編　　委 ·················	婁　瑋　袁　傑　聶　卉
攝　　影 ·················	胡　錘　劉志崗　趙　山　馮　輝

出 版 人 ·················	陳萬雄
編輯顧問 ·················	吳　空
責任編輯 ·················	徐昕宇　黃　東
設　　計 ·················	張婉儀
出　　版 ·················	商務印書館（香港）有限公司 香港筲箕灣耀興道 3 號東滙廣場 8 樓 http://www.commercialpress.com.hk
發　　行 ·················	香港聯合書刊物流有限公司 香港新界大埔汀麗路 36 號中華商務印刷大廈 3 字樓
製　　版 ·················	深圳中華商務聯合印刷有限公司 深圳市龍崗區平湖鎮春湖工業區中華商務印刷大廈
印　　刷 ·················	深圳中華商務聯合印刷有限公司 深圳市龍崗區平湖鎮春湖工業區中華商務印刷大廈
版　　次 ·················	2007 年 11 月第 1 版第 1 次印刷 © 2007 商務印書館（香港）有限公司 ISBN 978 962 07 5330 5

總序

楊新

故宮博物院是在明、清兩代皇宮的基礎上建立起來的國家博物館，位於北京市中心，佔地72萬平方米，收藏文物近百萬件。

公元1406年，明代永樂皇帝朱棣下詔將北平升為北京，翌年即在元代舊宮的基址上，開始大規模營造新的宮殿。公元1420年宮殿落成，稱紫禁城，正式遷都北京。公元1644年，清王朝取代明帝國統治，仍建都北京，居住在紫禁城內。按古老的禮制，紫禁城內分前朝、後寢兩大部分。前朝包括太和、中和、保和三大殿，輔以文華、武英兩殿。後寢包括乾清、交泰、坤寧三宮及東、西六宮等，總稱內廷。明、清兩代，從永樂皇帝朱棣至末代皇帝溥儀，共有24位皇帝及其后妃都居住在這裏。1911年孫中山領導的"辛亥革命"，推翻了清王朝統治，結束了兩千餘年的封建帝制。1914年，北洋政府將瀋陽故宮和承德避暑山莊的部分文物移來，在紫禁城內前朝部分成立古物陳列所。1924年，溥儀被逐出內廷，紫禁城後半部分於1925年建成故宮博物院。

歷代以來，皇帝們都自稱為"天子"。"普天之下，莫非王土；率土之濱，莫非王臣"（《詩經·小雅·北山》），他們把全國的土地和人民視作自己的財產。因此在宮廷內，不但匯集了從全國各地進貢來的各種歷史文化藝術精品和奇珍異寶，而且也集中了全國最優秀的藝術家和匠師，創造新的文化藝術品。中間雖屢經改朝換代，宮廷中的收藏損失無法估計，但是，由於中國的國土遼闊，歷史悠久，人民富於創造，文物散而復聚。清代繼承明代宮廷遺產，到乾隆時期，宮廷中收藏之富，超過了以往任何時代。到清代末年，英法聯軍、八國聯軍兩度侵入北京，橫燒劫掠，文物損失散佚殆不少。溥儀居內廷時，以賞賜、送禮等名義將文物盜出宮外，手下人亦效其尤，至1923年中正殿大火，清宮文物再次遭到嚴重損失。儘管如此，清宮的收藏仍然可觀。在故宮博物院籌備建立時，由"辦理清室善後委員會"對其所藏進行了清點，事竣後整理刊印出《故宮物品點查報告》共六編28冊，計有文物

117萬餘件（套）。1947年底，古物陳列所併入故宮博物院，其文物同時亦歸故宮博物院收藏管理。

二次大戰期間，為了保護故宮文物不至遭到日本侵略者的掠奪和戰火的毀滅，故宮博物院從大量的藏品中檢選出器物、書畫、圖書、檔案共計13427箱又64包，分五批運至上海和南京，後又輾轉流散到川、黔各地。抗日戰爭勝利以後，文物復又運回南京。隨着國內政治形勢的變化，在南京的文物又有2972箱於1948年底至1949年被運往台灣，50年代南京文物大部分運返北京，尚有2211箱至今仍存放在故宮博物院於南京建造的庫房中。

中華人民共和國成立以後，故宮博物院的體制有所變化，根據當時上級的有關指令，原宮廷中收藏圖書中的一部分，被調撥到北京圖書館，而檔案文獻，則另成立了"中國第一歷史檔案館"負責收藏保管。

50至60年代，故宮博物院對北京本院的文物重新進行了清理核對，按新的觀念，把過去劃分"器物"和書畫類的才被編入文物的範疇，凡屬於清宮舊藏的，均給予"故"字編號，計有711338件，其中從過去未被登記的"物品"堆中發現1200餘件。作為國家最大博物館，故宮博物院肩負有蒐藏保護流散在社會上珍貴文物的責任。1949年以後，通過收購、調撥、交換和接受捐贈等渠道以豐富館藏。凡屬新入藏的，均給予"新"字編號，截至1994年底，計有222920件。

這近百萬件文物，蘊藏着中華民族文化藝術極其豐富的史料。其遠自原始社會、商、周、秦、漢，經魏、晉、南北朝、隋、唐，歷五代兩宋、元、明，而至於清代和近世。歷朝歷代，均有佳品，從未有間斷。其文物品類，一應俱有，有青銅、玉器、陶瓷、碑刻造像、法書名畫、印璽、漆器、琺瑯、絲織刺繡、竹木牙骨雕刻、金銀器皿、文房珍玩、鐘錶、珠翠首飾、家具以及其他歷史文物等等。每一品種，又自成歷史系列。可以説這是一座巨大的東方文化藝術寶庫，不但集中反映了中華民族數千年文化藝術的歷史發展，凝聚着中國人民巨大的精神力量，同時它也是人類文明進步不可缺少的組成元素。

開發這座寶庫，弘揚民族文化傳統，為社會提供了解和研究這一傳統的可信史料，是故宮博物院的重要任務之一。過去我院曾經通過編輯出版各種圖書、畫冊、刊物，為提供這方面資料作了不少工作，在社會上產生了廣泛的影響，對於推動各科學術的深入研究起到了良好的作用。但是，一種全面而系統地介紹故宮文物以一窺全豹的出版物，由於種種原因，尚未來得及進行。今天，隨着社會的物質生活的提高，和中外文化交流的頻繁往來，無論是中國還

是西方，人們越來越多地注意到故宮。學者專家們，無論是專門研究中國的文化歷史，還是從事於東、西方文化的對比研究，也都希望從故宮的藏品中發掘資料，以探索人類文明發展的奧秘。因此，我們決定與香港商務印書館共同努力，合作出版一套全面系統地反映故宮文物收藏的大型圖冊。

要想無一遺漏將近百萬件文物全都出版，我想在近數十年內是不可能的。因此我們在考慮到社會需要的同時，不能不採取精選的辦法，百裏挑一，將那些最具典型和代表性的文物集中起來，約有一萬二千餘件，分成六十卷出版，故名《故宮博物院藏文物珍品全集》。這需要八至十年時間才能完成，可以說是一項跨世紀的工程。六十卷的體例，我們採取按文物分類的方法進行編排，但是不囿於這一方法。例如其中一些與宮廷歷史、典章制度及日常生活有直接關係的文物，則採用特定主題的編輯方法。這部分是最具有宮廷特色的文物，以往常被人們所忽視，而在學術研究深入發展的今天，卻越來越顯示出其重要歷史價值。另外，對某一類數量較多的文物，例如繪畫和陶瓷，則採用每一卷或幾卷具有相對獨立和完整的編排方法，以便於讀者的需要和選購。

如此浩大的工程，其任務是艱巨的。為此我們動員了全院的文物研究者一道工作。由院內老一輩專家和聘請院外若干著名學者為顧問作指導，使這套大型圖冊的科學性、資料性和觀賞性相結合得盡可能地完善完美。但是，由於我們的力量有限，主要任務由中、青年人承擔，其中的錯誤和不足在所難免，因此當我們剛剛開始進行這一工作時，誠懇地希望得到各方面的批評指正和建設性意見，使以後的各卷，能達到更理想之目的。

感謝香港商務印書館的忠誠合作！感謝所有支持和鼓勵我們進行這一事業的人們！

1995年8月30日於燈下

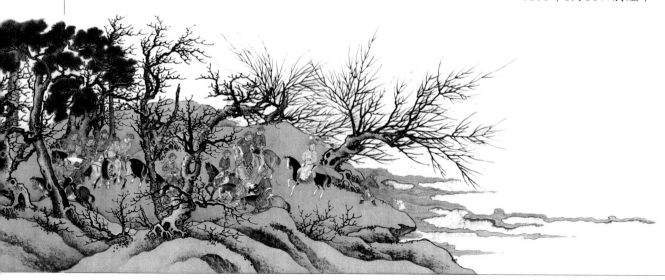

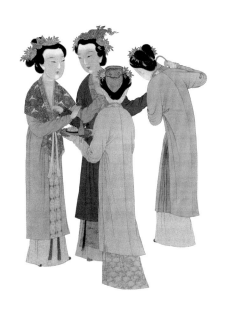

目錄

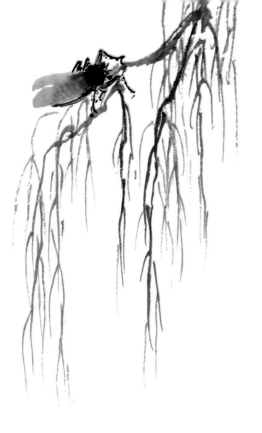

文
物
目
錄

導言

許忠陵

在中國繪畫史上，吳門地區曾先後湧現出近千位著名畫家，對中國繪畫的發展起到了重要的推動作用。特別是以沈周、文徵明、唐寅、仇英為代表的明代吳門畫家，將中國文人畫發展到一個全新的高度，成就卓越，對後世影響巨大。因此，人們將明代吳門諸家視為中國繪畫史上的一個重要流派，其畫作被統稱為"吳門繪畫"。

故宮博物院庋藏着吳門畫家的作品400餘件，涵蓋了吳門畫壇百餘年的發展歷程，不但系統完整、脈絡清晰，且精品良多，是深入研究吳門繪畫藝術不可或缺的寶貴資料。本卷特從這些作品中遴選出128件精品，以吳門繪畫的發展源流為序臚陳，期望能使讀者對吳門繪畫乃至中國文人畫的發展，有一個較為全面的認識。

一、吳門繪畫的源起

吳門地區一般泛指江蘇省蘇州一帶，包括了吳縣、長洲、吳江、常熟、嘉興等地，因其古屬吳地，故而得名。這裏山明水秀、土地肥沃、物產豐富、交通便利，自宋代以來發展迅猛，經濟繁榮，文化昌盛，成為文人薈萃、名家輩出之地。然而元末明初之際，張士誠以蘇州為統治中心，割據江、浙，與朱氏政權分庭抗禮達11年之久，成為朱元璋的心腹之患。因此，明王朝建立後，朱元璋對這一地區採取了一系列嚴厲的報復制裁手段，在經濟上採取藉沒田產、遷徙富戶、徵收重額田賦等措施；在政治上則對這一地區的官吏和文人實行鎮壓和箝制，原為張士誠手下的臣僚大部分被殺，一些本與政治鬥爭無關的文人和畫家如高啟、徐賁、陳汝言、趙原等也被羅織種種罪名，加以迫害。致使吳門地區在明初幾十年裏呈現出"道里蕭然，生計鮮薄"[1] 的蕭條景象。

到了宣德年間（1426—1435年），朝廷調整統治策略，對吳門地區實施休養生息，減免田賦，鼓勵耕織等政策，上述情況才有所改觀。宣德五年（1430），況鍾出任蘇州知府，他針對吳門地區的特點，採取了一系列興利除弊、抑制豪強、舉薦人材的措施，大力恢復和發展生產。經過一段時間的治理，加上得天獨厚的自然條件，當地經濟逐漸復蘇。到成化年間（1465—1487），吳門地區已然呈現出"閭閻輻輳，棹楔林叢，城隅濠股，亭館佈列，略無隙地。輿馬從蓋壺觴榼盒交馳於通衢永巷之中，光彩耀目。遊山之舫，載妓之舟，魚貫於綠波朱閣之間。絲竹謳歌與市聲相雜"[2]的繁華景象。當時，蘇州一帶以桑蠶養殖和紡織業為代表的手工業、商業活動尤其繁盛，其規模居全國之首。經濟的發展、社會的安定，必然帶動文化的繁榮，這就為吳門畫壇的崛起和興盛創造了良好的社會和經濟條件。

吳門畫派得以形成，除了得益於當地良好的社會和經濟土壤之外，還得益於宋元以來，大批文人在當地紮下的深厚藝術根基。如著名的"元四家"黃公望、吳鎮、倪瓚、王蒙皆曾活躍於這一地區，在這裏播下了藝術的種子。在藝術源流上，元末明初活躍於蘇州地區的一批文人畫家也發揮了承前啟後的重要作用，成為吳門繪畫的先驅。這批畫家多是隱士文人，也有科舉不第或仕途失意者，主要包括徐賁、趙原、謝縉、陳汝言、陳繼、陳暹、杜瓊、劉珏、沈澄、沈貞吉、沈恆吉等。他們中有些與元代文人畫家交往密切，直接受到熏陶，如陳汝言與王蒙情篤，趙原亦與倪瓚、王蒙熟識。有些則互為師友，有的還有師承關係或家學淵源。如謝縉、陳繼為沈周祖父沈澄的好友。沈周的伯父沈貞吉、父親沈恆吉都曾從陳汝言之子陳繼讀書，又從杜瓊學畫。這些人彼此情感契合，往來密切，互相影響。在繪畫創作上皆遵循文人畫"逸筆草草，不求形似，惟以自娛"的宗旨。畫法遠師五代董源、巨然，近承元代趙孟頫及黃公望、吳鎮、倪瓚、王蒙四大家。其中徐賁、趙原、謝縉、陳繼等人則直接承繼了"元四家"之畫風。可以説，這些先驅者的藝術淵源和繪畫成就，為吳門畫壇的全面發展奠定了良好基礎，特別是杜瓊和劉珏，對吳門畫家的影響尤大。

杜瓊（1396—1474）明經博學，精於詩、文、書、畫，卻隱居不仕，以畫終身。其山水畫初師吳鎮，後兼學董源、巨然及王蒙，風格蒼秀細潤。作品既有羣山矗立、草木叢生、構圖繁密、氣勢雄偉的山水，也有景色優美、意境清雅的園林。本卷所收《山水圖軸》（圖1）和《友松圖卷》（圖3）為其代表傑作。杜瓊在繪畫理論上也頗有見地，他在汲取前人觀點的基礎上，進一步提出"山水金碧到二李，水墨高古歸王維"[3]，畫山水"可以觀其胸中造化，吐露於毫素之間，恍惚變幻，像其物宜者，則足以起人之高志，發人之浩氣焉"[4]等

觀點。這對吳門地區文人畫的發展，以及後世董其昌"南北宗"論的產生都有一定影響。

劉珏（1410—1472）是杜瓊摯交，官至刑部主事、山西按察司僉事，後辭官歸里，工詩、書、畫。其山水師法董源、巨然，兼學王蒙、吳鎮。本卷所收《夏雲欲雨圖軸》（圖5），乃係臨摹吳鎮之作，氣勢雄渾蒼鬱。

杜瓊和劉珏都是沈周的老師，劉珏與沈周更為姻親。三人往來甚密，互贈詩題畫，曾合作《報德英華圖卷》（圖2）等作品。杜、劉二人在繪畫理論和技法上開吳門畫壇之先聲，並對吳門繪畫的開創人物 —— 沈周有着直接指導和影響。在他們的影響下，沈周不僅在詩、文、書、畫等領域取得了很高的成就，還將文人畫的創作思想和方法帶給了吳門畫壇，開創了吳門畫派近百年的輝煌。

二、吳門繪畫巔峰時期的藝術特色

明成化至嘉靖年間（1465—1566），是吳門繪畫發展最為繁盛的時期。在這一百年中，湧現出一批卓有成就的畫家，如沈周、文徵明、唐寅、仇英、周臣、陳道復、謝時臣、陸治、文嘉、文伯仁、錢穀、周之冕等。他們相繼活躍在吳門畫壇上，成績斐然，使明代繪畫在院體畫和浙派畫衰敗之後，再度呈現出欣欣向榮的景象，開創出中國畫史上又一輝煌燦爛的時期。縱觀這一時期的吳門繪畫，主要有以下一些鮮明的藝術特色。

（一）繪畫創作宗旨相同，藝術風格多樣。

吳門繪畫向來以沈周、文徵明、唐寅、仇英為代表，人稱"吳門四家"。他們通過各自的藝術風格表現了文人畫"聊以自娛"的宗旨。正如清人所言："成、弘間，吳中翰墨甲天下，推名家者，惟文、沈、仇、唐諸公，為揜前絕後"[5]。四人的成就左右了整個吳門畫壇，其中對明代畫史和吳門畫壇影響最大、延續時間最長、從師弟子最多者，當屬沈周、文徵明。特別是文氏一家，世代相傳，人才輩出，一直延續到明末，幾乎成為吳門畫壇興衰起伏的見證。因此，本文以"吳門四家"為重點，逐一介紹其藝術源流及特色，這將有助於人們從中了解吳門繪畫的整體風貌。

沈周（1427—1509）出身於書畫世家，家學淵源。祖父沈澄、伯父沈貞吉、父親沈恆吉都以詩文書畫名聞鄉里。家藏典籍和前人名跡甚富，這使沈周能博覽羣書，接觸古畫，擴大視野。他自幼便饒有文才，十一歲時在南京戶部主事崔恭處作《鳳凰臺歌》，倍受崔恭激賞，且比

之王勃。其詩文師從陳寬和趙同魯，畫學除家傳外，尚得名師杜瓊、劉珏的親自指授，畫藝成長迅速，取得了卓越成就，被時人推為吳門畫壇的開拓者。

沈周善畫山水、人物、花鳥。其山水畫先由元人入手，後又追師董、巨，深得諸家之法並形成自己的面貌。早年作品大都工緻細緊，構圖繁密，筆法柔潤，略呈方峻，佈局獨具匠心。四十歲後始作大幅，對其這一變化，時人評價不一，文徵明曾云：“石田先生風神元朗，識趣甚高。自其少時，作畫已脫去家習，上師古人，有所模臨，輒亂真跡，然所為率盈尺小景。至四十外，始拓為大幅，粗株大葉，草草而成，雖天真爛發，而規度點染，不復向時精工矣。”⑹《滄洲趣圖卷》（圖13）是其晚年的傑作，構圖疏簡寬闊，氣勢不凡。筆法上多用禿筆中鋒，老健簡勁，既圓渾厚拙，又靈活多變，雖有元四家遺法，確又是沈周特有的風格，說明沈氏對前人技法繼承與創新兼而有之。沈周的花鳥畫成就也很高，畫法繼承南宋牧溪的水墨粗簡風格，同時吸取了元人的“墨戲”和水墨淡色畫法，筆墨簡厚，風神淡冶。著名學者王世貞讚其曰：“石田氏乃能以淺色淡墨作之，而神采更自翩翩，所謂妙而真也”。⑺ 其代表作《墨牡丹圖軸》（圖18）和《臥遊圖冊》（圖14），所畫芙蓉、蜀葵、枇杷、菜花等，構圖簡潔，風格質樸，用筆隨意自如，韻味醇厚，一變宋人那種規整暈染的畫法，為明代花鳥畫開創了新風，文徵明、唐寅、陳道復、陸治、周之冕等人均受其影響。

文徵明（1470－1559）出身於官宦世家，生活優越，家藏典籍和名人書畫精絕。他一生勤奮，自幼又受到良好教育，文采儒雅，工詩文、善書畫，山水、花鳥、人物無一不工。早年曾向沈周學畫，後師法董源、巨然以及元趙孟頫、王蒙、吳鎮諸家，博採眾長，自成一格，與沈周並稱“吳門畫壇”領袖。文氏筆墨以清蒼工秀、蘊藉含蓄見長，施色於濃麗中又有淡雅之致，有“粗”、“細”兩種風格。“粗”不狂放，“細”不板滯。像《溪橋策杖圖軸》（圖36）乃是文氏粗筆畫中的佳作，筆墨淋漓，粗簡而不狂放，工穩秀逸仍在其中。而在其僅存的仕女畫《湘君湘夫人圖軸》（圖24）中，繪畫追求古意，人物衣紋作游絲描，運筆精謹卻不纖弱工板，施色輕薄淡雅，而不濃塗麗抹，意趣高古，堪稱文氏細筆畫中的優秀代表作。至於《綠陰清話圖軸》，筆法則工緻秀逸，清潤蒼勁，構圖平中有奇，為其晚年佳構。

唐寅（1470－1523）性格放蕩不羈，才華橫溢，自稱“江南第一風流才子”。早年因捲入科舉弊案，仕途不得志，遂絕意功名，以詩文書畫終其一生。山水、人物、仕女、花卉無一不工。初學周臣，後取法南宋李唐、劉松年、馬遠、夏珪，又汲取元人筆墨，還得到過沈周的指

點。在兼容宋元諸家技法的基礎上，形成一種秀潤工整，瀟灑超逸的藝術風格。博得畫界的高度讚賞，稱"六如居士以超逸之筆，作南宋人畫法，李唐刻畫之跡為之一變，全用渲染洗其勾斫，故煥然神明，當使南宋諸公皆拜牀下。"[8] 其山水畫，如《事茗圖卷》(圖44)，景物開闊，層次分明，意境清幽怡人。《幽人燕坐圖軸》(圖53)，山高景遠，筆法縝密秀潤，樹石用細線乾筆勾皴，一變宋人勾斫畫法，富有新意。其人物畫以《王蜀宮妓圖軸》(圖48)、《風木圖卷》(圖45)為代表。前圖取唐妝仕女畫法，面部施"三白法"，體態俊秀端莊。衣紋作鐵線描，用色妍麗明潔，富於變化。後圖為白描人物，構圖簡潔，人物形態刻劃生動，逸筆草草，興意瀟灑。兩幅人物畫兩種格調，充分展示了唐寅藝高多變的藝術特色。

仇英(公元十六世紀)初為漆工，後從周臣學畫，又勤於臨摹古人名跡。人物、山水、樓閣、花卉、禽獸，樣樣精工。尤善摹古，幾可亂真。其繪山水、人物，有工細與粗簡兩種風格。特別是他的工筆重彩仕女畫，被譽為"仇派"仕女，開啟了後世仕女畫的新格。從傳世代表作《人物故事圖冊》(圖57)、《玉洞仙源圖軸》(圖61)、《蓮溪漁隱圖軸》(圖62)來看，仇英功力精湛，習古而不泥古。他雖出身工匠，畫風又以工筆青綠為主，但能汲取文人畫的筆墨韻致，於嚴整工細之中又富秀麗瀟灑之趣，毫無畫工俗匠刻板習氣。清代畫家方薰評論說：仇英雖不能文，比沈、文、唐稍遜一籌，"然天賦不凡，六法深詣，用意之作，實可奪伯駒、龍眠之席"[9]。"南北宗"論的創議者董其昌也稱讚說：仇英是李昭道一派，繼趙伯駒、趙伯驌之後的第一人。

總體來看，四家之中，沈周蒼勁渾樸，文徵明蒼秀工穩，唐寅清逸瀟灑，仇英精工秀逸。這其中沈、文二家為師承關係，故在文氏的畫中存有沈氏筆法，而唐、仇的畫風則與之大相徑庭。四家的風格雖異，但在創作思想上又都以文人畫為宗旨，作品中充滿了文人的筆墨情趣。

除四家之外，其他吳門畫家在遵循文人畫創作的宗旨之下，藝術風格雖與"吳門四家"有相當的關聯，但由於出身經歷、個人文化修養和從師途徑的不同，形成了各自的繪畫藝術風格。例如陳道復(1483—1544)初師文徵明，中年以後自立門徑，為文氏門人中最富創意性的弟子。善畫水墨山水、花卉，筆墨淋漓而又蒼秀，灑落而不粗俗。特別是他的寫意花鳥畫，對後世畫家影響頗大，與徐渭並稱為"白陽青藤"。其他如陸治、文彭、文嘉、文伯仁、錢穀、王穀祥、周天球、陸師道、居節、朱朗、文俶、謝時臣、周之冕等人，皆是當時畫壇上的名家。其中有的受沈周影響，有的初是文徵明的弟子，然多有自己的風格。如陸治是文徵明的

學生，工畫山水、花鳥，山水畫風格尖峭秀雅，自成一家；文嘉是文徵明次子，承繼家學，但畫風疏簡秀逸，變家法而另創一格；文伯仁是文徵明的姪兒，也是文氏的第一傳人，擅長山水、人物，以嚴謹細密見長；謝時臣專長畫山水，學沈周畫法，多作巨障大幅山水，氣勢雄偉；周之冕善畫花鳥，以"鈎花點葉法"著稱……凡此種種，不一而足。如此眾多的畫家，有着不同的藝術風格，使吳門畫壇呈現出丰姿多彩，百花爭艷的繁榮局面。

(二) 以文人現實生活為題材的作品增多

表現文人的現實生活是"文人畫"的重要內容。早在唐宋時期，便已有反映這類題材的作品，如唐代王維《輞川圖》描繪的即是作者晚年在陝西藍田營建的"輞川別墅"，宋時李公麟《西園雅集圖》畫蘇東坡、米芾、王詵、黃庭堅、李公麟等文人墨客，在王詵家雅集游園的情景。但從總體看，宋元以前繪畫以表現大自然的山水畫和花鳥畫為主，人物畫大都以歷代名人和歷史故事為題材，直接反映當時文人起居行止生活的作品並不多。而到了明代，表現這方面內容的繪畫得到了很大發展，文人雅士們的生活情趣成為繪畫的重要題材，這在吳門畫家的作品中體現得尤為突出。從傳世的作品看，以這類題材為內容的畫作可大致分為"別號圖"、"送別圖"和文人"雅集圖"等幾類。

"別號圖"是指以主人的堂、齋、軒、室及字、號而取的圖名。這類作品在元代已經出現，發展到明代更為盛行，幾乎伴隨吳門繪畫的始終，成為吳門畫壇的一大特點。[10]如杜瓊《友松圖》之"友松"，即杜瓊姐丈魏本成的別號；文徵明《洛原草堂圖卷》之"洛原草堂"，則是明代文人白悦的私家園林；文伯仁《南溪草堂圖卷》所繪為明代書法家顧英住所南溪草堂實景。其他如周臣《春泉小隱圖》；唐寅《雙鑒行窩圖冊》、《事茗圖》；程大倫《柳塘待客圖冊頁》等等皆屬此類。別號圖大都有畫家的詩題，或當時名人的題詩撰文，題記圖的本末，或題解別號之寓意。畫家在繪畫時，則往往依據別號的含意，盡力表現主人公的生活理想和情趣，故而各圖的構思佈景不盡相同，但"以城市中而求隱居"的思想卻是一致的。因此，不少別號圖的構圖大都具有畫面開闊，意境幽雅的藝術特點，既有自然之美，又有嫵媚秀麗的庭園情趣，蘊涵着畫家追求高尚儒雅的情操。

"送別"和"文人雅集"是吳門畫家廣泛採用的題材。這類作品一般均於畫前有名人書引首，圖後有當事人和友人作詩或題記。內容上圖文互補，比較真實地記錄了當時文人與名流仕宦品茗觴詠、雅集賞古、讀書論畫、送別遠行等生活逸事。值得一提的是，此類作品雖有一定的紀實性，但畫家卻不是用一筆不苟的工筆寫實手法繪製，而是筆簡意到，意隨筆行，追求

意境，處處充滿文人畫的筆墨韻致。如《京江送別圖卷》（圖 12）是沈周為友人吳愈赴任敘州（今四川宜賓縣）而作，圖前引首有清代王時敏書"名跡貽徽"四字，圖後有明人文林、祝允明作序，及沈周、陳琦、吳瑄等人跋語。畫面樹木叢生，高山起伏，江水遼闊，孤獨一舟，岸上數人拱手送別，與乘船遠行的友人遙相呼應。意境淒冷寂靜，襯托出依依惜別之情，着墨不多，意在其中。其他如文徵明《蘭亭修禊圖卷》（圖 30）、陸治《濠上送別圖軸》（圖 75）等亦屬此列。這些畫為研究了解當時吳門文人之間的交往提供了寶貴的形象資料，如果從這個意義上講，吳門的"文人畫"也是具有一定寫實性的作品。

此外，吳門畫家還創作了許多紀游圖和江南實景圖，如文徵明《橫塘圖頁》（圖 23），唐寅《行春橋圖頁》（圖 51）、《越來溪圖頁》（圖 52），陸治《三峰春色圖軸》（圖 77），錢穀《虎丘前山圖軸》（圖 88），文伯仁《太湖圖軸》（圖 83）等。紀游圖有詩、有畫、有記，詩、文、書、畫融合在一件作品內，成為友人交往之紀念，也為後人了解他們的行蹤提供了重要的文獻和形象資料。實景圖所繪景點大多是吳門地區的名勝，其中"越來溪"位於蘇州城外西南橫山下，與石湖相連；"行春橋"在"越來溪"中，湖山滿目，亦為勝處 (11)，其他如橫塘、太湖、虎丘等名勝，皆為文人雅士經常聚會游覽之地。此類繪畫創作以實景為題材，記錄畫家所到之地，以供更多的朋友雅士鑒賞，滿足他們不出門便可悠游名山勝境、隱逸大自然的心理需求。

（三）詩書畫的完美結合

在畫作上題識詩文，始自北宋蘇軾、米芾，元、明以後逐漸增多。特別是吳門畫家大都具有很高的文化修養，能書善畫，又工詩文。沈周、文徵明、唐寅、文彭、文嘉、陳道復、周天球等都是一代書家，有的還負詩名。他們在畫上的題詩或作記的數量之多，遠勝前人。從傳世作品來看，畫上的題詩或作跋往往與作品的內容有關，要求書法用筆與繪畫的風格一致，題詩的位置與畫面構圖相協調，使詩、書、畫三者融為一體。如沈周《臥遊圖冊》（圖 14），分別畫山水、花果、家禽、耕牛、秋蟬，各具神態。每開均有自題詩，詩題內容及其安放的位置與畫面協調一致，成為一個有機的整體。文徵明《湘君湘夫人圖軸》（圖 24），在狹長的掛幅下半部，畫身着長袖衣裙的湘君、湘夫人，上部為作者小楷書屈原《楚辭·九歌》中的《湘君》、《湘夫人》篇。書法精謹方整，筆筆不苟，與畫中形象端莊娟秀、行筆施色極為高古的人物相契合。《綠陰清話圖軸》（圖 32）是作者晚年精心之作，畫上自書詩："碧

樹鳴風潤草香，綠陰滿地話偏長；長安車馬塵吹面，誰識空山五月涼"。緣景抒情，情開畫意，表達出作者棄官歸隱、寄情山林的思想感情。唐寅一生坎坷，常常通過詩句來表達他的情感。其《風木圖卷》（圖45）自題詩："西風吹葉滿庭寒，孳子無言鼻自酸。心在九泉燈在壁，一襟清血淚闌干。"詩句悲切，當與畫家"父母妻子躡躡而沒，喪車屢駕，黃口嗷嗷"[12]的親身遭遇有關。此詩與畫中景色人物十分契合，恰當表現出作者作畫的心境。陳道復在詩、書、畫結合和筆墨的自由抒發上，更充分表現了文人畫的趣味。他在《梅花水仙圖軸》（圖67）中所題行草書詩"誰自冰雪裏，卻有麝蘭香"。書法舒展渾厚，筆力老練勁挺，詩句簡潔貼切，刻劃出枯枝老梅和水仙耐寒喜潔、幽香清遠的性格，是詩、書、畫完美的結合。

（四）反映城市居民生活需要的風俗畫增多

明代吳門地區經濟發達，特別是蘇州，自明中葉以來，已發展成商業和手工業高度繁榮的城市，廣大市民、手工業者和商人的文化需求必然會反映到文學藝術作品中來。吳門繪畫也不例外，出現了許多反映當時市民階層現實生活和風土人情的作品。如文徵明的《胥口勸農圖》、周臣的《流民圖》、居節的《漁父圖》、朱朗的《漁樂圖》、李士達的《歲朝村慶圖》、袁尚統的《歲朝圖軸》（圖121）、張宏《雜技遊戲圖》等。李士達的《歲朝村慶圖》作於萬曆四十六年（1618），以細膩寫實的筆法再現了江蘇吳縣石湖地區農家男女老少辭舊迎新的歡樂景象，具有濃郁的民間習俗和地方特色。張宏的《雜技遊戲圖》作於江蘇毗陵（今武進縣），作者根據街頭巷尾所見的小販叫賣、藝人擊鼓起舞、道觀出行、說書看相、驚險雜技等場景繪製而成。場面宏大，筆墨簡練，不着背景，畫面依內容自成段落，人物生動逼真。

這類民情風俗題材的作品主要出現在吳門畫壇的中後期，雖與吳門諸家傳統的文人畫風格迥異，但卻是吳門繪畫重要組成部分，也是其有別於傳統文人畫的重要特點之一。從另一個角度來看，市井風俗畫的出現，既滿足了當時市民階層的觀賞品味，也是吳門繪畫適應商品經濟發展的必然產物，更是畫家接近和反映市民生活的真實寫照。

需要略作說明的是，由於吳門諸家的風俗畫作品多被收入本全集之《明清風俗畫》卷中，而本書只選其中極少作品略為介紹，故此處不再贅述。

三、吳門繪畫的作偽及衰落

明代吳門地區經濟繁榮，文化發展，古董書畫市場也異常活躍，買賣、收藏、鑒賞古玩成風，人們把古董書畫收藏的多少視為身份財富的象徵。這就為投機牟利的商人偽造名家書畫

提供了廣闊的市場，一時間，吳門成為全國偽造和販賣古玩書畫的中心。在這一背景下，一些吳門畫家為了謀生糊口，自覺或不自覺地也與製作假書畫的活動聯繫在一起。正如明人所言："古董自來多贋，而吳中尤甚，文士借以糊口"[13]，清人也云："蘇州人聰慧好古，亦善仿古法為之，書畫之臨摹，鼎彝之冶淬，能令真贋不辨之"。[14] 在此作偽造假的世風影響之下，就連那些出身書香門第，謝官不仕，自視清高的文人畫家也不得不趨時諧俗，以致託名、代筆之作層出不窮。雖然這是文化產品商品化帶來的一種必然的社會現象，但由此一來，也直接導致當地書畫、古玩作偽的泛濫。下面僅以"吳門四家"為例，來說明當時吳門地區書畫作偽的普遍性。

沈周出身書香門第，畫名極高，每到一地，求畫者"履滿戶外"，"近自京師，遠至閩楚川廣，無不購求其跡，以為珍玩。風流文翰，照映一時，其亦盛矣！"[15] 沈周的畫受到如此珍愛，自然被那些專門以做假畫獲利的人視為仿偽的重要對象。所以其畫"片縑朝出，午已見副本。有不十日到處有之，凡十餘本者。時味者惟辨私印，久之印亦繁，作偽之家便有數枚。印既不可辨，則辨其詩，初有效其書逼真者，已而先生又通自書之，凡所謂十餘本皆此一詩，皆先生筆也。"[16] 由此可知，沈周繪畫的偽作在當時已是隨處可見。加之沈周胸襟廓落，大度待人，凡持紙敲門索畫者，他都"不見難色"，樂於答應。但終因求畫的人太多，自身難以盡答，便不得不"令弟子模寫以塞之，是以真筆少焉。"[17] 更有甚者，一些為牟取高利的人，持假畫前來求題，他也樂而為之。因此，沈周的傳世作品中，既有其致尊師良友的精心之作，也有應好事者之求而信手一揮的應酬之品，而那些代筆、改款、仿作、偽造的作品，更是不難尋覓。

文徵明官至翰林待詔，辭官歸里後，杜門不復與世事，以翰墨自娛，創作書畫，成就斐然，聲名海內外，慕名而來乞詩求索書畫者絡繹不絕。"四方乞詩文書畫者，接踵於道，而富貴人不易得片楮，尤不肯與王府及中人，曰'此法所禁也'。周徽諸王以寶玩為贈，不啟封而還之。外國使者道吳門，望裏肅拜，以不獲見為恨。"[18] 一方面，文徵明人品高潔，面對權勢者不屑一顧，凡來求畫者皆被拒絕。但另一方面，他對那些以做偽書畫謀生的商販，卻非常寬容大度。據史書記載，某人為了牟利，仿了一幅文氏的假畫，被文氏知道後，不但沒有責怪他，反而言道："彼其才藝本出吾上，惜乎世不能知，而老夫徒以先飯佔虛名也"。後來此人居然更進一步，求文氏在假畫上題款，而他竟而無難色，信手書之。此名一出，一發不可收拾，求書畫者劇增，他實在難以應酬，便請學生代筆。經常為他代筆的有錢穀、朱朗等。文徵明曾在給朱朗的一封信中說："今雨無事，請過我了一清債。試錄送會朗一看。徵明奉白"[19]。此處所言"清債"，即是"畫債"。朱朗為文徵明學生，以寫生花卉擅名，山

水與文徵明酷似，多託名以傳。因此，他自己的傳世作品反而很少見。

由於文徵明的名聲大，影響時間長，弟子又多，而他本人對作偽造假等事又極為寬容大度，所以文徵明書畫代筆、仿作數量之多、水平之高，一直是鑒賞家難以解決的問題。比如本卷入選的程大倫《方塘圖冊》之《柳塘待客圖冊頁》（圖104），圖後有文徵明書《方塘敍》，流傳以來，一直以為是文氏真跡。但經徐邦達先生鑒定，該書筆法“圓熟少清剛之氣，結體失步處尤多”，當非文氏真跡，且對比同冊另頁程大倫自書詩，二者筆法全同，定為程氏一手所書[20]。僅此一例，便可說明不少仿作的文氏書畫已達到亂真的程度。

唐寅的家庭生活顛簸不幸，仕途坎坷，官場失意後以賣畫終其一生。由於他在繪畫藝術上的成就和民間流傳的一些風流逸事的影響，“唐伯虎”三字在江浙一帶幾乎家喻戶曉。因而慕名求畫者甚多，據記載當他懶於應酬時，便請老師周臣代筆。在唐寅的傳世作品中屬代筆、仿作的數量和水平，比之沈、文的情形也毫不遜色。

仇英出身漆工，雖非儒雅文士，卻畫業有成。曾應邀在大收藏家項元汴、周六觀、陳官等家中作畫。像這樣的一位名畫家，那些以作假畫騙人牟利的商人，自然也不會放過。蘇州專諸巷有專門偽造仇英畫者，不少署仇英款的傳世青綠山水和工筆設色人物故事畫，如《清明上河圖》、《文姬歸漢圖》、《蘭亭修禊圖》等，大多出自這裏，世稱“蘇州片”。這些人中高手雲集，作偽足以以假亂真，至今仍有不少仿品被當作真跡，為世人珍藏。

此外，陸治、錢穀、文嘉、文伯仁、陳道復以及沈、文的從師弟子，也都有仿品傳世，這不但為後人識別吳門繪畫的真偽帶來一定難度，而且，大量偽作的出現，良莠不齊、虛實莫辨，主要被人用來在市場上牟取利益和金錢，這就為吳門繪畫的發展帶來了諸多負面影響，並成為吳門繪畫盛極而衰的一個重要因素。

明代吳門繪畫延續了一百多年。在這一百年的時間裏，它經歷了興起、發展、繁盛和衰落的不同階段，因篇幅所限，本卷收入的作品只是比較概括地反映了這一發展過程。概而言之，杜瓊、劉珏可為吳門前期代表；沈周、文徵明、唐寅、仇英及其弟子，在繪畫藝術上的輝煌成就，為吳門畫壇創造了盛世；嘉靖年間，待“吳門四家”及其主要弟子相繼去世後，吳門畫壇也開始步入後期，此間的代表畫家有張復、錢貢、劉原起、陳煥、袁尚統、李士達、文從簡、張宏、文震亨、文俶、文柟等人。其中有文徵明的後人，也有文氏的再傳弟子。這些畫家各有一定成就，創作了不少作品，但大多因襲沈周、文徵明成法，少有創意，片面追求筆墨情趣，把沈、文的藝術風格和筆墨技法，視為一成不變的模式，使得吳門繪畫的藝術風

格和筆墨技法逐漸僵化，失去了應有的生命力。華亭人范允臨就尖銳地指出，吳門繪畫後學"惟知有一衡山（文徵明），少少彷彿摹擬，僅得其形似皮膚，而曾不得其神理，曰：'吾學衡山耳'。殊不知衡山皆取法宋元諸公，各得其神髓，故能獨擅一代，可垂不朽"[21]。還有一些吳門畫家，"惟塗抹一山一水，一草一木，懸之市中，以易斗米"，其創作乃至偽作名家畫作，多是為了養家糊口。將藝術創作單純視為賺錢謀生的手段，則使吳門繪畫步入了另一個發展誤區。雖然此時的袁尚統、李士達、張宏等畫家也曾創作出一些反映民風市俗的作品，給當時畫壇帶來一絲生機。但縱觀這一時期的吳門畫壇，無論是畫家的成就，還是他們的影響力，都不能與沈、文、唐、仇及其弟子相提並論。因此，吳門繪畫自明嘉靖以後逐漸走向低谷，呈現出衰落之勢。文人畫的進一步發展，遂由吳門移向松江地區，以董其昌為代表的松江畫派便乘勢而起，於九峰三泖間開創了文人畫的另一片新天地。

注釋：

(1)（2）明王琦《寓圃雜記》。

(3) 杜瓊《東原集·述畫求詩寄劉原博》。

(4) 杜瓊《東原雜著·題沈氏畫卷》。

(5) 王鑑《染香庵跋畫》。

(6) 文徵明《文待詔題跋》卷上《題沈周臨王叔明小景》。

(7) 王世貞《弇州山人集》。

(8) 惲格《南田畫跋》（於安瀾編《畫論叢刊》上卷）。

(9) 方薰《山靜居畫論》卷下。

(10) 請參閱劉九庵《吳門畫家之別號圖鑒別舉例》（《故宮博物院院刊》1990年3期）。

(11)《吳郡圖經續記》。

(12) 唐寅《唐伯虎全集》卷五《與文徵明書》。

(13) 沈德符《萬曆野獲編》。

(14) 顧炎武《肇域誌》。

(15) 王鏊《石田墓誌銘》。

(16) 祝允明《記石田先生畫》見《佩文齋書畫譜》卷九十。

(17)《圖繪寶鑒續集》。

(18)《明史·文徵明傳》卷二百八十七《文苑三》。

(19)《明賢尺牘》日本影印本。

(20) 徐邦達《古書畫偽訛考辯》。

(21) 范允臨《輸寥館集》。

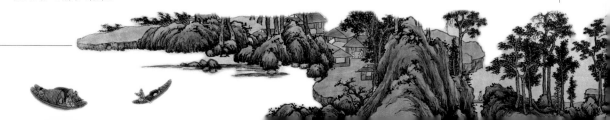

圖版

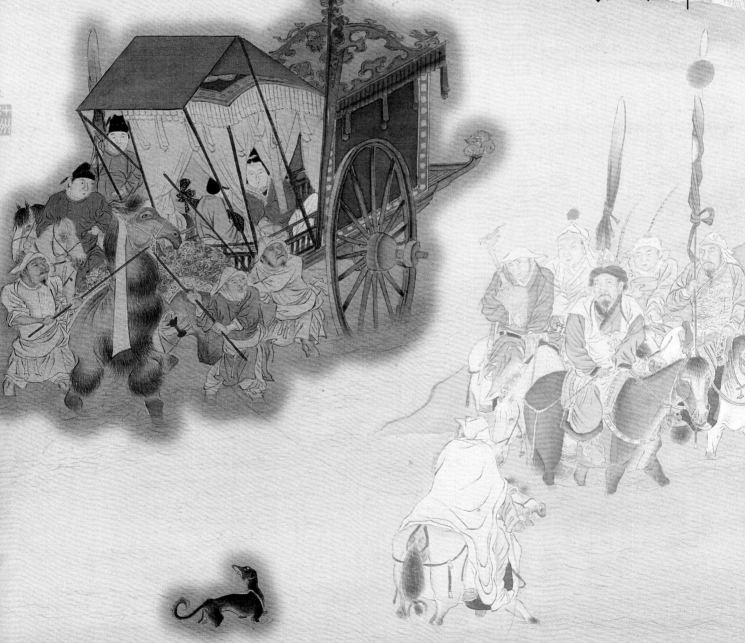

1

杜瓊　山水圖軸
紙本　設色
縱122.4厘米　橫38.9厘米

Landscape
By Du Qiong
Hanging scroll, ink and color on paper
H. 122.4cm　L. 38.9cm

圖繪峰巒疊嶂，澗谷幽居，林葉染紅，一派秋日之象。此幅構圖飽滿，山體多披麻皴，筆法圓潤細密，禿筆濃墨點苔，醒目灑脫。畫法近元人王蒙風格。

畫幅右上有作者自題："予嘗寫此境為有趣，適陳孟賢、鄭德輝二公相訪見之，孟賢曰：此幅可，鄭公盍求諸，德輝略無健羨之色。孟賢強之，乃啟言，予不敢靳也。德輝廉靜寡慾，於物無所嗜好，使王維、吳道玄復生亦無所愛，此其所以能養其德也。夫以心之酖好，乃學者之病。觀於德輝，則有以警於人人哉。景泰五年甲戌歲上元日，杜瓊書。"鈐"杜氏用嘉"（朱文）、"東園耕者"（白文）、"持敬觀理"（朱文）、"古心"（白文）、"旌節名門"（朱文）、"陶情寫意"（白文）印六方。景泰五年為公元1454年，杜瓊時年五十九歲。

杜瓊（1396—1474）字用嘉，號鹿冠道人，世稱東原先生，江蘇吳縣（今蘇州）人。出身名賢之家，為人清高，終身不仕。能詩、書，有《東原集》、《耕餘雜錄》傳世。善繪畫，山水宗董源及元人。

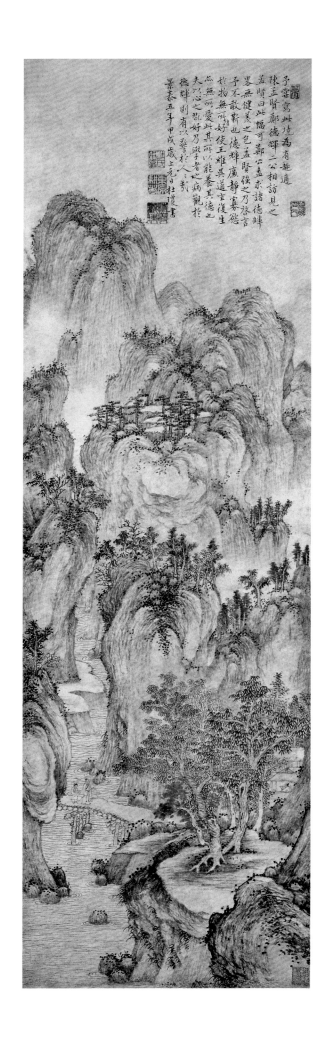

2

杜瓊等　報德英華圖卷
紙本　墨筆
第一段縱29厘米　橫118.5厘米
第二段縱28.9厘米　橫117.6厘米

Landscapes
By Du Qiong and others
Handscroll, ink on paper
Section 1: H. 29cm　L. 118.5cm
Section 2: H. 28.9cm　L. 117.6cm

此長卷乃劉珏、沈周、杜瓊合作，本是應賀美之（甫）之求，以答謝友人杜之吉治癒其子賀思之病，故名為"報德英華"。

杜瓊所繪一段，畫面作江河兩岸開闊平遠之景。用筆簡率從容，筆力內蘊。山石多乾筆皴擦，穩健渾厚，點苔自然隨意，有吳鎮遺風。本幅杜瓊自識（見附錄），成化己丑為成化五年（1469），杜瓊時年七十四歲。

沈周所繪一段，筆墨較為草率，淡墨塗染山石，中鋒行筆畫出披麻皴。樹木潤澤深茂，具元人筆意。款識："沈周寫"鈐"石田"（朱文）。"沈氏啟南"（朱文）印二方。本幅鑒藏印："錫山東河秦氏秘藏"（朱文）、"秦氏子雙圖籍"（朱文）、"剪蕉臨古帖"（白文）等十方。

劉珏所繪一段，原圖已失，現為後人所臨仿，故此不錄。

迎首為劉珏書"報德英華"四字，鈐"完庵"（朱文）、"廷美"（朱文）印。後有王越、夏璿、張懿、沈貞吉、沈周、吳寬等十五家題記。鑒藏印有"曼修氏鑒定真蹟"（朱文）、"靜遠堂顧氏鑒藏"（白文）、"沈氏貞吉"（朱文）、"繡佛齋"（朱文）共十四方。

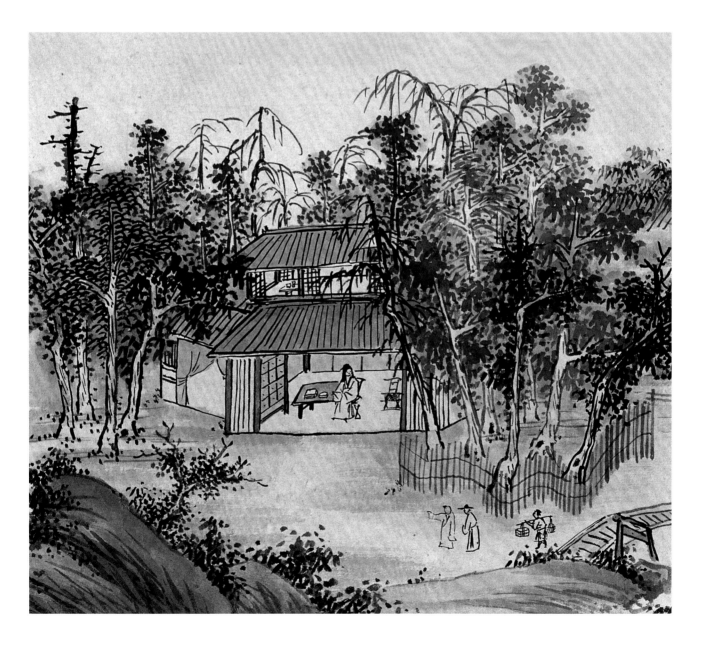

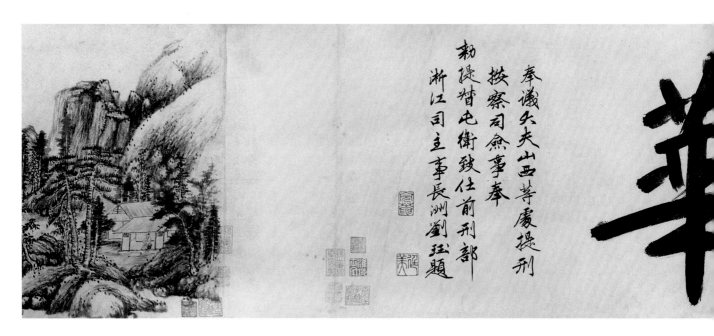

奉議大夫山西等處提刑
按察司僉事奉
敕提督屯衛致仕前刑部
浙江司主事長洲劉珏題

華

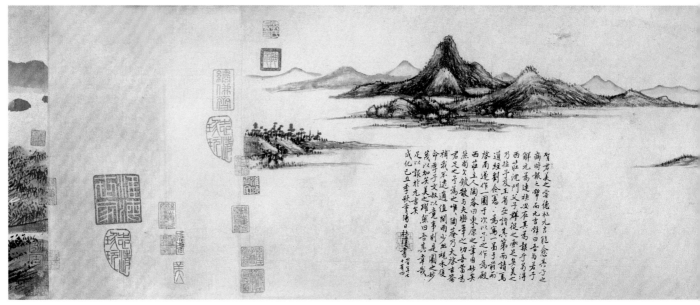

賀君美之常德杜元吉能愈其子之
病時報之罄而九吉辭曰吾與若于
解元高達跌波在其鄉為報于吾于
西莊沈門父子辭說之畫足矣于
乃挹于夏王肯諸其第而請寫
道經作一圖于次以字之作為殿
於南遠作寫日東原之作為殿
焦尚久錄敬與夫樂章之功吾當為
君足之字福之唯陶養乃大篆書
君子之字福之值閒兩少此罐木後
命我不遠遇值閒兩少此罐木後
補我于文叔以竟事劉是圖之妙
茂以加夫美之足躍劉吾言氣戰
足以報衍九言矣
成化己丑季秋重陽日林慶書

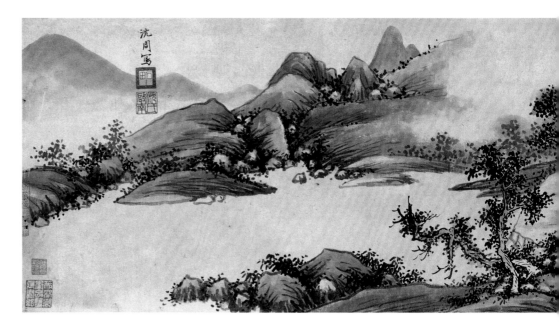

沈周寫

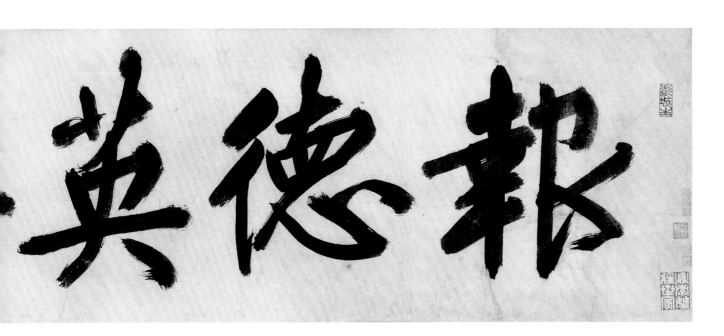

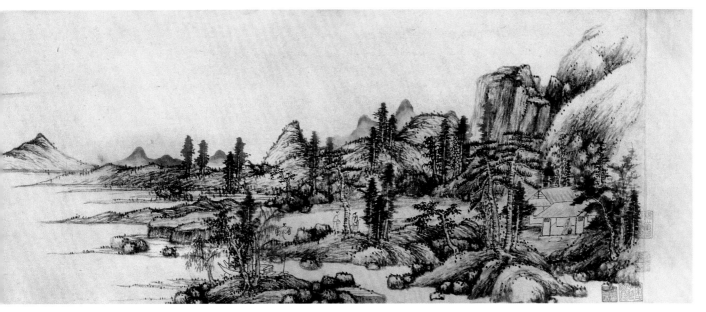

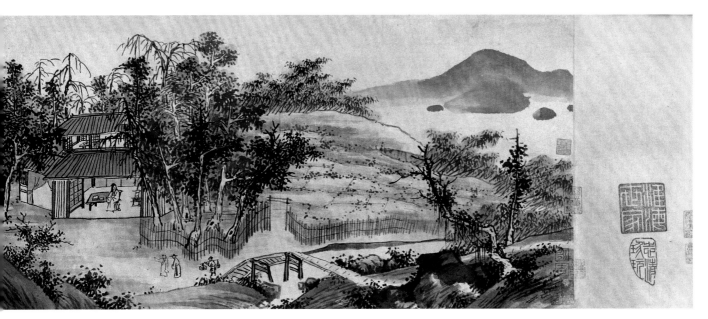

3

杜瓊　友松圖卷
紙本　設色
縱29厘米　橫92.5厘米

Dwelling among Old Pines
By Du Qiong
Handscroll, ink and color on paper
H. 29cm　L. 92.5cm

圖繪園林景色，房舍坐落於高松翠柏之中。筆法細緻潤澤、蒼中生秀。畫風在王蒙、吳鎮間，是杜瓊為數不多傳世作品中的佳作。

本幅無款。鈐"東原齋"（朱文）、"一丘一壑"（白文）、"杜氏用嘉"（白文）印三方。卷後有明文伯仁題跋（見附錄）。鑒藏印有"朱之赤鑒賞"（朱文）、"張之萬審定印"（朱文）、"天泉閣"（朱文）、"閒靜齋"（朱文）等

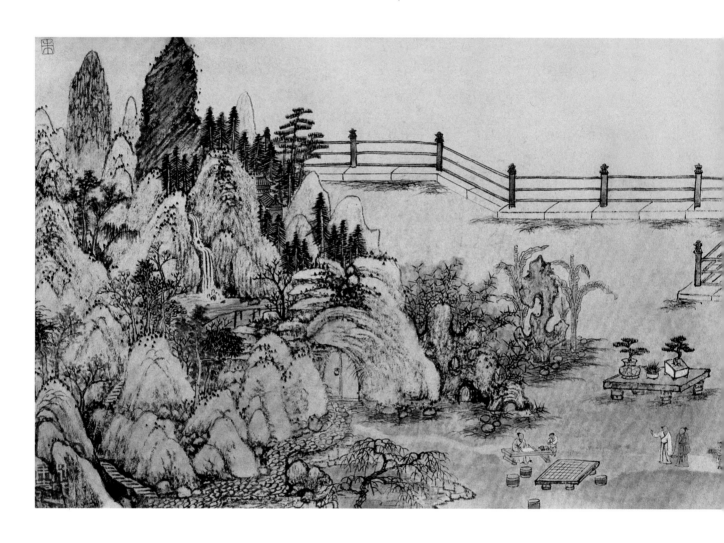

六方。張丑《清河書畫舫》亥集著錄，
云"東原先生為其姊丈魏友松寫此
圖"，故其名《友松圖》。《清河書畫
舫》、《清河書畫表》、《式古堂書畫
匯考》著錄。

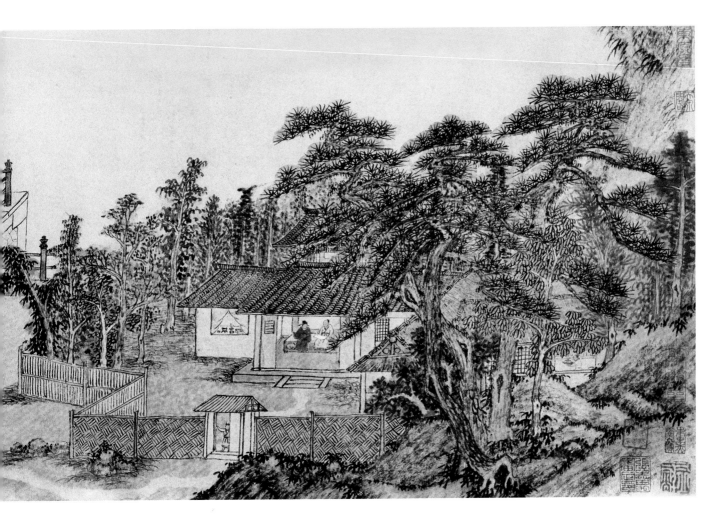

此吾吳先達杜東原先生之筆也先生名瓊字用
嘉有隱德善詩與文皆稱能在景泰天順年
閒傳斯文之脈至于今令而始大其於詩不苟尤為
人所重故當時淂其片楮隻字輒以瓶名我今觀此卷
筆蹟不良士善門也堂恃直以瓶名芝丟見淂而
拙逃相年意趣超絕有非屯俗可儗王芝已見淂而
纍藏之盖有為也若今綺紈筆隨時高下甼
少之乱知其源派之自亭閒姜作跋迴為表之同時
有劉秋官名珏沈微君名貞吉馬淸如名愈
陳醒庵名寛皆善畫名品相同而有陳季昭名道
者則不友諸公
隆慶己巳仲秋二日五峰山人文彭書

4

杜瓊　為吳寬作山水軸
紙本　墨筆
縱108.2厘米　橫38.2厘米

Landscape Dedicated to Wu Kuan
By Du Qiong
Hanging scroll, ink on paper
H. 108.2cm　L. 38.2cm

此圖所繪山巒亭樹極為森蔚悠遠，其
取景、意境與《杜東原雜著》所述延緣
亭情形頗似，抑或即是杜瓊繪延緣亭
景色而贈吳寬，以謝吳寬為其作《重
建延緣亭記》。繪畫筆法融董源、巨
然及王蒙、吳鎮於一體，整體風格於
縝密中見蒼健勁逸。

本幅款署：“成化八年壬辰中秋，杜
瓊為原博狀元寫意，時年七十有七。”
鈐“杜用嘉印”（朱文）、“鹿冠老人”
（白文）、“敕口美人”（長白文）印三
方。藏印有“譚觀成”（白文）、“譚
口口”（白文）二方。成化八年壬辰為
公元1472年，杜瓊時年七十七歲。

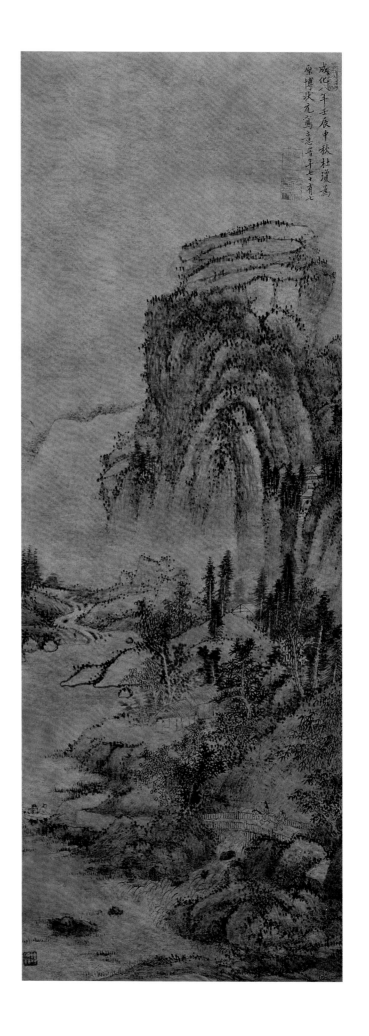

5

劉玨　夏雲欲雨圖軸
絹本　墨筆
縱165.7厘米　橫95厘米

Clouds across Mountains Promising a
Rain in Summer
By Liu Jue
Hanging scroll, ink on silk
H. 165.7cm　L. 95cm

圖繪夏日山巒一派濃雲欲雨的景象。
畫面氣勢磅礴，佈局緊密。濃雲以細
線勾勒輪廓，或留白或以淡墨渲染，
既富於立體感又恰能反映出夏雨來臨
之際，雲朵急速翻滾變化之態。畫風
仿元代吳鎮筆意，但細潤清麗的筆法
卻有別於吳鎮的厚重粗獷，而大披麻
皴又不乏董、巨遺跡。

本幅無款，鈐"劉氏廷美"(朱文)印。
另有沈周題記（見附錄）。鑒藏印有
"蓉峰劉恕審玩"(朱文)、"畢瀧秘藏"
(白文)、"虛齋審定"(朱文)。《清
河書畫舫》、《汪氏珊瑚網》、《佩文
齋書畫譜》、《式古堂書畫匯考》、《大
觀錄》、《虛齋名畫錄》著錄。

劉玨 (1410—1472) 字廷美，號完庵，
長洲（今江蘇蘇州）人。正統三年
(1438) 舉人。曾任刑部主事，遷山西
按察司僉事。能詩善書畫，精鑒賞。
行楷學趙孟頫，行草法李邕。山水師
吳鎮、王蒙，風格蒼潤。著有《完庵
集》。

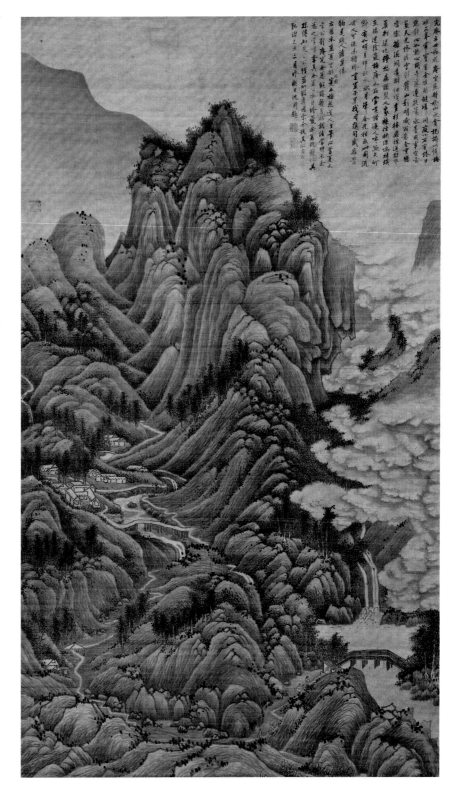

6

沈周　仿董巨山水軸
紙本　墨筆
縱163.4厘米　橫37厘米

Landscape after Dong Yuan and Ju Ran
By Shen Zhou
Hanging scroll, ink on paper
H. 163.4cm　L. 37cm

此圖融董、巨一派筆意，山巒渾厚磅礴，水勢浩蕩縹緲。構圖飽滿，畫法上皴筆短促繁密，圓潤松秀，用筆含而不露，柔中帶剛。沈周早年宗法元四家，受王蒙影響尤甚，此圖可見一斑。

本幅左上有沈周自題（見附錄），鑒藏印"松下"（朱文）等五方。《論詩絕句》著錄。癸巳為明成化九年（1473），沈周時年四十七歲。

沈周（1427—1509），字啟南，號石田，晚號白石翁，長洲（今江蘇蘇州）人。明代吳門畫派的創始人，為"吳門四家"之首。其畫博採宋元諸家，自成一格。擅畫山水、花鳥，尤以山水著稱。其成熟山水，筆墨蒼中帶秀，剛中有柔；構圖造境強調山川宏闊之"勢"，又着意於樸實之"質"，於拙中藏巧。是元明以來文人畫承上啟下的人物。

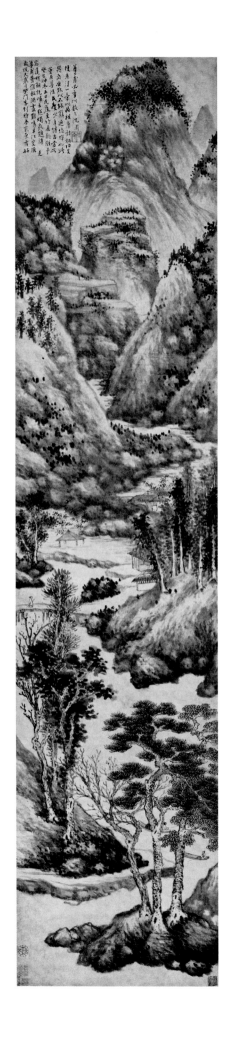

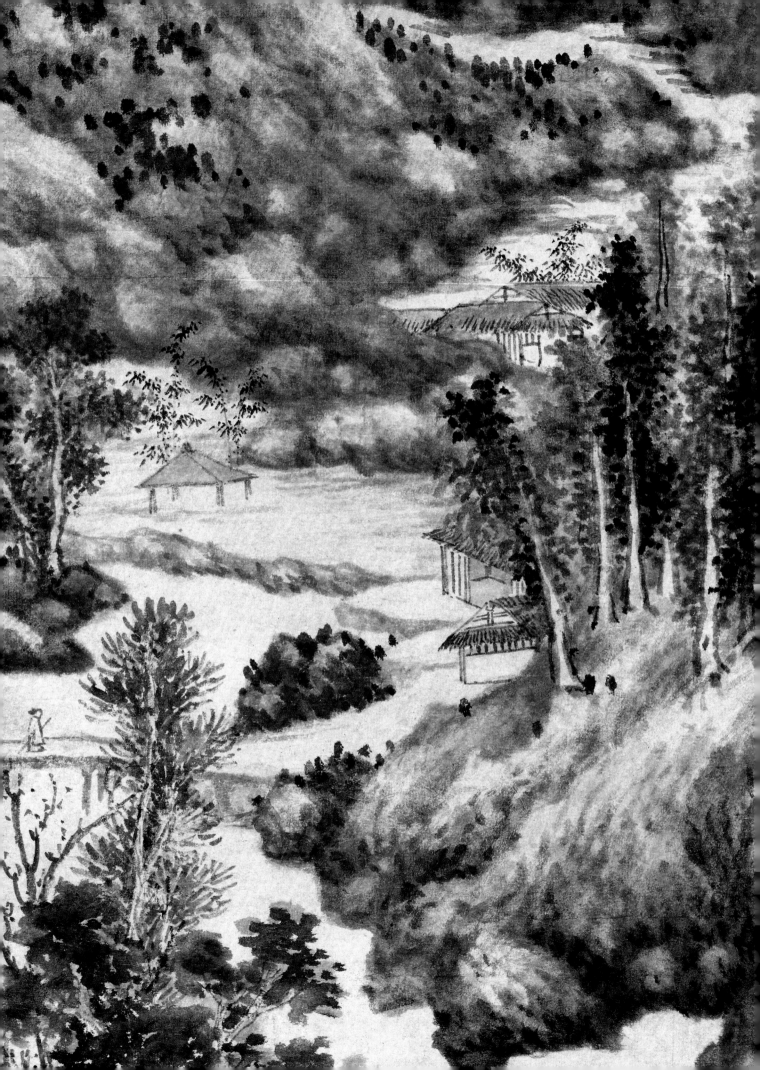

7

沈周　空林積雨圖頁
紙筆　墨筆
縱21.7厘米　橫29.2厘米
清宮舊藏

Intermittent Drizzles in Quiet Deserted Woods

By Shen Zhou
Leaf, ink on paper
H. 21.7cm　L. 29.2cm
Qing Court collection

江南梅雨時節，淫雨綿綿，使人心情鬱悶。沈周此圖以大量墨點畫出叢林，若淡若疏，似虛似實。詩意中體現對連日陰雨的煩悶情緒。吳寬的題詩更顯出對雨水過多，人民遭災的感慨。

本幅左上有沈周自題，右上有吳寬題，（均見附錄）。鑒藏印："安儀周家珍藏"（朱文）"憚生印"（白文）。對頁有清乾隆御題詩（略）。乙未為成化十一年（1475），沈周時年四十九歲。

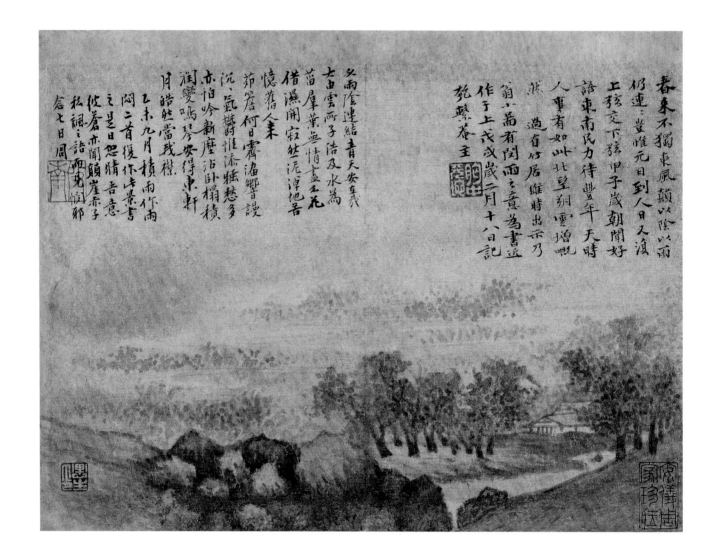

8

沈周 仿倪山水軸
紙本 墨筆
縱120.5厘米 橫29.1厘米

Landscape after Ni Zan
By Shen Zhou
Hanging scroll, ink on paper
H. 120.5cm L. 29.1cm

此圖以枯墨渴筆寫陡嶺飛瀑、寒林坡
石。畫家在注重元人筆墨含蓄的同時
加強了筆畫的骨架作用，整體的山石
輪廓更富力度。將宋人氣勢宏大的山
川與元人蕭疏荒寒的意境相結合，正
是"以元人筆墨運宋人丘壑"。

本幅有沈周自題，另有周鼎題詩，
（均見附錄）。鑒藏印："會心處不在
遠"（白文）等。己亥為明成化十五年
（1479），沈周時年五十三歲。

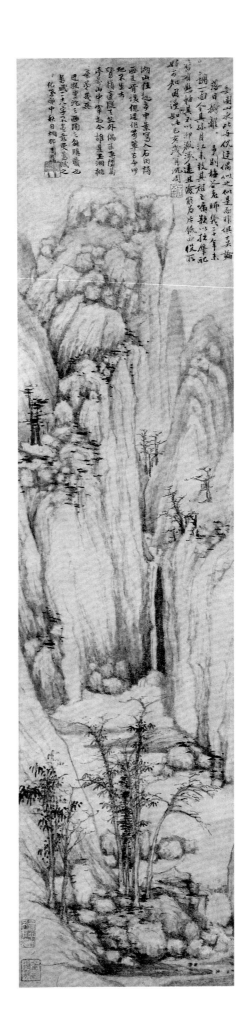

9

沈周　松石圖軸

紙本　墨筆
縱156.3厘米　橫72.7厘米

Pines and Rocks
By Shen Zhou
Hanging scroll, ink on paper
H. 156.3cm　L. 72.7cm

圖繪一株蒼松參天獨立，氣勢磅礴。
樹幹和枝條用筆粗勁潤秀，松針纖細
秀挺，亂中有序，與樹幹的粗獷形成
對比。

本幅自識："成化十六年四月七日，
沈周寫。"鈐"沈氏啟南"（朱文）、
"石田"（白文）。旁有明代文學家楊循
吉題詩（見附錄）。鑒藏印："古泉山
館書畫之記"（朱文）、"子京"（朱
文）、"子京之印"（朱文）等十七方。
裱邊有翟中溶、陳壬垣題記（略）。成
化十六年為公元1480年，沈周時年五
十四歲。

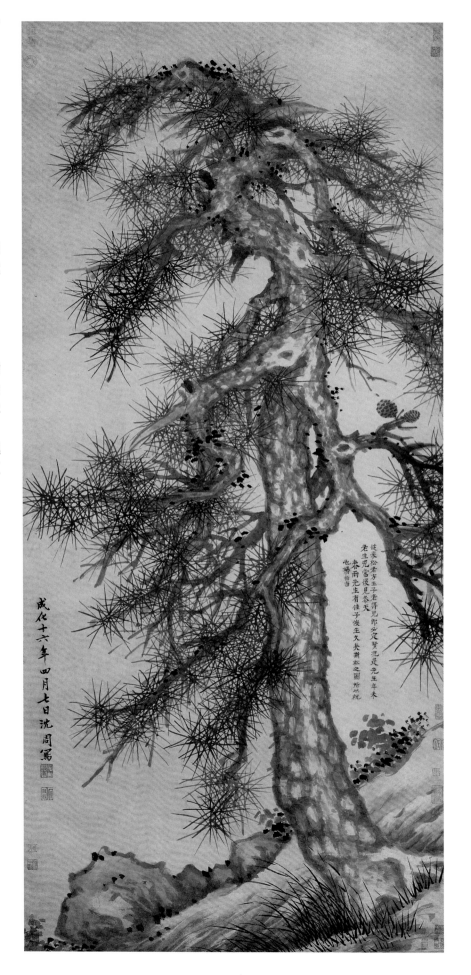

10

沈周 溪山晚照圖軸
紙本 墨筆
縱159厘米 橫32.8厘米

Mountains and Stream Bathed in the Evening Glow
By Shen Zhou
Hanging scroll, ink on paper
H. 159cm L. 32.8cm

圖繪遠景崇山高瀑，近景疏樹小丘。
用筆較粗放，皴法介於披麻皴與折帶
皴之間。縱向的長線條與橫向的短促
苔點形成筆法的對比。墨色枯乾、冷
峻淒清的畫境有倪瓚遺韻。

本幅有畫家自題及文徵明題詩（見附
錄），鑒藏印："天水郡圖書印"（朱
文）、"天泉閣"（朱文）等。乙巳為
成化二十一年（1485）。沈周時年五十
九歲。

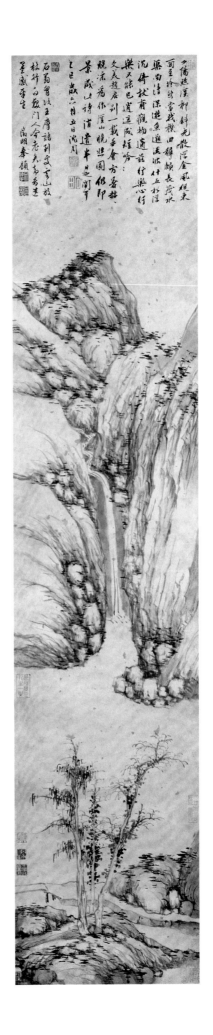

11

沈周　臨黃公望富春山居圖卷
紙本　設色
縱36.8厘米　橫855厘米

Dwelling in Fuchun Mountains after Huang Gongwang

By Shen Zhou
Handscroll, ink and color on paper
H. 36.8cm　L. 855cm

此圖是沈周臨黃公望富春山居圖之作，圖中景物疏朗，山崗起伏，開合有度，水景極盡平遠。用筆方圓兼顧，剛柔並濟，結合披麻與礬頭皴法，使臨摹原作達到了形神兼似的程度，筆法間也流露了沈周自己的個人特色。

本幅作者自題（見附錄），卷首鈐“沈氏啟南”（朱文）、畫心鈐“啟南”（朱文）印五方。引首有徐世昌題“石田富春山圖”，署款“水竹村人”。另有王時敏、謝淞洲、汪士元、徐世昌等人藏印多方。尾紙有姚綬、董其昌、吳寬、文彭、周天球、謝淞洲諸家題跋（略）。《大觀錄》、《佩文齋畫記》、《麓雲樓書畫記略》著錄。丁未為成化二十三年（1487），沈周時年六十一歲。

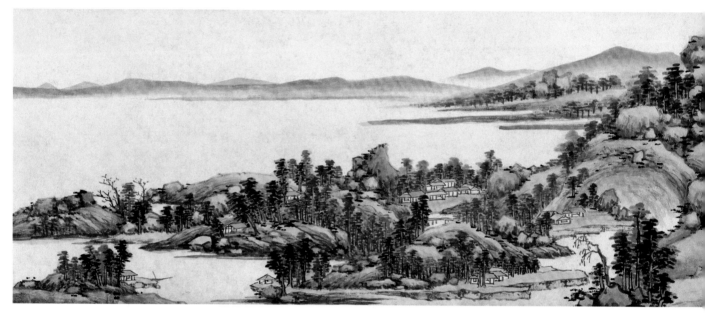

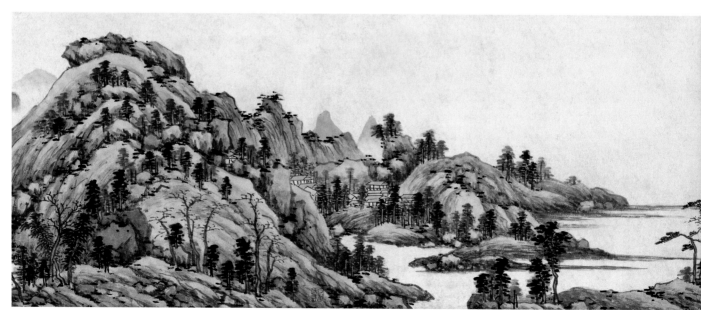

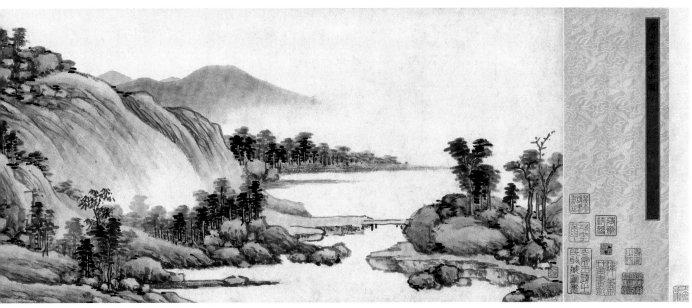

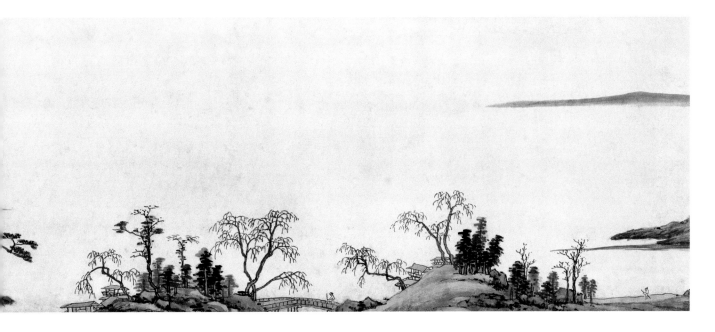

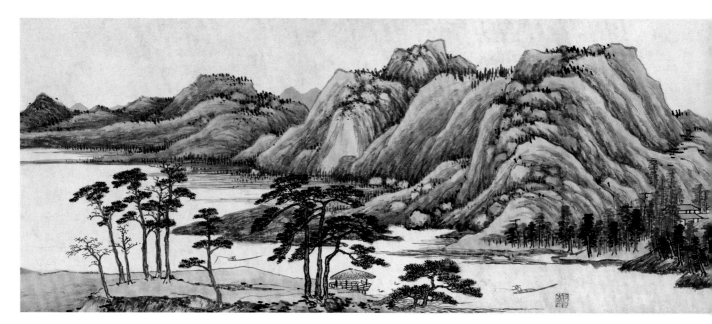

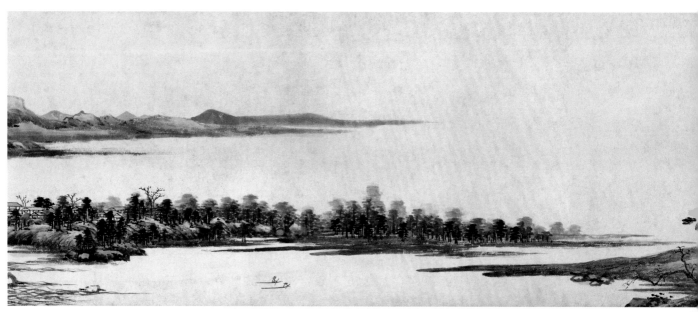

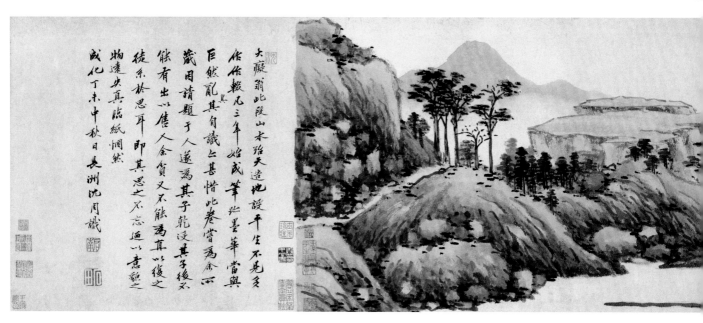

大癡翁此陵山水殆天造地設平生不見多
作作輒凡三年始成筆端墨華當與
巨然亂其旬識乙其惜此卷當為余四
藏用請題于人遂為其子乾沒其子後又
能有出以售人余貧又不能為膺直以後之
徒系秋思耳即其思之不忘迴以意貌之
物遠失真臨紙惘然
成化丁未中秋日長洲沈周識

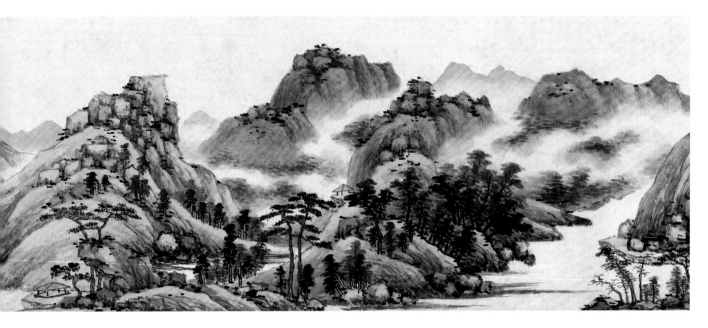

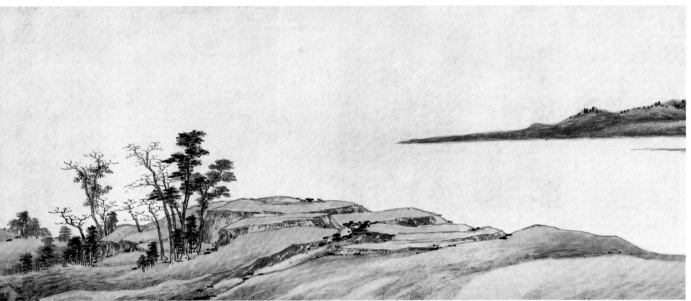

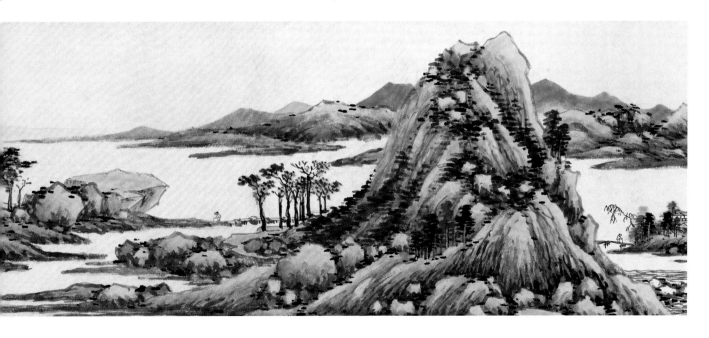

12

沈周　京江送別圖卷
紙本　設色
縱28厘米　橫159.2厘米

Bidding Farewell by Jingjiang
By Shen Zhou
Handscroll, ink and color on paper
H. 28cm　L. 159.2cm

圖繪朋友即將乘舟遠去，眾人岸邊揖別之景。岸上桃柳繁茂，遠方山嶽連綿，水天一色，無限風光中含蓄地表達了作者眷戀挽留之情。畫面寄情於景，情景交融。構圖簡潔，筆法洗練，線條蒼秀，墨色濃重滋潤，反映出沈周成熟的畫風。

引首王時敏隸書"名跡貽徽。"本幅署："沈周。"鈐"啟南"（朱文）、"吳雲平生珍秘"藏印，後幅有沈周題跋（見附錄）。另有明文林書"送吳敘州之任序"、祝允明書"敘州府太守吳公詩序"，及陳琦、吳瑄、張習、都穆、朱存理跋文（略）。據《吳梅村先生集》，此圖成於弘治四年辛亥三月（1491），沈周時年六十五歲。

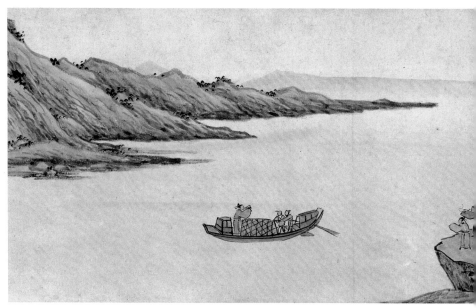

知屈處下僚者各一人應
薦者皆自下僚驟進為卿
為方伯皆為臬司長凡若干
人景君惟謙亦在薦列弘
治辛亥以南京刑部郎中
拜敘州守

命下人咸惜之曰惟謙以清慎
明敏讞大獄多平反以剛
正折權倖而豪猾側視莫
敢攖謹操縱而類善獲濟
凡大司寇踐仕必攀以自
輔左歷九載猶一日文章
薦之盒屬望父矣而不能
如所何哉又曰為守至矣
顧迺使之沂大江陵瀲預

20

名蹟貽蔵

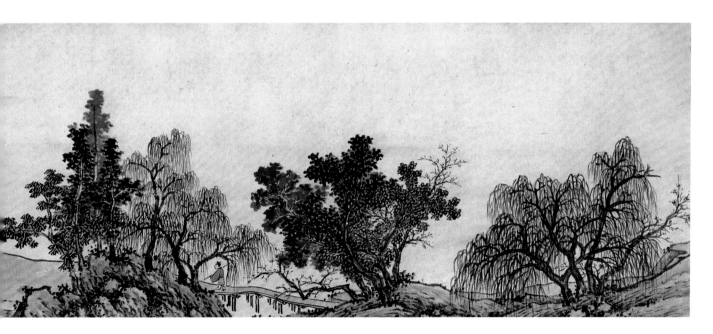

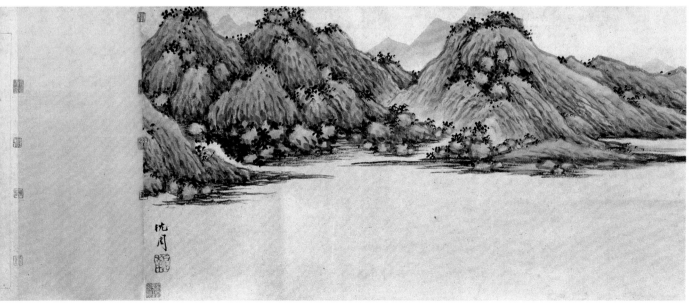

21

復彝器之沿襲月當以降
相業而酳平勒之少文關
尝必如所薦而后得以展
所學而蘊乎耶此固惟謙之
顧乎為守而反首取乎邊
僻以自樹也欲署斯守者
真能別惟謙之為利罷矣
藍可以見惟謙之賢於流
輩也遠矣錢行皆有詩而林
以相知敬序諸首弘治壬子
三月初吉長洲文林書

送叙州府太守吳公詩
序
官一也三爵九品之等
不同六典百司之職不
同彼此之時不同難易
之地不同然其為臣道
一也上以此命我則我
以此承之以言責我
一也承之以言責
而言責盡承之以官守
而官守修要必匡於其

矣
言而賦者亦既達其旨
政之時宜則無伺於愚
之而凡叙南之土俗新
如此以薦公當有以敕
推臣道之無繫於官者
進而未獲接公故敢獨
意允明序諸作者之
復命允明序諸作者之
生作圖聚卷以歸於公
爰集為什請沈啓南先
弘治五年三月十日長
洲祝允明序

雲司轉階倒不畀藩參
集副皆兩宜君今出守古
夔國過峽萬里天之涯眾
為君憂君獨喜貞利要
肯盤根施我知作郡得

五馬東風道駿向敘南
美譽連人說長才到廛
堪誰五夷俗擴要使
念賢勞反任覆曳
聖恩章銓曹公論在童擬列
朝簪
郡人陳琦
吳瑄

蒼龍闕儀
錫金圓孔雀袍巫峽雲開看擁
翠劍江風急聽奔濤李氷仁政
文翁化功業應同史冊襄
胥門張習

看君佐郡南溪去五十郎中醫尚青巳識
王陽甘坂道不愁汎黔去　朝廷遠人易格
先如信循吏深功不在刑吊古表賢關

麓之餘屬望之矣而不能

如此何哉又曰為守亙矣

顧廼使之近大江陵瀨預

臨夔峽豗陟危險幾數千

里以斯人而置之可

乎教噫

朝廷豈棄惟謙于遐遠哉亦

豈不惡惟謙之才之賢也

夫叙蜀之大府也舟車之

要衝也古為贛國夷夏雜

居民日競饒而不知教以法

繩之猶防川也潰而歆犯

圖焉知時寧不固是以累

此大矢善為政者石見是

惟謙而為尹鐸之保障乎

屈惟謙治部之十而為是

邪猶操舟自滇渤而歆遊

陂渚縱橫去來罔不克濟

將措寂于盤石昔汲黯在

朝而淮南寢謀重以淮陽

而東海大治寂守之賢豈

旦為一郡乎

而官守終要必匡於其

所受之事而後可則為

顧廼使其有二平哉官

不同而道同故曰官一

類多為守為憲副為藩

也今之為郡者其遷轉

參三者皆陞也而或者

視之稍似以藩憲為多

為者則以私論而已夫

參與守之軄維同憲雖

少異其政亦未嘗不與

所以殊視之者位據有

統隸之嫌施行有廣狹

之限而其後之遷轉更

多一涉歷耳至其所設

置所霑被所成就未嘗

異也是三者之官其道

器無不同所不同者外

境之親耳於乎君子亦

道而已矣何勢之為崐

山吳公惟謙以南京刑

部郎中陞知叙州府順

途過家以行知者多作

雲司轉階倒不畢藩參

集副皆兩宜君今出守古

贛國過涉峽萬里天之涯眾

為君憂君獨喜負利要

封況聞廣九邑其民既遠

專政豈是唯一因人為叙

梅之恩信當懷來詩書更

標以夷鑿牙穿耳頑囂同擴

自盤根錯我知作郡得

歡變呦呷父翁之任非宏

誰荔支初紅五馬到江山

仁為人增奇山谷老人有

簡賦讀賦食笞若遠知

苦而有味可喻大歷難

作事惟其時

長洲沈周

幾年名振白雲司冰玉襟懷鐵面

皮遠郡何煩人望去長材自荷

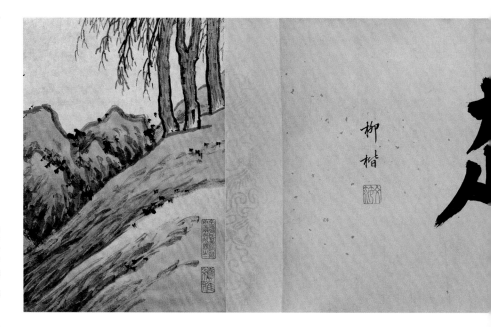

13

沈周　滄洲趣圖卷

紙本　設色
縱30.1厘米　橫400.2厘米

Scenery of Cangzhou
By Shen Zhou
Handscroll, ink and color on paper
H. 30.1cm　L. 400.2cm

圖卷展示了典型的江南風光，水流圍
繞山石坡崗，松竹房舍相交掩映，更
有人載酒泛舟，一派清逸之景。此卷
構圖疏密穿插得當，自首至尾依次參
法吳鎮、黃公望、王蒙、倪瓚四家，
融各家之長，筆墨隨意而運，變化豐
富。披麻、雨點、折帶、斧劈多種皴
法並用，線條勾勒或流暢或斷續，墨
色整體偏淡，其中點綴濃墨苔點。作
此畫時沈周已近晚年，其集大成的畫
法已臻化境。

引首："滄洲趣，柳楷。"鈐"文范"
（朱文）。本幅無作者款識，鈐"沈氏
啟田"（朱文）四方。另鈐："南皮張
氏可園所藏庚壬兩劫所餘之一"（朱
文）、"續雅"（朱文）、"可園玩秘"
（朱文）、"第二品"（朱文）藏印。後
幅沈周自題（見附錄），又有李東陽題
詩（略）。

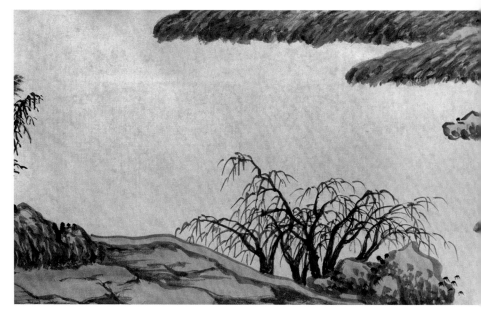

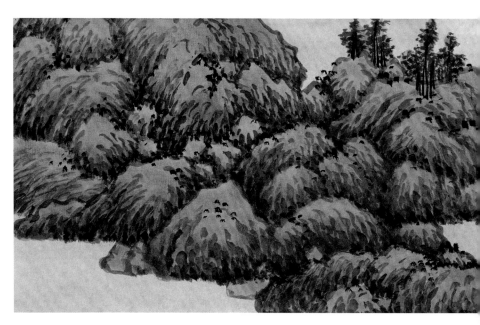

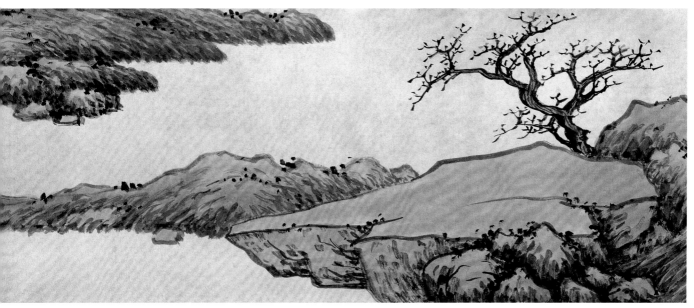

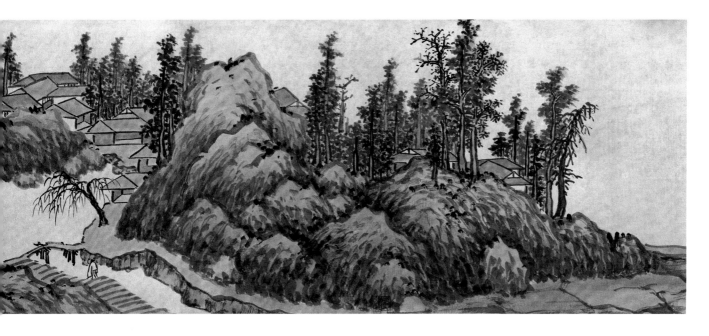

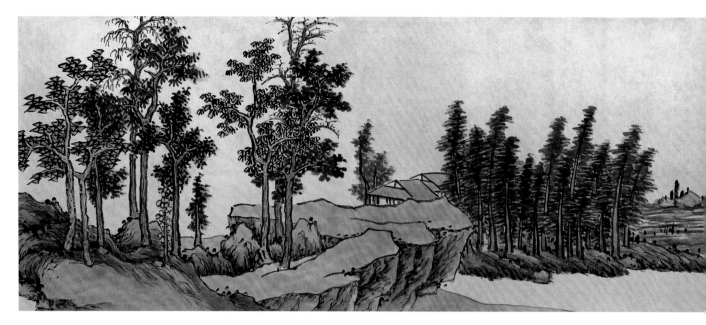

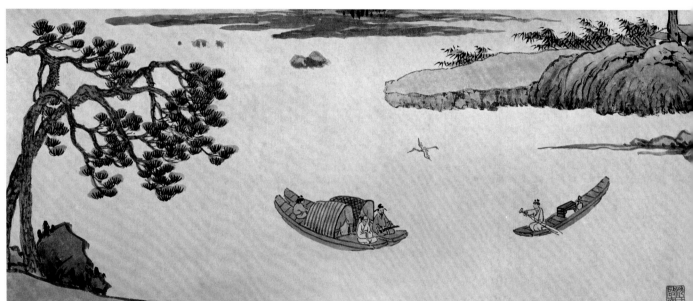

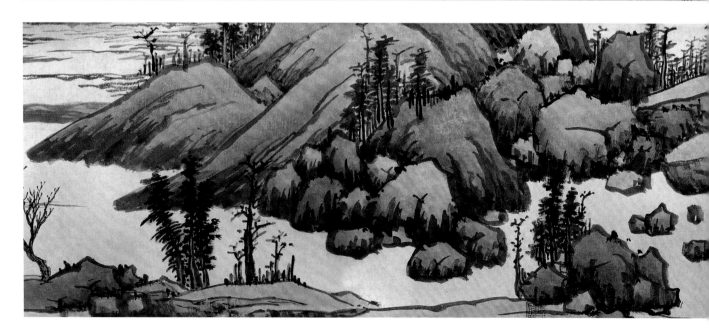

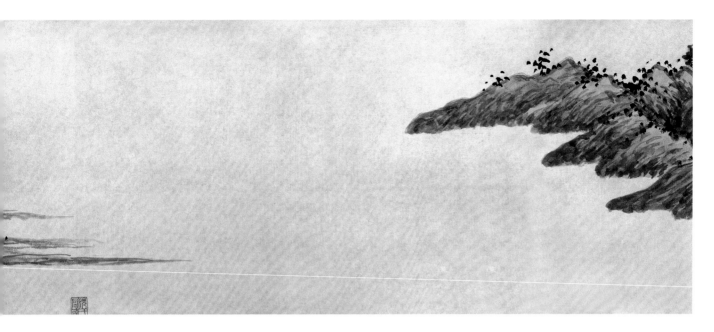

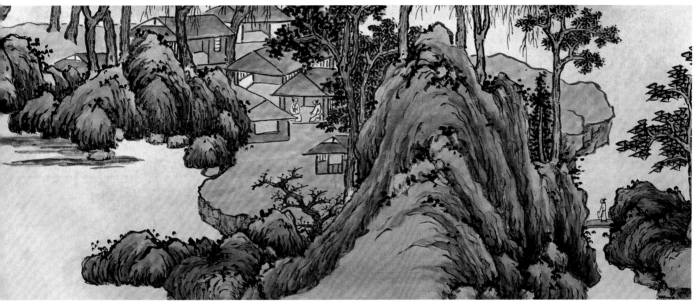

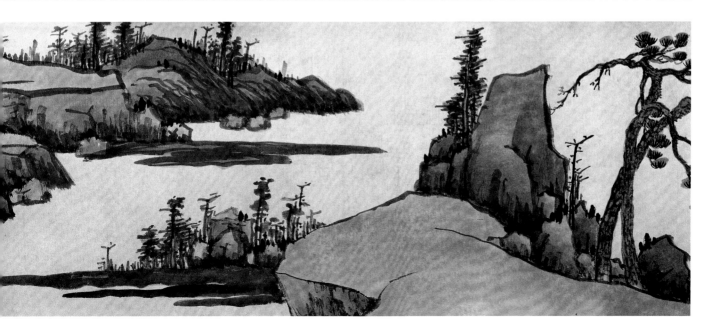

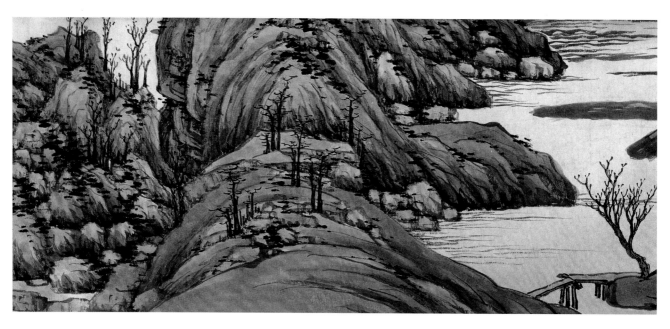

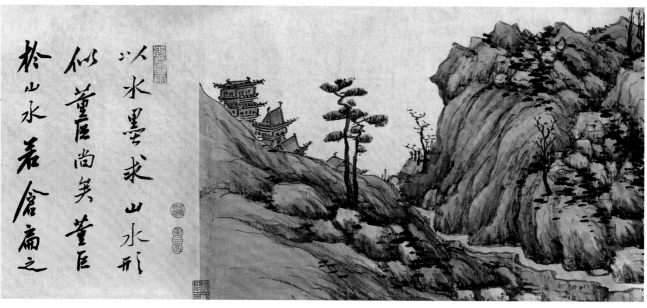

似董巨尚矣董巨
以水墨求山水形
於山水若倉扁之

仙董巨尚矣董巨
於山水若倉扁之
用藥蓋得其性
而後求其形則無
不昌矣今之人皆
曰我學董巨
是求董巨而遺山
水于妙卷又非敢
學董巨者也後學
沈周志

28

14

沈周　臥遊圖冊
紙本　設色
每開縱27.8厘米　橫37.3厘米

A Vicarious Excursion
By Shen Zhou
10 leaves from the 18-leaf album, ink and
color on paper
Each leaf: H. 27.8cm　L. 37.3cm

首開自書"臥遊"二字，鈐"沈氏啟南"（朱文）。末開自跋。繪畫有十八開，內容為山水和花鳥，本卷收其中十開。大致為仿米山水、平坡散牧、梔子花、杏花……秋柳鳴蟬、雪江漁火、秋山讀書。每幅畫均有自題詩或詞。

山水畫以斫指式的短筆皴法，顯示出力度，較多的中鋒用筆和鬆秀的乾皴保留了元人的含蓄。花鳥設色淡雅清新，取折枝花卉，筆法簡逸略帶稚拙，在沒骨花鳥技法的基礎上增加了更多的寫意。全冊詩、書、畫成為統一的整體，體現了文人畫家的審美情趣。

此圖冊經明朱之赤，清查映山、王成憲，近人王士元等人收藏。鑒藏印："元珍藏"（朱文）、"昆山王成憲畫印"（朱文）、"過雲樓書畫記"（朱文）、"祇可自怡悦"（白文）、"朱臥菴收藏印"（朱文）等。

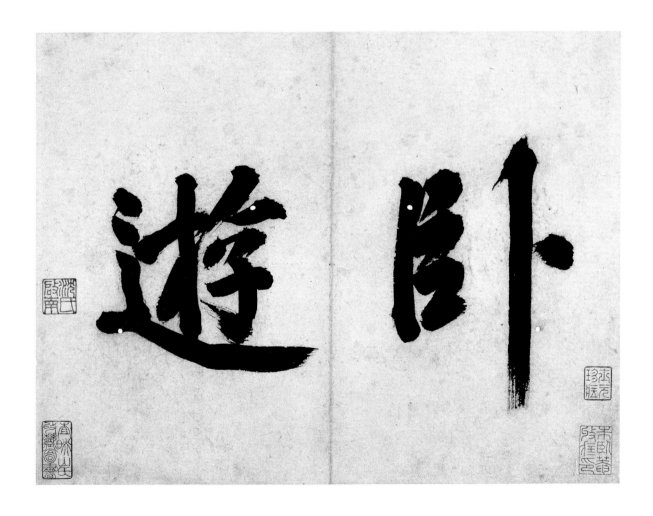

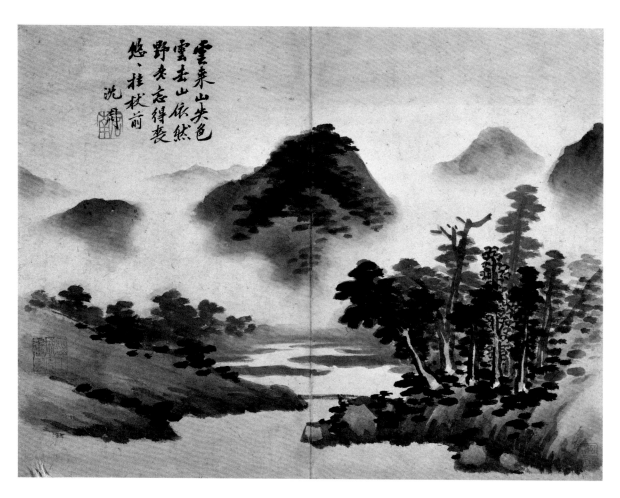

雲來山失色
雲去山依然
野夫忘得喪
悠悠推枕前
　沈周

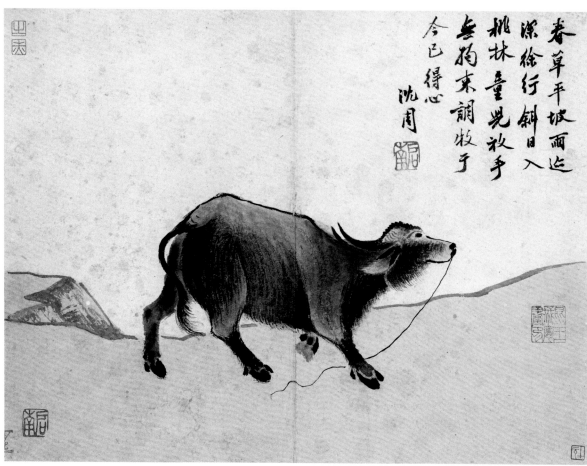

春草平坡雨迹
深徐行斜日入
桃林童兒放手
無拘束韻牧子
今已得心
　沈周

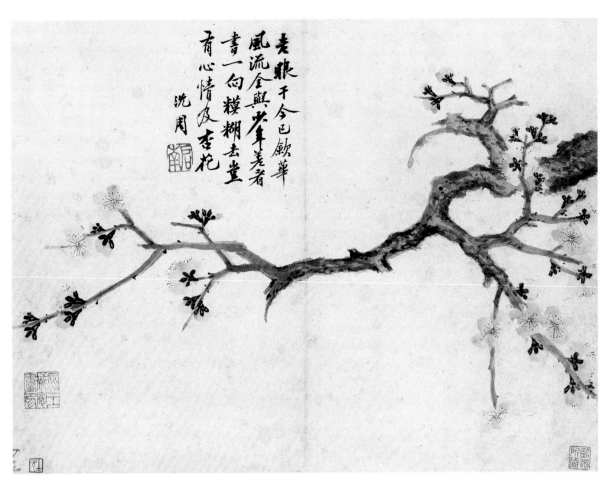

老幹于今已歛華
風流金興芳年差看
畫一向糢糊去
肯心情及杏花
沈周

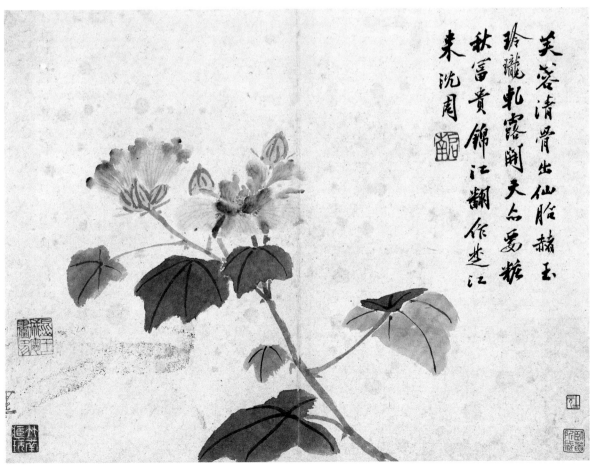

芙蓉清骨出仙胎赬玉
玲瓏乾露開天公愛糚
秋富貴錦江翻作楚江
來沈周

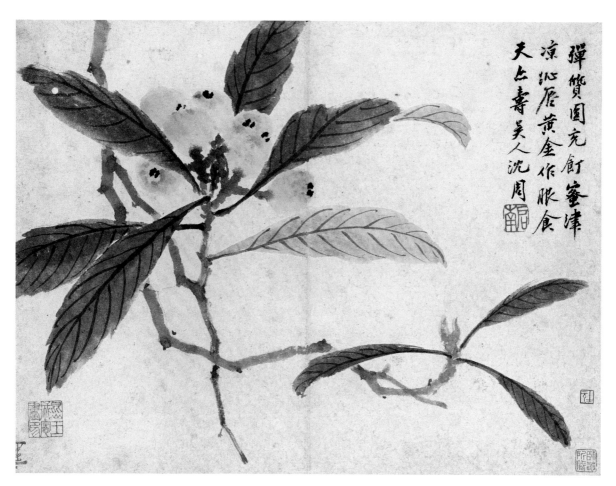

彈質贊圓充飼蜜津
凉沁唇黃金作眼食
天上壽吳人沈周

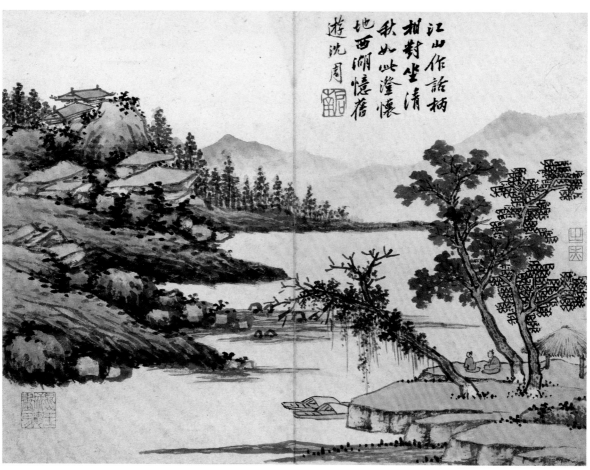

江山作話柄
相對坐清
秋如此澄懷
地西湖憶舊
遊沈周

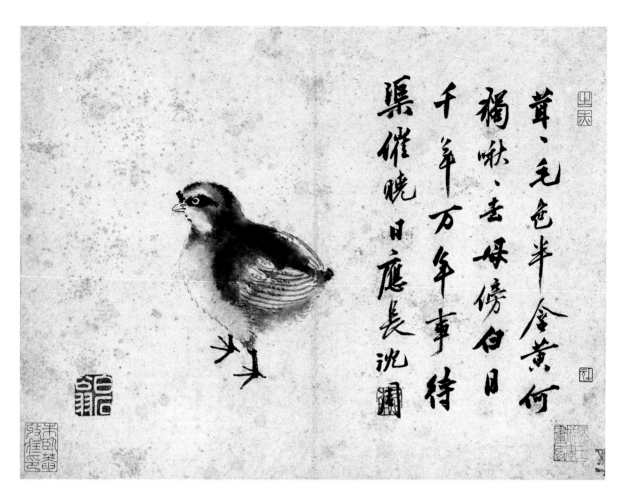

茸茸毛色半金黃何
猶啾啾去母傍白日
千年萬年事待
渠催曉日應長　沈周

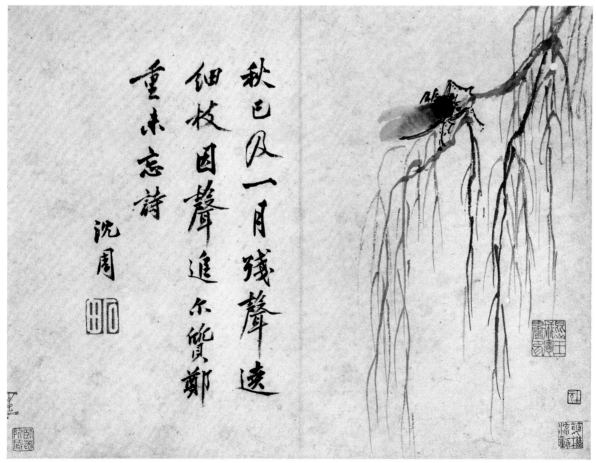

秋巳及一月殘聲遠
細枝因聲進尔賀鄭
重求忘詩　沈周

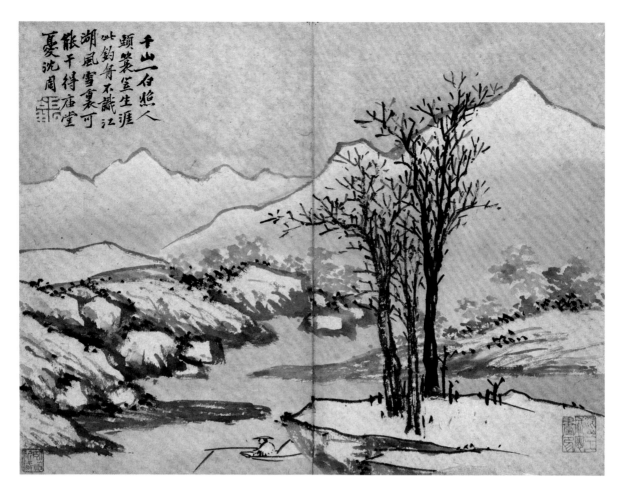

千山一白餓人
顫簑竹笠生涯
此鈞舟不識江
湖風雪裏可
能千得庵堂
憂沈周

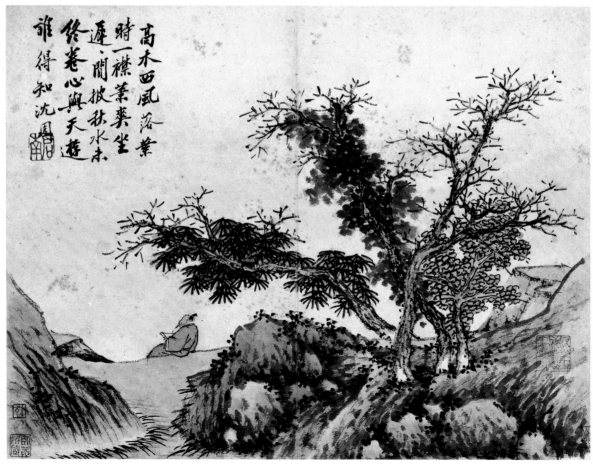

高木西風落葉
時一襟棄藥坐
邐迆間披秋水未
終卷心幽天遊
誰得知沈周

宗少文四壁揭山水圖
自謂臥遊其間此冊
方可尺許可以�眠
匡床一手執之一手
徐、翻閱殊得少
文之趣倦則掩之不
亦便手於揭之為
勞矣真愚聞其
言大為笑沈周跋

15

沈周　茶磨嶼圖頁
紙本　墨筆
縱23厘米　橫31厘米

Landscape of Chamo Islet
By Shen Zhou
Leaf, ink on paper
H. 23cm　L. 31cm

圖繪近處青山村郭，遠處水煙迷茫，扁舟飄盪。此圖依真實景色而作，筆法細秀，皴筆較乾，以濃墨點苔增其潤澤。遠帆以至簡之筆草草點劃，意態畢現。

本幅鈐"啟南"（朱文）印。另隸書"茶磨嶼"三字。鈐鑒藏印："儀周鑒賞"（白文）、"宣統御覽之寶"（朱文）、"乾清宮鑒藏寶"（朱文）。對幅有清乾隆題詩（略）。《墨緣匯觀》著錄。

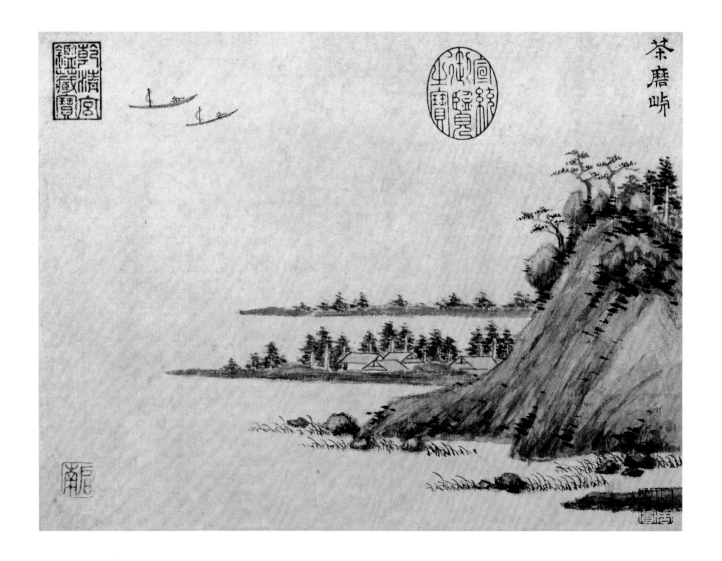

16

沈周　新郭圖頁
紙本　墨筆
縱23厘米　橫31厘米

A Scene of Xinguo
By Shen Zhou
Leaf, ink on paper
H. 23cm　L. 31cm

此圖描繪江南水鄉景色，河道交錯，構圖空闊平遠。用筆平實樸素，較少變化，看似古拙，卻極盡平淡天然之趣。

本幅中鈐"啟南"（朱文）印。隸書"新郭"二字。鈐鑒藏印"儀周鑒賞"（白文）等。對幅有清乾隆題詩（略）。《墨緣匯觀》著錄。

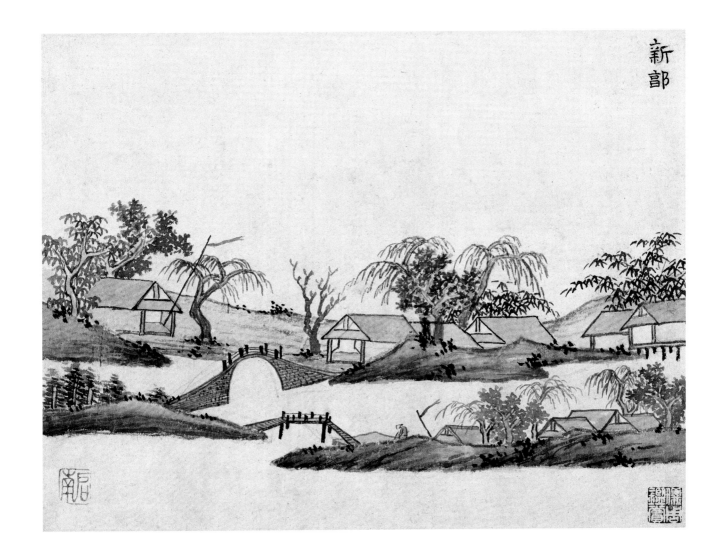

17

沈周　紅杏圖軸
紙本　設色
縱80厘米　橫33.7厘米

Red Apricot
By Shen Zhou
Hanging scroll, ink and color on paper
H. 80cm　L. 33.7cm

此圖為沈周恭賀劉珏之曾孫布甥登科所作。圖中寫紅杏一枝，花開爛漫，筆法蒼秀古雅，色彩極清淡。平易淺近的題詩與素靜的畫面相配合，表現出文人詩畫合一的審美情趣。

本幅自題："布甥簡靜好學，為完庵先生曾孫，人以科甲期之，壬戌科果登第，嘗有桂枝賀其秋圍，茲復寫杏一本以寄，俾知完庵遺澤所致也。與爾近居親亦近，今年喜爾掇科名。杏花舊是完庵種，又見春風屬後生。沈周。"鈐"啟南"（朱文）。鈐藏印"謹庭珍翫"（朱文），"甫元珍藏"（朱文）。壬戌為弘治十五年（1502），沈周時年七十六歲。

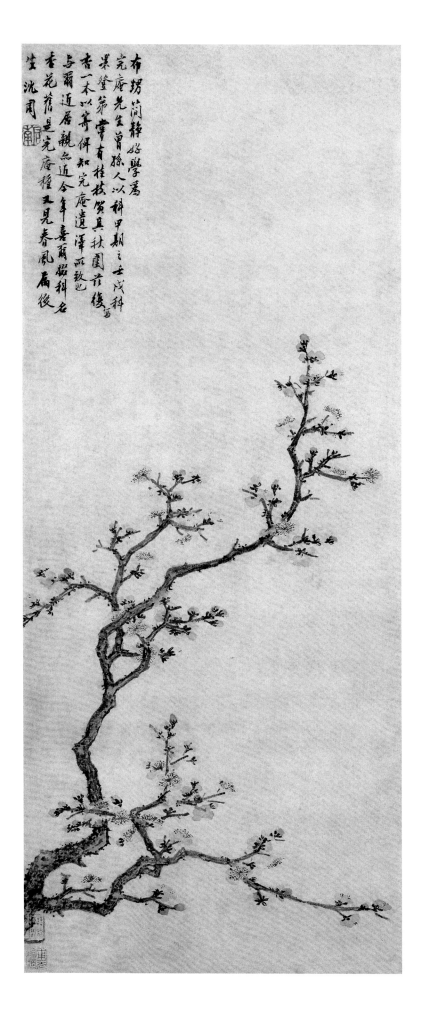

的點綴，突出了"墨分五彩"的藝術效果，將一棵普普通通的白菜表現得生動鮮活。

本幅無款，右下鈐印"啟南"（朱文）。另有吳寬題詩："翠玉曉籠菘，畦間足春雨。咬根莫弄葉，還可作羹煮。"鈐"原博"（朱文）。有鑒藏印："宮爾鐸印"（白文）、"師呂道人"（白文）、"平生真賞"（朱文）、"橋李李氏鶴夢軒珍藏記"（朱文）、"研痴藏畫"（白文）多方。另有騎縫殘印若干，及項子京編號"見"。

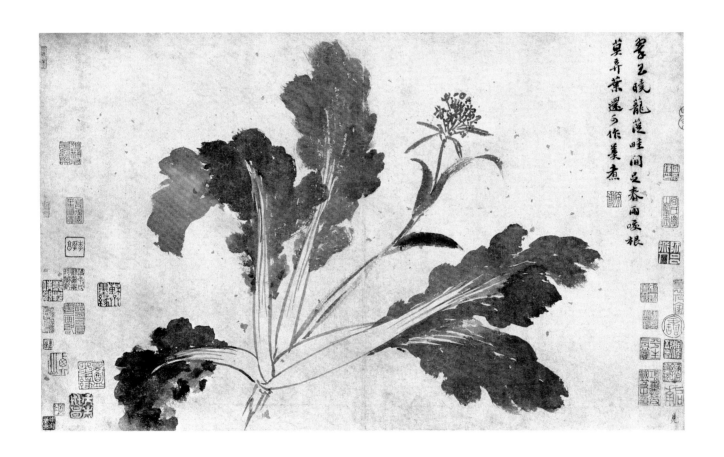

20

沈周　蠶桑圖扇頁
紙本　墨筆
縱16.8厘米　橫49.2厘米

Silkworms Hidden among Mulberry Leaves
By Shen Zhou
Fan Leaf, ink on paper
H. 16.8cm　L. 49.2cm

圖繪數片桑葉，幾隻蠶兒藏身其中。此幅水墨小品屬寫意之作，用筆活潑隨意。沈周的寫意花鳥作品，或墨或色，簡括洗練，情長意足，打破了院體花鳥畫工整艷麗的格調，富有文人氣息，啟發了晚明寫意花鳥畫的新風。

本幅自題：“衣被深功藏蠶動，碧筐火暖起眠時。題詩勸爾加餐葉，二月吳民要賣絲。沈周。”鈐印“啟南”（朱文）。

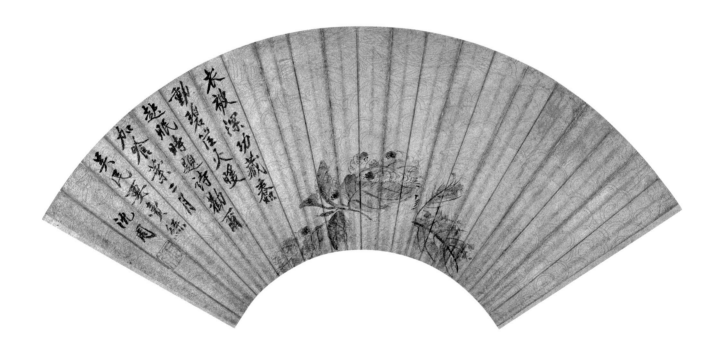

21

孫艾　木棉圖軸
紙本　設色
縱74.5厘米　橫31.5厘米

A Spray of Kapok
By Sun Ai
Hanging scroll, ink and color on paper
H. 74.5cm　L. 31.5cm

此幅以花青色、沒骨法繪一折枝木
棉。構圖簡潔工整,以深淺不同花青
渲染出葉片之俯仰各姿。畫面格調清
逸,確具"舜舉天機流動之妙"。

本幅作者無款印。沈周題跋:"當含
黃蕊嫩,綿韞碧鈴深。小草存衣被,
長民誰此心。世節生紙寫生,前人亦
少為之,甚得舜舉天機流動之妙。觀
其蠶桑、木棉二紙,尤可駭矚,且非
泛泛草木所比。蓋寓意用世,世節讀
書負用,於是乎亦可見也。弘治新元
中秋日,沈周志。"鈐"啟南"(朱文)
印。錢仁夫題:"木棉禦寒功,難比
狐貉深。求之必近易,勞力不勞心。
錢仁夫和。"鈐"士弘"(朱文)印。
鑒賞印:"徐邦達珍賞印"(朱文)、
"邦達審定"(白文)、"人遠草堂"(朱
文)。

孫艾(十五世紀末)字世節,號西川
翁,江蘇常熟人。學詩於沈周,山水
宗法黃公望、王蒙,花卉寫生受錢選
沈周的影響。嘗為沈周寫照。傳世作
品絕少。

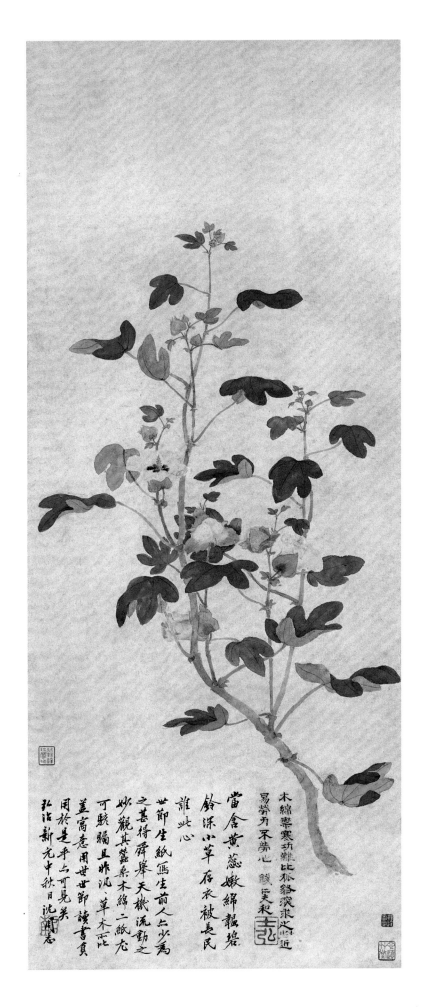

22

孫艾　蠶桑圖軸
紙本　設色
縱65.7厘米　橫29.4厘米

Silkworms and Mulberry

By Sun Ai

Hanging scroll, ink and color on paper

H. 65.7cm　L. 29.4cm

圖繪一株青桑，幾個蠶兒在葉上大快
朵頤。蠶桑圖與木棉圖都取材農事民
生，"蓋寓意用世"也。孫艾花鳥師承
畫史無載，但從其題材、立意、風
格、筆法看，出自錢選、沈周的技法
風格當清晰無疑。

本幅作者無款印。沈周題詩："囓蠶
驚雨過，殘葉怪雲空。足食方足用，
當知飼養功。沈周。"鈐"啟南"（朱
文）印一方。另錢仁夫題詩："只愁我
蠶飢，不愁桑樹空，衣被天下人，自
不居成功。錢仁夫。"鈐"不如古人"
（朱文）印一方。

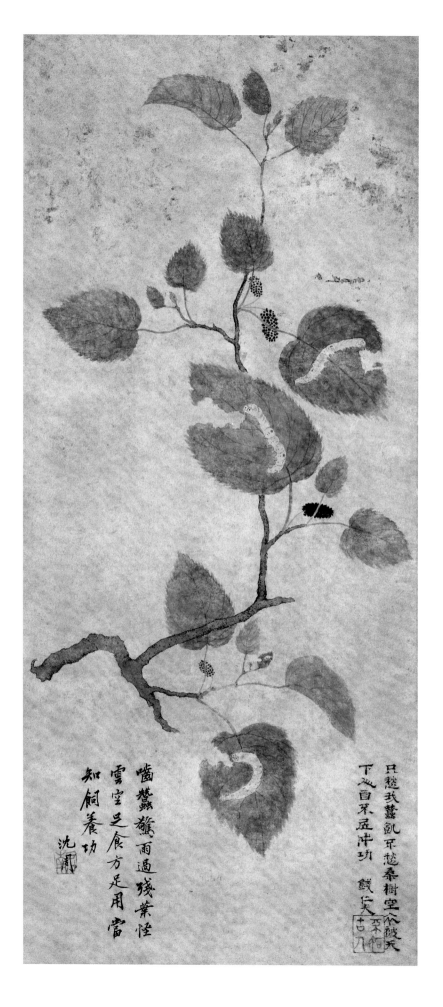

23

文徵明　橫塘圖頁
紙本　設色
縱23.1厘米　橫32.6厘米

Landscape of Hengtang
By Wen Zhengming
Leaf, ink and color on paper
H. 23.1cm　L. 32.6cm

此頁為《明人西山勝景書畫合璧冊》之一開，描繪的是蘇州附近名勝橫塘的景色，河湖開闊，遠方列岫。作者以乾筆施以皴擦，並淡施花青、騰黃，筆墨松秀，氣韻蕭散，得元人之趣。此圖鈐印"文壁"，應是作者早年的佳作。

本幅自識："橫塘"。鈐："文壁印"（白文）、"停雲生"（白文）。另鈐"儀周鑒賞"（白文）藏印。

文徵明（1470－1559），初名壁，字徵明，四十二歲後以字行，更字徵仲。號稀奇山、停雲生等。因祖籍湖南衡山，又號衡山居士。曾授翰林待詔，故稱"文待詔"。長洲（今江蘇蘇州）人。其書畫造詣全面，山水、蘭竹、花卉、人物等，無一不工。繼其師沈周之後，主盟吳中畫壇三十餘年。在畫史上，他與沈周、唐寅、仇英被合稱為"吳門四家"。其子孫、門人亦善書畫。

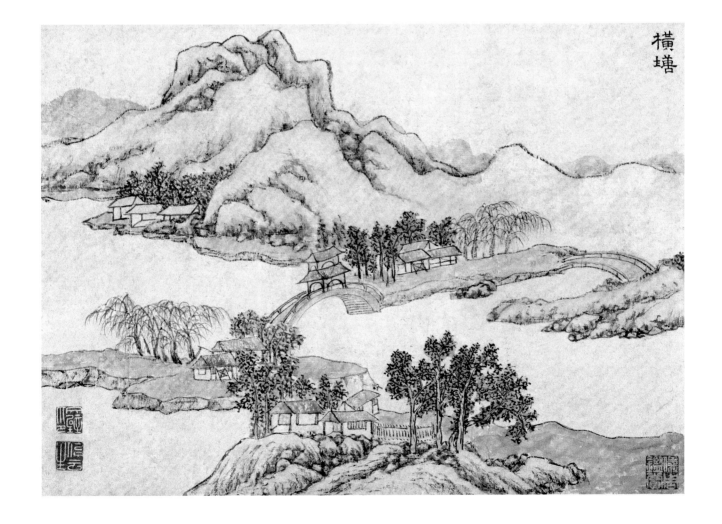

24

文徵明　湘君湘夫人圖軸
紙本　設色
縱100.8厘米　橫35.6厘米

The Deity and the Nymph of Xiangjiang River

By Wen Zhengming
Hanging scroll, ink and color on paper
H. 100.8cm　L. 35.6cm

圖繪湘君、湘夫人前後相隨，前者側身回首顧盼，人物之間的關係呼應有致。衣紋用高古游絲描，線條細勁流暢，神態刻畫細膩傳神，畫法上追顧愷之；敷色以朱膘白粉為主，極精工古雅，人物衣服為淡朱紅色，頭髮則為很濃的黑色，黑紅配置，暗合楚地藝術的最基本色調。以之圖說《楚辭》中的篇章，頗見作者巧思。圖中不飾背景，使主題人物形象更加突出。

本幅上部自書《湘君》、《湘夫人》兩篇，款署："正德十二年丁丑二月己未，停雲館中書。"鈐"文徵明印"（白文）、"衡山"（朱文）。另自題："余少時閱趙魏公所畫湘君湘夫人，行墨設色皆極高古。石田先生命余臨之，余謝不敢。今二十年矣。偶見畫娥皇、女英者，顧作唐妝，雖極精工而古意略盡。因彷彿趙公為此，而設色則師錢舜舉。惜石翁不存，無從請益也。衡山文徵明記。"鈐"停雲生"（白文）。本幅另有文嘉、王稚登各一跋，鈐耿信公、顧鶴逸鑒藏印多方。《過雲樓書畫記》、《大觀錄》、《江村銷夏錄》著錄。正德十二年丁丑（1517），文徵明時年四十八歲。

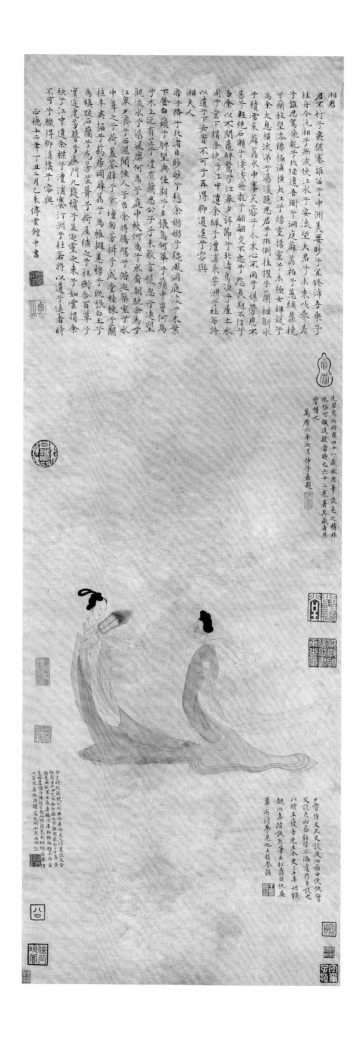

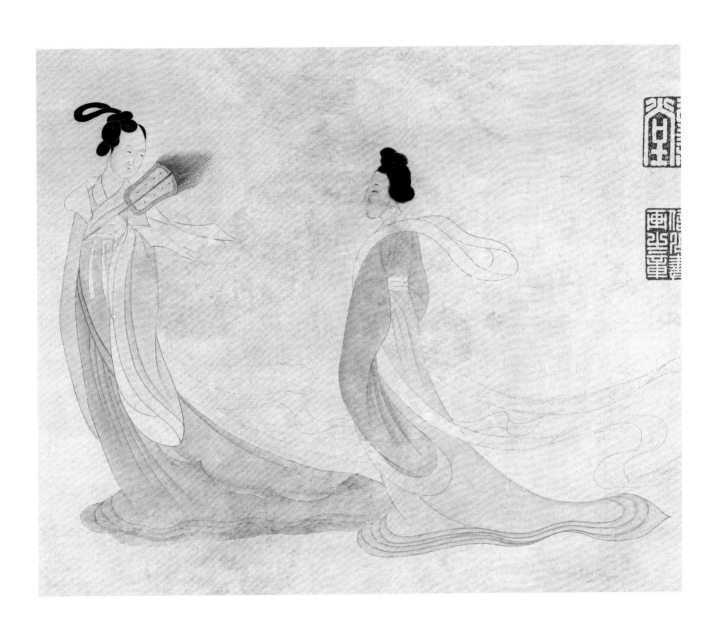

25

文徵明　猗蘭室圖卷
紙本　墨筆
縱26.2厘米　橫67厘米

The Yilan Chamber
By Wen Zhengming
Handscroll, ink on paper
H. 26.2cm　L. 67cm

圖繪猗蘭室小景。室內一人彈琴，一人凝神靜聽，一童子侍立。室外松柏古藤纏繞，意境幽靜。此圖畫法極為精工蒼秀，樹石用筆俊健秀逸，屋宇界畫精工，是作者中晚年的代表作品。

"猗蘭操"為中國古代琴曲，相傳為孔子所作，本為宣揚蘭花志趣高潔。以"猗蘭"為室名，正是以蘭花來象徵、標表自己高潔文雅的氣質、清芬絕俗的品格。

本幅自識："嘉靖己丑。徵明為朝爵畫猗蘭小景，明年庚寅四月七日攜至虎丘，雨窗重閱。"鈐"文徵明"（白文）。另鈐鑒藏印："臣岱私印"（白文）、"士"、"奇"（朱文聯珠印）。

引首"猗蘭室。道復書。"鈐"古吳陳淳"（白文）。另"曠菴"（朱文）一印。尾紙有吳湖帆一跋。前後隔水有鑒藏印多方："菊澗"（朱文）、"石癩珍藏"（白文）、"錢塘"（朱文）等。嘉

靖己丑為明嘉靖八年（1529），作者時年六十歲。

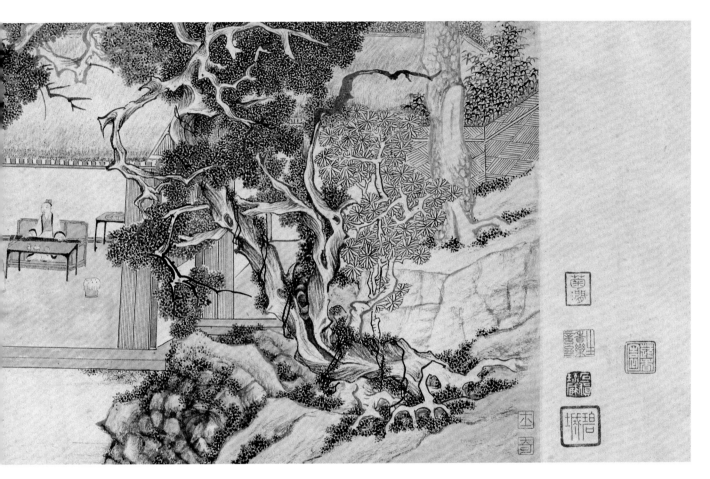

文徵明　洛原草堂圖卷
絹本　設色
縱28.8厘米　橫94厘米

The Luoyuan Thatched Hall
By Wen Zhengming
Handscroll, ink and color on silk
H. 28.8cm　L. 94cm

圖繪明代白悅的私家園林實景。山前叢林中草堂一間，左為水榭，右有院落，屋前板橋之下小溪蜿蜒而過，對岸蒼松挺立，二人帶童攜琴正信步而行。

筆法工整細緻，山石用乾筆皴擦，樹木枝葉多用濃淡不同的墨點組成，茂密蒼鬱，在山村自然景色中有幽雅清靜的庭園之趣。

本幅自識："嘉靖己丑七月四日徵明

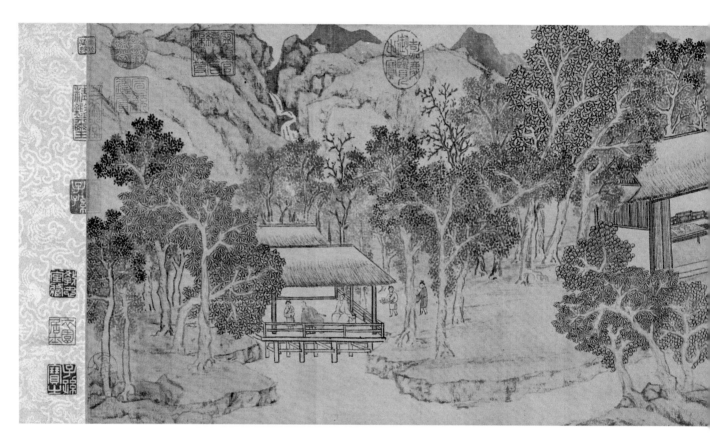

寫洛原草堂圖。"鈐"文徵明印"（白文）。"停雲"（朱文）、"徵仲"（朱文）。另鈐"梁清標印"（白文）、"衣園藏真"（白文）及清內府乾隆、嘉慶、宣統諸鑒藏印。後幅有文徵明、王九思、白悦、張照等十四家題記

（略）。鈐"冶溪漁隱"（朱文）、"衣園居士"（朱文）。《石渠寶笈續編•寧壽宮》著錄。

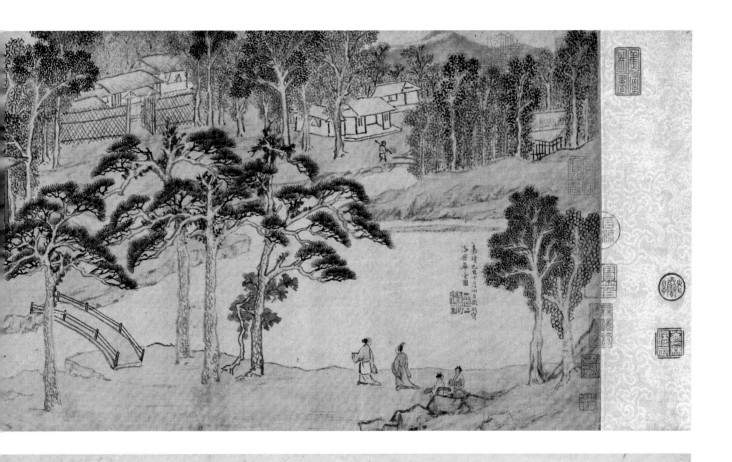

27

文徵明　茶具十詠圖軸
紙本　墨筆
縱136.1厘米　橫26.8厘米

Illustrations in the Spirit of Ten Poems on Tea Service
By Wen Zhengming
Hanging scroll, ink on paper
H. 136.1cm　L. 26.8cm

圖繪遠岫長松，竹籬茅舍，一文士攜童子於齋中烹茶品茗。環境清幽雅潔，疏朗寧靜，人物意態閒適，烘染出文人士大夫避世遠俗、優遊自得的生活情趣。全圖行筆勁秀，刻畫物象極為精巧工緻，是文徵明細筆山水畫的代表作。

本幅上方自書《茶具十詠》五律十首，並題："嘉靖十三年歲在甲午，穀雨前三日，天池虎丘茶事最盛。余方抱疾，偃息一室，弗往能與好事者同為品試之會。佳友念我，走惠二三種，乃汲泉吹火烹啜之，輒自第其高下，以適其幽閒之趣。偶憶唐賢皮、陸輩《茶具十詠》，因追次焉，非敢竊附於二賢後，聊以寄一時之興耳。漫為小圖，遂錄其上。衡山文徵明識。" 鈐"徵"、"明"（白文）聯珠印。另鈐"弘一齋書畫記"（朱文）、"孫煜峰珍藏印"（朱文）等收藏印。嘉靖十三年甲午（1534），文徵明時年六十五歲。

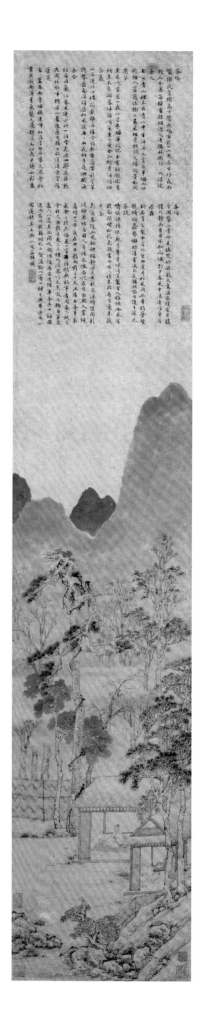

文徵明　仿米雲山圖卷
紙本　墨筆
縱24.7厘米　橫507.8厘米

Cloudy Mountains in the Style of the Mi's
By Wen Zhengming
Handscroll, ink on paper
H. 24.7cm　L. 507.8cm

此圖仿米芾父子畫法，描繪江南水鄉，岡巒湖山間雲煙出沒，峰林隱現，氣象萬千。

圖中煙雲或以墨線勾畫，或藉墨色的過渡留白來表現；山體先染以淡墨，復以落茄皴層層點染，遍佈山間的林樹亦出以米點皴，墨色濃淡變化，極富層次感；全幅行筆施墨淋漓痛快而又不逾法度，在米氏雲山的“草筆”、“墨戲”中融入了文氏山水畫自身的精緻秀潤的風韻，反映出作者控制筆墨的高超水平。且書法佳妙，書畫合璧，堪稱佳作。

本幅無款印。鈐明項元汴、清梁清標及清嘉慶、宣統鑒藏印多方。後接紙自書長題（見附錄）。鈐項元汴、梁清標等鑒賞印多方。

根據作者自題，此圖創作始於明嘉靖十二年癸巳（1533），文氏時年六十四歲；終於明嘉靖十四年乙未（1535），文氏時年六十六歲。《式古堂書畫匯考》著錄。

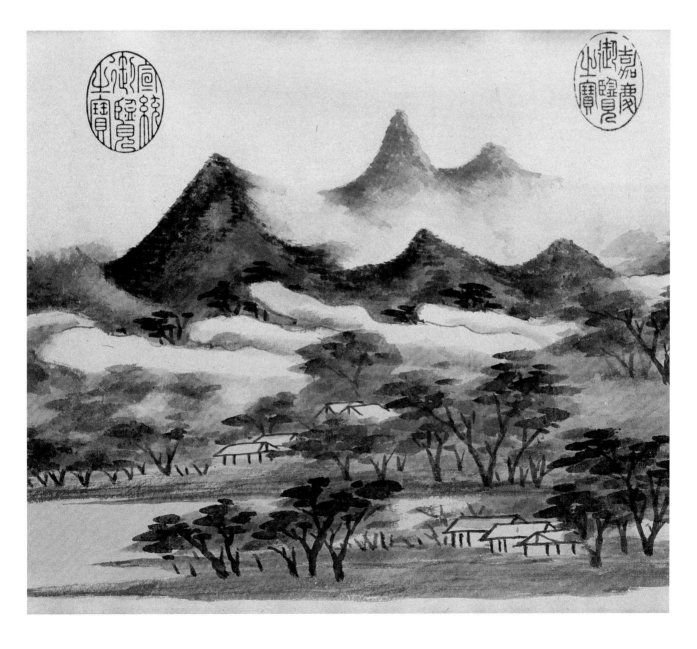

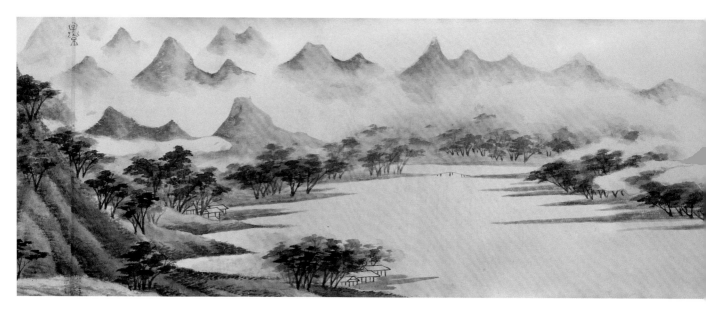

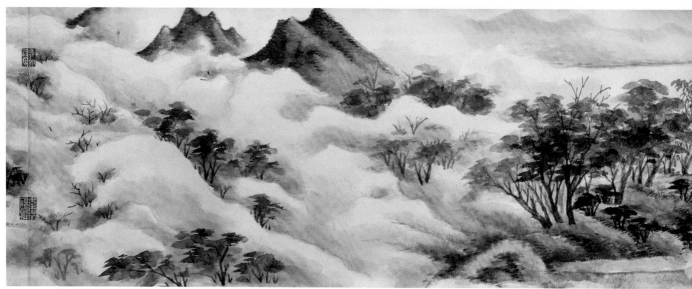

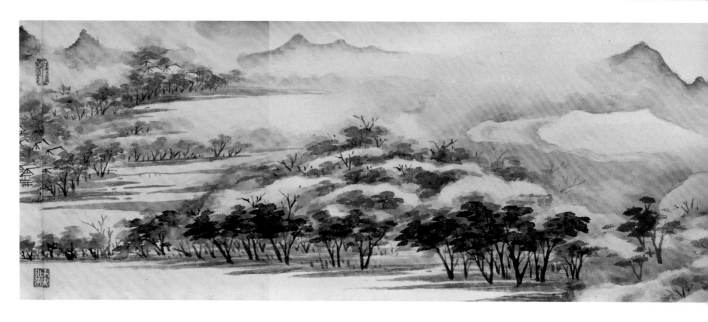

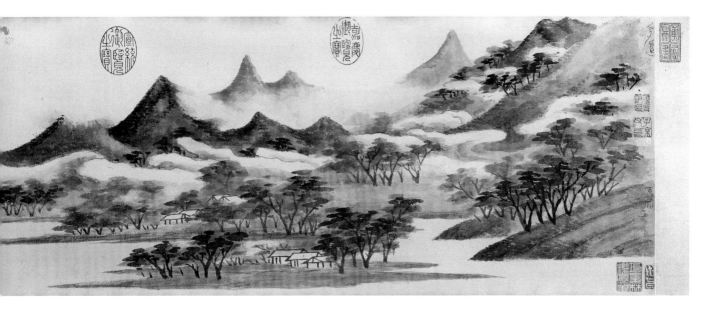

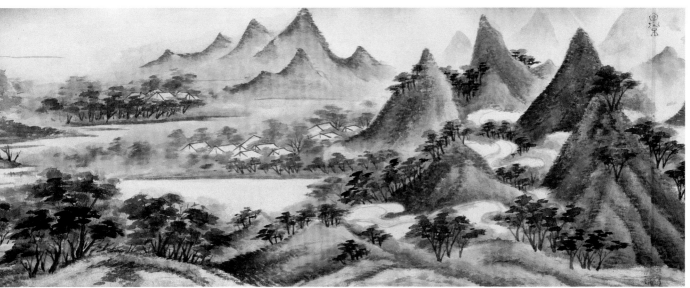

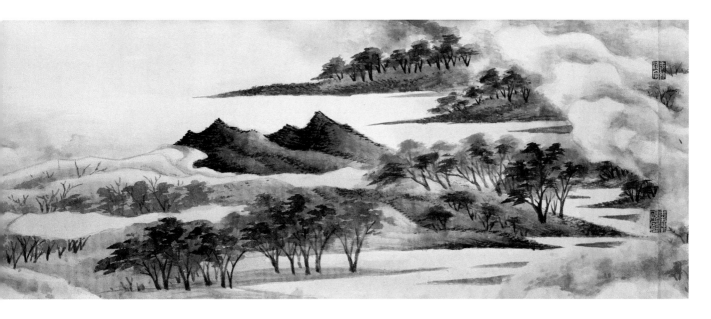

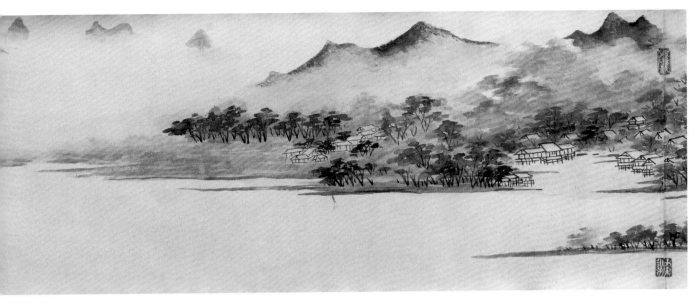

淡明於畫稍喜二米
平生所見南宮物少
推敲文之蹟廬之見
之所謂瀟湘圖大姚山
圖湖山烟雨南海岳菴
苔餘春曉皆妙紀
若喜若美少壽閒
而喜若美少壽閒

王麿話古今稍步蓁
藏甚多晚自培丹青
妙又極其華意但
付一哂耳且許百世之
六方百石論又云世人
云衆喜畫競名得之
勢有晚余況爲畫者
此具頂門上慧眼石
之心藏東石不可以古今畫
家者流畫水之二可也甫
可龍延之謹云無意
雪者填門石縢猷苦
佳午門六十代作祝識
文釋字於後嘗自言
遍合但文渾昧天威
荐爲之石須杉以其二

29

文徵明　千林曳杖圖頁

紙本　墨筆
縱35.2厘米　橫25.5厘米
清宮舊藏

An Old Man with a Staff in Woods
By Wen Zhengming
Leaf, ink on paper
H. 35.2cm　L. 25.5cm
Qing Court collection

圖中山嶺錯落分佈，結構饒有層疊；
左側山體皴染厚重，右側近、中景的
山體則皴染漸淡或只皴不染，層層漸
去，表現出江南秋季明淨清空的景色
特徵，正合"溪雲淡無色"的詩境。

本幅自識："此老胸中萬卷書，平林
曳杖意何如，天涯莫怪無知己，紅葉
蕭蕭幾點餘。嘉靖丁酉秋九月畫。徵
明。"鈐"文徵明印"（白文），左下
角鈐"停雲"（白文）。徐珍題詩："溪
雲淡無色，秋樹紅可憐，是誰來領
略，觸眼白雲篇。徐珍。"鈐"徐珍"
（朱文）。對開清乾隆帝御題詩（略），
鈐"太上皇帝之寶"（朱文）等鑒藏印。

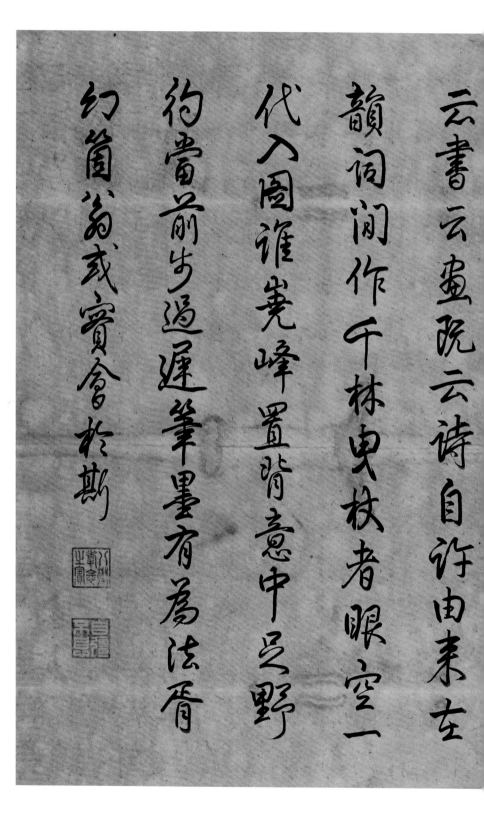

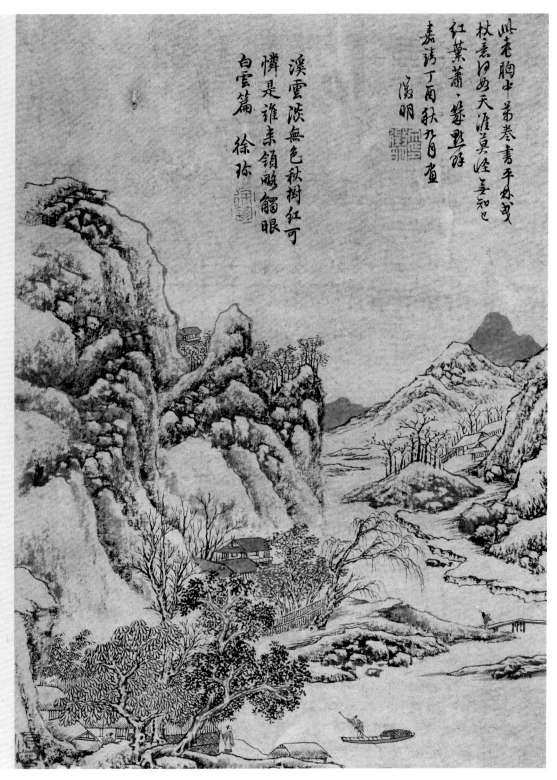

此卷胸中弟卷書平妙哉
杖意仍如天涯莫峰至知已
紅葉蕭・鬢點緊
嘉靖丁雨秋九日畫
　徴明

溪雲淡無色秋樹紅可
憐是誰來領略餶眼
白雲篇　徐珠

30

文徵明　蘭亭修禊圖卷
金箋本　設色
縱24.2厘米　橫60.1厘米

Purification at Orchid Pavilion
By Wen Zhengming
Handscroll, ink and color on
gold-flecked paper
H. 24.2cm　L. 60.1cm

此圖根據王羲之《蘭亭序》而寫出曾潛的蘭亭之號。所畫茂林修禊，曲水流觴，亭榭內三人圍桌對坐，曲水兩岸數人席地而坐。畫法精緻，兼工帶寫，山石先勾後皴染，筆法工穩蒼秀，施色鮮艷濃麗而不失淡雅之趣，為文徵明細筆畫代表作。

本幅無款，左下角鈐"徵仲父印"（白文），"徵明"（白文）。鈐鑒藏印"與古維新"、"雪坪心賞"、"杜是藏印"。後另紙書《蘭亭序》全文，並書"曾君曰潛，自號蘭亭，余為寫流觴圖，既臨禊帖□之復賦此詩，發其命名之意，壬寅五月。猗蘭亭子襲清芬，珍重山陰跡未陳。高隱漫傳幽谷操，清真重見永和人。香生環珮光風遠，秀茁庭階玉樹新。何必流觴須上己，一簾芳意四時春。文徵明。"鈐"徵明印"（白文）、"悟言室印"（白文）。又陸師道、文彭、文嘉等諸家題跋（略）。壬寅為明嘉靖廿一年（1542），時文氏七十三歲。

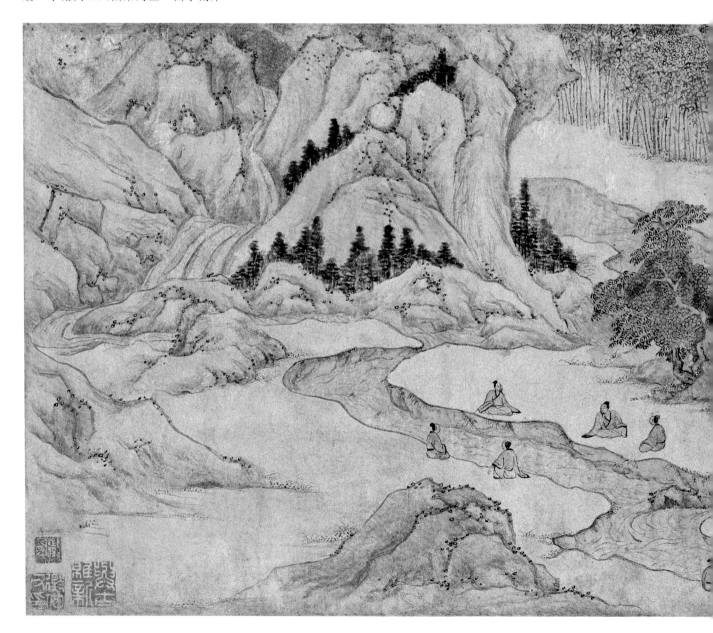

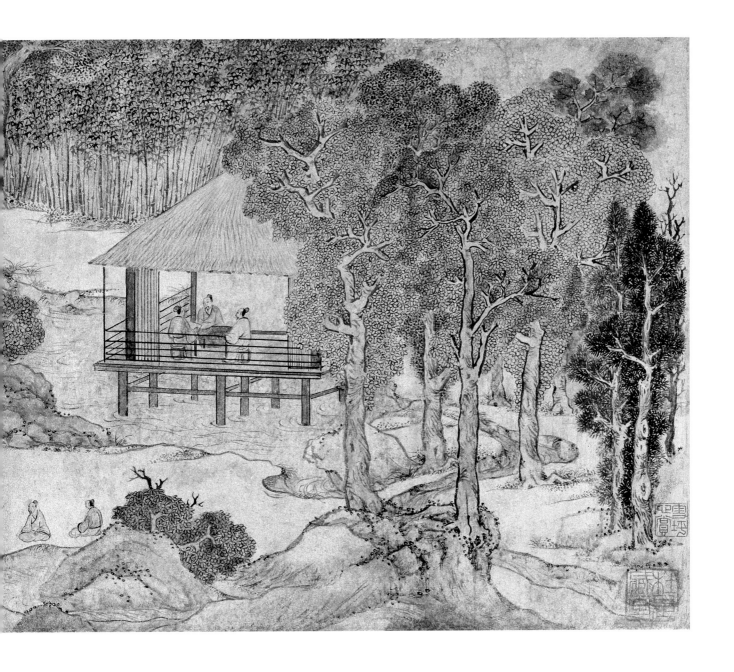

永和九年歲在癸丑暮春之初會
于會稽山陰之蘭亭脩禊事
也羣賢畢至少長咸集此地
有崇山峻領茂林脩竹又有清流激
湍暎帶左右引以為流觴曲水
列坐其次雖無絲竹管弦之
盛一觴一詠亦足以暢叙幽情
是日也天朗氣清惠風和暢仰
觀宇宙之大俯察品類之盛
所以遊目騁懷足以極視聽之
娛信可樂也夫人之相與俯仰
一世或取諸懷抱悟言一室之內
或因寄所託放浪形骸之外雖
趣舍萬殊靜躁不同當其欣
於所遇暫得於己快然自足不

猗蘭亭兮龍灣茅玥
重山陸迤來陳高隐湯
傍曲若操鳴真章見
水和人舞生環琦芝風
遠秀茁莛陛玉樹新
日永冰鰩酒上之一麈
方言四叶春
文瀚珊

□和滕讀說蘭亭手載隆名更

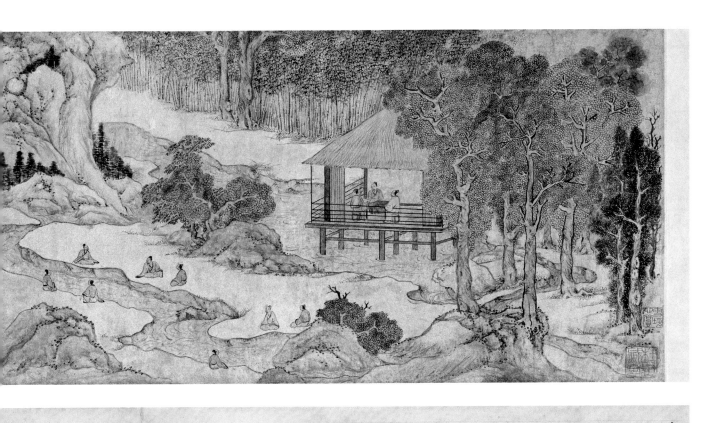

趣舍萬殊靜躁不同當其欣
於所遇暫得於己快然自足不
知老之將至及其所之既惓情
隨事遷感慨係之矣向之所
欣俛仰之間以為陳迹猶不
能不以之興懷況修短隨化終
期於盡古人云死生亦大矣豈
不痛哉每攬昔人興感之由
若合一契未嘗不臨文嗟悼不
能喻之於懷固知一死生為虛
誕齊彭殤為妄作後之視今
亦由今之視昔　悲夫故列
敘時人錄其所述雖世殊事
異所以興懷其致一也後之攬
者亦將有感於斯文

文明臨

曾君曰潛自孫蘭亭余
為寫流觴圖沈臨禊帖

文徵明　蘭竹圖卷
紙本　墨筆
縱26.8厘米　橫730厘米

Orchid and Bamboo
By Wen Zhengming
Handscroll, ink on paper
H. 26.8cm　L. 730cm

圖繪坡石間蘭竹荊棘叢生，末段以溪
流泉水結尾。構圖較平穩，但枝葉飛
動，形態多變。用筆老健流暢，以書
法之筆入畫，是其蘭竹畫中的佳作。

本幅無題款，鈐"征仲"(朱文)，"悟
言室印"(白文)、"惟庚寅吾以降"(朱
文)、"徵仲父印"(白文)。另清代
"顧麒麟士"等鑒藏印。後紙自題（見
附錄），此卷作於癸卯初夏即嘉靖廿
二年（1543），文徵明時年七十四歲。

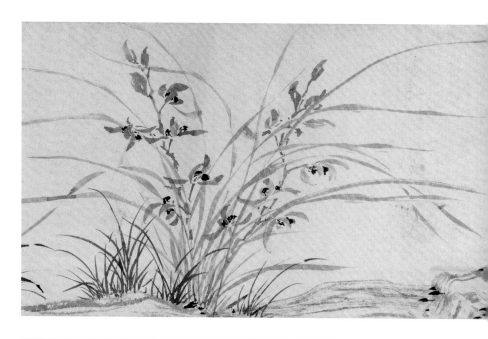

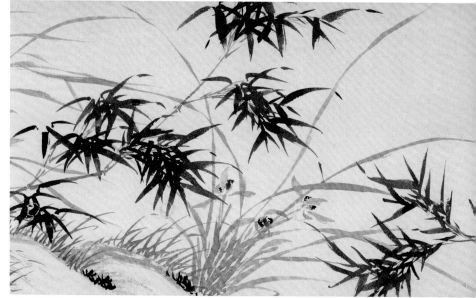

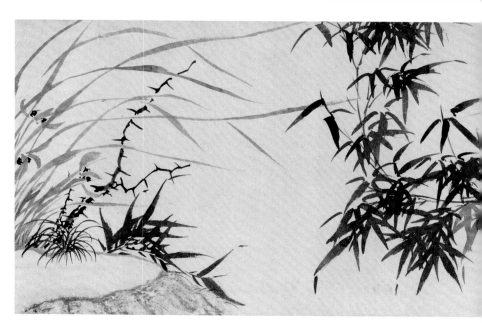

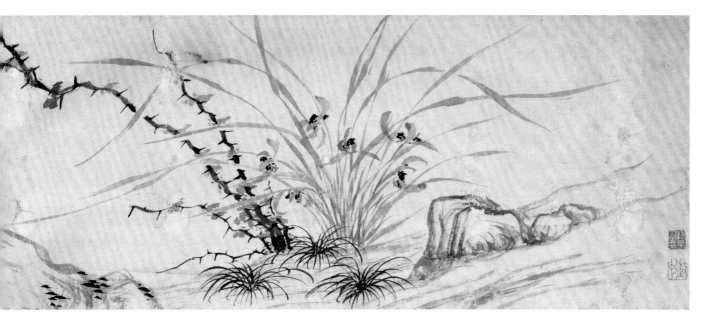

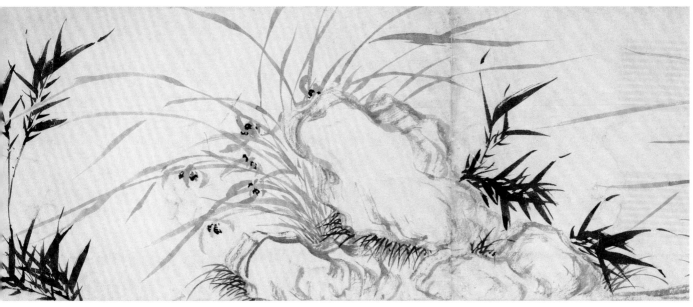

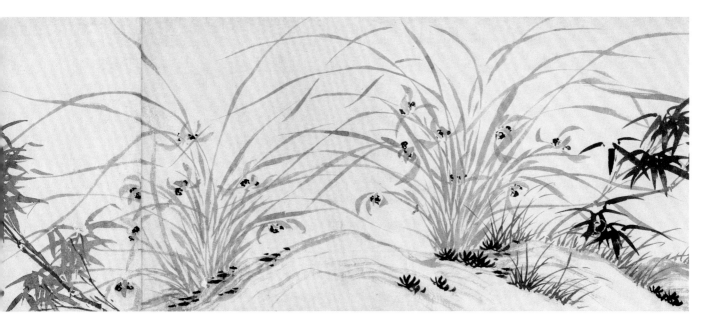

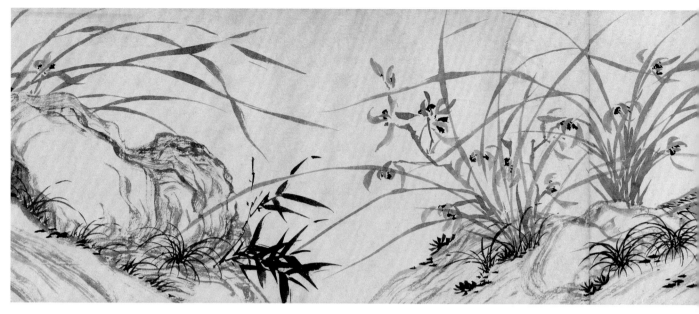

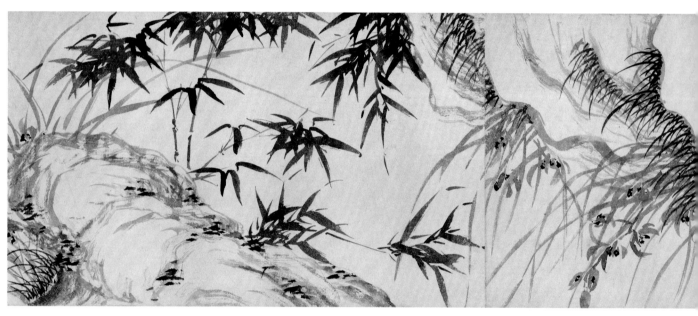

余家喜畫蘭竹柔妡
子固松雪乃南北如東坡
與可及嘗之九里每見
真蹟輒碎心焉居嘗其
筆花為筆倣癸卯初夏
臥甚道凡几上樓窗
零頌受墨而冗圖竟
不知松子圖東坡諸名
公稿不仁似石延二以滌
柔葉竹之腕如民觀奇
句歲不蕪蕭明頗松玉
磬山房

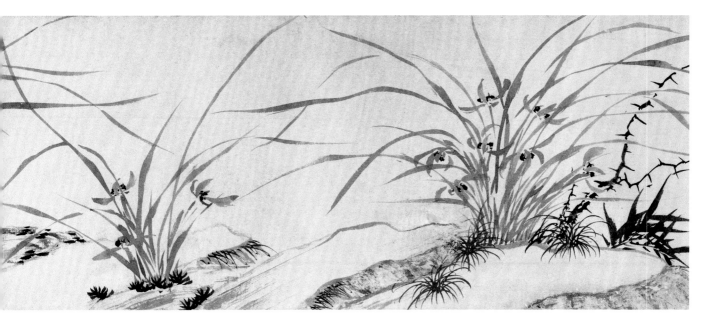

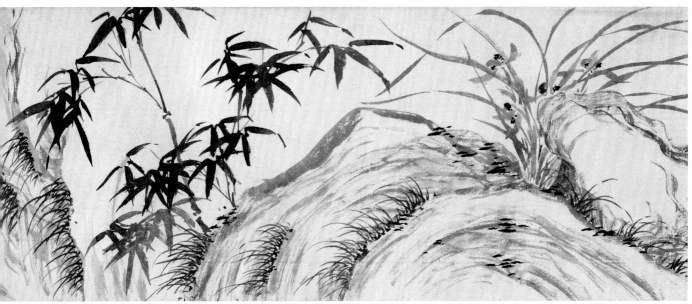

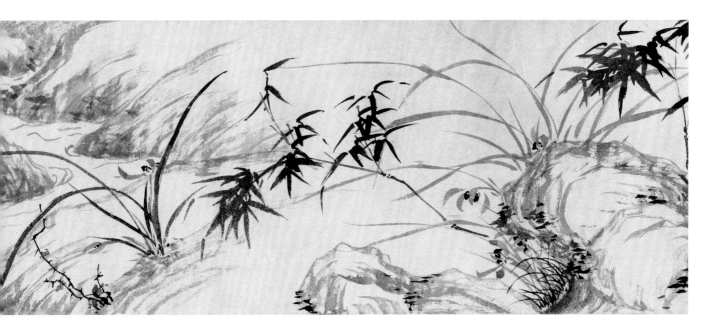

32

文徵明　綠陰清話圖軸
紙本　墨筆
縱131.8厘米　橫32厘米

Conversation in the Shade of Trees
By Wen Zhengming
Hanging scroll, ink on paper
H. 131.8cm　L. 32cm

此圖採取高遠、深遠相結合的構圖法，描繪叢林密佈、岩壑
幽深，構圖繁密而氣勢寬暢爽朗。林木用筆繁細，畫石則出
以乾筆，行筆簡勁，係從元代趙孟頫飛白法一路中變出，又
自成一種工秀清蒼的風格，是畫家晚年的傑作。

本幅自識："碧樹鳴鳳澗草香，綠陰滿地話偏長，長安車馬
塵吹面，誰識空山五月涼。徵明。"鈐"文徵明印"（白
文）、"衡山"（朱文）二印。又鈐收藏印多方："小書畫
舫審定"（朱文）、"藻儒鑒藏"（白文）、"小鬲秘玩"（朱
文）等。裱邊有吳湖帆跋。《玉雨堂書畫記》著錄。

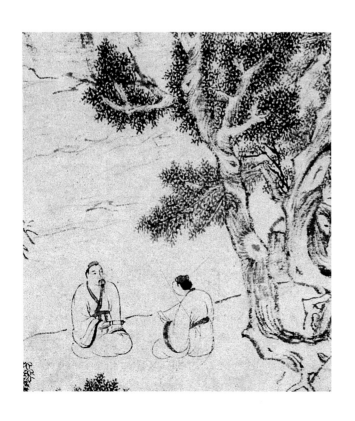

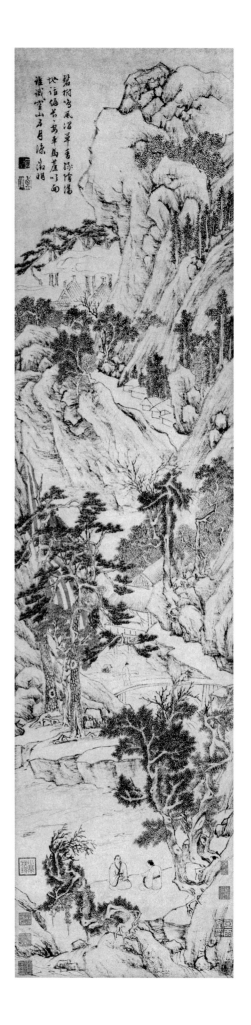

33

文徵明　臨溪幽賞圖軸

紙本　墨筆
縱127.8厘米　橫50厘米

Composing Poems by a Stream
By Wen Zhengming
Hanging scroll, ink on paper
H. 127.8cm　L. 50cm

此圖繪古木荒坡，溪流板橋，高士攜
童子執紙覓句。構圖於密中取疏，繁
而不亂，行筆多用乾筆皴擦，而又富
於變化，風格工穩蒼秀。

本幅自識："徵明。"鈐"文徵明印"
（白文）、"悟言室印"（白文）。畫心
上部錢貴題識："孤松挺秀，喬木臨
溪，時為逸興，閒看天機。嘉靖辛
丑。南郭亮。"鈐印"彭城錢貴"（白
文）、"玉堂青瑣中人"（白文）。另
本幅有吳湖帆鑒藏印多方。裱邊有吳
湖帆長題。

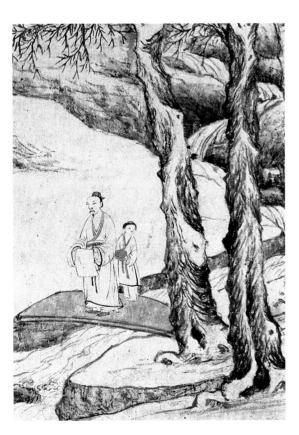

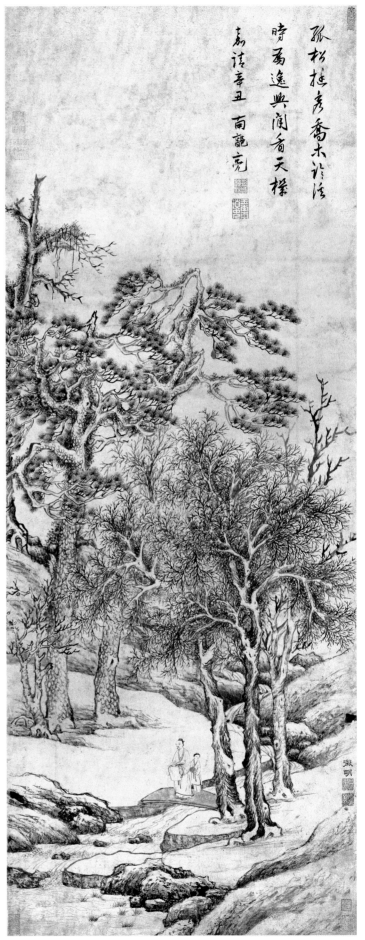

34

文徵明　曲港歸舟圖軸
紙本　墨筆
縱115厘米　橫33.7厘米

Bay with Returning Boats
By Wen Zhengming
Hanging scroll, ink on paper
H. 115cm　L. 33.7cm

此圖採取高遠、深遠相結合的構圖
法，畫面高峰聳立，瀑泉下瀉；中部
大片留白，彷彿是瀑布激落濺起的水
氣，又彷彿是山間急雨形成的雨霧；
近景河港曲邃，水濱林木扶疏，漸遠
漸淡，融入一片空濛水霧之中，將江
南雨後山林間的溟濛之景刻畫得淋漓
盡致。

本幅自識：“兩泡樹如沐，雲空山欲
浮，草分波動處，曲港有歸舟。徵
明。”鈐“徵仲父印”（白文）。另有
王穀祥、陸師道、彭年及清乾隆題詩
（見附錄）。又鑑藏印：“乾隆御覽之
寶”（朱文橢圓）、“茗上章仔伯流覽
所及”（朱文）、“青笠綠簑齋藏”（朱
文）等多方。裱邊鈐“虛齋審定”（白
文）、“臣龐元濟恭藏”（朱文）。又
乾隆書“神”字。鈐“乾隆御筆”（朱
文）。《虛齋名畫錄》著錄。

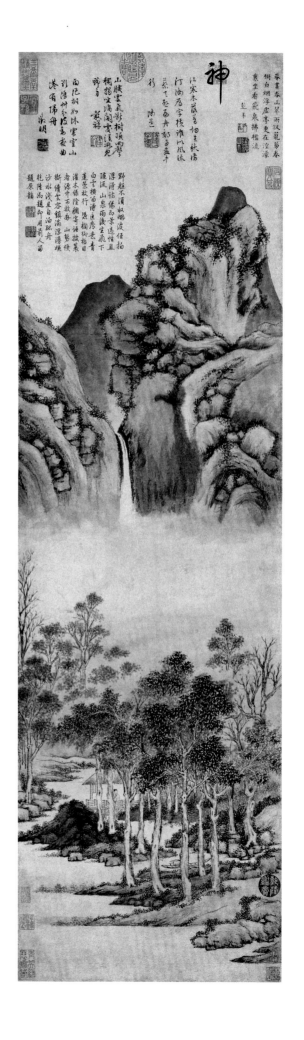

35

文徵明　石湖圖頁
紙本　設色
縱22.8厘米　橫33.2厘米

A Beautiful View of Shihu
By Wen Zhengming
Leaf, ink and color on paper
H. 22.8cm　L. 33.2cm

石湖位於蘇州城西南的橫山下，與橫塘同為當地的名勝，也是文徵明極為欣賞的地方。圖中作者截取石湖之一隅，湖畔長松疏林，古寺空亭，清幽寧靜，儼然一處高士隱居的理想所在，水濱設有捕魚的網具，但有人跡而不見人蹤，更為觀者留下無窮遐思。

本幅右上角隸書“石湖”，左下角鈐“文壁印”（白文）、“停雲生”（白文）。右下角鈐鑒藏印：“儀周鑒賞”（白文）。此冊之後附有文氏所書“石湖詩”一首。對開有清乾隆帝題詩。《墨緣匯觀》著錄。

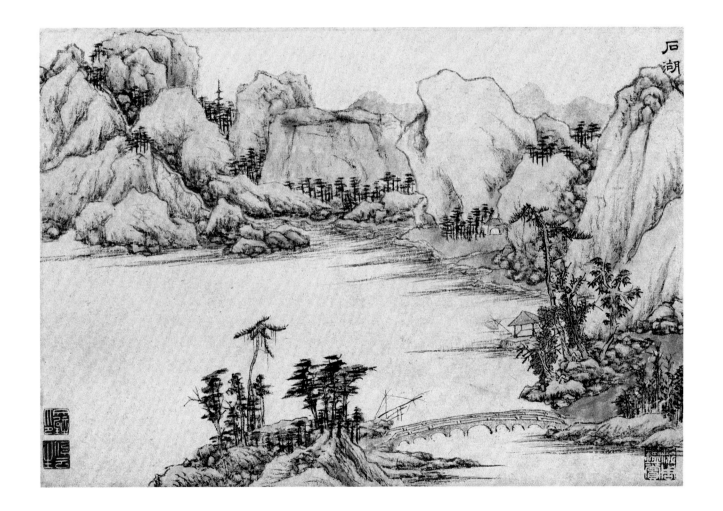

36

文徵明　溪橋策杖圖軸
紙本　墨筆
縱96厘米　橫49厘米

Rambler with a Staff on the Bridge across a Stream

By Wen Zhengming
Hanging scroll, ink on paper
H. 96cm　L. 49cm

圖繪小橋流水，一文士策杖而行。圖中山坡、水面、人物筆墨簡練，三株老樹則是乾濕濃淡筆墨交互使用，極盡刻劃之能事，但簡而不覺其陋，繁而不顯其亂，顯示出作者佈局謀篇的高超功力。圖中遠山一反"近濃遠淡"的常規，以濃墨塗染，表現出"雨過遙山碧玉浮"的意境。全圖略有吳鎮遺法，意境沖融空遠，行筆蒼潤穩健，是畫家晚年粗筆的代表佳作。

本幅自識："短策輕衫爛熳遊，暮春時節水西頭。日長深樹青幃合，雨過遙山碧玉浮。徵明。"鈐"文徵明印"（白文）、"玉磬山房"（白文）、"玉蘭堂印"（朱文）。另鑒藏印多方："曼農偶得"（朱文）、"南樓"（朱文）等。裱邊有近人狄平子一跋，鈐"平等閣主人"（朱文）、"狄平子心賞"（朱文）。

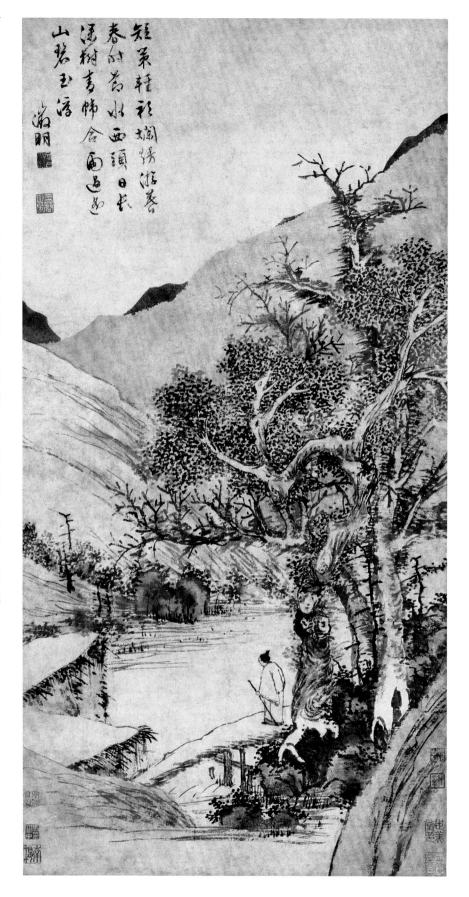

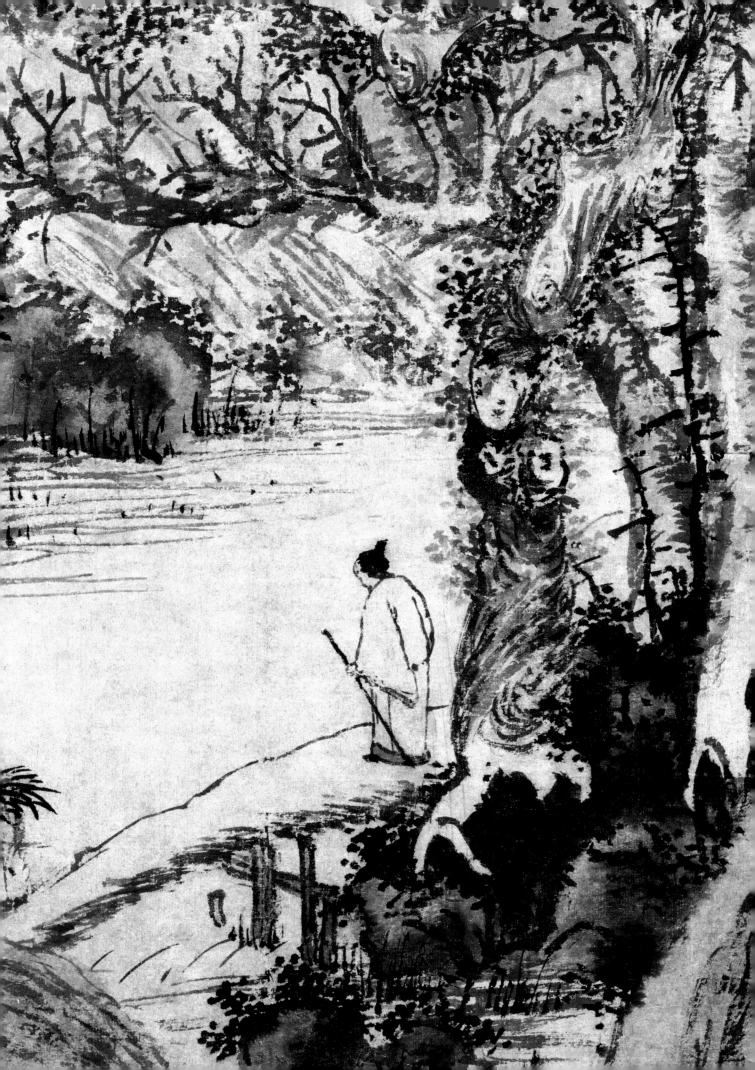

37

周臣　春泉小隱圖卷

紙本　設色

縱26.5厘米　橫85.8厘米

Secluded Cottage by a Stream in Spring

By Zhou Chen

Handscroll, ink and color on paper

H. 26.5cm　L. 85.8cm

本圖是周臣為裴春泉而繪，故用其名號作圖。畫中的板橋流水，即寓"春泉"之名。反映了士大夫寄情山水、志耽林泉的閒雅情趣。畫中環境幽美，確為理想的隱居之處。該圖佈局疏密有序，人物描寫嚴謹準確。景物富於變化，近景突出，遠景省略。樹石勾皴勁健硬峭，取馬、夏南宋院體風貌，又有自己特色。

本幅自識："東村周臣為春泉裴君寫意"。鈐"周氏舜卿"、"靜遠齋"（白文）。鈐鑒藏印："休寧朱之赤珍藏印"及清乾隆、嘉慶、宣統諸璽。《石渠寶笈續編·乾清宮》著錄。

周臣，生卒不詳，字舜卿，吳縣（今江蘇省蘇州市）人。畫山水，初師陳暹，後取法宋元各家，受李唐、劉松年影響最深。筆法純熟清秀尖勁，構圖清曠周密，可與明初戴進並驅。兼工人物，題材多樣，內容豐富，人物造型古貌奇姿，意態綿密。

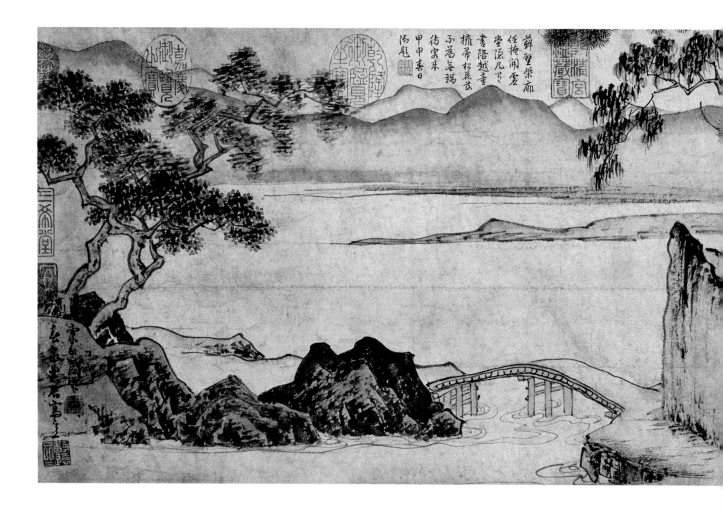

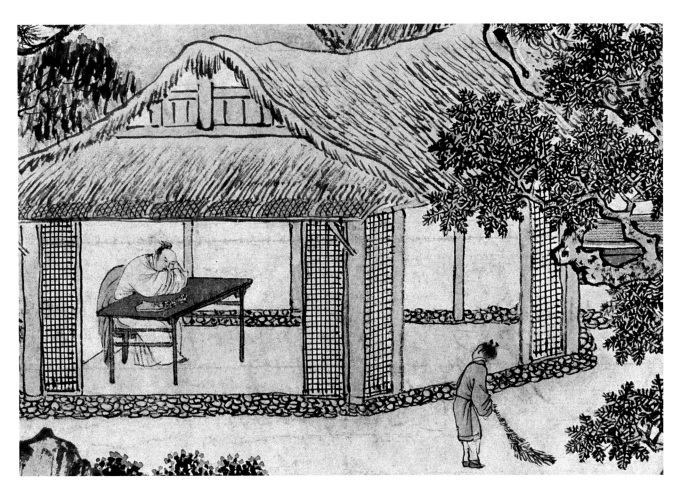

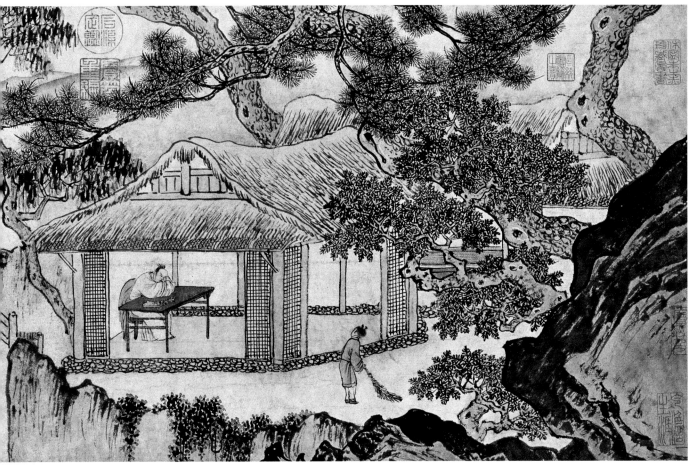

38

周臣　明皇遊月宮圖扇頁

金箋　設色

縱18.6厘米　橫50厘米

Emperor Minghuang Visiting the Palace of the Moon

By Zhou Chen

Fan leaf, ink and color on gold-flecked paper

H. 18.6cm　L. 50cm

圖繪唐明皇李隆基夢遊月宮的情景。圖中景色秀潤清靈，所畫人物微小眾多，但栩栩如生。在筆墨表現形式上繼承了南宋的傳統，樹木枝葉採用夾葉雙勾和攢針法，疏而不稀，密而不亂，亦是李唐的用筆特色。人物的衣紋細勁流暢，筆法嚴整，使人物活動與周圍環境緊密地聯為一體，既充滿祥和的氣氛，又突出了皇家的氣派。

本幅自識：“東村周臣寫，明皇遊月宮”。鈐“舜卿”（白文）。鑒藏印有：“神品”（朱文）、“樂齋藏印”（白文）、“李振宜印”（朱文）、“濱葦”（朱文）。

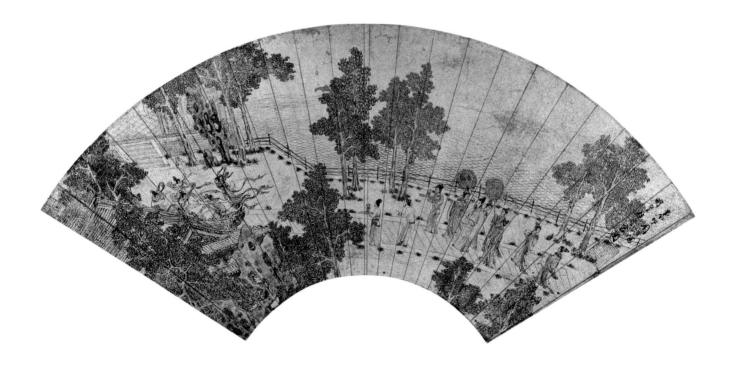

39

周臣　夏畦時澤圖頁
紙本　設色
縱26.4厘米　橫31.3厘米
清宮舊藏

Farmer and Tree in the Midst of a Raging
Storm
By Zhou Chen
Leaf, ink and color on paper
H. 26.4cm　L. 31.3cm
Qing Court collection

此圖表現江南風雨交加的自然景象和
特定環境中的人物情感。大樹在風雨
中搖曳，橋上農夫在雨中急切趕路，
其神態生動逼真，富有生活情趣。作
者用虛實相生的手法，近景寫實，遠
景微虛，頗具空間感。

本幅自識：“東村周臣”。鈐“周臣”
（白文）。鈐鑒藏印，“安儀周家珍藏”
（朱文）對頁清乾隆題詩（略）。

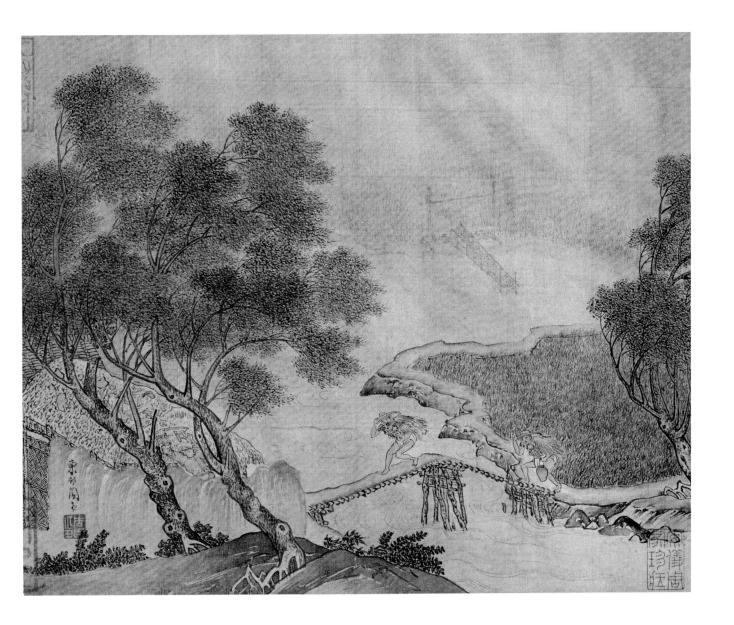

40

周臣　春山遊騎圖軸
絹本　設色
縱185.1厘米　橫64厘米

Travel by Horse in Spring Mountains
By Zhou Chen
Hanging scroll, ink and color on silk
H. 185.1cm　L. 64cm

此圖以傳統的春山行旅為題材，描繪
高山石壁，險峻陡峭，松木蒼鬱，樓
閣、房舍掩映其間，錯落有致；山腳
下水隨山轉，湍湍而流，橋上一人戴
笠騎馬而行，馬前一人執杖，其後一
人挑擔緊隨。全圖筆法融合北宋李
成、郭熙，南宋李唐、劉松年繪畫技
法。山石處作密的小斧劈皴，以顯現
微妙的紋理和明暗變化，雄渾之中透
出明秀，從而形成雄中寓秀、密中呈
疏的獨特景致。為周臣山水畫的代表
作。

本幅自識：“東村周臣”。鈐“東村”、
“舜卿”（朱文）。鑒藏印：“虛白”（朱
文）、“豐溪子璵氏家珍藏”（朱文）。

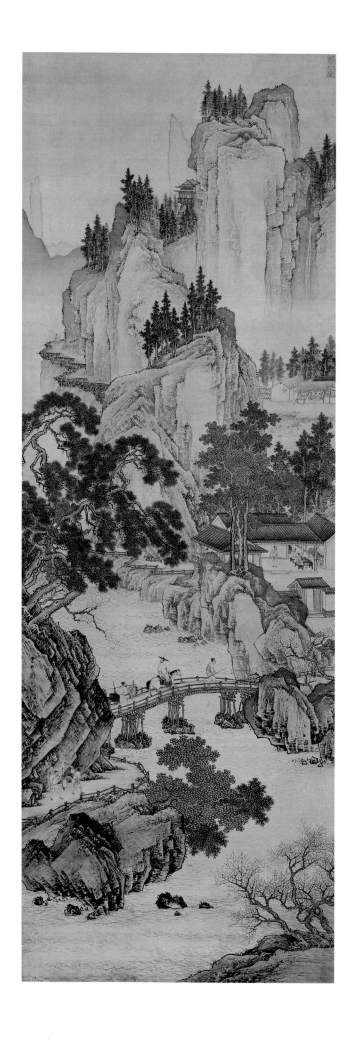

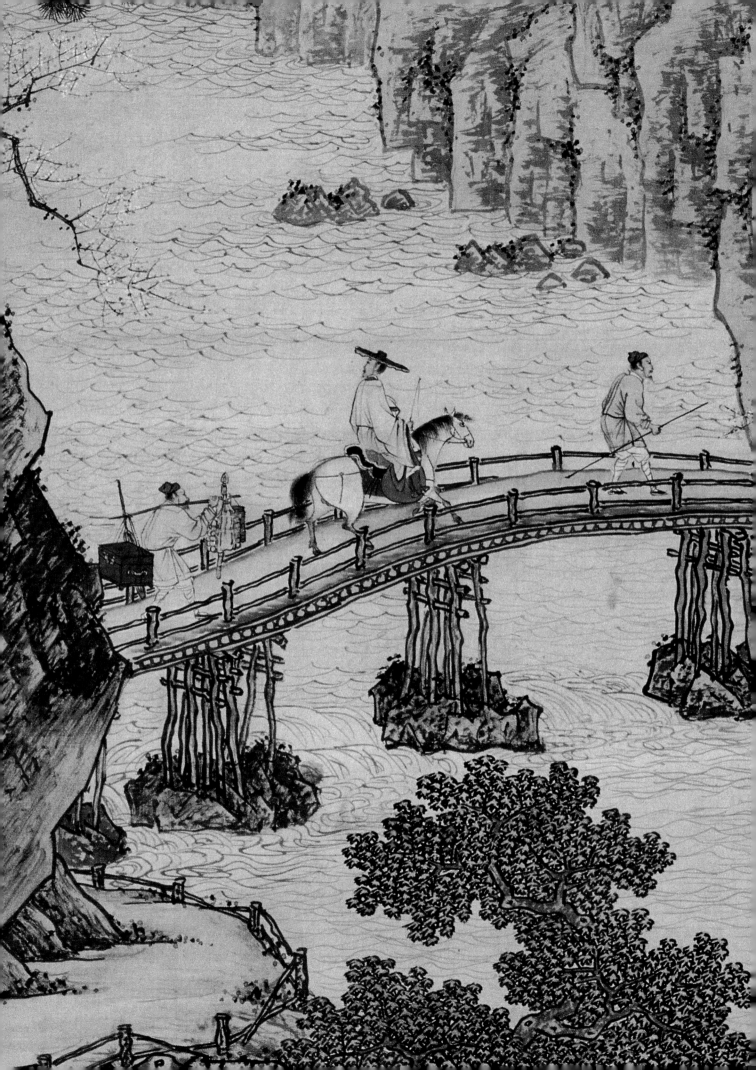

41

唐寅　王鏊出山圖卷

紙本　墨筆
縱20厘米　橫73.5厘米

Wang Ao Leaving Retirement for Taking up His Official Post

By Tang Yin
Handscroll, ink on paper
H. 20cm　L. 73.5cm

圖繪王鏊坐在馬車內，在僕童伴隨下，出山為官，腳下山路險峻，四周流水潺潺，松石矗立。圖中人物用白描，走筆靈逸。大塊山石以墨色暈染，筆法以剛勁的小斧劈皴為主，學南宋李唐畫法而去其凌厲，畫面充滿沉鬱凝重之氣，與周臣風格頗為相近，為唐寅中早期作品。

本幅作者款署："門生唐寅拜寫。"鈐"唐寅私印"（白文）。鑒藏印有："陳氏"（朱文）等。前隔水有吳雲題簽。後幅有祝允明、徐禎卿、張鳳翼、吳湖帆等人題跋。《清河書畫舫》、《弇州山人續稿》、《過雲樓書畫記》、《式古堂書畫匯考》著錄。據張鳳翼題跋，王鏊此次應詔出山為正德元年（1506）。唐寅應時而作，時年三十七歲。

王鏊（1450—1524），字濟之，號守溪，人稱"震澤先生"，吳縣（今蘇州）人。科舉鄉試、會試皆第一，殿試一甲第三名。正德年間官至少傅、戶部尚書、內閣大學士。其人學術、科第、德業皆為時人敬服。唐寅為其門下之士，故畫款中有"門生"之稱。

唐寅（1470—1523），字伯虎，號六如居士，吳縣（今江蘇蘇州）人。才華橫溢，文采出眾，自詡為"江南第一風流才子"。早年科場高中"解元"，後因受科場舞弊案牽連，被革去功名，遂絕意仕途。定居蘇州桃花塢，以賣畫終其一生。其繪畫聲名卓然、影響深遠，為"明四家"之一。

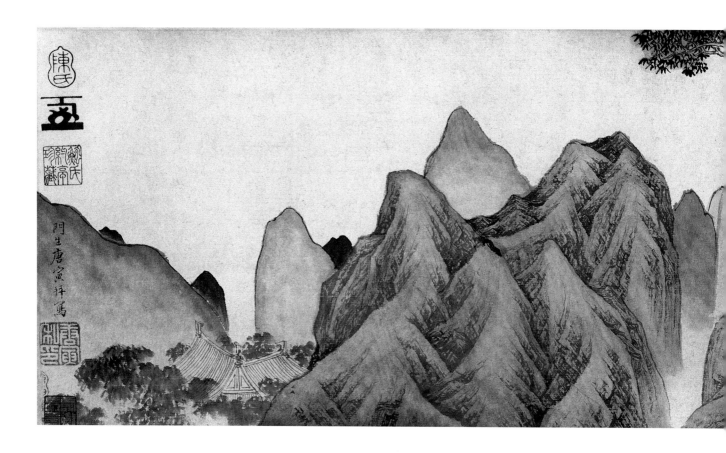

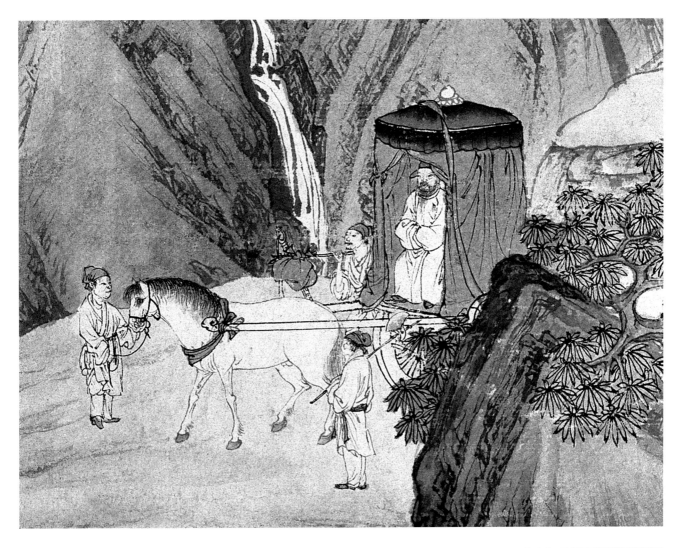

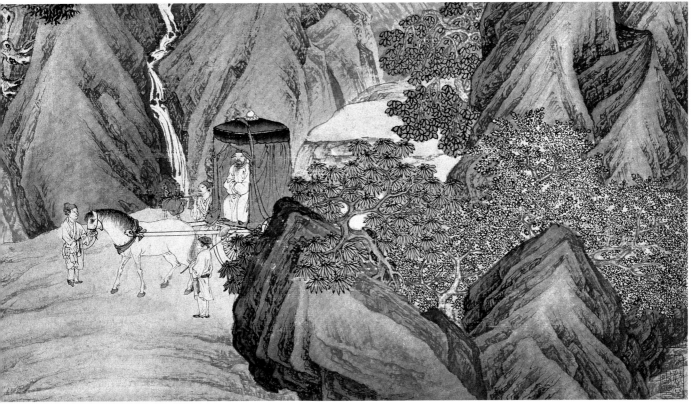

42

唐寅　雙鑑行窩圖冊
絹本　設色
縱30.1厘米　橫55.7厘米

Dwelling House by Two Pools
By Tang Yin
Album, ink and color on silk
H. 30.1cm　L. 55.7cm

圖繪唐寅友人汪榮的居所。汪榮於安徽富溪之畔構建草堂園林，並鑿二池。以水為鑒，以居為窩，匾曰"雙鑒"、"行窩"。畫面以淺絳設色繪秋景。整片建築位居水上，敞亮的廳堂夾在兩塊岩石之間，樹木自高聳的岩縫中生出，景致獨特。造型方硬剛勁的岩石繼承了南宋院體的傳統；層次豐富，而用筆繁複的皴法又體現出對元人筆意的追摹，顯示出唐寅多元化的藝術風格。

本幅作者自題："雙鑒行窩。吳郡唐寅為富溪汪君作。"鈐"南京解元"（朱文）、"吳趨"（朱文）、"唐伯虎"（朱文）。引首陳鎰篆書"雙鑒行窩"。後幅有都穆、盧襄、唐寅、朱希召、陳敬夫多人題記。其中唐寅題記見附錄。從其題記可知，此畫作於正德己卯，當為正德十四年（1519），唐寅時年五十歲。

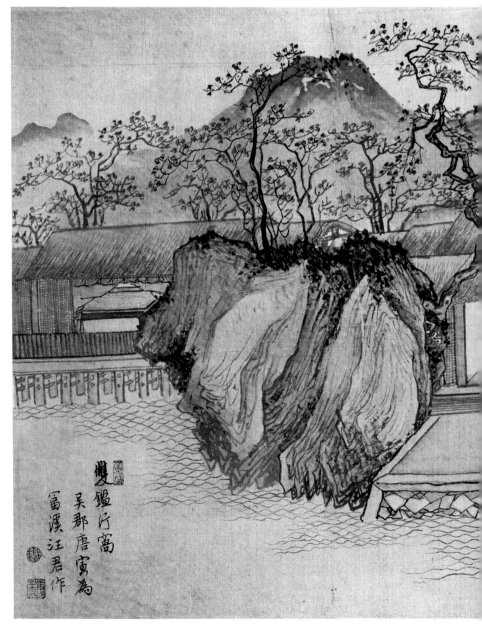

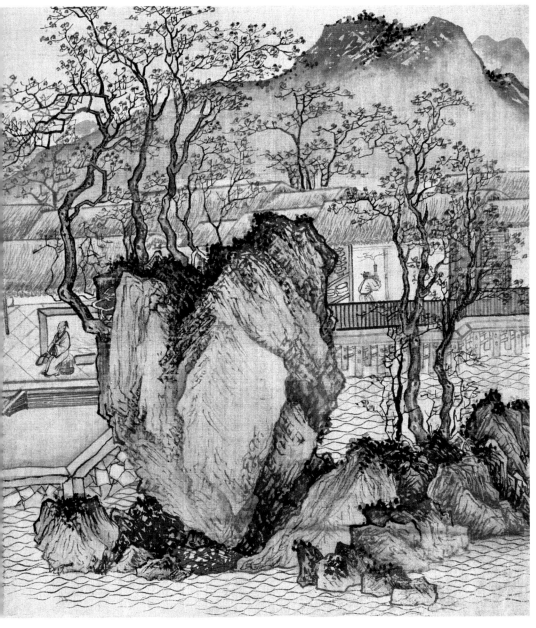

雙鑑行窩記

冶金於範以為鑑可以正衣
冠修容貌引水於治以為
鑑可以涵天光澄雲影會
理於心以為鑑可以知事理
察古今夫鑑一也或以金或以
水或以心而所鑑之事或於
身於心於天其大小迥絕不
同然其所賴者皆光也金以
以瑩為光水以止為光心以
靜為光金無光則昏水
無光則濁心無光則愚

昏塵濁濁愚禎不靈
豈金水與人之額哉蓋
金患於塵以蔽之水患於
魚蝦泥沙之心患於利欲
事物嗜好以累之則所有
光失而不明其影憊矣
至矣君子反之自心以達於
身自身以達於天誠而明
之理與心會身與德修
道與天合其得於鑑者
尚矣乎哉新安富溪注
君睛萃號實軒年已彌

甲子藥室數椽苫茅
以蔽風雨填垣以薜果
藥布秋常帶讀書其
中夾室鑿池二區儲水
平階歓溶源之溼纓龡
泌水之樂飢不知光之將至
由是善將終身遂庸其
室之楣曰雙鑑鑑行窩世
同知金之為鑑以鑑形而
不知水之為鑑以鑑心也
又不知理之為鑑以鑑天而
水之為鑑以鑑天人或可

43

唐寅　毅菴圖卷
紙本　設色
縱30.5厘米　橫112.7厘米

The Garden Retreat of Yi An
By Tang Yin
Handscroll, ink and color on paper
H. 30.5cm　L. 112.7cm

毅菴是文徵明友人朱秉忠的名號。以他人別號為題作圖，在明代吳門地區是一種很普遍的風尚。名號的含義體現了主人的追求，也是畫家所要表現的主題。圖中原木、茅草搭築的廳堂坐落在蒼松之間，主人席地而坐，平靜地注視着庭院。樸素天然，清雅明淨的環境喻示着主人的高潔品德。此圖筆法秀潤簡潔，淺淡的青綠設色流露出濃厚的文人畫氣息。

自題："吳門唐寅為毅菴作。"鈐"吳趨"（朱文）、"唐伯虎"（朱文）。鈐鑒藏印"毅菴"（朱文）及"乾隆御覽之寶"（朱文）、"石渠寶笈"（朱文）等藏印九方。引首文徵明題："毅菴"署"長洲文徵明"鈐"玉蘭堂"（白文）、"文仲子"（白文）。後幅有盧襄、文徵明、袁褧、王金等諸家題識（略）。《石渠寶笈初編》著錄。

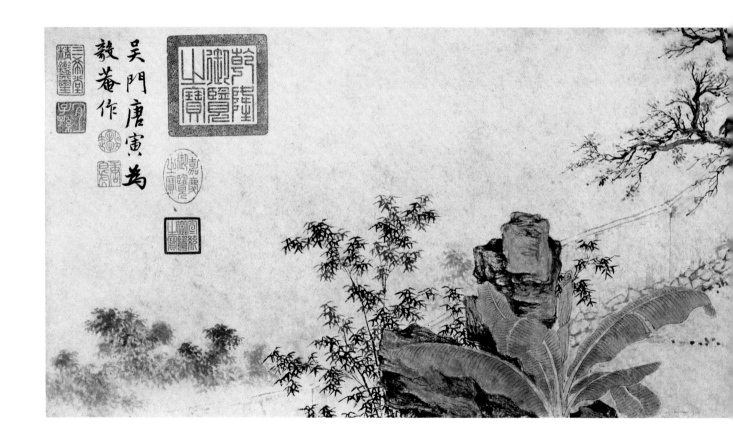

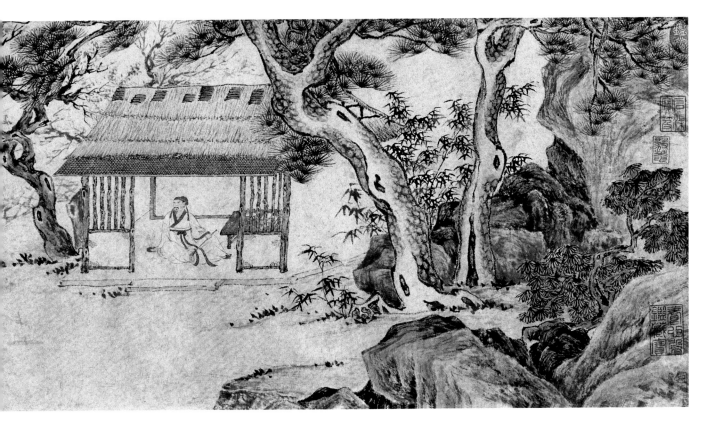

44

唐寅　事茗圖卷
紙本　設色
縱31.3厘米　橫105.8厘米

Serving Tea

By Tang Yin
Handscroll, ink and color on paper
H. 31.3cm　L. 105.8cm

此圖係唐寅以友人陳事茗名號為題所作，並將"事茗"二字嵌在題詩中。圖中近景處巨岩立於兩側，有如徐徐拉開的帷幕，展現出一處世外桃源般的清幽所在。景物安排層次分明，秀潤的筆法描繪出幽雅宜人的理想化的生活環境。近景處的岩石墨色濃重，皴筆細膩，凹凸皆清晰可辨，而遠山則輕淡朦朧，融成一片，細節處不着一筆。巧妙利用虛實變幻拉開了空間距離。

本幅作者自題："日長何所事，茗碗自賚持。料得南窗下，清風滿鬢絲。吳趨唐寅。"鈐"吳趨"（朱文）、"唐伯虎"（朱文）、"唐居士"（朱文）。引首題"事茗，徵明"鈐"文徵明印"（白文）。另鈐鑒藏印"會侯之章"（白文），"乾隆御覽之寶"等印。前後隔水鈐"都尉耿信公書畫之章"（白文）。後幅有陸粲見此圖後補寫的《事茗辯》一篇（略）。《石渠寶笈初編》著錄。

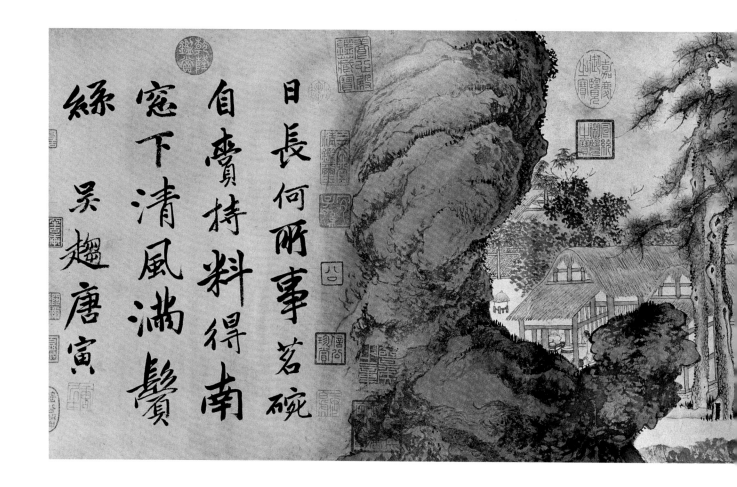

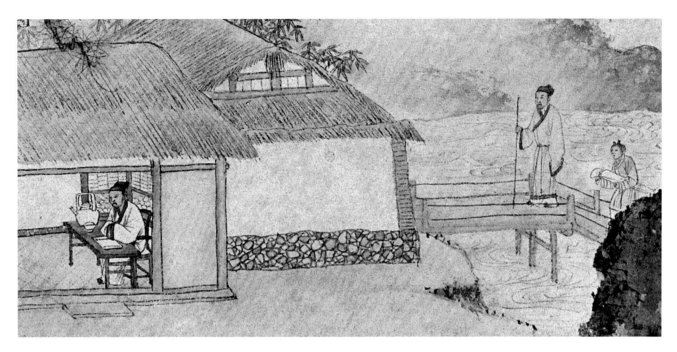

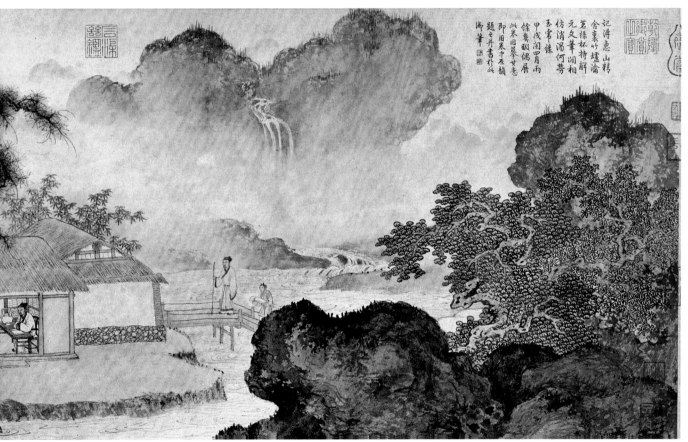

記得惠山粳
舍裹竹爐瀹
茗絲杯持醒
元文筆閒相
仿消溽何勞
玉帶絲
甲戌閏胃兩
餘薰曬偶展
此卷因擊艾志
即用卷中石韻
題之并書於此
御筆

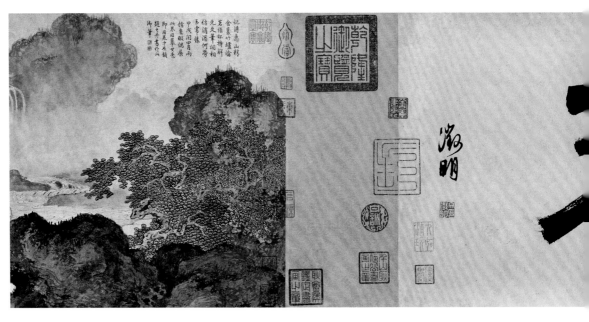

記得惠山楯
舍裏竹壇論
茗供秋持齋
元夕筆明相
仿清滔何号
五當鋒
甲戌閏四月而
信雲朗偶書
此竹因筆之志
阿坐因筆十五積
阿坐之元年高什

潋明

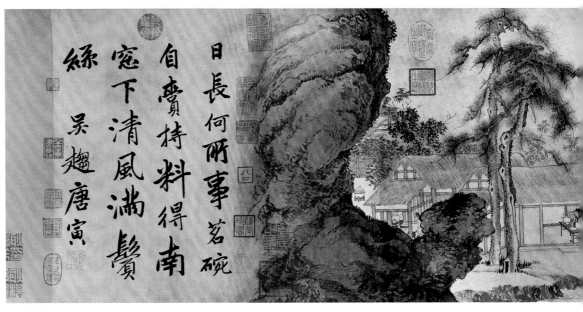

日長何所事茗碗
自賣持料得南
窗下清風滿鬢
綠　吳趨唐寅

子謂知茗也將閱其意折茗乎
是盞不可以宽矣陳子平居抑
抑不抗寫信賀真分然有為
坟拈事二賣乎其寫也害唯二謝
旦今而後知陳子事茗
嘉靖乙未菊秋二吉平原
陸粲著

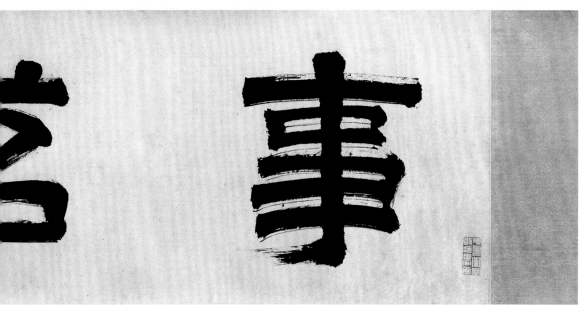

茗 事

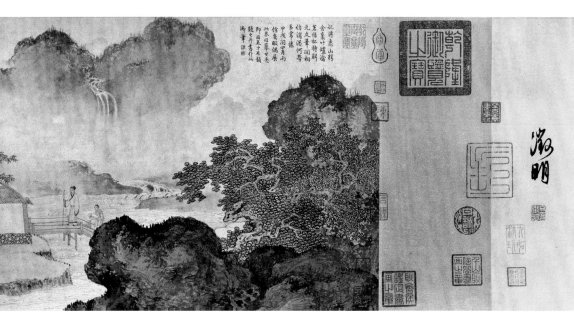

記將惠山精
舍僧竹鑪瀹
茗悟松待解
元文筆問相
仿瀹何號
五常緣
甲戌潤月雨
餘集眠偈展
以茶日發甘茗
陽用某十石籍
題之升高作以
瀹筆偶卿

徵明

事茗辯

陳子事茗容曰陳子尚乎予
曰否陳子溺與曰嘗溺哉陳子
寓也天下莫不由之孰剶知之
陳子誠知之斯寓甯然剶陳子
曷事曰刊具繡賓分江貯句
然松明淪蟹眤爰菱幽抱廼
集爰受酬嘉風物于然也
茗是幾于溺矣曰溺諸羽
瀁裁夫誠深朽茗恬折真遂
折厄沚溺郱陳子帛爲也事必
有道由事而知道有之矣陳子
堂安折茗裁陳子埭繡青雍門
之遺一時學者韻頴未遠知其
帛宪于茗也帛宪而事固寓也

45

唐寅　風木圖卷
紙本　墨筆
縱28.2厘米　橫107厘米

Withering away in Bleak Wind
By Tang Yin
Handscroll, ink on paper
H. 28.2cm　L. 107cm

圖繪西風漸起，樹木凋零，一文士側坐樹下，追思故人，彷徨無計，景象一片蕭瑟孤清。

此圖以簡省的筆墨將天人永別的哀傷之情表現得淋漓盡致。作者自己在短短的時間裏，接連遭受父歿、母喪、妻亡、妹殤的打擊，倍受煎熬，因此他對這種歷經喪亂的痛楚體會異常深刻，情感的融入使作品格外感人。

本幅自題："唐寅為希謨寫贈。西風吹葉滿庭寒，孽子無言鼻自酸，心在九泉燈在壁，一襟清血淚闌干。唐寅。"鈐"唐伯虎"（朱文）。鈐鑒藏印："虛齋至精之品"（朱文）、"龐萊臣珍藏印"（朱文）、"馬寒中最嗜物"（朱文）等。引首題："風木餘恨，吳人許初書。"鈐"許氏元復"（朱文）、"南樓"（朱文）。後幅有都穆、黃姬水、文嘉、彭年、周天球、錢邦彥多家題識（略）。《虛齋名畫錄》、《吳越所見書畫錄》、《過雲樓書畫記》、《自怡悅齋書畫錄》著錄。

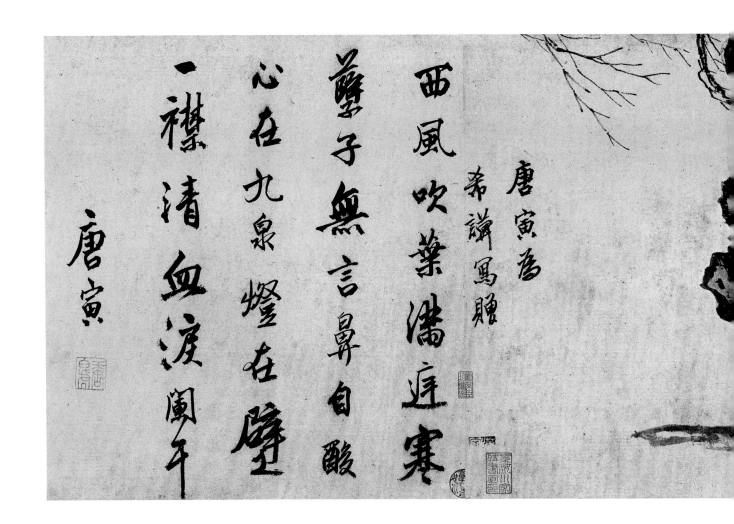

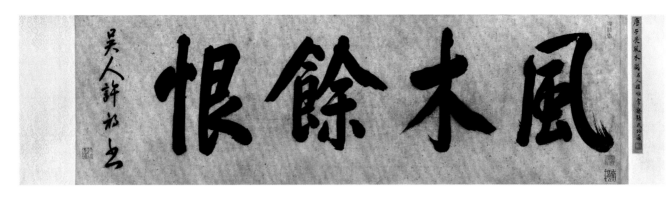

風木餘恨　吳人許初書

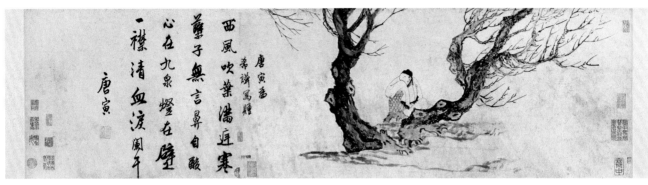

西風吹葉滿庭寒
籜子無言鼻自酸
心在九泉�999在壁
一襟清血湕闌干

唐寅為希謝寫贈

唐寅

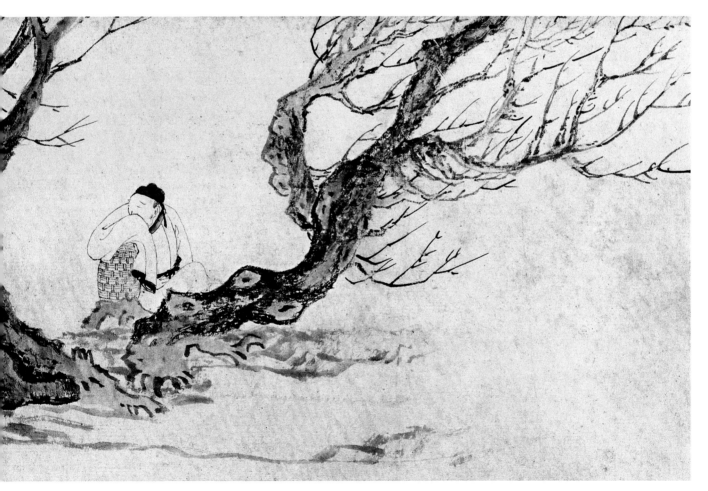

46

唐寅　桐陰清夢圖軸

紙本　設色

縱62厘米　橫30.8厘米

A Light Slumber in the Shade of Wutong Tree

By Tang Yin

Hanging scroll, ink and color on paper

H. 62cm　L. 30.8cm

圖繪一文士於桐陰之下酣然入夢，適意安然令人神往。此幅白描人物是畫家自況的寫照。唐寅科場受挫，功名被黜，仕途斷絕，從此心灰意冷，題詩中的感慨與自嘲體現出他灑脫釋然又不免落寞的心境。畫中人物面容清逸俊雅，所用線條介於"琴弦描"與"鐵線描"之間，纖細勁利。整幅作品墨色清淡，佈局空闊。

本幅自題："十里桐陰覆紫苔，先生閑試醉眠來。此生已謝功名念，清夢應無到古槐。唐寅畫。"鈐"唐阿大"（朱文）、"吳趨"（朱文）、"唐寅私印"（白文）。鈐鑒藏印"松蓮鑒定"（白文）、"東吳王蓮涇藏書畫記"（朱文）。

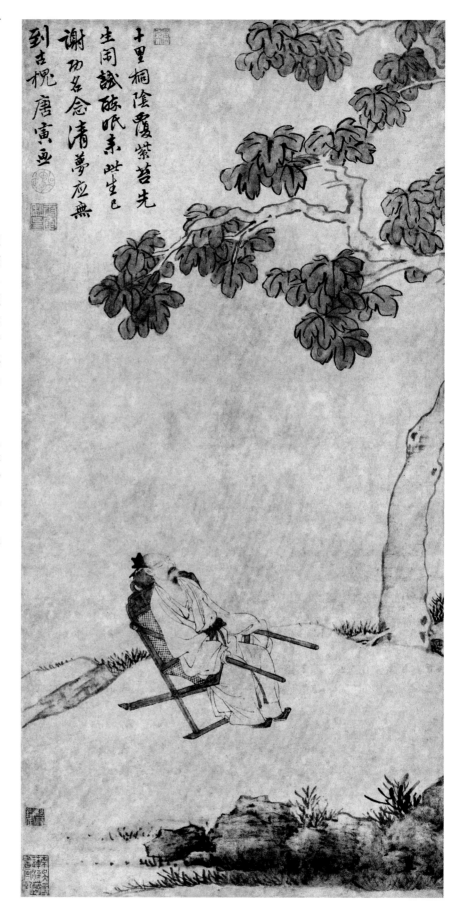

47

唐寅　墨梅圖軸
紙本　墨筆
縱96厘米　橫36厘米

Ink Plum Blossoms
By Tang Yin
Hanging scroll, ink on paper
H. 96cm　L. 36cm

此幅以枯筆焦墨畫折枝梅花，姿態舒
展；以濃淡相間的水墨點畫花朵，寥
寥數筆使梅花清麗脫俗的的風貌躍然
紙上。畫幅中自題七絕一首，書法灑
脫清秀，書畫相映成趣。

本幅自題："黃金布地梵王家，白玉
成林臘後花。對酒不妨還弄墨，一枝
清影寫橫斜。□堂看梅和王少傅韻。
吳趨唐寅。"鈐"唐居士"（朱文）、
"唐寅私印"（白文）、"南京解元"（朱
文）、"六如居士"（朱文）。"吳趨"
（朱文）。

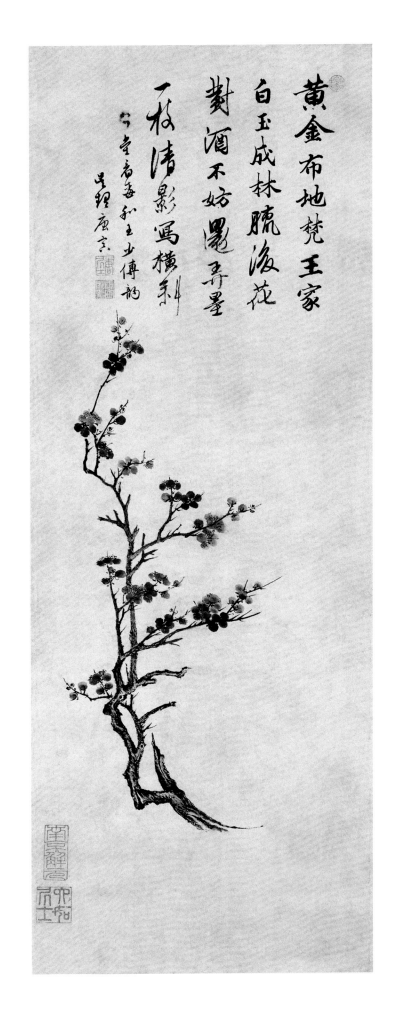

48

唐寅　王蜀宮妓圖軸
絹本　設色
縱124.7厘米　橫63.6厘米

**Court Ladies of the Former Shu of The
Five Dynasties**
By Tang Yin
Hanging scroll, ink and color on silk
H. 124.7cm　L. 63.6cm

五代時前蜀王建喜道裝，命宮中姬妾
身著道衣，頭飾蓮冠，終日宴飲嬉
樂，極盡奢靡。唐寅繪此歷史題材，
是借畫警喻世人。此圖以工筆重彩繪
四位盛妝麗人，線條細秀綿勁，設色
妍麗雅潔。人物額頭、鼻尖、下頜三
處分別敷以白粉，稱"三白法"，這是
明代仕女畫的常用技法。圖中不設背
景，使人物形象突出醒目，畫面也顯
得明淨典雅。

本幅自題："蓮花冠子道人衣，日侍
君王宴紫微。花柳不知人已去，年年
鬥綠與爭緋。蜀後主每於宮中裹小
巾，命宮妓衣道衣，冠蓮花冠，日尋
花柳以侍酣宴。蜀之謠已溢耳矣，而
主之不挹注之，竟至濫觴。俾後想搖
頭之令，不無扼腕。唐寅。"鈐"唐伯
虎"（朱文）、"南京解元"（朱文）。
藏印："安儀周家珍藏"（朱文）、"心
賞"（朱文）等五方。《汪氏珊瑚網》、
《佩文齋書畫譜》、《墨緣匯觀》等書
著錄。

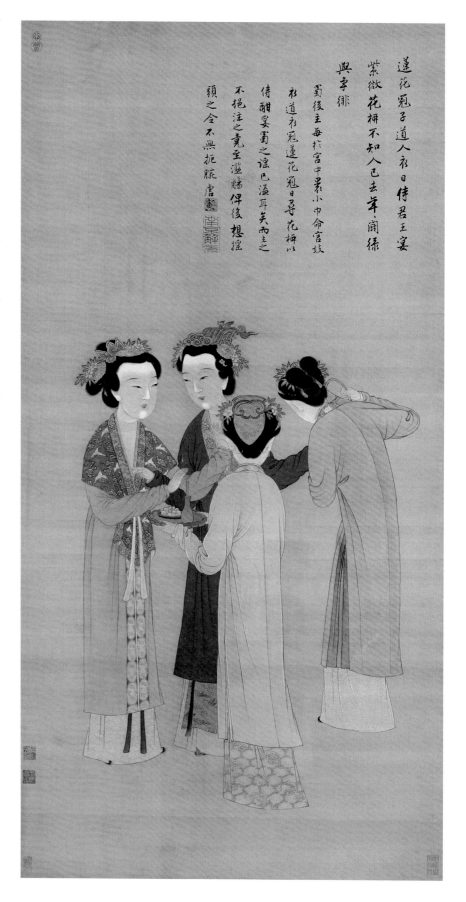

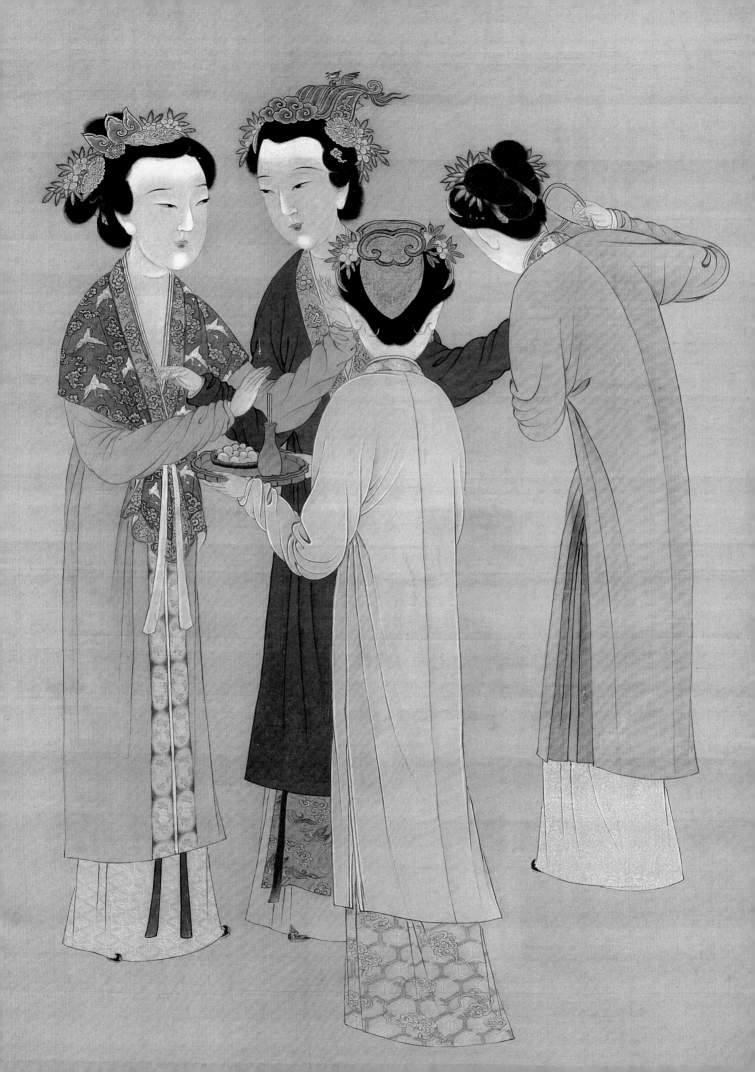

49

唐寅　雨竹扇頁
金箋　墨筆
縱18厘米　橫53.9厘米

Bamboos after Rain

By Tang Yin
Fan leaf, ink on gold-speckled paper
H. 18cm　L. 53.9cm

圖繪一叢墨竹，枝條舒展，葉片錯雜。純以墨色畫出了雨後
竹枝蒼翠欲滴的感覺，又可深淺不同的墨色區分出前後空間
位置，顯示出畫家對水墨特性的熟練運控。

本幅作者自題："細雨蕭疏苦竹深，茅茨高臥靜愔愔。日高
反把柴門鎖，莫放人來攪道心。唐寅畫意。"文徵明題：
"西齋半日雨浪浪，雨過新梢出短牆。塵土不飛人跡斷，碧
陰添得晚窗涼。徵明題。"祝允明題："鳳舞三竿日，潮生
一逕風。風流文與可，今日在吳中。祝允明。"鈐："祝希
哲"（白文）。

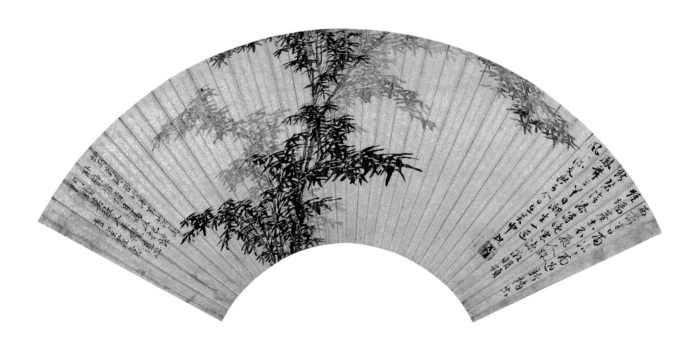

50

唐寅　罌粟扇頁
金箋　墨筆
縱17.2厘米　橫51.2厘米

Poppy Flowers
By Tang Yin
Fan leaf, ink on gold-speckled paper
H. 17.2cm　L. 51.2cm

圖繪一盛開罌粟花。該畫作於金箋紙上，由於箋紙不易吸收
水分，所以水墨呈現出特別的效果。濃淡分明，層次清晰，
沒有一般宣紙上暈化滲透的感覺。唐寅花卉作品較為少見，
本幅風格與沈周的寫意花卉有相近之處。

本幅自題："春風吹恨上紅樓，日自黃昏水自流。穀雨清明
都過了，牡丹相對共低頭。唐寅畫呈宗瀛解元。"鈐"唐伯
虎"（朱文）、"樂壽堂印"（白文）。

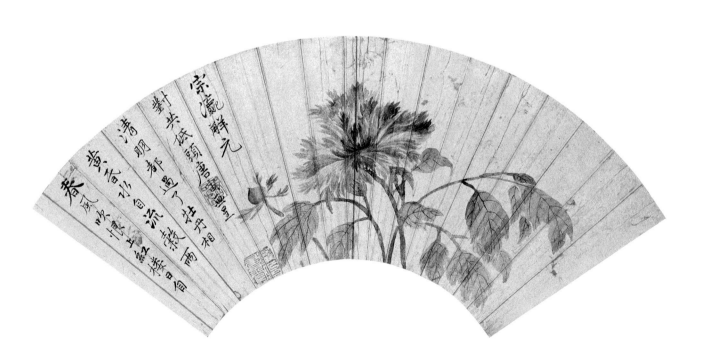

51

唐寅　行春橋圖頁
紙本　墨筆
縱23厘米　橫31厘米

A Scene of Xing Chun Qiao Bridge
By Tang Yin
Leaf, ink on paper
H. 23cm　L. 31cm

圖繪高岑平湖，長橋臥水，遠處寶塔聳立，舟帆遠影，景色寫實自然。山崗用淡墨作整體渲染，表現出沉穩雄渾的氣勢；綿密的披麻皴法豐富了山體的層次。唐寅長於遠近虛實的處理，近景處細膩精巧，遠景用筆草逸，墨色簡淡，使景物完備而不顯繁複，構圖整體又不失精微。

本幅隸書"行春橋"三字，鈐"唐伯虎"（朱文）印。另鈐鑒藏印"儀周鑒賞"（白文）。對頁有清乾隆題詩。《墨緣匯觀》著錄。

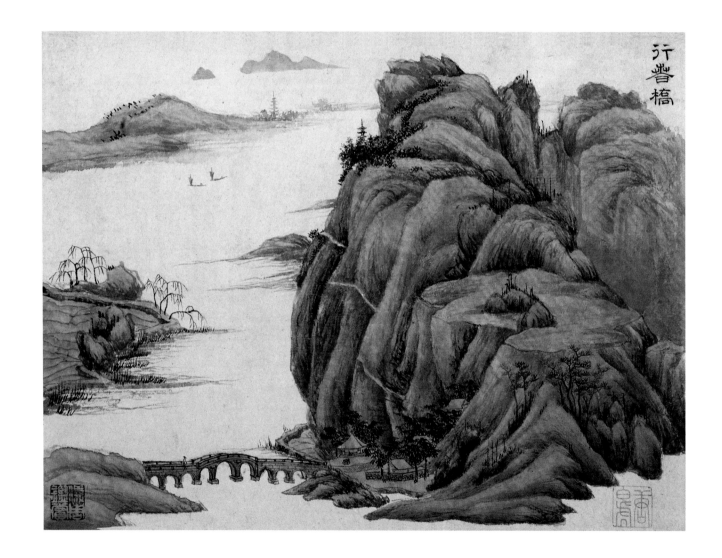

52

唐寅　越來溪圖頁
紙本　墨筆
縱23厘米　橫31厘米

Rural Scenery of Yue Lai Xi Stream
By Tang Yin
Leaf, ink on paper
H. 23cm　L. 31cm

圖繪曲溪坡岸，村田院落，意境幽深。坡岸以淡墨整體渲染，再用濃黑的墨筆畫出疏林雜木，顯得清晰生動。虛幻朦朧的雲霧作為近景與遠山之間的銜接，隱去山腳與水源出處，神秘而深遠。

本幅有隸書"越來谿"三字，鈐"唐居士"（朱文）。鈐藏印"儀周鑒賞"（白文）。對頁為清乾隆題詩。《墨緣匯觀》著錄。

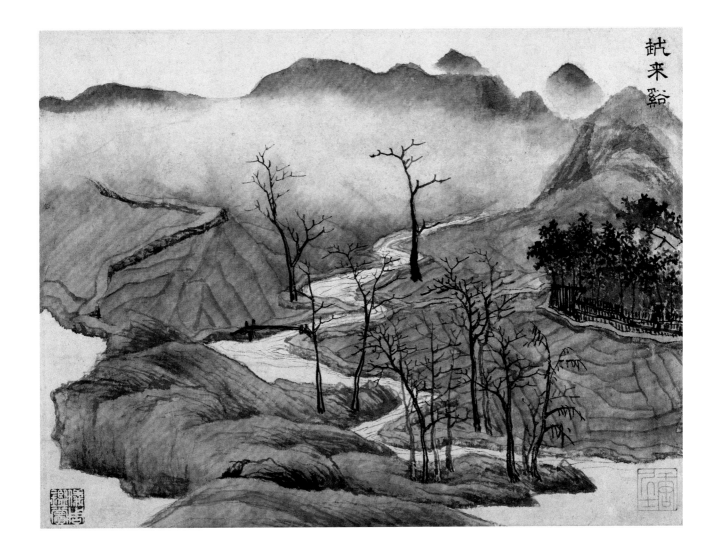

唐寅　幽人燕坐圖軸

紙本　墨筆
縱120.3厘米　橫25.8厘米

Recluse Enjoying the Nature
By Tang Yin
Hanging scroll, ink on paper
H. 120.3cm　L. 25.8cm

圖繪羣山莽莽，林深澗幽，文人於草
廬晏然而坐。圖中景物由近及遠，層
疊不窮，墨色清勁婉麗，皴點細密嚴
謹，隱約有黃公望筆意。唐寅科舉失
意後，遊歷四方，飽覽名山大川美
景，所以筆下的山水，多有所依據，
正符合"可行、可望、可遊、可居"的
情境。

本幅自題："幽人燕坐處，高閣掛斜
曛。何物供吟眺，青山與白雲。吳門
唐寅畫。"鈐"唐伯虎"（朱文）、"唐
寅私印"（白文）。本幅有清王澍題
識，裱邊有吳湖帆題記。鈐鑒藏印
"湖帆鑒賞"（白文）、"通理珍秘"（朱
文）。

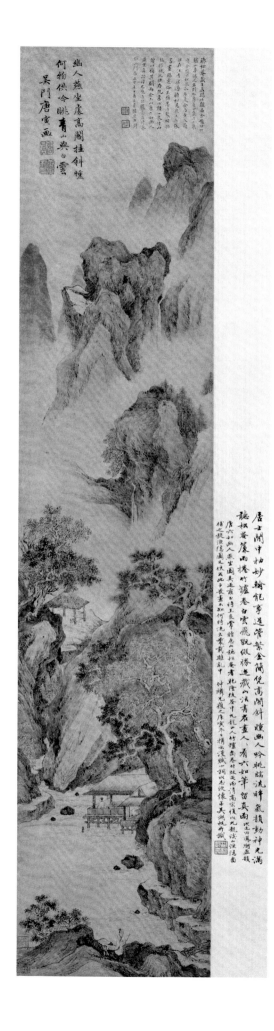

54

張靈　秋林高士圖軸
紙本　設色
縱82.5厘米　橫32.5厘米

A Noble Scholar in Autumn Mountains

By Zhang Ling
Hanging scroll, ink and color on paper
H. 82.5cm　L. 32.5cm

圖中繪秋樹危崖，一人背石臨溪而
立。構圖偏於一側，從南宋院體變化
而出，脫略刻露之習，運筆揉合水
墨，不見明顯筆觸，既保留了斧劈皴
的勁爽，又將筆鋒藏而不露。雜樹草
葉，點劃間縱逸灑脫。

本幅自署：“張靈為叔賢寫。”鈐“夢
晉”（白文）印。有文徵明題：“友生
陳公度，端重寡言，尚德好義，負笈
遠來，從余授易，方期公度得雋為鄉
里耀，不意余有滁州之行，公度東
歸，徵余詩畫，一時不及，以夢晉此
畫贈之，著是數語，聊表以志別云。
弘治辛酉秋九月，文壁。”另鈐藏
印：“太倉陸潤之印”（朱文）、“雲
松珍賞”（朱文）。

叔賢是吳門畫師袁孔璋字號，此圖是
張靈作予袁孔璋的，後經文徵明轉贈
陳公度。文氏題跋於弘治辛酉，公元
1501年，文徵明時年三十二歲，題跋
尚署原名“文壁”。

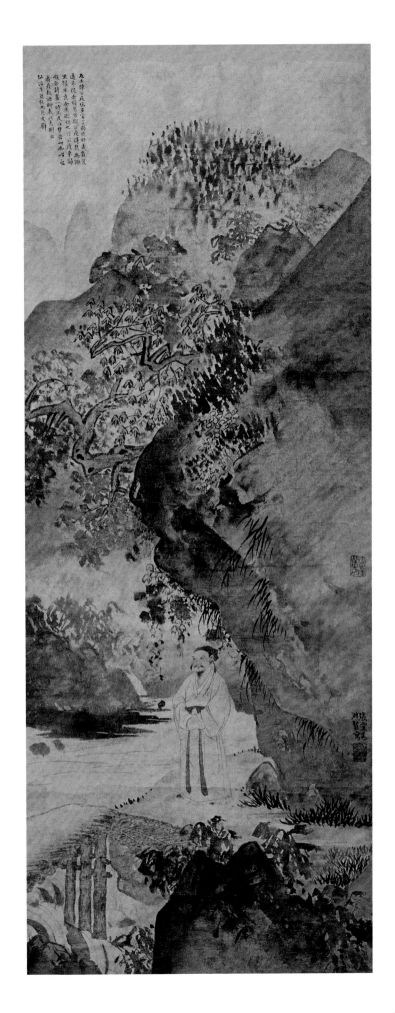

55

張靈　招仙圖卷
紙本　墨筆
縱29.8厘米　橫111厘米

A Lady of Peerless Beauty in Watery Moon Night
By Zhang Ling
Handscroll, ink on paper
H. 29.8cm　L. 111cm

本幅以白描手法繪一女子孑然獨立，亭亭出塵，身邊雕欄玉砌，蘆草芙蓉，谷中明月高懸，天地間一片空曠。

本幅自署：“張靈圖。”鈐“張靈印”（白文）。卷首鈐藏印：“削凡心賞”（白文）。

張靈，生卒不詳，字夢晉，吳縣人。善畫人物山水，筆致秀逸，詩文出眾，性格孤傲，喜好交遊，與唐寅諸人交好。

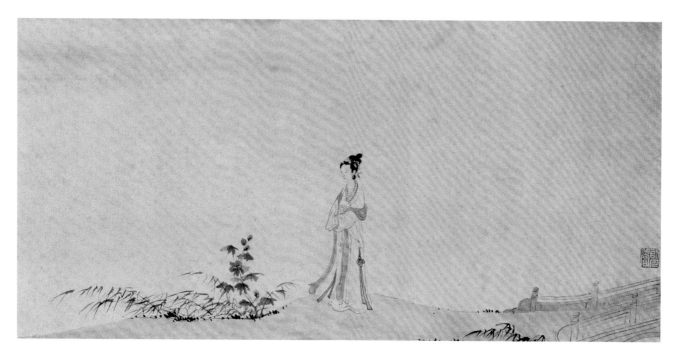

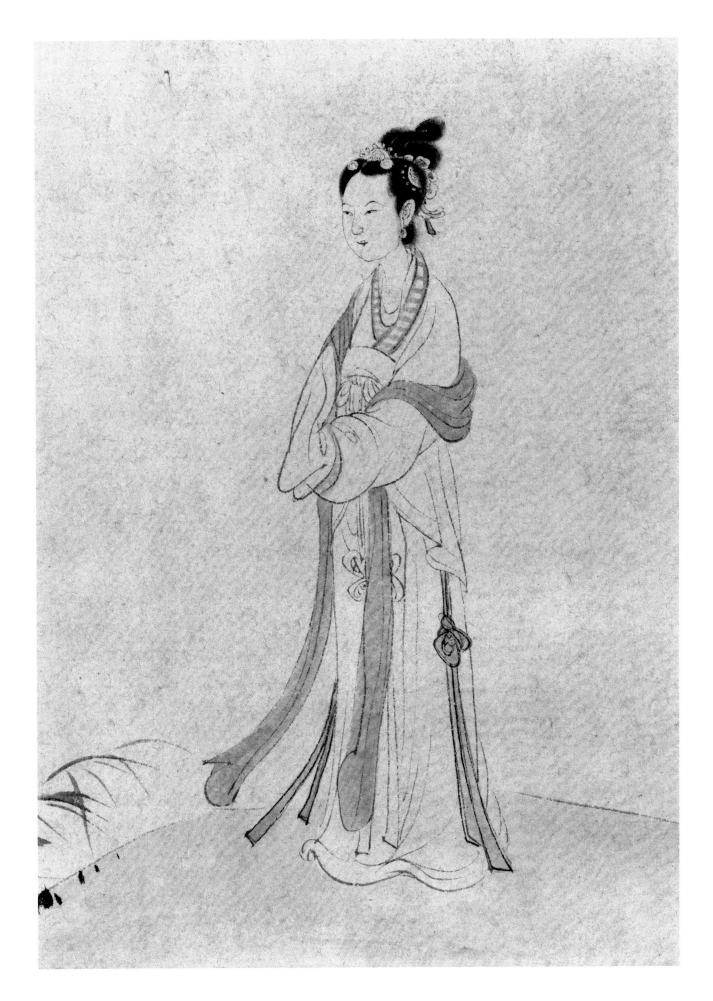

仇英　臨溪水閣圖頁
絹本　設色
縱31.4厘米　橫27厘米

Pavilion by a Stream
By Qiu Ying
Leaf, ink and color on silk
H. 31.4cm　L. 27cm

此圖將界畫融合於山水中。畫面青山白雲，高松挺拔、水閣臨溪，閣內二人對坐觀望山泉。畫法上保留了較多的南宋院體畫法，山石用側筆小斧劈皴，設色淡雅。畫面將人物、樹石融為一體，體現了作者全面、扎實的技法功力。

本幅自識：“仇英實父制”。鈐“實父”

（朱文）印二。此圖鑒藏印“龐萊臣珍賞印”（朱文）、“誠府珍賞”（朱文）印二。

仇英（約1498—約1552），字實父，號十洲，江蘇太倉人，後居蘇州。其出身貧寒，早歲從周臣學畫，後自成一家。擅長山水、人物。與沈周、文徵明、唐寅並稱“吳門四家”。

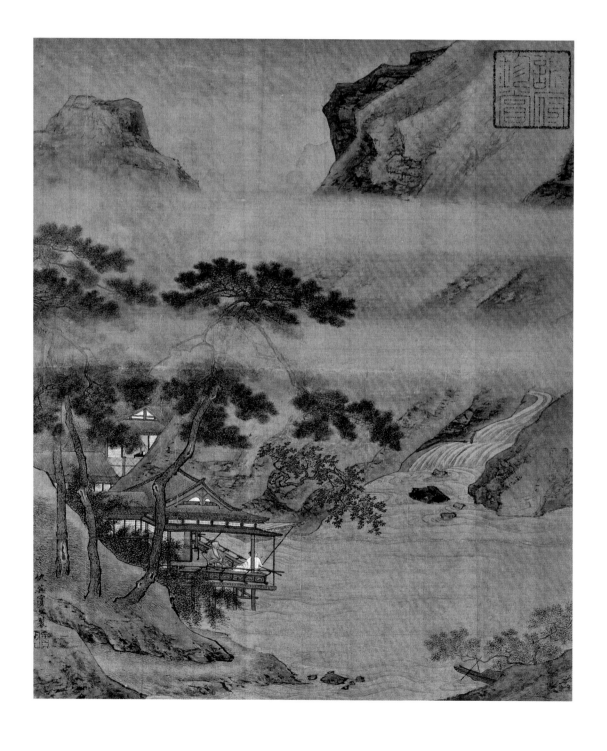

57

仇英 人物故事圖冊
絹本 設色
縱41.1厘米 橫33.8厘米

Illustrations to Historical Tales

By Qiu Ying
Album of 10 leaves, ink and color on silk
Each leaf H. 41.1cm L. 33.8cm

冊共十開。均為工筆重彩人物畫，取材於歷史故事、寓言傳說、前人軼事和古代詩詞。題材廣泛，用筆工整細勁，敷色鮮艷細膩，人物刻畫生動傳神，呈多家筆意。其中《竹院品古》人物衣紋略帶顫筆，仿周文矩法。《子路問津》、《明妃出塞》之衣紋線條作蘭葉描，佈局、結構、樹石等畫法，全仿馬和之。《貴妃曉妝》、《吹簫引鳳》圖，仕女作唐妝，形象秀麗，衣紋鐵線描，細勁流暢，畫法從五代、宋人傳統發展而來，表現出作者深厚的底蘊。前頁有梁清標題簽：“仇英甫妙繪，蕉林秘玩”。

第一幅，捉柳花圖。以唐代白居易有《別柳枝》絕句：“誰能更學孩童戲，尋逐春風捉柳花。”為題材創作。款識：“仇英”，鈐“實父”（朱文）印。

第二幅，貴妃曉妝圖。據《楊太真外傳》記載，臨潼華清宮端正樓是楊貴妃日常梳洗之所，圖繪正是貴妃清晨梳妝的情景。款識：“吳郡仇英制”，鈐“實父”（朱文）印。

第三幅，吹簫引鳳。典出春秋時蕭史、弄玉的神話故事。劉向《列仙傳》記載，蕭史善吹簫，能引來雲雀、白鶴。後娶秦穆公女弄玉為妻，夫婦居住鳳臺上數年，常吹簫作鳳鳴。一日，終引來鳳凰，兩人即乘騎升天而去。畫面描繪的正是這一情景。款識“仇英”，鈐“實父”（朱文）印。

第四幅，高山流水。典出《呂氏春秋》所記俞伯牙和鍾子期的故事，意在表現知音難求。畫面即繪俞伯牙喜遇鍾子期的情景。款識“實父”，鈐“仇英”（朱文）印。

第五幅，竹院品古圖。“品古”是指古代文人逸士品賞古玩的活動。此圖表現蘇軾、米芾等文人聚會品古的情景。款“實父”，鈐“仇英”（朱文）印。

第六幅，松林六逸。此“六逸”當指唐代天寶年間結社於山東泰安徂徠山下的李白、孔巢文、韓淮、裴政、張叔明、陶沔。圖繪六逸盤桓於松樹之下，逍遙自得。款識“仇英”，鈐“實父”（白文）印。

第七幅，子路問津。作品取材於《論語》所記的孔子故事。畫面表現孔子的弟子子路問濟渡之路的情節。款識“仇英”，鈐“實父”（白文）印。

第八幅，南華秋水。“南華秋水”取材於《莊子‧秋水篇》。畫面上凝望流水的男子“南華”代表莊子，身旁侍立之女子，即為“秋水化身”，寓言“秋水時至”。作品構思十分新奇。款“仇英製”，鈐“實父”（白文）印。

第九幅，潯陽琵琶圖。作品取材於唐代詩人白居易名篇《琵琶行》，表現主客在船內傾聽商婦彈琵琶的情景。款“仇英製”，鈐“實父”（白文）印。

第十幅，明妃出塞。即“昭君出塞”。畫面描繪王昭君至匈奴和親，在路途艱難跋涉的情景。款“仇英實父製”，鈐“十洲仙史”（白文）印。

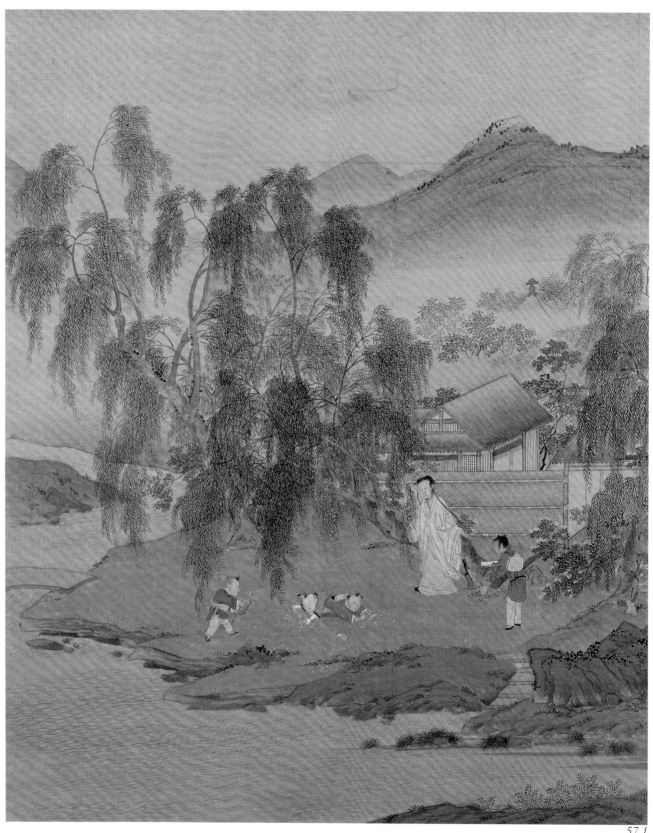

57.1

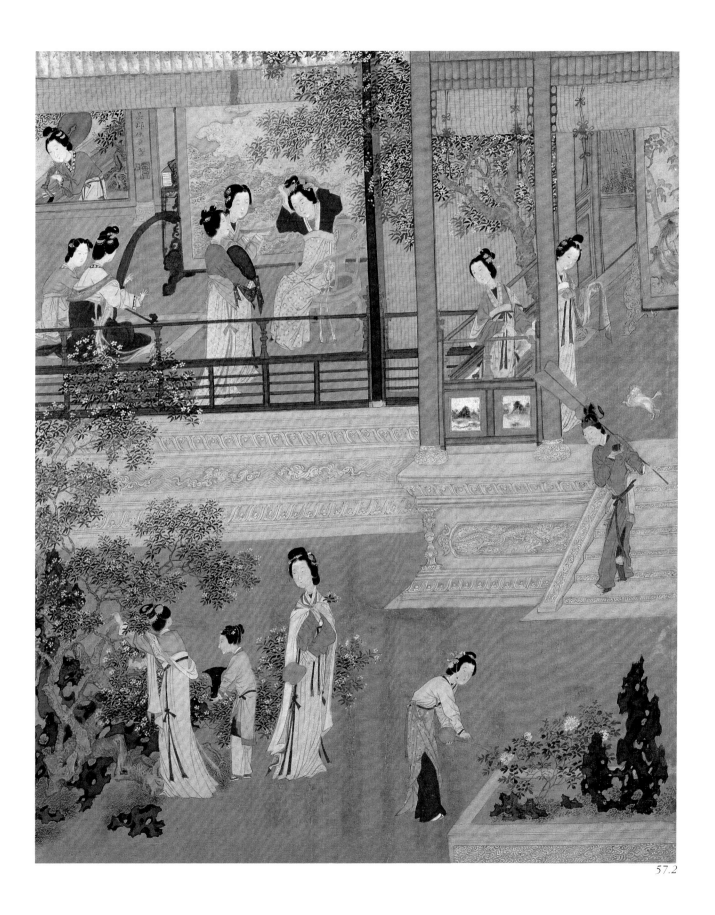

57.2

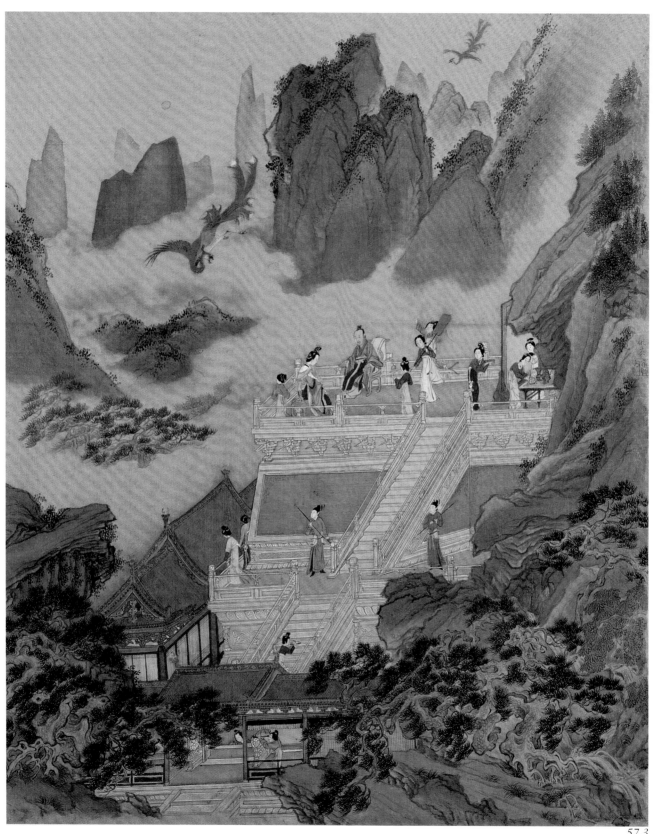

57.3

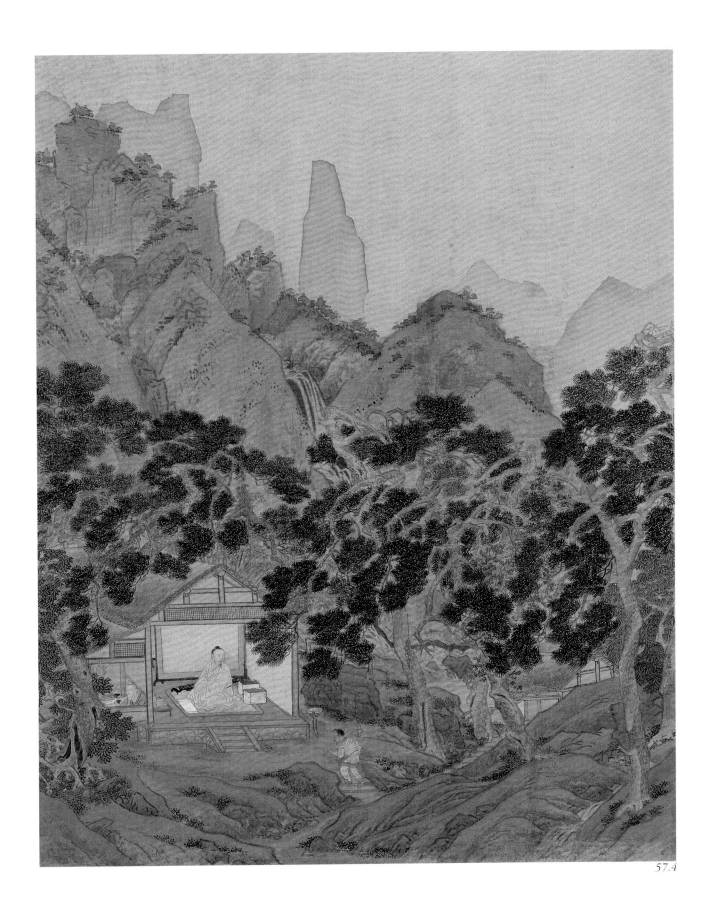

57.4

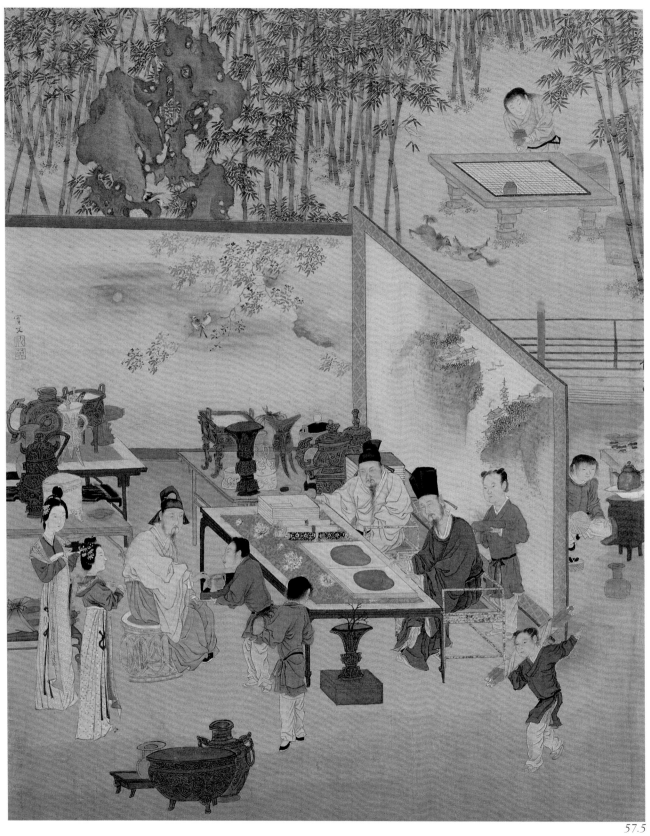

57.5

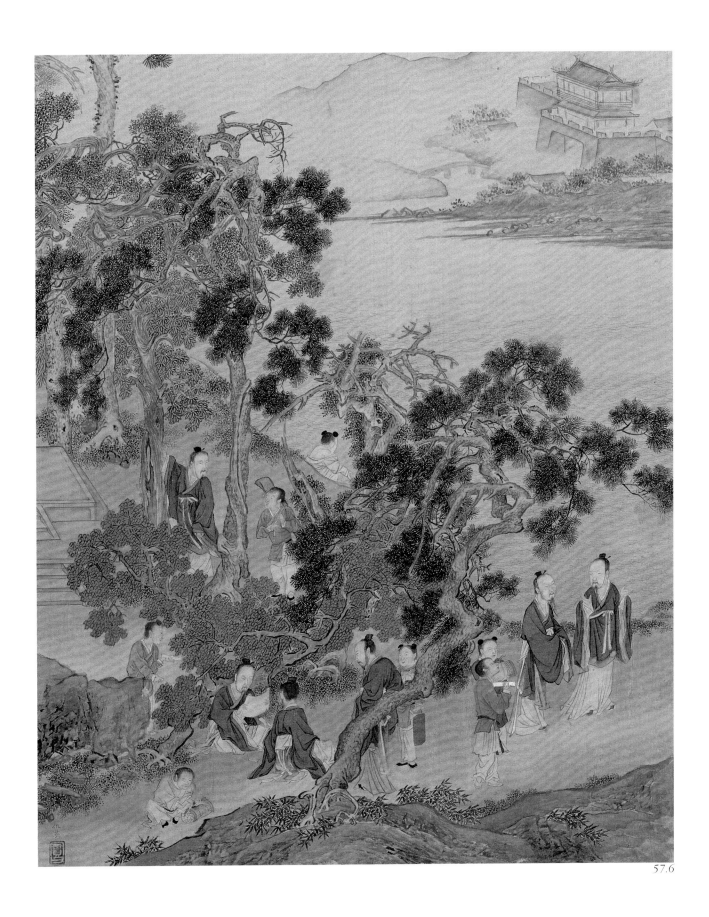

57.6

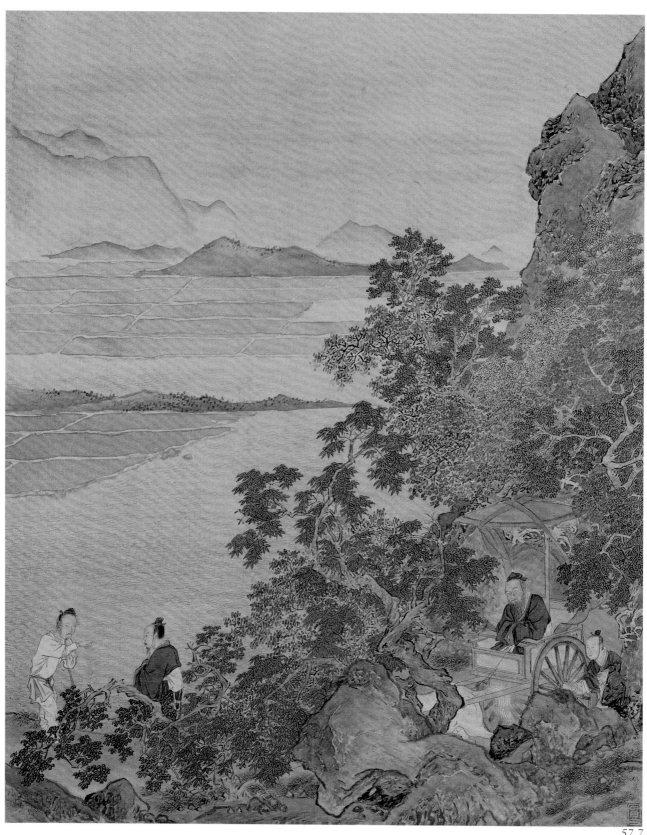

57.7

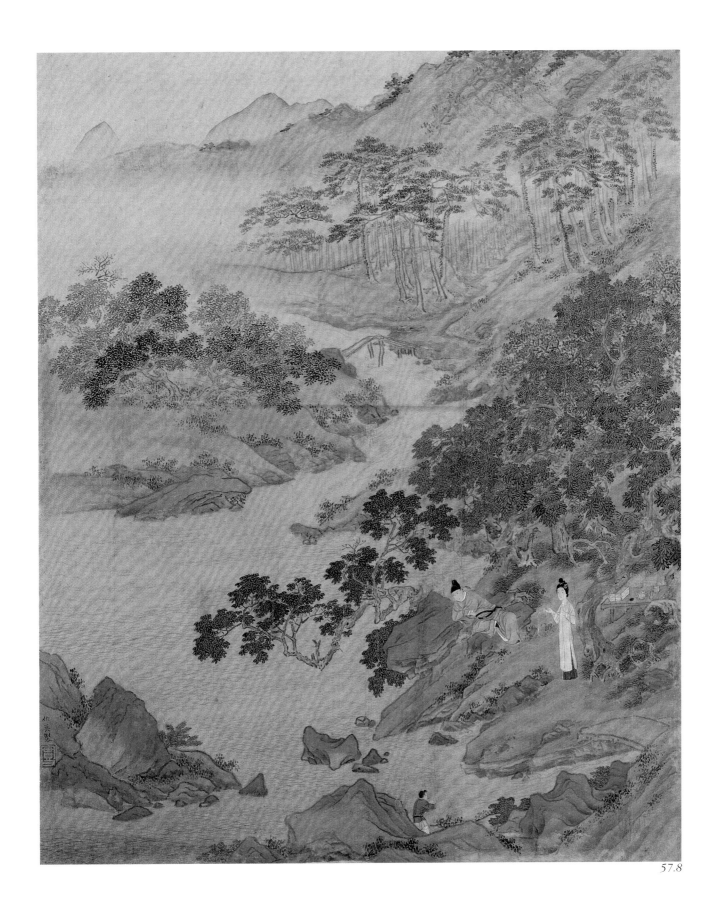

57.8

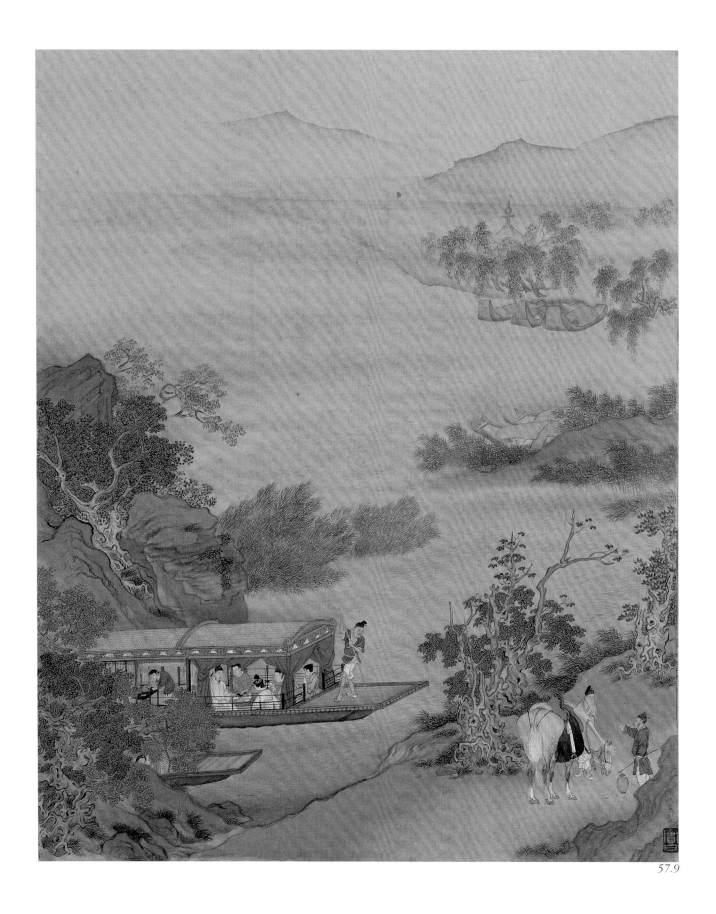

57.9

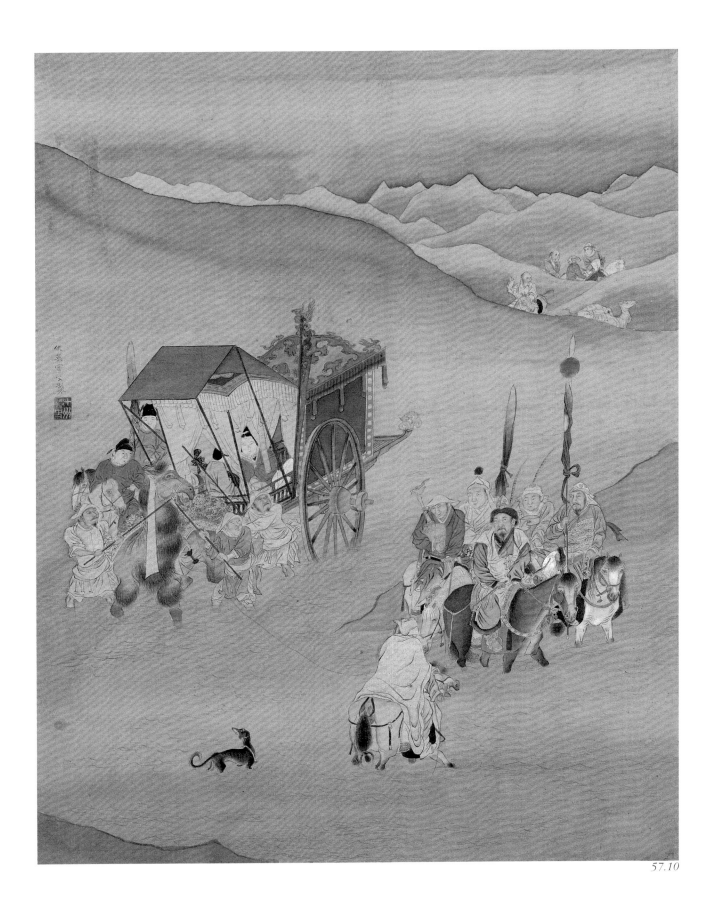

57.10

58

仇英　歸汾圖卷
絹本　設色
縱26.9厘米　橫124厘米

Returning Travellers along the Fenhe River

By Qiu Ying
Handscroll, ink and color on silk
H. 26.9cm　L. 124cm

圖繪山西汾河流域風景。垂柳成行，百姓生活點綴其間。景色疏曠清遠，線條細勁簡練，筆法在刻意中見疏放，可看出趙孟頫、文徵明畫法的影響。

本幅自識："仇英實父製"，鈐"仇英"（朱文）。鈐收藏印：翟榿秘玩。後幅有傅山、陳九德、鄧巘、周天球、彭年諸家題記。

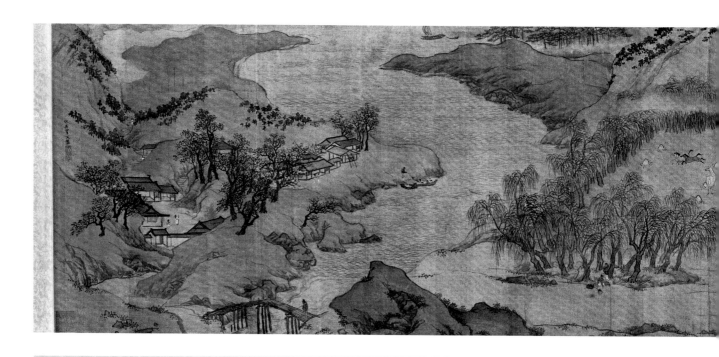

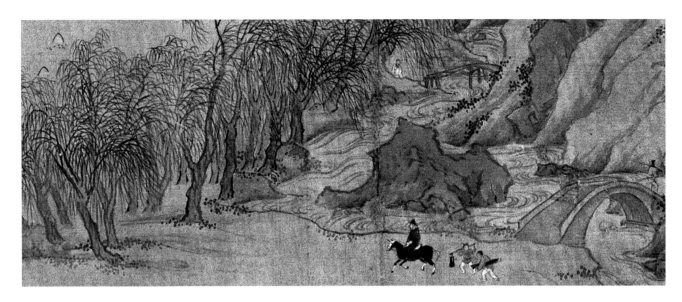

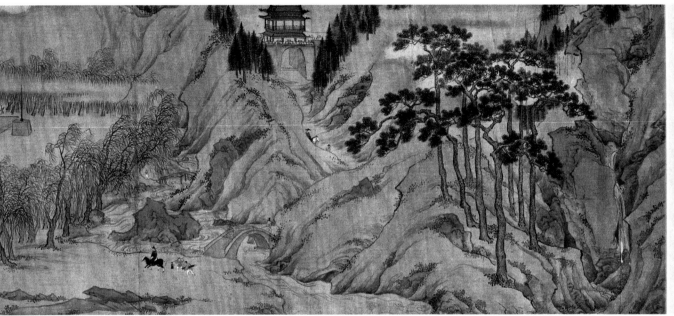

懷河汾賦

東壖公貞介逸倫少植奇志環汶　蒲戚父厚外郡鬱

鬱有亲榉之思命德賦為其蘇曰

幼畔阤以逸倚子趾恒度之竊防指娃徙寺細子懷大

卿之皇唐百覽竹帛之昭子儷義舒而常晴豪

俊之絶軌子将長駕而參釀於皇蛮之琛顴子卷二曰

之昌期鰍畢汉盃粗子奈按瑯而均轍甫羽冠而隋朝

子随甲乙之後行掛娃名於尺籍子天踢擢汉駿逸揚瀚

海之恩波子盦澈吮子芳潤卷徊望澤而目汰子未識

夫津之可問背紫徽之雙闈子下黃金之層臺服參

佐之青鑒子承嘉惠子列郡映余心之内訟汉自長子曰

時惟近良之牧夫奇尺寸之復攄子婪必擇功而受任未

操刀而試割子多素踉焦原汉勵趾子汨滔隈而取璟秉精

子将幅削之多素踉焦原汉勵趾子汨滔隈而取璟秉精

此參鄉唐東生先生　倅鵝時所得先生好文墨少子

古文詞喜聲子著有文集名武微名雅梓行也鑒道

程采見先生之子近出卷人屬賣名文子曶傳閱武大夫素府

無驕一驄隨一粗到坐之所映軌久徙迎先生愛之余鉉

召即應笑而待其後之大夫喜道其廣德也家藏子中

名士筆蹟炳多其視憲副公醉希作鑒拔銘是文樞仲

小楷此石見在晉絨一人家李瞍也

山

仇英　臨蕭照瑞應圖卷

絹本　設色

一、縱33厘米　橫166厘米
二、縱33厘米　橫167厘米
三、縱33厘米　橫175厘米
四、縱33厘米　橫159厘米

Good Omens after Xiao Zhao

By Qiu Ying

Handscroll, ink and color on silk

Section 1. H. 33cm　L. 166cm
Section 2. H. 33cm　L. 167cm
Section 3. H. 33cm　L. 175cm
Section 4. H. 33cm　L. 159cm

南宋初，太尉曹勛為迎合高宗趙構意旨，歌頌中興，編造出祥瑞故事，由畫院待詔蕭照畫寫，名為《中興瑞應圖》。原圖為六段，仇英臨摹了其中四段。分別畫：（一）射兔。高宗駐磁州時，晨出郊外，忽有白兔，開弓應弦射中。（二）授衣。高宗受命為大元帥，應攝京城，臥於營中帳外，夢見欽宗，脫龍袍授與。（三）渡河。高宗自磁州北回，渡河時剛上岸，冰即拆裂，後隨者陷入冰河，高宗得免。（四）卜占。徽、欽兩帝被擄後，顯仁皇后在行殿用象棋卜占，兆造康王即位，眾皆慶賀。

畫面結構嚴謹，用筆粗重，敷色古雅，力求古拙，有宋人遺意，可看出仇氏摹古功力深厚，技藝精湛。

本幅款識："吳郡仇實父謹摹"，鈐"實父"（白文）、"十洲"（朱文）印二。引首董其昌書："仇英臨宋蕭照高宗瑞應圖"。本幅後有董其昌、吳偉業、陸師道多家題記。另有鑒藏印："神品"、"項子京家珍藏"、"子孫永寶"、"蕉林渠氏書畫之印"等多方。

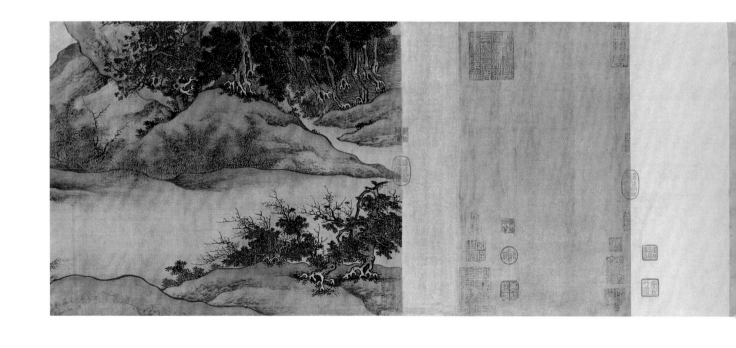

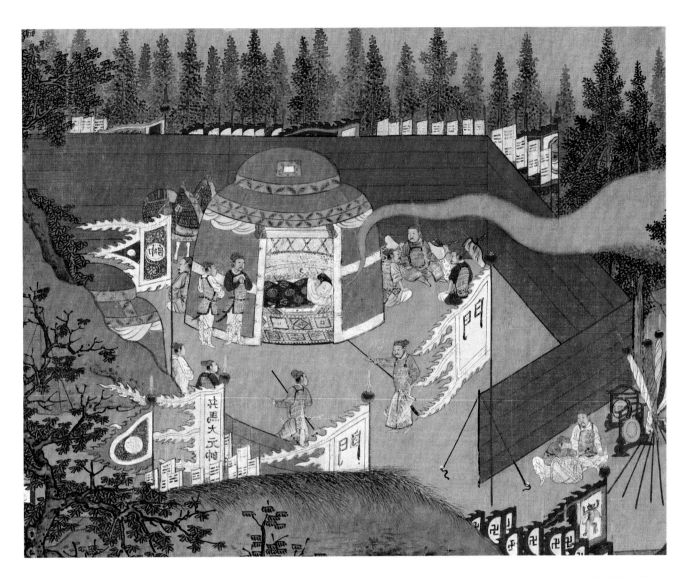

仇英莭莭順宗蕭莭莭高宗瑞應篇

順宗

高照宗

瑞應

明仇十洲臨蕭莭馬畫莭莭瑞應篇

夢山東方軒珍藏

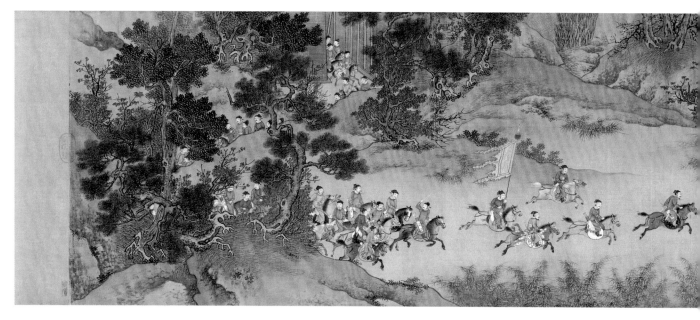

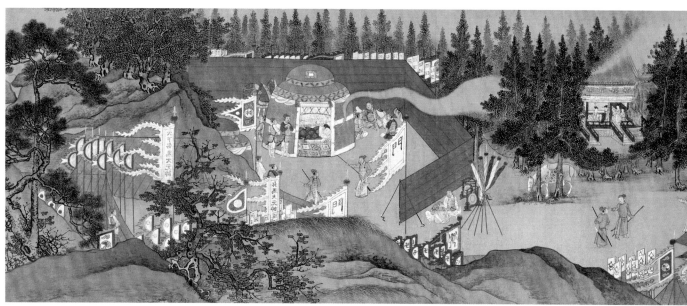

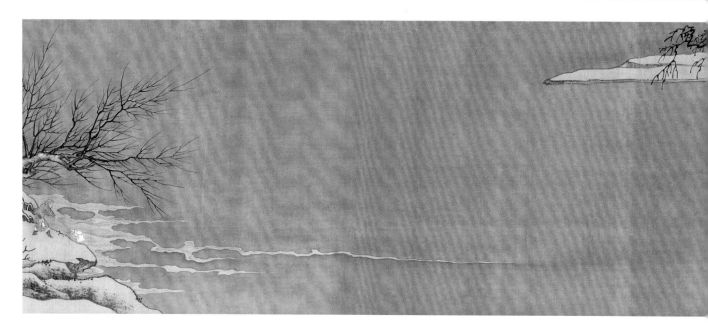

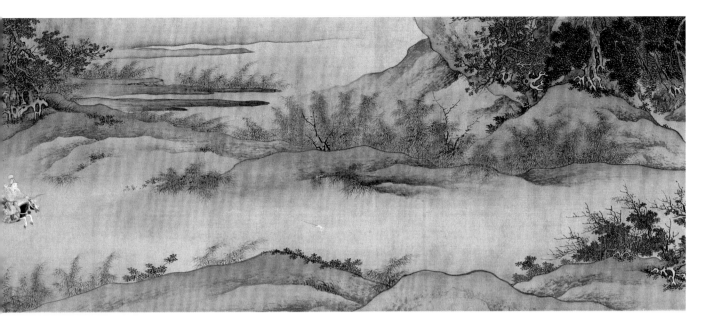

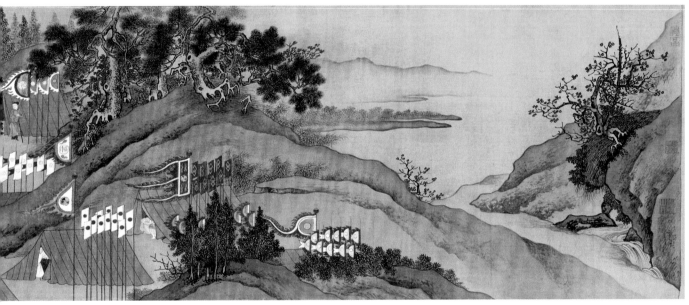

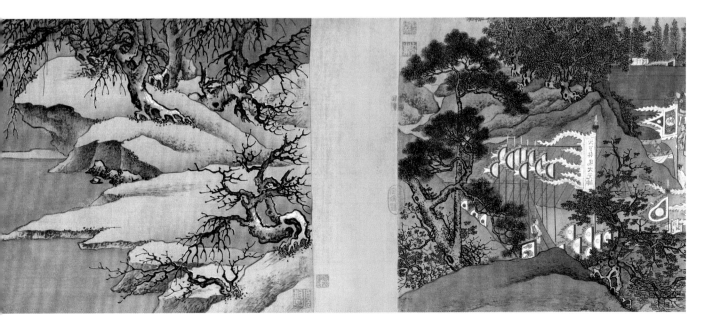

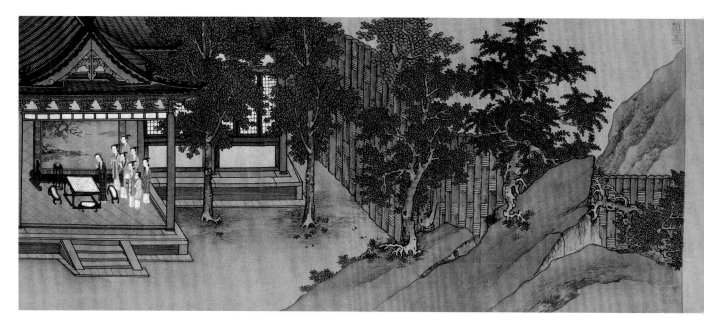

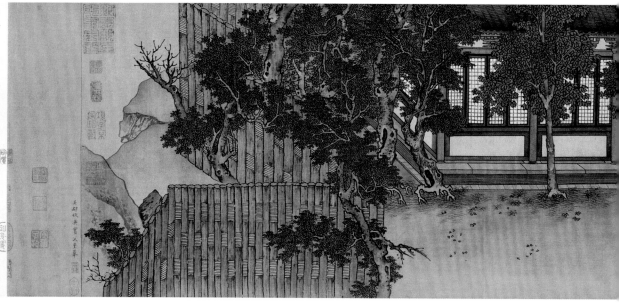

宋高宗瑞應畫曹勳此幅
皆書至事義為高宗紀者

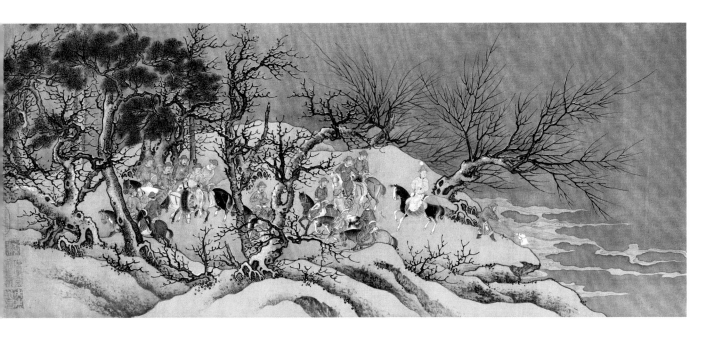

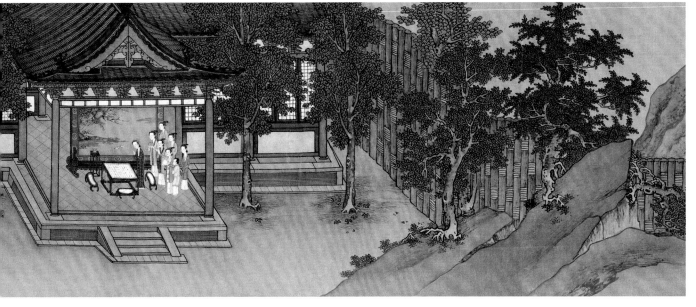

60

仇英　桃村草堂圖軸

絹本　設色
縱150厘米　橫53厘米

Thatched Cottage in a Peach-blossoming Village

By Qiu Ying
Hanging scroll, ink and color on silk
H. 150cm　L. 53cm

此圖採用青綠重設色法，山巒岩石以勾斫為主，較少皴染，隨後敷染明麗的石綠、石青及赭石，色調光華絢爛。是仇英青綠山水畫中的代表傑作。

本幅自識："仇實父為少岳先生製。"鈐"十洲"（朱文）印。另鈐鑒藏印："天籟閣"、"乾隆御覽之寶"等多方。右下角項子京"念"字編號。畫幅裱邊左有子固，右上有董其昌二跋。下裱有徐石雪長跋。

《桃村草堂》是仇英為項元淇所繪。項元淇，字子瞻，號少岳，工詩文草書。為著名鑒藏家項元汴之兄。

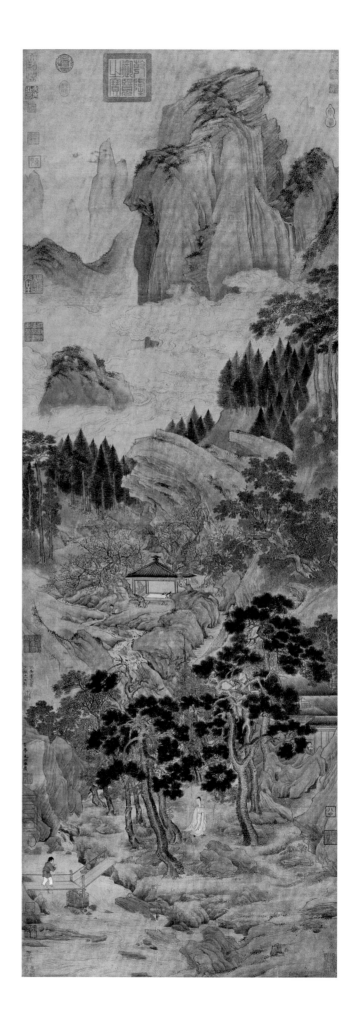

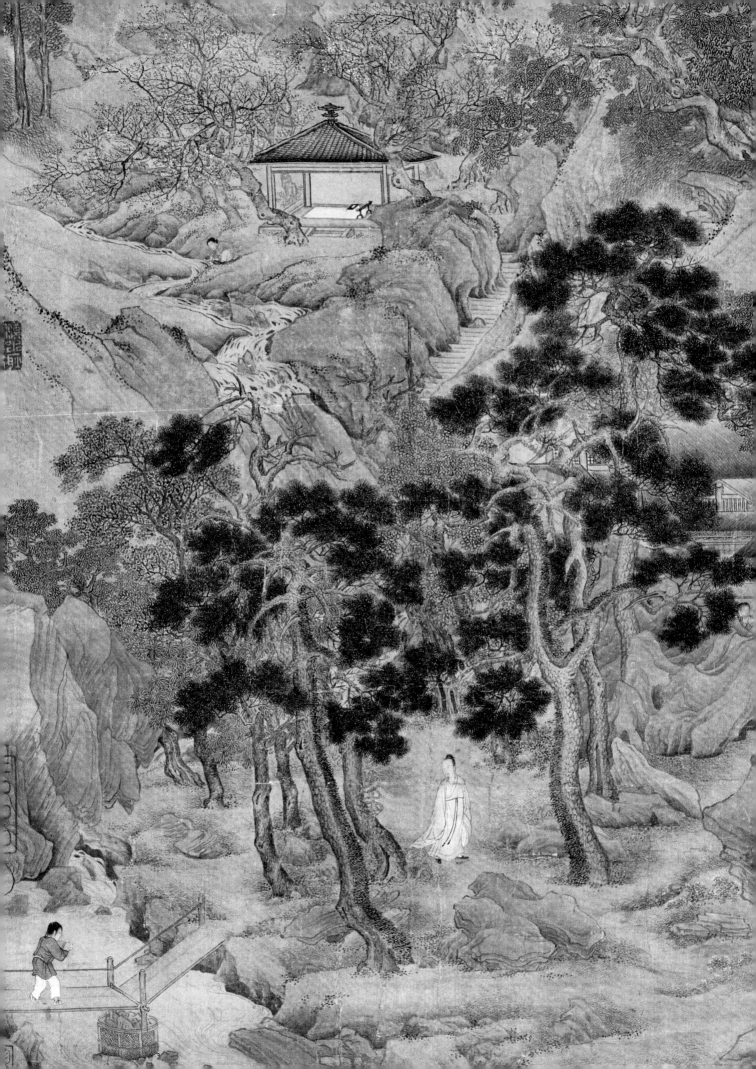

61

仇英　玉洞仙源圖軸
絹本　設色
縱169厘米　橫65.4厘米

Scenery of the Wonderland
By Qiu Ying
Hanging scroll, ink and color on silk
H. 169cm　L. 65.4cm

圖繪作者想像的美好仙境和理想化的
空寂境域。畫面羣山茂林，瓊樓水
閣，白雲飄浮其間，景色奇麗而優
美，人物刻畫生動而有神采。所繪高
山、泉水、白雲、古木、樓閣等，既
可看出師承南宋趙伯駒、劉松年細筆
一路的風格，又融入了自己的筆法，
是仇英青綠山水畫的代表作之一。

本幅自識："仇英實父"，鈐"仇氏實
父"（朱文）。另鈐鑒藏印："玉齋"、
"式古堂書畫"、"儀周鑒賞"多方。
《式古堂書畫匯考》、《墨緣匯觀》著
錄。

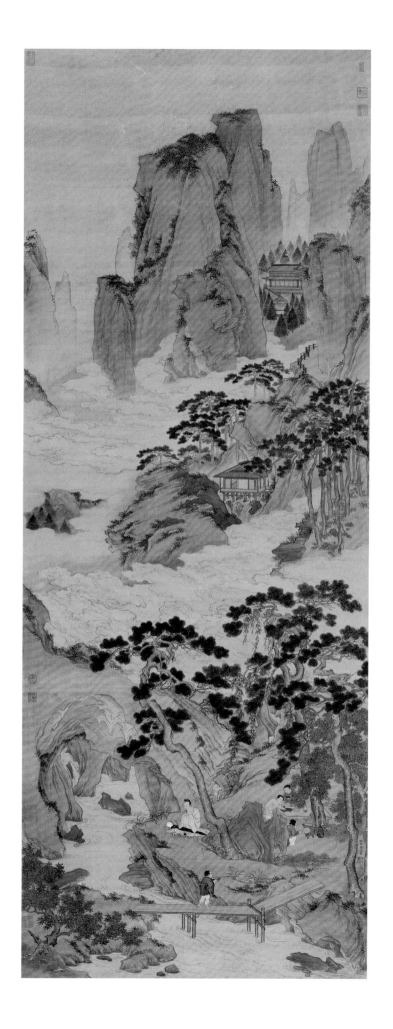

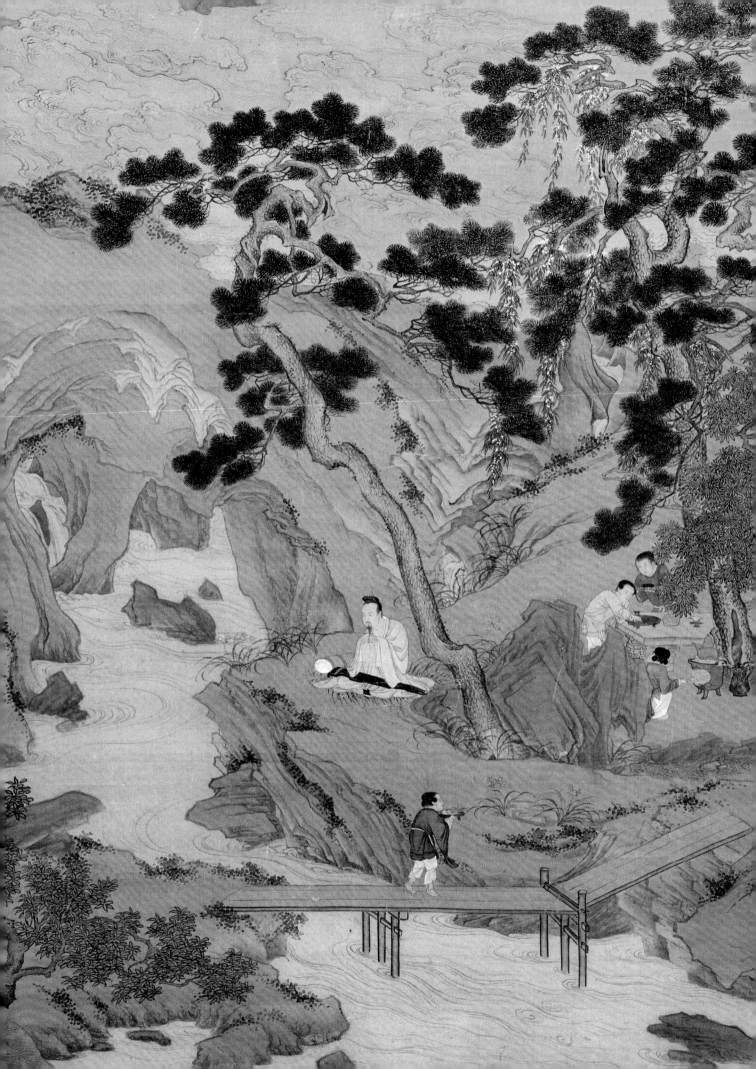

62

仇英　蓮溪漁隱圖軸
絹本　設色
縱167.5厘米　橫66.2厘米

Hermit Fishermen in Rural Scenery
By Qiu Ying
Hanging scroll, ink and color on silk
H. 167.5cm　L. 66.2cm

圖繪遠山平湖，水田葱鬱茂盛，岸邊
院落掩映，一長者攜童觀景，呈現出
一派魚米之鄉的田園風光。此圖受趙
孟頫、文徵明影響較多，線條細勁簡
練，色彩以輕淡的花青、赭石為主，
格調清麗明快。全圖佈局清曠疏朗，
色澤華美而不媚俗，筆法工中帶寫，
遠山迷漫，虛實結合，有瀟灑之趣，
與常見的仇氏畫風有所不同，是仇英
傳世精品作之一。

本幅自識："蓮溪漁隱圖。仇英實父
製"。鈐"實父"（白文）、"仇英"（朱
文）。另鈐鑒藏印："蕉林書屋"（朱
文）、"安儀周家珍藏"（朱文）、"心
賞"（朱文）等多方。《清河書畫舫》、
《佩文齋書畫譜》、《嶽雪樓書畫錄》、
《墨緣匯觀》、《大觀錄》著錄。

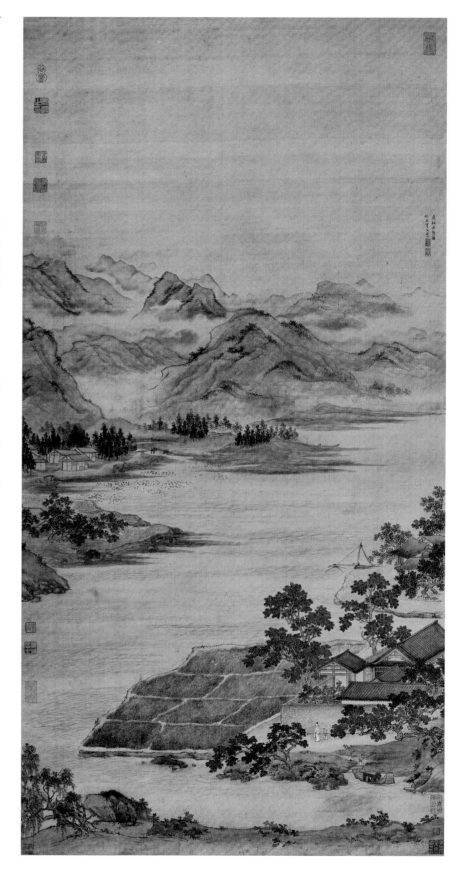

63

陳道復　墨花釣艇圖卷
紙本　墨筆
縱26.2厘米　橫564.5厘米

Flowers, Birds and Fishing Boat

By Chen Daofu
Handscroll, ink on paper
H. 26.2cm　L. 564.5cm

此幅以雙勾法、沒骨法及勾花點葉法分別畫梅、蘭、竹、菊、秋葵、水仙、芙蓉、小鳥等，又以寥寥數筆在墨花後補寫一段"釣艇"小景，故名曰："墨花釣艇"。畫面筆法蒼逸，水墨相宜。寫意中不失工整，灑脫中又不失穩健。描繪物象真實自然，形神皆具。

款署："余留城南凡數日，雪中戲作墨花數種。忽有湖上之興，乃以釣艇續之，須知同歸於幻耳。甲午冬白陽山人書於小南園。"鈐"白陽山人"（白文）、"陳氏道復"（白文）

印二方。卷首鈐"白陽山人"（朱文）、"大姚"（白文）印二方。另有鑒藏印十六方。卷後有清潘正煒、羅天池題跋二則。《虛齋名畫錄續錄》、《聽帆樓書畫記》著錄。甲午為嘉靖十三年（1534），陳氏時年五十二歲。

陳道復（1483—1544），原名淳，後以字行，更字復甫，號白陽山人，長洲（今江蘇蘇州）人。通古文、詩詞、善書法、繪畫。早期花鳥畫受文徵明影響，後又師法沈周，而有所發展。擅長運用潑墨大寫意技法作畫，對明清以來花鳥畫有較大影響，與徐渭並稱"青藤白陽"。

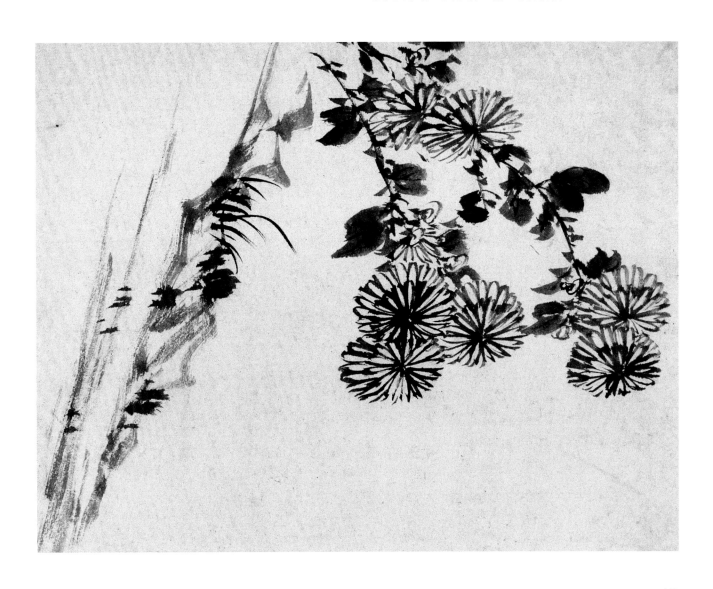

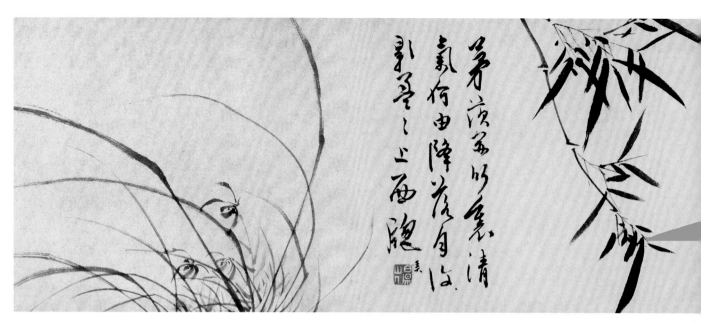

芽顏密勿氣清
氣行由陰發春有時
群卉之上西瓶

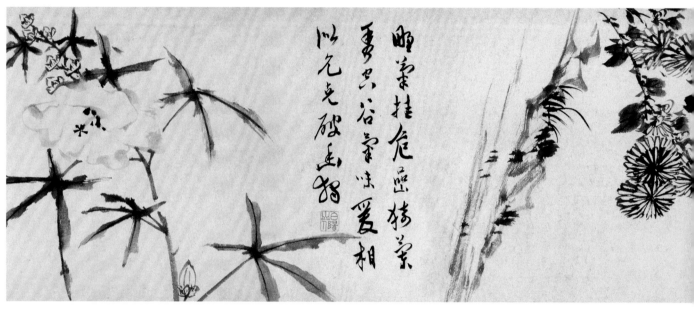

幽業掛危壁特業
葉只谷香味愛相
以元克破畫船

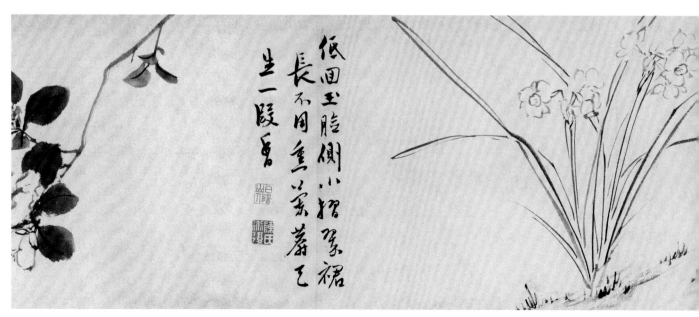

低回玉胎側小摺翠裙
長不用重葉茅飛
生一段書

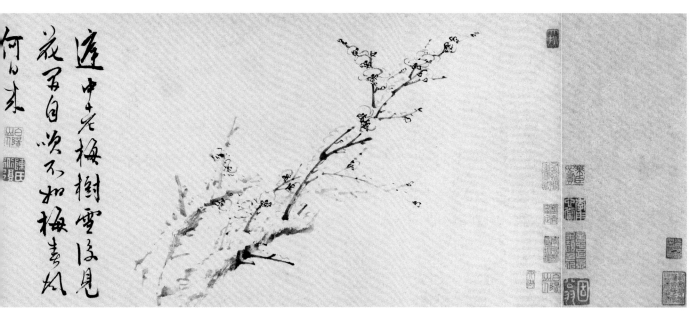

途中老梅樹 雪後見
花君自喜不如梅春風
何如來

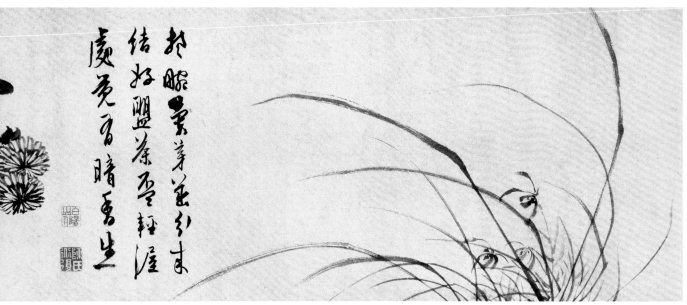

於睬影橫斜半欲殘
結好盟宜茶老輕渥
處處暗香生

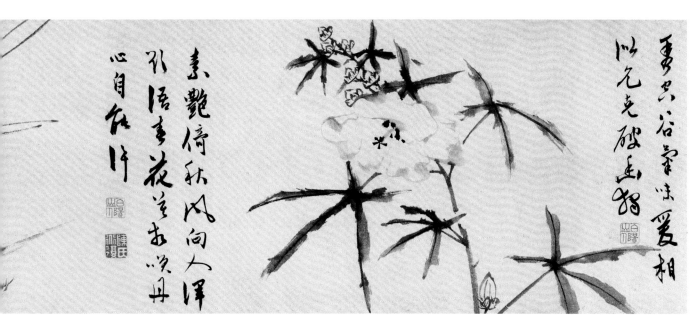

素艷倚秋風向人淨
那語春花莫笑丹
心自在斤

專只名雷味要相
以允先破玉掉

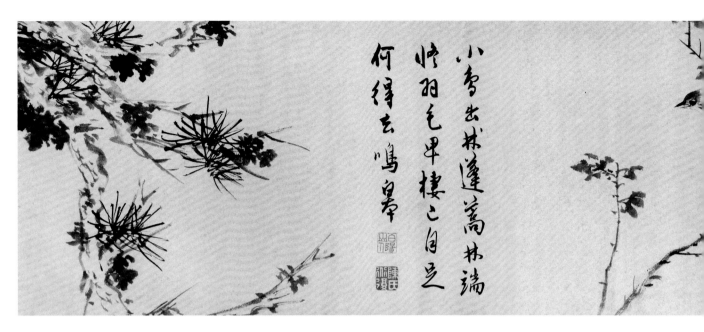

小雪出林蓬蒿林端
怜羽毛甲褪之白足
何得去鳴皋

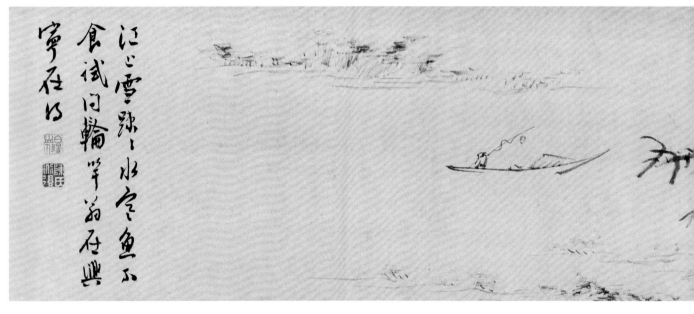

江上雪跡水空魚不
食試問輪罕菊存興
寧在乎

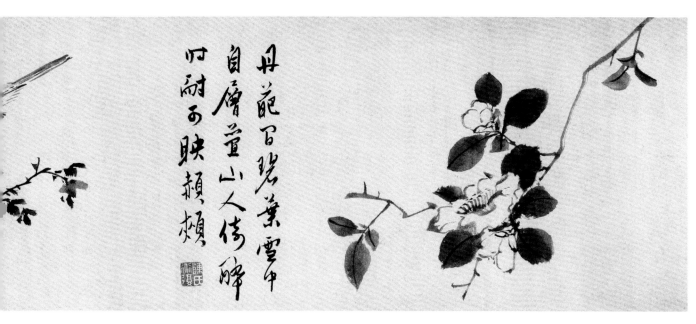

丹苞百琲葉雲垂
自顧萱山人傳醉
时耐可映顥顥

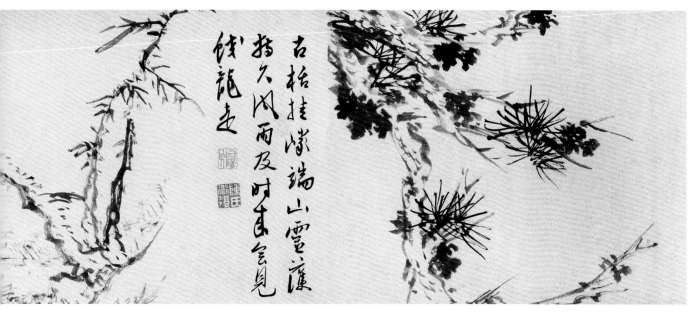

古柏挂崚端山雪藿
撐久风雨及时生合见
饒龍走

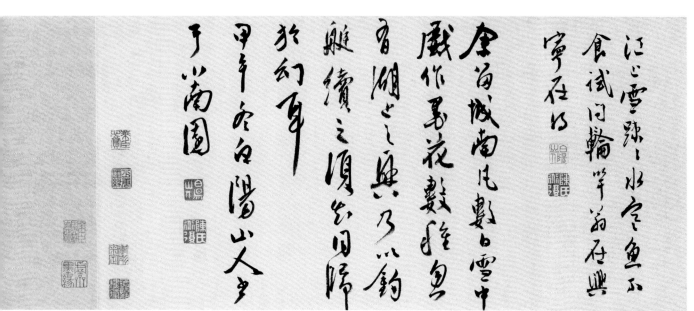

江心雲躲水官魚不
食試问輪竽笱存興
寧在好

令苗城南尾叢白雪中
戲作罢花散猗魚
曾湘之興乃以釣
艇續之頃出月暗
狄幻平
甲午冬白潛山人
于蘭園

64

陳道復　桃花塢圖頁
紙本　淡設色
縱23.2厘米　橫30.8厘米

Peach-blossom Castle

By Chen Daofu
Leaf, ink and light color on paper
H. 23.2cm　L. 30.8cm

圖繪平林一帶，小橋通岸，房舍一二間置於山下。環境幽雅靜逸，顯然是遠離喧囂之地，是文人士大夫閒居避世的好去處。

此幅筆法工緻繁密，多施乾筆皴擦渲染。為陳淳早年佳作。據載，桃花塢在蘇州閶門內北城下，唐寅曾於此地築桃花庵。

本幅無款。隸書"桃花塢"三字。鈐"陳道復氏"（白文）、"陳淳之印"（白文）二印。對開有清乾隆御題詩（略）。鑒藏印："儀周鑒賞"（白文）。《墨緣匯觀》著錄。

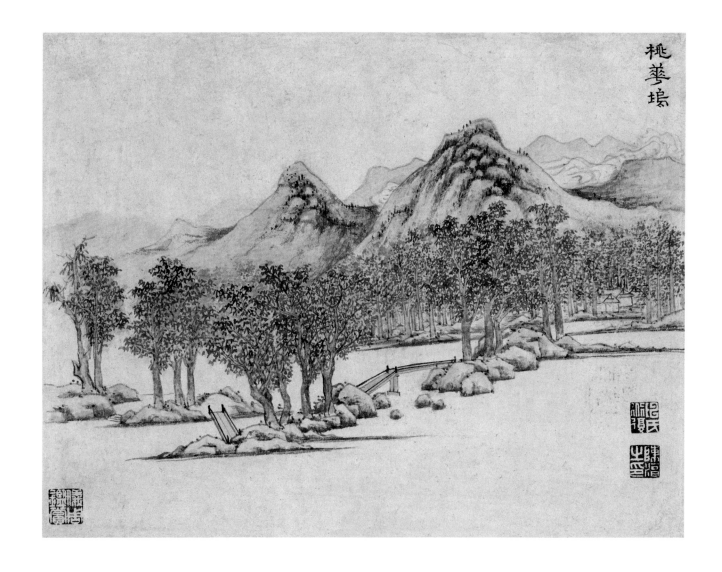

陳道復　紅梨詩畫圖卷
紙本　設色
縱31.2厘米　橫106.4厘米

Illustration to the *Poem Red Pear Blossoms*

By Chen Daofu
Handscroll, ink and color on paper
H. 34.2cm　L. 106.4cm

此幅繪紅梨花一枝，自上向下斜歪，兩旁小枝左右伸展。用色淡雅縱逸而不乏姿顏。此圖為陳道復極晚年之作，其筆墨洗練，較之文、沈有很大發展變化。

本幅後草書歐陽修"紅梨詩"。題："右歐陽文忠公千葉紅梨花詩，余既作圖，復書此以借重雲。時甲辰春仲望後也。道復識。"鈐"白陽山人"（白文）、"陳道復氏"（白文）。引首："春色芳菲，王稚登題"。鈐"王稚登印"（白文）、"王百穀氏"（白文）。另有吳湖帆等人題識。鑒藏印："何昆玉印"（白文）、"履安平生真賞"（朱文）等多方。《過雲樓書畫記》著錄。甲辰為明嘉靖二十三年（1544），時陳道復六十二歲。

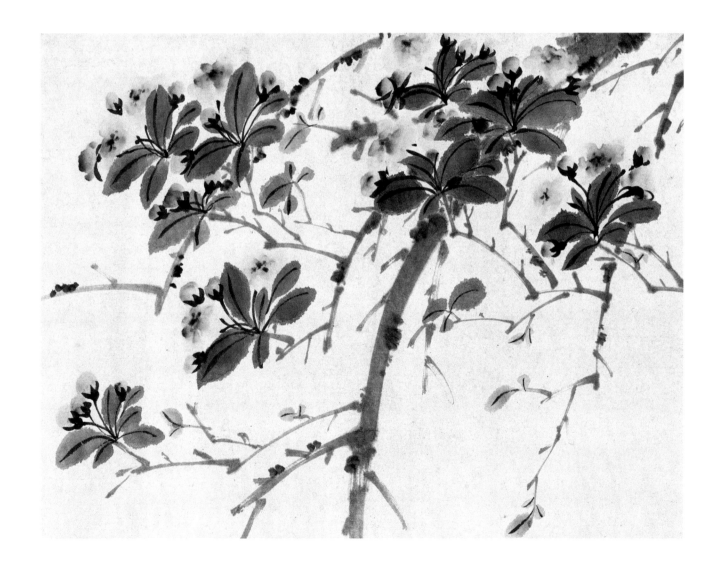

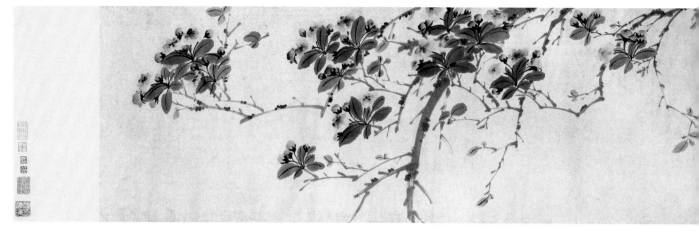

蓉色芳菲

王轩然题

66

陳道復　山水軸
紙本　墨筆
縱171.2厘米　橫67.8厘米

Landscape
By Chen Daofu
Hanging scroll, ink on paper
H. 171.2cm　L. 67.8cm

圖繪一人於古樹下遙望遠方山水之
色，一派空濛之感。作品以水墨點
樹，淡墨皴集，筆法勁俏蒼逸，手法
洗練，繪出水氣濛濛，富饒潤澤的江
南山色。表現出作者在水墨寫意畫法
上已出文門法度之外。

本幅款署："嘉靖丁酉春日，白陽山
人陳道復。"鈐"白陽山人"（白文）、
"陳氏道復"（白文）印二方。另有鑒藏
印"蒙泉書屋書畫審定印"（白文）、
"曾藏荊門玉出處"（白文）、"香暉堂
書畫記"（朱文）等，共計九方。嘉靖
丁酉為嘉靖十六年（1537），陳淳時年
五十五歲。

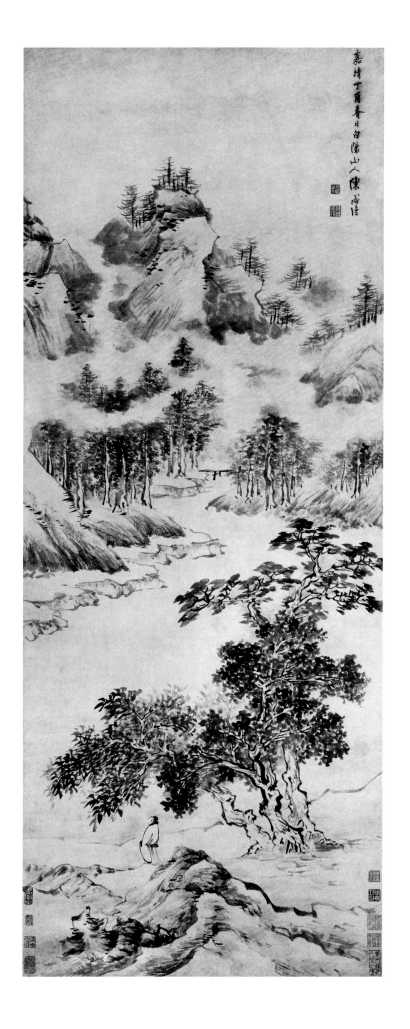

陳道復　梅花水仙圖軸
紙本　墨筆
縱72.8厘米　橫35厘米

Plum Blossom and Narcissus
By Chen Daofu
Hanging scroll, ink on paper
H. 72.8cm　L. 35cm

畫面梅樹以水墨寫意法為之，樹幹用
筆多頓挫、飛白，顯出粗糙的質感。
水仙以中鋒雙勾完成，葉片飄逸柔
韌。全幅筆法洗練，水墨清潤，特別
是粗獷的潑墨與細筆勾畫的運用，形
成強烈對比，風格迴異，反映出畫家
精湛的筆墨技巧。

本幅自題："誰知冰雪裏，卻有麝蘭
香。"款識："道復"。無印記。有鑒
藏印："東吳文獻衡山世家"（朱文）、
"弨齋秘笈"（朱文）二方。

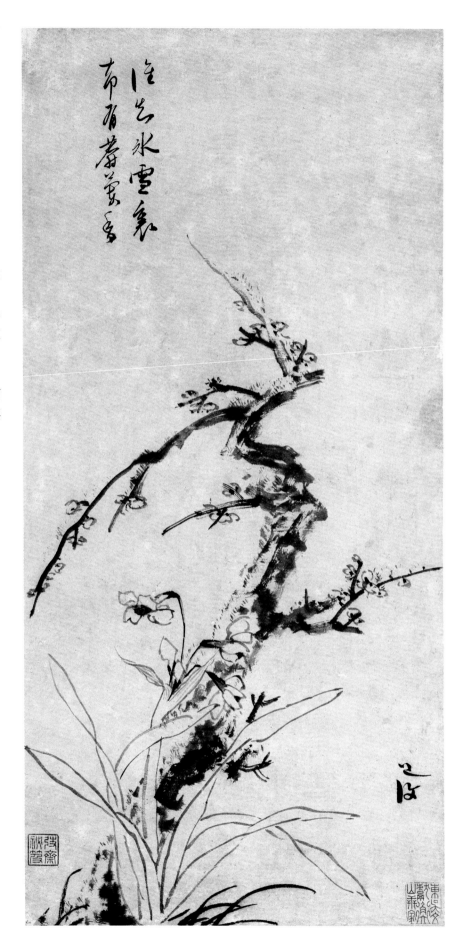

陳道復　葵石圖軸
紙本　墨筆
縱68.7厘米　橫34厘米

Hibiscus and Rocks

By Chen Daofu
Hanging scroll, ink on paper
H. 68.7cm　L. 34cm

圖繪湖石前雜草叢中，斜生秋葵一
枝，枝挺葉展，花朵競放，與其旁飛
白雙勾之竹相互映襯。筆法爽勁灑
落，鈎、點、皴、染多種畫法並用。
運筆放逸不越法度，簡單不失物象，
是畫家中年佳構。

本幅行草書"碧葉垂清露，金英側曉
風。道復。"鈐"陳淳之印"（白文）、
"陳道復氏"（白文）二方印。

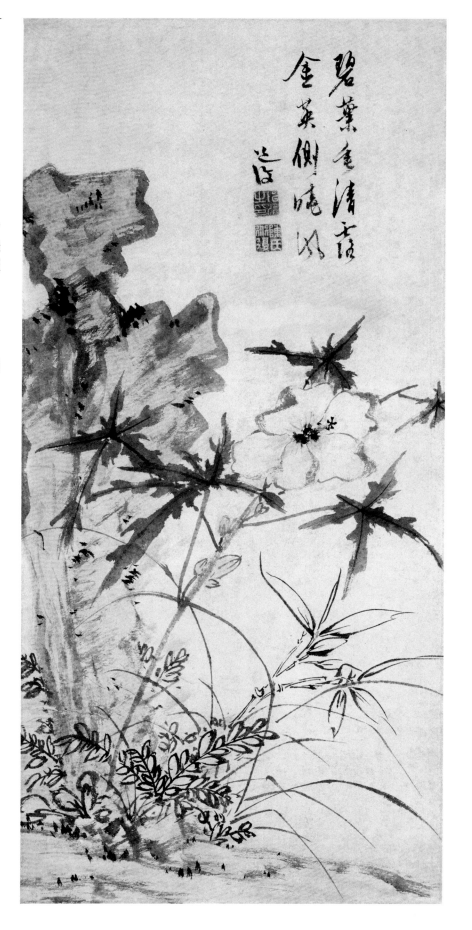

69

謝時臣　策杖尋幽圖軸
紙本　墨筆
縱84.9厘米　橫31.3厘米

Rambler with a Staff by a Stream
By Xie Shichen
Hanging scroll, ink on paper
H. 84.9cm　L. 31.3cm

圖繪山谷幽徑，雜樹茂密槎枒，一老
者持杖在山間緩行。山石用淡墨皴
染，人物、樹木則用濃墨，秀潤雅
潔，頗具沈周瀟灑柔美的特點。此圖
構圖飽滿，氣韻蒼老，是謝時臣的精
心傑作。

本幅款識："六十翁謝時臣寫，時丙
午秋日。"鈐"謝思忠氏"（朱文）印。
另有錢穀、文嘉題記二則。以署款丙
午及年紀推斷，此畫當為嘉靖二十五
年（1546）所作。

謝時臣，生於成化二十三年（1487），
嘉靖三十九年（1560）尚有作品傳世。
號樗仙，吳縣（今江蘇蘇州）人，善畫
山水，學沈周而稍變其意，筆勢縱
橫，設色淺淡，人物點綴，極其瀟
灑。能作長卷巨嶂，頗得氣勢。

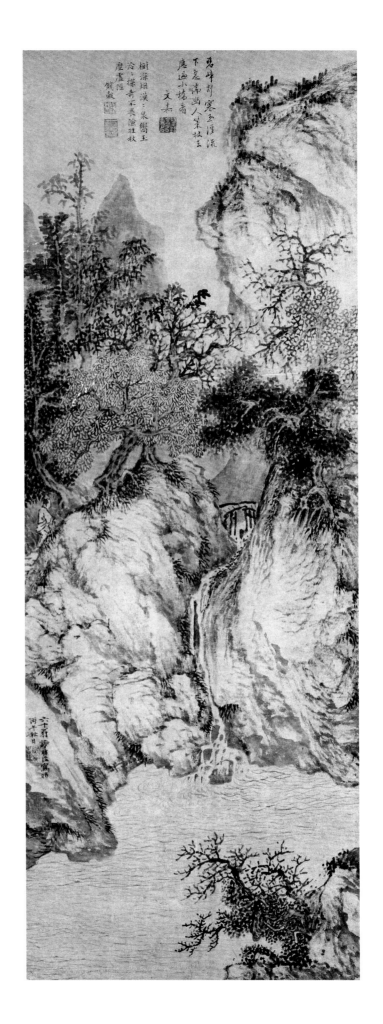

70

謝時臣　溪亭逸思圖軸
絹本　設色
縱190.2厘米　橫65.2厘米

Indulging in Reveries at the Pavilion by a Stream
By Xie Shichen
Hanging scroll, ink and color on silk
H. 190.2cm　L. 65.2cm

圖繪崇山峻嶺間樓閣隱現，瀑布溪流旁，一文士愜意憑窗而坐。謝時臣作畫一向以"筆勢縱橫，設色淺淡，人物點綴極其瀟灑"而著稱。這幅作品雖學元代王蒙，但山石點苔蒼厚，用筆圓潤，又吸收浙派的畫法，回筆方勁，運筆蒼健有力，山石細碎而不散，整體感強。並將點景人物與周邊環境有機地融為一體，表現了深山幽谷之隱居情趣。

本幅款識："溪亭逸思。樗仙謝時臣仿王叔明用墨"。鈐"姑蘇臺下逸人"（白文）、"嘉靖庚戌時年六十有四"（白文）。另鈐鑒藏印："振庭審定"、"法華寶笈"印二。庚戌為嘉靖二十九年（1550），作者六十四歲。《圖繪寶鑒續集》著錄。

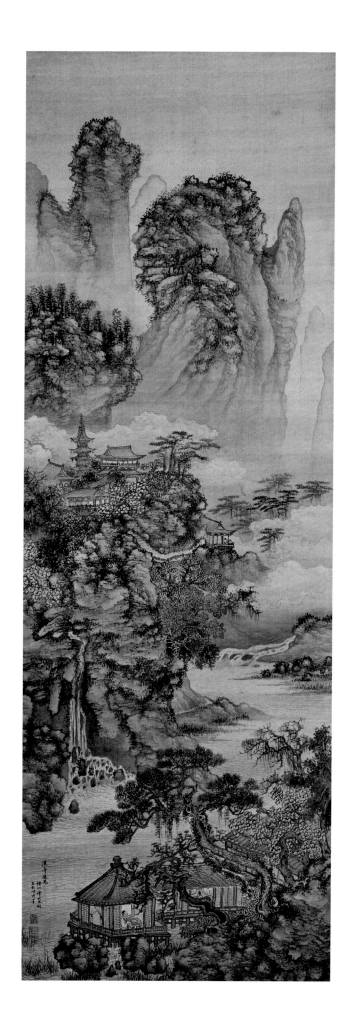

謝時臣　溪山霽雪圖卷
紙本　墨筆
縱25.3厘米　橫153.6厘米

Mountains in the Clearing Sky after Snow
By Xie Shichen
Handscroll, ink on paper
H. 25.3cm　L. 153.6cm

圖繪雪景寒林，農舍相連，小橋橫跨於冰凍的溪流之上，其上有人撐傘前行，遠處山道上有騎者神色匆匆。作者利用紙的潔白，用墨層層積染天空、河水，以紙底本色襯托出大地銀裝的雪景。林中雜樹用禿筆隨意點畫，墨色凝重，在白雪對比下更顯得耀眼濃烈。此圖筆法粗壯、勁健，可看出謝時臣兼學沈周、吳偉所形成的藝術特色。

本幅自識："癸丑秋八月，謝時臣寫溪山霽雪。"鈐"始蘇臺下逸人"（白文）、"嘉靖癸丑時年六十有七"（白文）。鈐鑒藏印："吳運嘉印"、"紫霞君"、"亮侯氏"。畫後有明董其昌題跋一則。癸丑為嘉靖三十二年（1553）。

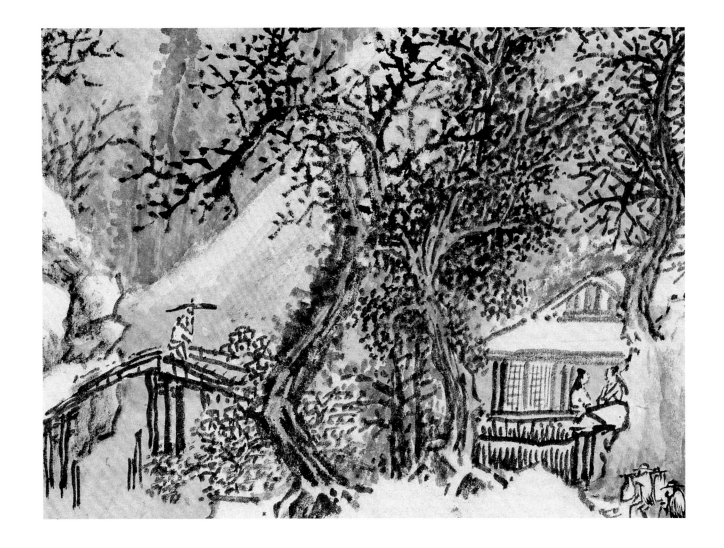

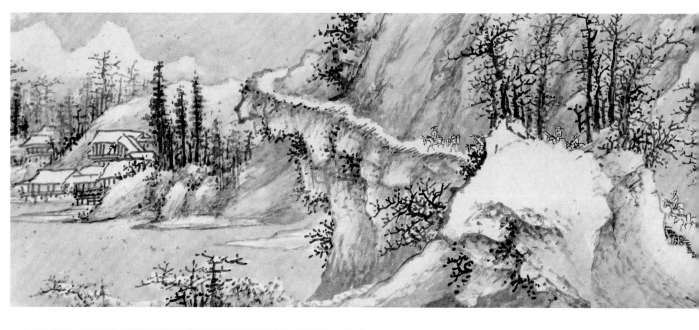

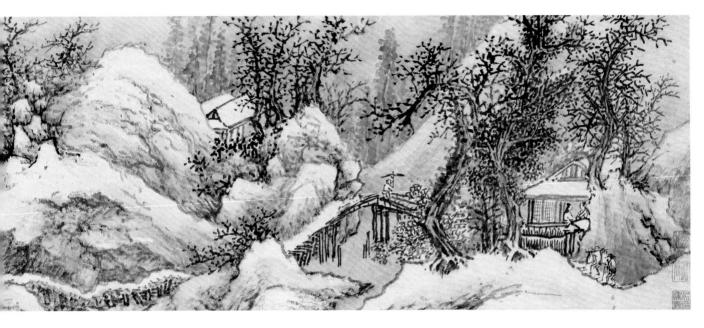

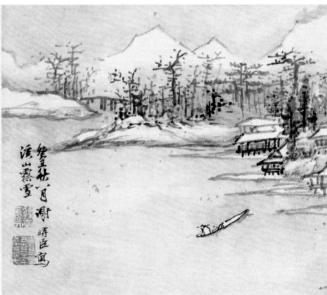

72

陸治　松柏長青圖軸
紙本　墨筆
縱139.1厘米　橫64.1厘米

Green Pines and Cypresses
By Lu Zhi
Hanging scroll, ink on paper
H. 139.1cm　L. 64.1cm

圖繪一勁健老松，係為芸室祝壽而
作。畫面構圖簡練，石以墨色暈染，
重墨點苔，筆氣蒼暈。石旁青松倚
仰，樹幹用禿筆中鋒皴擦，濃淡墨色
結合，筆力堅實，使畫面風格厚實古
雅，頗具宋人畫法的意韻。

本幅自題："春風芸室開華宴，手縛
蒼龍到席前。乘舟西池問王母，桑田
滄海定何年。包山陸治為長春先生題
壽芸室親丈。隆慶戊辰春日。"鈐"包
山子"（白文）、"陸治叔平"（白文）。
鑒藏印："筱山珍藏"、"率真"。戊
辰為隆慶二年（1568），時陸治七十三
歲。

陸治（1496—1576），字叔平，吳縣
（今蘇州）人。因居太湖之包山，號包
山子，後隱居支硎山中。文徵明弟
子，詩、文、書、畫皆工。其花鳥畫
風格清秀，山水畫筆墨勁峭，深受
宋、元畫家和文徵明影響而又能創立
自己的風格。

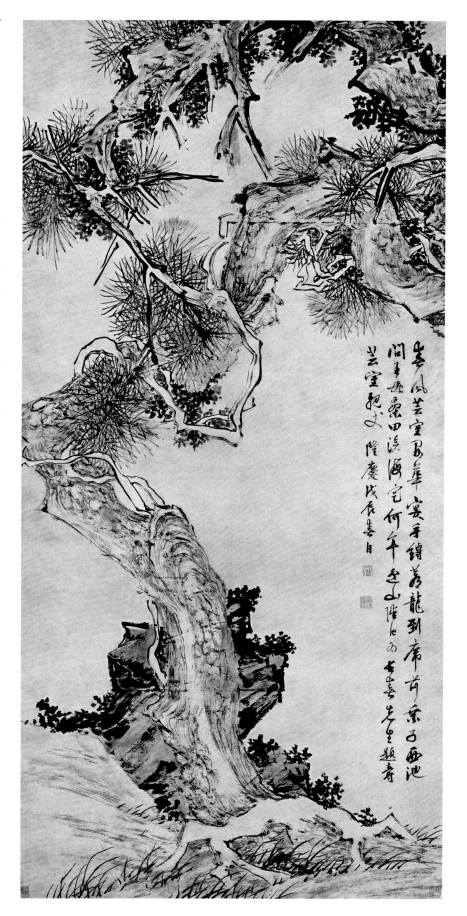

73

陸治　花卉圖冊
絹本　設色
縱27.5厘米　橫44厘米

Flowers
By Lu Zhi
4 leaves from the 7-leaf album, ink and
color on silk
H. 27.5cm　L. 44cm

全圖冊共七開，本卷收其中五開。分別繪：牡丹、繡球，海棠，荷花，桃花，水仙，芙蓉，紫薇。每開均有作者對題（見附錄）。冊頁均以工筆兼寫意之法繪成，花卉姿態各異，敷色淡雅細膩。其中一開《牡丹繡球》，造型新穎，意態清新，用焦墨工筆勾畫繡球，用色彩鮮麗沒骨法繪牡丹，以色

彩之反差襯托出牡丹花的富貴和優雅。

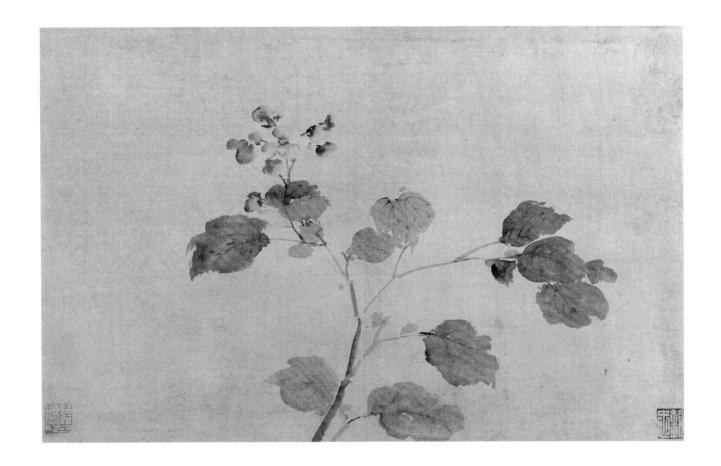

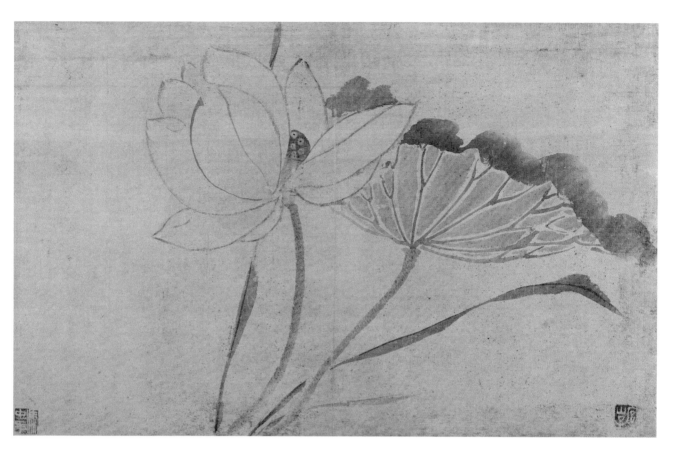

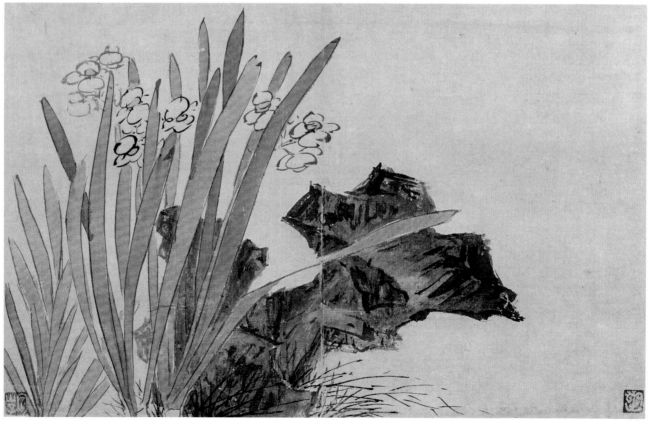

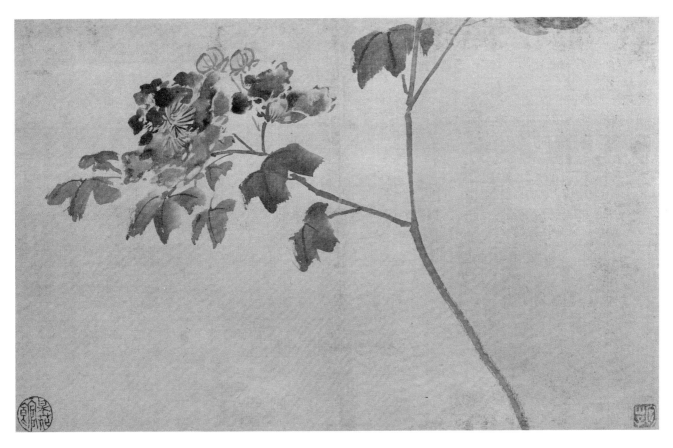

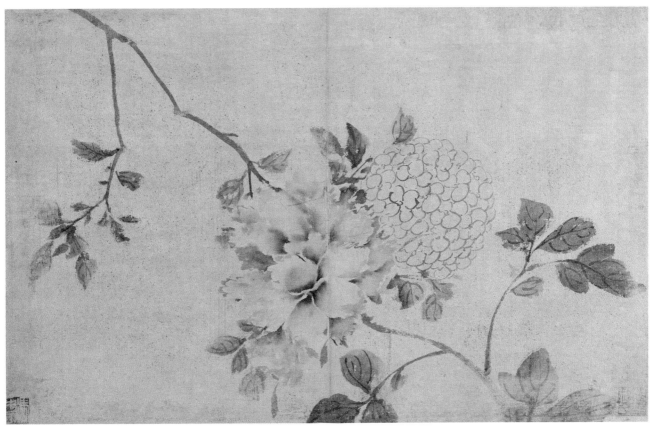

陸治　花溪漁隱圖頁

絹本　設色
縱31.5厘米　橫29.8厘米

Secluded Fisherman by a Flower Stream
By Lu Zhi
Leaf, ink and color on silk
H. 31.5cm　L. 29.8cm

圖繪山水之間一文士泛舟而行，意境空曠深遠。筆墨得宋元山水諸法，又融匯自己的風格。圖中人、舍、舟表現自然，線條柔中含剛。樹木畫法工細。山石用焦墨勾勒，再施淡赭、花青渲染，色調清麗明快，使畫面顯得濕潤而富有生機，為陸治精心傑作。

本幅自題："憑江巉嶺芙蓉起，萬壑爭流水映門。雞犬一方塵跡遠，杜陵花竹讓雲村。陸治。"鈐"包山子"（白文）、"陸治叔平"（白文）、"有竹居"（白文），乾隆對題一則。本幅鑒藏印有："儀周珍藏"、"心賞"及乾隆、宣統清內府收藏印諸璽。《墨緣匯觀》著錄。

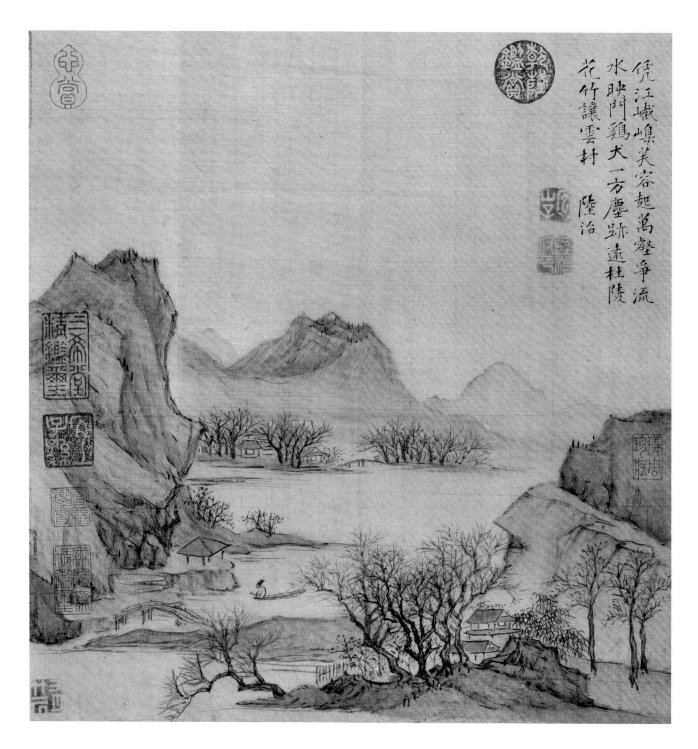

75

陸治　濠上送別圖軸
紙本　設色
縱53.47厘米　橫24.8厘米

Bidding Farewell by a River
By Lu Zhi
Hanging scroll, ink and color on paper
H. 53.47cm　L. 24.8cm

圖繪山水城郭，二人在城外村落間攀談，有送別之意。為作者饋贈文嘉之作。畫面作三段式構圖，意境清遠，是陸治常用的佈局法。山石以乾淡之筆皴擦，間用小米點，並加以赭色，筆法細秀圓潤，色彩淡雅。取文徵明之筆意，但要比文徵明簡練疏曠。

本幅自題："鵒鵒原上看行第，雙鵒齊飛復故人。此去秦淮天正好，桃花新水發初平。三峰先生與西塘舍弟皆以計偕有事金陵，包山陸治於濠上送之，賦此贈別並為圖意"。鈐"叔""平"（朱文）聯珠印。文嘉題一則。鑒藏印有："墨林主人"（白文），"儀周鑑賞"（白文），"虛齋審定"（朱文）《虛齋名畫錄》著錄。

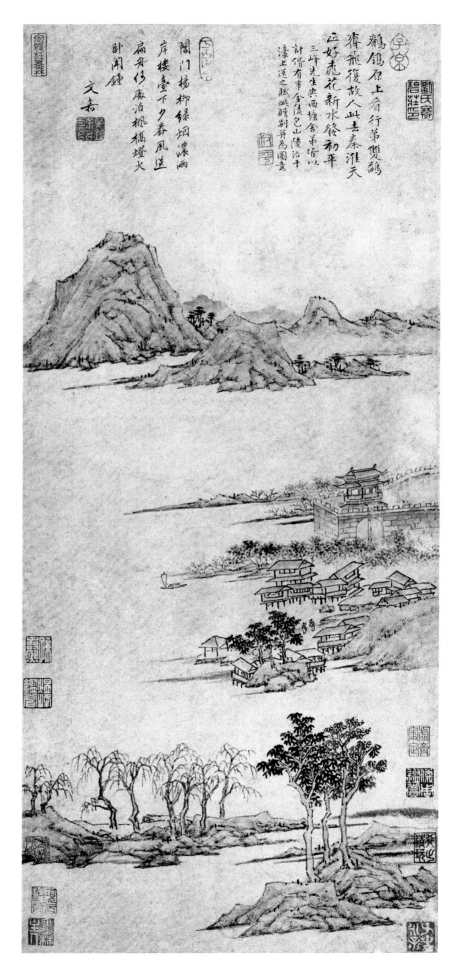

陸治　竹林長夏圖軸
絹本　設色
縱176厘米　橫75.3厘米

Bamboo Grove in Summer
By Lu Zhi
Hanging scroll, ink and color on silk
H. 176cm　L. 75.3cm

圖繪險峻岩石之下，高松竹林，一高
士臨溪而坐，一童相侍。圖中藉助
松、竹、石等清高脫俗之物，來展現
文人幽居的生活環境。全幅構圖於平
中求奇，筆法方折興峭，風格工整秀
雅，為陸治山水畫之典型風貌。

本幅自識："竹林長夏，嘉靖庚子五
月既望，包山子陸治制"。鈐"包山
子"（白文）、"有竹居"（白文）印。
嘉靖庚子為嘉靖十九年（1540），時陸
治四十五歲。

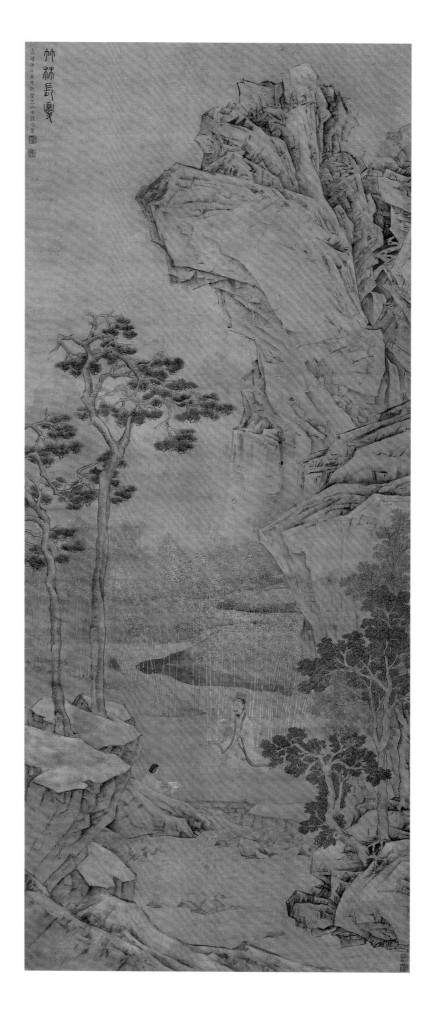

77

陸治　三峰春色圖軸
紙本　設色
縱135.3厘米　橫64厘米

Spring Scenery of Three Peaks
By Lu Zhi
Hanging scroll, ink and color on paper
H. 135.3cm　L. 64cm

此圖係為壽梅徵君七十而作。圖中繪江
南春景，三峰崢嶸，山間松林深處隱現
古剎，山下水繞坡坨。港汊間散佈人家
村落，村民或居家閒話、或騎乘外出，
富有生活情趣。此圖在筆墨形式的處理
上，顯示了作者獨特的藝術個性，山峰
多用方折尖峭筆法，佈局疏朗，格調秀
逸明快，加之墨色融合清麗，更增添了
畫面的融融春意。

本幅自識：“蔣徑重開支石邊，三峰圍
合小堂前。千花煖送和香氣，大地晴翻
錯錦田。載道風旗春市酒，滿蹊簫鼓夜
歸船。韶光歲歲供華宴，一度庚新一度
妍。隆慶己巳仲春十日，包山居士陸治
作三峰春色賦壽梅徵君七十”。鈐“有
竹居”（白文）、“包山子”（白文）、
“陸治叔平”（白文）印。隆慶己巳年為
隆慶三年（1569），陸治時年七十三
歲。

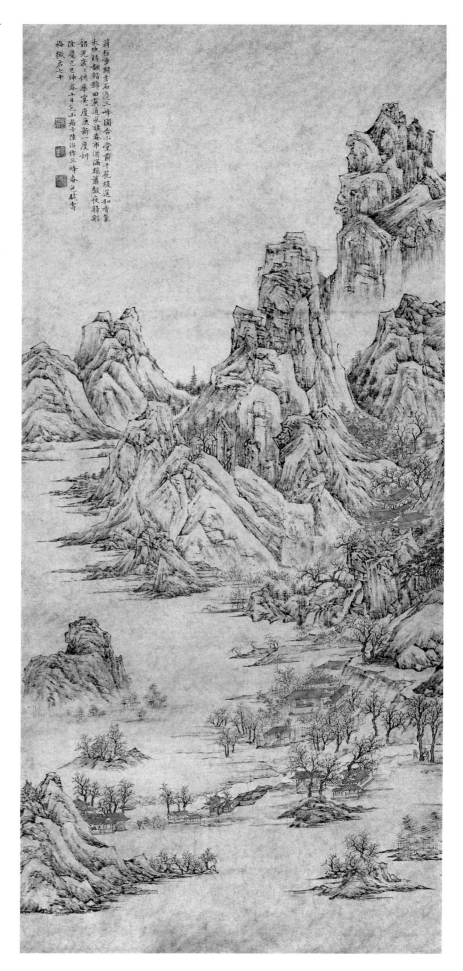

78

陸治　梨花白燕圖扇頁
冷金箋　設色
縱17.1厘米　橫51.7厘米

White Swallows Flying among Pear Blossoms
By Lu Zhi
Fan leaf, ink and color on gold-speckled paper
H. 17.1cm　L. 51.7cm

圖中繪梨花盛開，花中二隻白燕上下翻飛，造型優美，神態
生動。在用筆用色上又稍有精細、輕重之分，梨花瓣則以側
鋒勾畫，其葉隨意揮寫，設色淡雅，與燕子的墨線勾寫，敷
有淡色相映成趣。整幅畫氣韻溫雅秀逸，疏簡縱逸而不乏姿
顏，是陸治花鳥畫的代表作之一。

本幅自識："燕燕兩子飛，茗池玉羽衣，梨花春院靜，弄影
故依依。陸治。"鈐"叔""平"聯珠印。

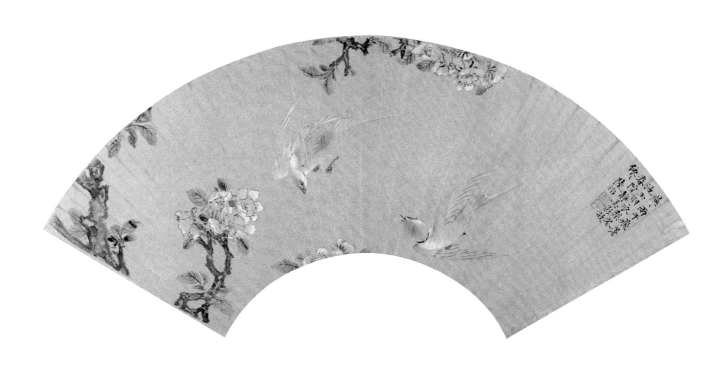

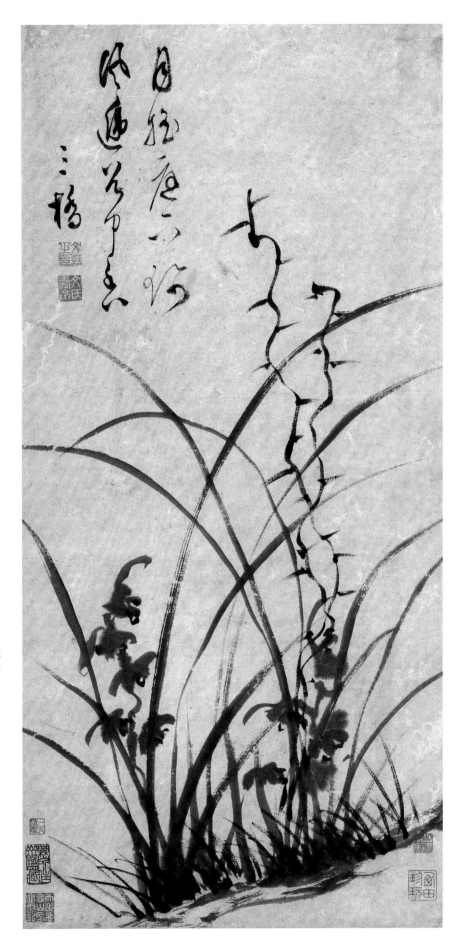

79

文彭　蘭花圖軸
紙本　墨筆
縱65厘米　橫31.2厘米

Orchids
By Wen Peng
Hanging scroll, ink on paper
H. 65cm　L. 31.2cm

圖繪蘭花草兩本，荊棘二枝。作者雖
不以繪畫著稱於世，然其深厚的書法
功力使他在筆墨的運用上極為得心應
手。圖中荊棘屈曲虯勁，蘭葉舒放自
如，行筆輕重徐疾，提按頓挫，極富
書法的節奏和韻律；地坡取傾斜之
勢，使畫面平穩中見變化；圖中題句
更使畫面的意境得以昇華。此圖雖然
畫面、題識均極簡練，卻是一幅詩、
書、畫、印成功結合的文人畫佳作。

本幅自識："月搖庭下珮，風遞谷中
香。三橋。"鈐"文彭之印"（朱文）、
"文氏壽承"（白文）。鑒藏印"袁春圃
所藏"（白文）、"一珉精鑒"（朱文）
等多方。

文彭（1498－1573），字壽承，號三
橋，別號漁陽子、國子先生。長洲
（今江蘇蘇州）人，文徵明長子。授秀
水訓導、擢國子監博士。少承家學，
工書法，諸體兼擅，尤精篆刻，為流
派印章的開山鼻祖。兼擅山水、蘭
竹。亦能詩，著有《博士詩》。

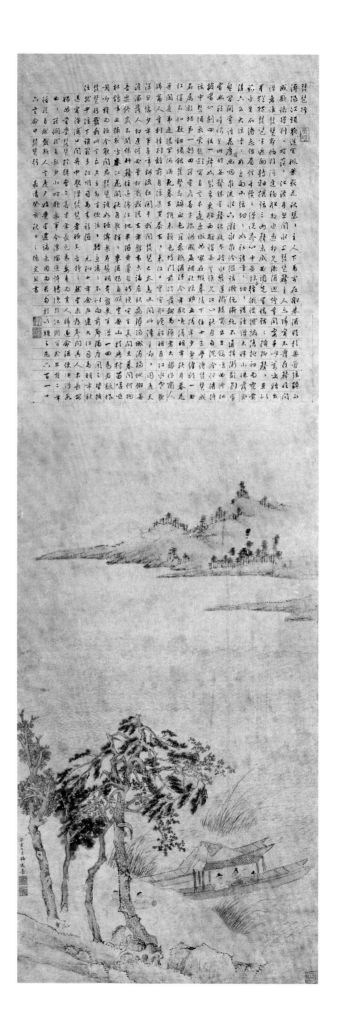

80

文嘉　琵琶行圖軸

紙本　設色
縱130.5厘米　橫43.7厘米

Illustration to Bai Juyi's Poem *the Song of the Lute*

By Wen Jia
Hanging scroll, ink and color on paper
H. 130.5cm　L. 43.7cm

此圖根據唐代名詩人白居易的名篇
《琵琶行》而創作。圖中近岸處高楓長
松，對岸遠岫疏林，中間江面空曠浩
渺，近岸處一舟停泊，兩文士靜坐，
聽商女彈唱。成功地營造出作品中秋
風蕭瑟幽曠的氛圍。山巒輕勾淡染，
淺絳設色，近樹勾畫縝密，行筆清勁
灑落，是繼承其父繪畫的典型風貌。

本幅款署："癸亥七月晦。文嘉。"鈐
"文嘉印"（白文）、"文休承印"（白
文）。上部文彭書"琵琶行"全文並
序，款署："嘉靖癸亥秋日，三橋文
彭書。"鈐"文彭"（朱文）、"文壽
承氏"（白文）及引首章"燕冰"（朱
文）。右下角鈐鑒藏印"敦園"（朱白
文）。癸亥為明嘉靖四十二年
（1563），作者時年六十三歲。

文嘉（1501－1583），字休承，號文
水，長洲（今江蘇蘇州）人。文徵明次
子。官和州學政。繼承家學，工詩文
書畫，精鑒賞。所作山水多從家法中
變出，風格疏秀幽淡。

文嘉　山水卷

紙本　設色
縱21.3厘米　橫387.8厘米

Landscape

By Wen Jia
Handscroll, ink and color on paper
H. 21.3cm　L. 387.8cm

圖繪水村山塢，岩穴幽渺。畫面徐徐展開，步移景易，引觀者悠遊於吳中的山林勝境之中，圖中畫法略有元代吳鎮、黃公望遺意，而參以黃氏的淺絳法設色。山間瀰漫的雲氣以墨和滕黃兩次勾線，近處以淡墨暈染，表現出山的雲層，頗富裝飾趣味。

本幅自識："隆慶四年歲在庚午，齋居多暇，漫爾適興。文水道人休承嘉識。" 鈐 "文嘉印"（白文）、"文休承印"（白文），卷首亦鈐此二印，騎縫章 "休承"（朱文）、"文水"（朱文）。

本幅有鑒藏印 "豫章郡圖書印"（朱文）、"子孫永寶"（白文）、"灑心所"（朱圓）多方。引首："渾厚華滋。敏求室鑒藏文水道人精品。辛巳夏五存道觀賞因題"。鈐 "高豐長壽印信"（白文）及引首章 "篆室"（朱文），左下角鈐 "主靜丁丑以後所得"（朱文）。尾紙鈐 "主靜丁丑以後所得"（朱文）、"泉唐胡氏珍藏"（朱文）、"少石審定"（朱文）、"寶迂閣書畫記"（朱文）、"唐百川過目"（白文）。隆慶四年庚午（1570），作者時年七十歲。《寶迂閣書畫錄》著錄。

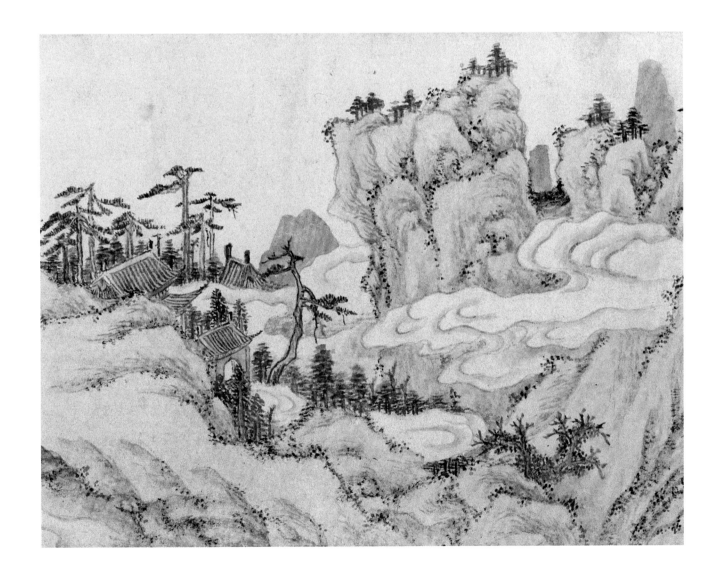

敏求室鑒藏
文水道人精品
辛巳之夏毛春道
識於日題

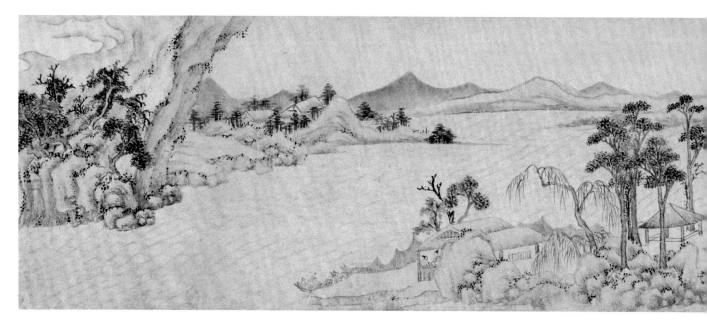

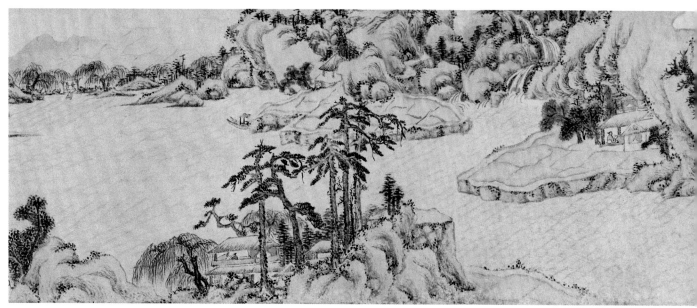

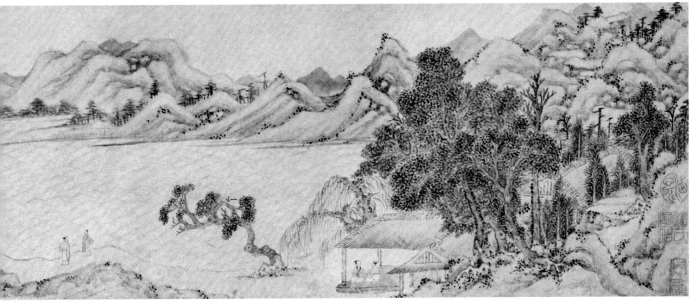

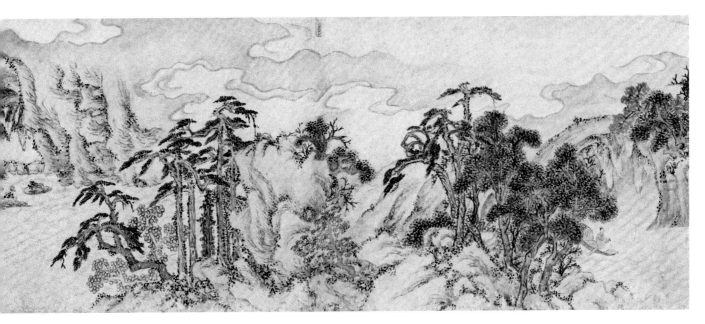

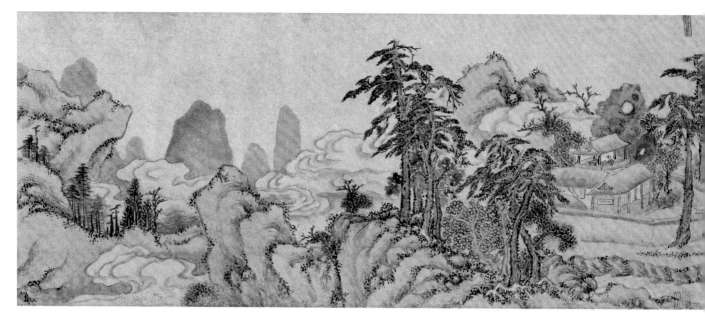

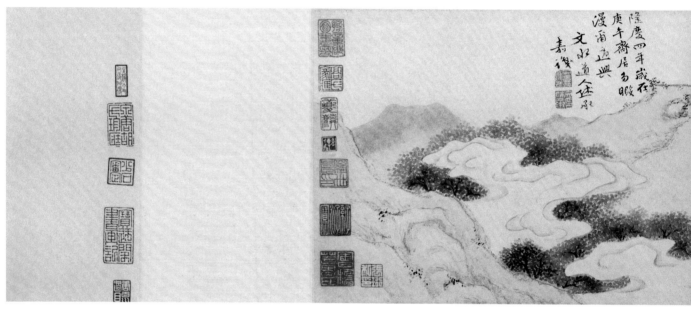

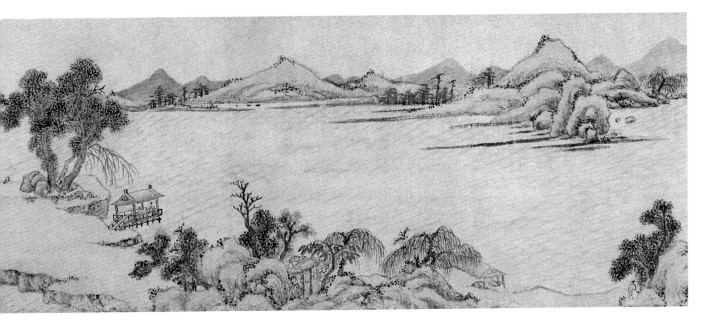

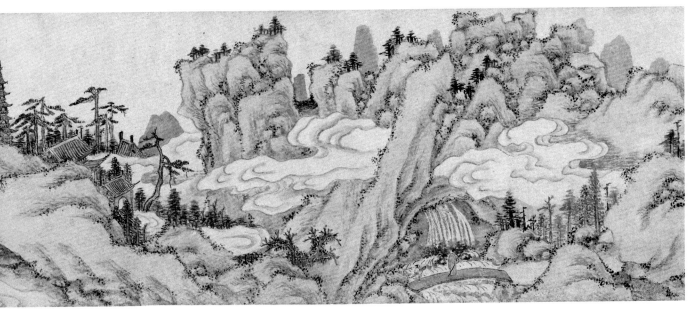

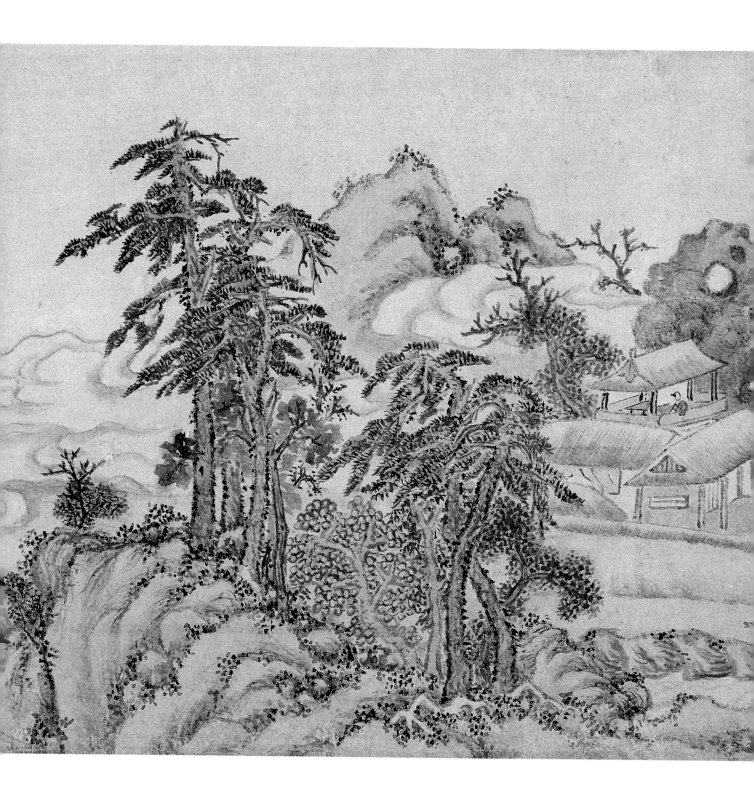

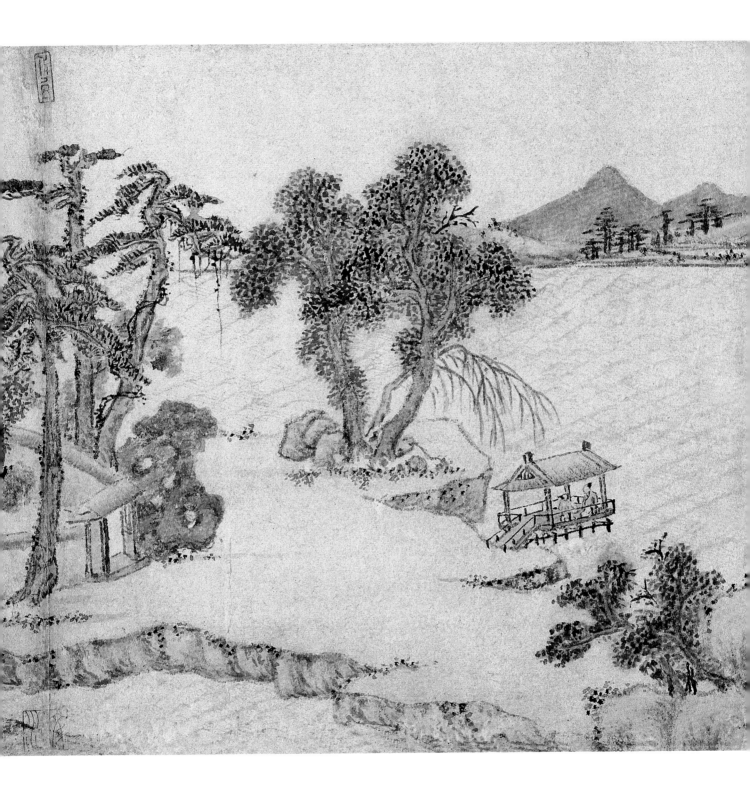

82

文嘉　仿董源溪山行旅圖軸
紙本　設色
縱190.4厘米　橫52.3厘米

Travellers among Mountains and Streams after Dong Yuan

By Wen Jia
Hanging scroll, ink and color on paper
H. 190.4cm　L. 52.3cm

此圖略擬董源《溪山行旅圖》意，羣山
藐然，溪水澹澹，舟橋行人點綴其
間。畫法由文徵明一路風格而來，山
石用粗筆勾廓，淡墨施以皴染，復以
濃墨點苔；樹木枝幹行筆鬆秀，樹冠
染以花青，近濃遠淡，層次分明；遠
景山徑盤曲，使景色富於變化。全圖
氣韻蒼逸，是作者晚年佳作。

本幅自識："野店山橋谿路遠，嵐光
林影翠煙鋪。蹇驢破笠衝風去，行旅
攀援酒載沽。舊見董北苑溪山行旅
圖，今彷彿為此，甚愧不能似也。萬
曆甲戌五月四日，茂苑文嘉。"鈐"肇
錫余以嘉名"（白文）、"文水道人"（朱
文）。左下角鈐"曾在秋湄山人處"（朱
文）。萬曆甲戌為明萬曆二年
（1574），作者時年七十四歲。

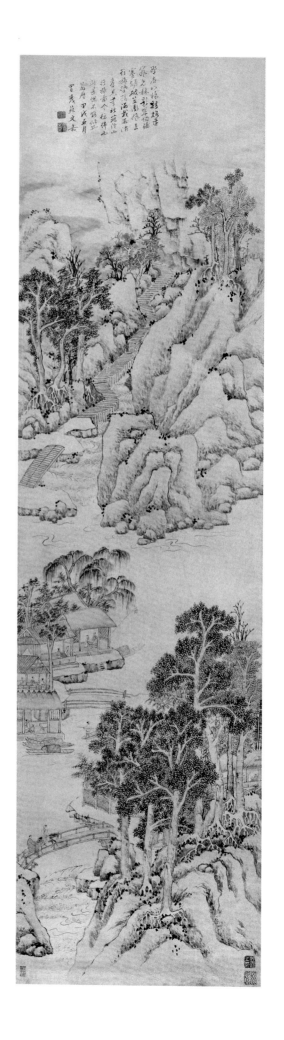

83

文伯仁　太湖圖軸
紙本　墨筆
縱60.5厘米　橫41.7厘米

Spring Scenery of Taihu Lake
By Wen Boren
Hanging Scroll, ink on paper
H. 60.5cm　L. 41.7cm

圖繪江蘇太湖春天景色，湖水遼廓，
遠山凸起，帆影點點；近處曲水港
灣，數舟停泊，高牆寺院依山傍水，
意境寂靜開闊。山石樹幹用乾筆皴、
擦、勾、點，多取王蒙畫法。

本幅自署款："隆慶己巳春，從胥口
泛太湖，因寫此圖。五峰文伯仁"。
鈐"五峰山人"（白文）。另鈐"虛齋
秘笈之印"（朱文）藏印。己巳為隆慶
三年（1569），文伯仁時年六十八歲。

文伯仁（1502－1575），字德承，號
五峰山人，又號葆生、攝山老農。長
洲（今江蘇蘇州）人。文徵明之姪。善
畫山水、人物，以筆力清勁、細密見
長，畫風略近王蒙，是文派第一傳
人。

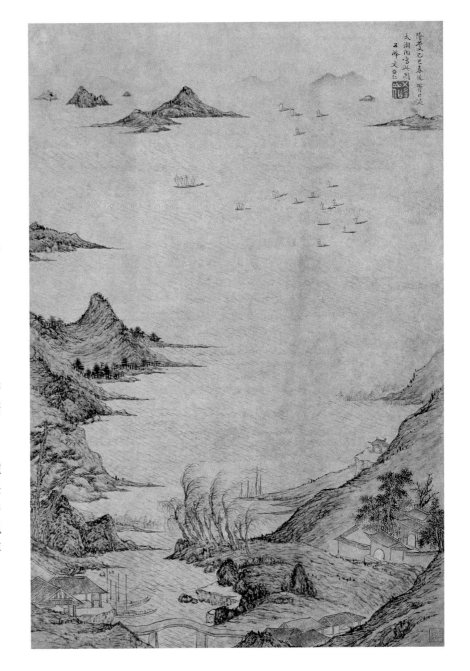

84

文伯仁　南溪草堂圖卷
紙本　設色
縱34.8厘米　橫713.8厘米

The Nanxi Thatched Cottage
By Wen Boren
Handscroll, ink and color on paper
H. 34.8cm　L. 713.8cm

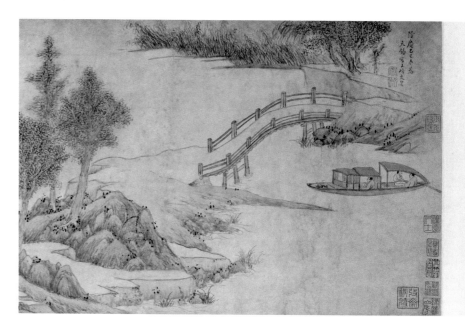

此圖繪明代書法家顧英住所南溪草堂
實景。背山臨水、竹樹密林中茅舍一
座，四周為田園、房舍、小橋、水
溪、藥圃等，充滿濃郁的山莊生活氣
息。畫法精工，樹葉多用墨和色點
成，坡石皴勾並用，筆法鬆秀，是文
伯仁精心之作。

本幅自識：“隆慶己巳冬為天錫寫。
五峰文伯仁。”鈐“五峰”（朱文）、
“文伯仁”（朱文）。“五峰山人”（白
文）、“畫隱”（白文）。本幅有鑒藏
印“綠蘿山房”（朱文）、“顧九錫印”
（朱文）、“巢南鑒賞”（白文）多方。
引首：“南溪草堂，定遠方振綱”鈐
“振綱”（白文）、“十二樓侍史”（朱
文）。卷後王鋒登撰“重建南溪草堂
記”。王當題。鈐“寶照長壽”（白文）
“士元”等藏印。己巳為隆慶三年
（1569），文伯仁時年六十八歲。

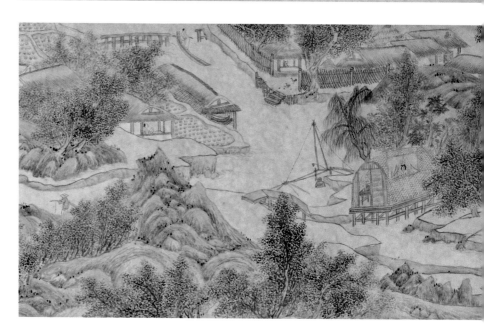

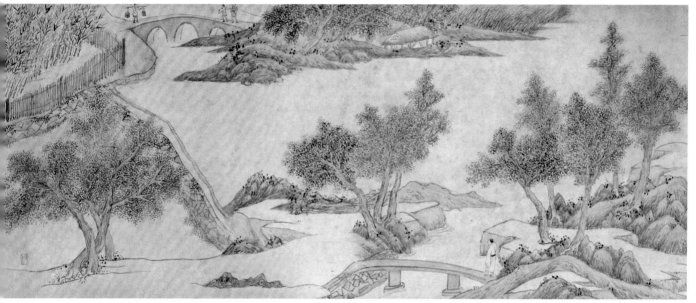

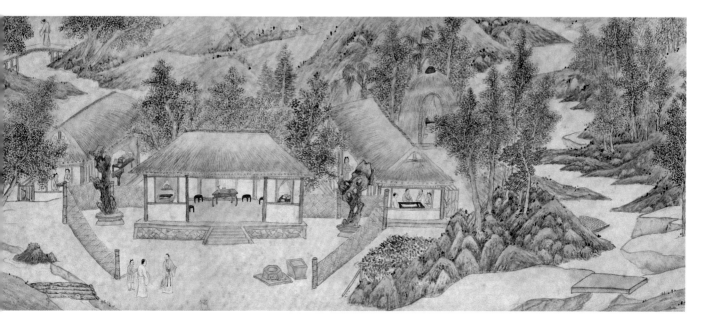

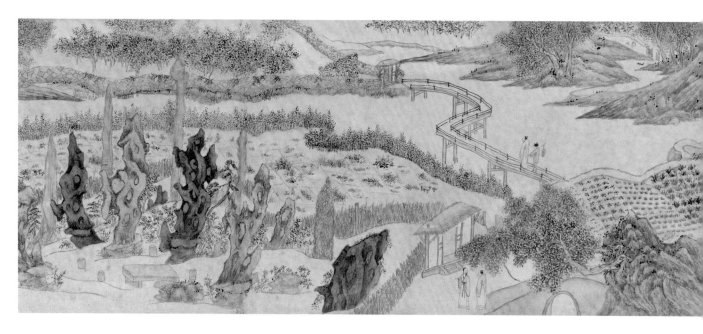

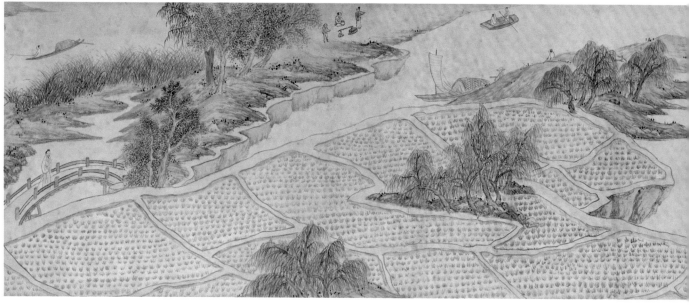

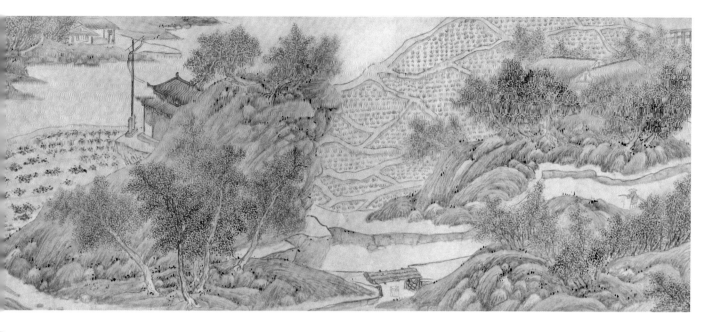

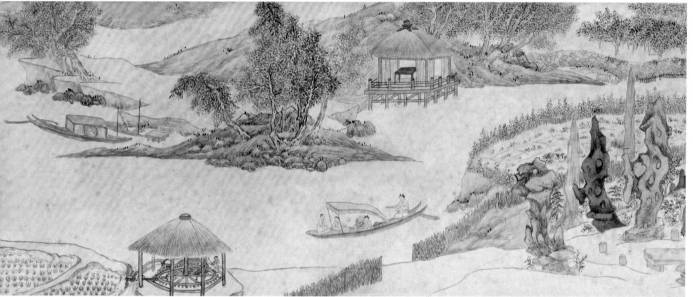

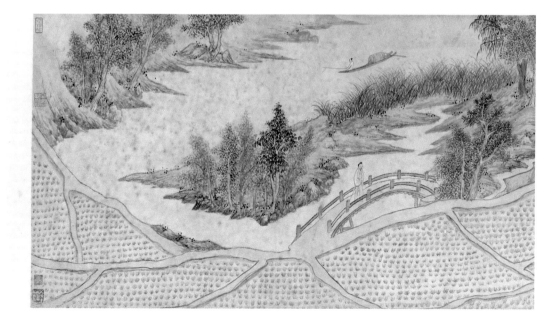

文伯仁　萬壑松風圖軸
紙本　設色
縱104.7厘米　橫25.8厘米
清宮舊藏

Myriad Ravines with Pine Trees in Wind

By Wen Boren
Hanging scroll, ink and color on paper
H. 104.7cm　L. 25.8cm
Qing Court collection

圖繪羣山萬壑，漫山松林，草廬隱現
其間。此作構圖、畫法皆取自元末王
蒙的《夏日山居圖軸》，如最高峰頂部
的形狀、近景樹木的分佈安排皆與
《夏》圖極為相近，疑文氏曾見此圖而
仿作。圖中高遠取景，構圖飽滿，但
氣脈貫通，不顯迫塞；景致繁複鬱
茂，山石施以繁密的牛毛皴、披麻
皴，樹木刻畫精細，墨色變化豐富，
代表了作者繁體山水畫的典型風貌。

本幅自識：“萬壑松風。五峰山人文
伯仁寫。”鈐“五峰”（朱文）、“文
伯仁”（朱文），右下角鈐“德承”（朱
文）、“畫隱”（白文）。另本幅有清
乾隆題詩，鈐鑒藏印“乾隆御覽之寶”
（朱文）、“嘉慶御覽之寶”（朱文）、
“石渠寶笈”（朱文）、“寶蘊樓書畫錄”
（朱文）多方。《石渠寶笈三編•避暑山
莊》著錄。

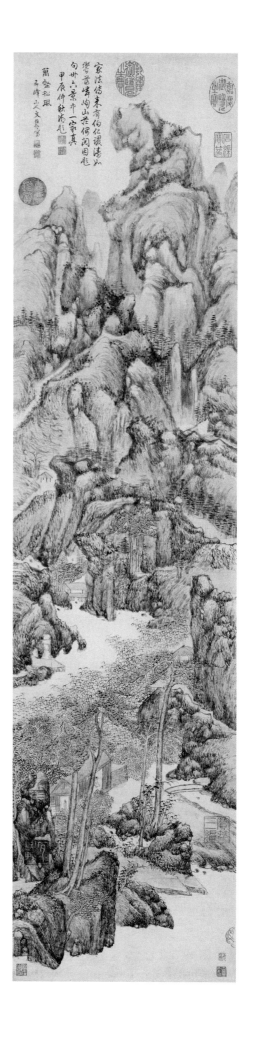

86

錢穀　雪山策蹇圖軸
紙本　設色
縱142.2厘米　橫25.5厘米

Whipping a Donkey on in the Snowy Mountains

By Qian Gu
Handscroll, ink and color on paper
H. 142.2cm　L. 25.5cm

圖繪漫山積雪，山勢層巒，山間廟宇
樓閣隱現，山路上一人策蹇前行，一
派蕭殺的嚴冬景致。畫法工整精細，
佈局飽滿，聳立的山峰正面留白，以
示密雪覆蓋，山峰側面用墨皴擦，再
以焦墨稍加赭色層層加染，顯示峰巒
的石質及層次感，作者吸收文徵明的
細筆畫風，勾畫點寫都很明秀輕盈。

本幅自識：“嘉靖戊午日，長至錢穀
寫贈學士為捄藻軒中清玩”。鈐“叔
寶”（朱文）、“十友齋”（白文）印。
左下角鈐“錢氏叔寶”（白文）、“句
吳逸民”（朱文）。戊午為嘉靖三十七
年（1558），錢穀時年五十一歲。

錢穀（1508—?）字叔寶，號磬室，
吳縣（今蘇州）人。文徵明弟子，擅長
畫山水、亦能詩文、蘭竹意趣古淡，
爽朗清新，為吳門畫派中的高手。

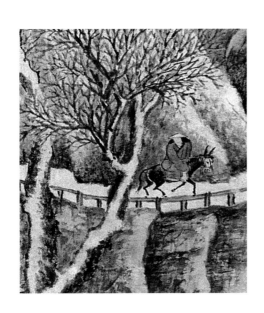

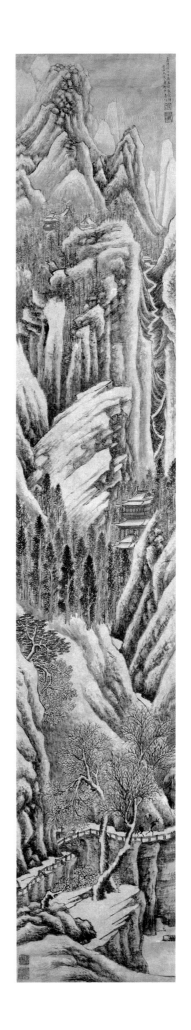

87

錢穀　求志園圖卷
紙本　設色
縱29.8厘米　橫190.5厘米

Qiouzhi Garden Mansion
By Qian Gu
Handscroll, ink and color on paper
H. 29.8cm　L. 190.5cm

圖繪當時吳中名士書法家張鳳翼的園林。院內花木幽深，亭閣水榭，佈置適宜，環境清靜優美，具典型的文人雅士居所。此圖構圖周密，筆法精緻，設色淡雅，繼承了文徵明"細筆"一路的風格。

本幅自識："嘉靖甲子夏四月錢穀作求志園圖。"鈐"懸磬室畫印"（白文）、"叔寶"（白文）。引首"文魚館。徵明為伯起書"、"求志園。穀祥為伯起書"。後幅有王世貞、皇甫汸、傅光宅、李攀龍、黃姬水、黎民表、徐鱗、張獻翼、梁章鉅九家題記（略）。嘉靖甲子為嘉靖四十三年（1564），錢穀時年五十七歲。

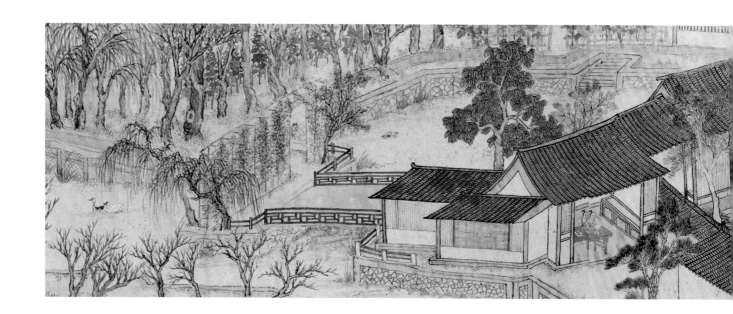

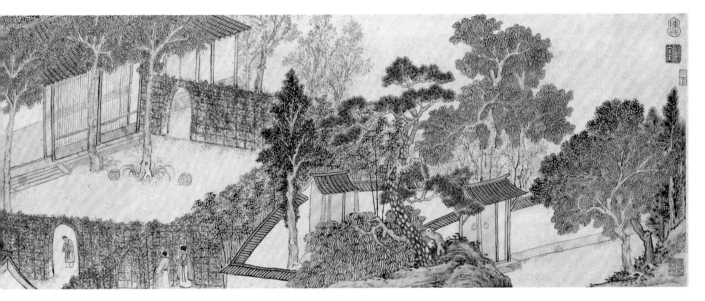

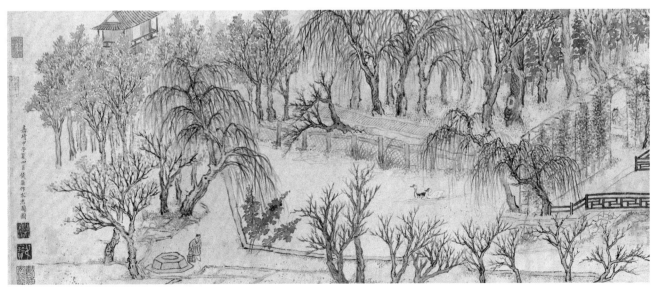

88

錢穀　虎丘前山圖軸
紙本　設色
縱111.5厘米　橫31.8厘米

A View of front Mount Huqiu

By Qian Gu
Hanging scroll, ink and color on paper
H. 111.5cm　L. 31.8cm

圖繪蘇州名勝虎丘前山景物。凡千人石、劍池、雙鈞桶及虎丘寺塔皆收入畫中。畫面構圖嚴緊，層次豐富，筆墨、用色師承文徵明的畫法。

本幅自題詩三首："碧山高處結清游，孤閣虛明景最幽。秋色橫空霞彩亂，嵐光含暝雨聲稠。青林捔映高低樹，白水微茫遠近洲。一段勝情吟不就，暮鐘催客上歸舟"。"細雨霏霏浥嘆塵，空林落木景淒清。登高聊適煙霞興，把酒都忘離亂情。絕壑泉枯銷劍氣，四山人靜少游行。蕭然禪榻忘歸去，況對湯休竺道生"。"上巳風光屬近丘，追陪高蓋結春游。煖風淡蕩搖歌扇，新水澄鮮泛綠舟，舞燕蹙花停復舉，游絲冒樹墮還留。佳辰勝賞懷良友，獨撫雕闌抱隱憂"。"隆慶改元冬仲，錢穀為東州兄作虎丘小景，並錄舊游三詩於上。"鈐"叔寶"（白文）、"句吳逸民"（朱文）。本幅鑒藏印："休陽汪彥宣小某甫珍藏"、"脫略凡近"。《麓雲樓書畫記》著錄。隆慶元年（1567），錢穀時年五十九歲。

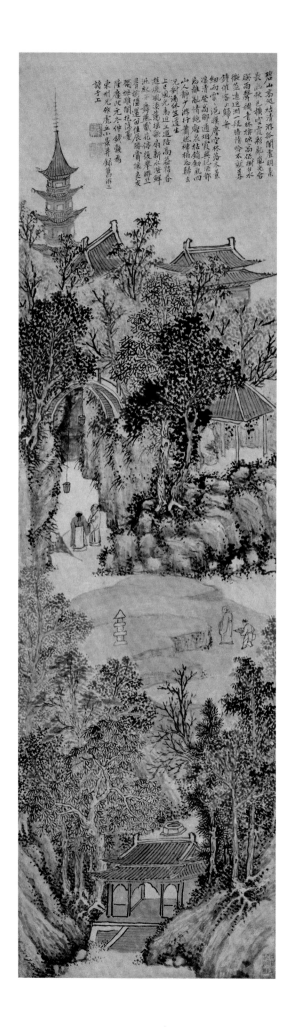

錢穀　遷史神交故事圖冊

紙本　設色
縱29.1厘米　橫25.1厘米

Illustrations to the Stories Written in the book of ″Records of
the Historian″by Sima Qian
By Qian Gu
Album of 8 leaves, ink and color on paper
H. 29.1cm　L. 25.1cm

全圖冊共八開。均取材於司馬遷《史記》中的歷史故事。採
用中國畫傳統構圖的平遠法，近景以人物為主。作者根據內
容需要，對自然環境也作了精彩描繪，施色以淺赭、石綠為
主，筆墨謹嚴，墨線勾枝，石上樹間苔點繁多，處處顯示出
文徵明筆意。引首王穀祥題：″遷史神交″篆書四字。對開
均為張風翼題。後跋為沈梧題。

第一開，博浪椎圖。繪張良刺秦始皇故事。選自《留侯世
家》。鈐″叔寶″（白文）。

第二開，彈鋏圖。繪馮諼客孟嘗君故事。選自《孟嘗君列
傳》。鈐″十友齋″（白文）。

第三開，解衣刺船圖。繪陳平渡河故事。選自《陳丞相世
家》。鈐″錢氏叔寶″（白文）。

第四開，縲絏脫賢圖。繪越石父與晏子故事。選自《管晏列
傳》。鈐″叔寶″（白文）。

第五開，吳宮教戰圖。繪孫武故事。選自《孫子吳起列
傳》。鈐″錢穀私印″（白文）。

第六開，漁父辭劍圖。繪伍子胥逃難故事。選自《伍子胥列
傳》。鈐″叔寶″（白文）。

第七開，賈生釋褐圖。繪賈誼與漢文帝故事。選自《屈原賈
生列傳》。鈐″意遠軒″（朱文）。

第八開，視舌證璧圖。繪張儀故事。選自《張儀列傳》。鈐
″懸磬室畫印″（白文）。

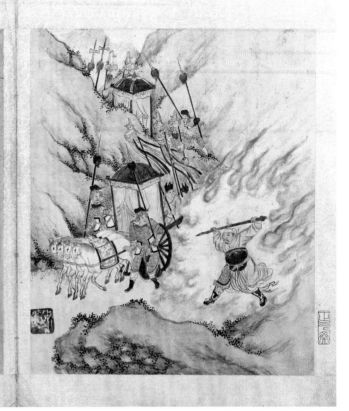

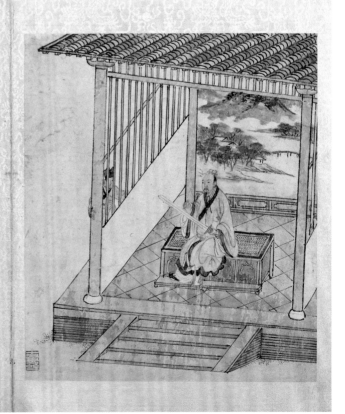

張良者其先韓人也大父開地相韓
昭侯宣惠王襄哀王父平相釐王悼
惠王平卒二十歲秦滅韓良家僮三
百人弟死不葬悉以家財求客刺秦
王為韓報仇以大父五世相韓故良
嘗學禮淮陽東見倉海君得力士為
鐵椎重百二十斤秦皇帝東游良與
客狙擊秦皇帝博浪沙中誤中副車
秦皇帝大怒大索天下求賊甚急良
迺更名姓亡匿下邳

馮驩聞孟嘗君好客躡蹻而見之孟嘗君曰先生遠辱何以教文也馮
驩曰聞君好士以貧身歸於君孟嘗君置傳舍十日孟嘗君問傳舍長
曰客何所為荅曰馮先生甚貧猶有一劍耳又蒯緱彈其劍而歌曰長
鋏歸來乎食無魚孟嘗君遷之幸舍食有魚矣五日又問傳舍之代舍
荅曰馮先生又彈劍而歌曰長鋏歸來乎出無輿孟嘗君遷之代舍出
入乘輿車矣五日
復問傳舍長荅曰先生又嘗彈劍而歌曰長鋏歸來乎無以為家
孟嘗君不悅居朞年馮驩無所言孟嘗君時相齊封萬戶於薛其食客
三千人邑入不足以奉客使人出錢於薛歲餘不入貸錢者多不能與
其息客奉將不給孟嘗君憂之問左右何人可使收債於薛者傳舍長
曰馮公形容狀貌甚辯長者無他伎能可令收債於薛馮驩
與息者能與息者取其券償至薛召取孟嘗君錢者皆會得息錢十萬
迺多釀酒買肥牛召諸取錢者能與息者皆來不能與息者亦來皆持
取錢之券書合起矯命以責賜諸民因燒其券民稱萬歲孟嘗君聞馮
驩燒券書怒而使使召馮驩驩至孟嘗君怪其疾也衣冠而見之曰責畢收乎來何疾也馮
驩曰收畢矣以何市而反馮驩曰君云視吾家所寡有者臣竊計君宮中積珍寶狗馬實外
廄美人充下陳君家所寡有者以義耳竊以為君市義孟嘗君曰市義奈何曰今君有區區之
薛不拊愛子其民因而賈利之臣竊矯君命以責賜諸民因燒其券民稱萬歲迺臣所以為君
市義也孟嘗君不悅曰諾先生休矣居朞年齊王謂孟嘗君曰寡人不敢以先王之臣為臣孟
嘗君就國於薛未至百里民扶老攜幼迎君道中孟嘗君顧謂馮驩先生所為文市義者乃今
日見之馮驩曰狡兔有三窟僅得免其死耳今君有一窟未得高枕而臥也請為君復鑿二窟馮
驩西說秦王曰齊之所以重於天下者以有孟嘗君為相也今齊放之其有怨必背齊背齊入秦
則齊國之情人事之誠盡委之秦齊可得而王也君何不先秦使受以厚幣而陰迎孟嘗君秦王
乃遣車十乘黃金百鎰以迎孟嘗君馮驩辭以先行至齊說齊王曰臣聞秦遣使車十乘黃金百
鎰以迎孟嘗君夫齊秦之善雄者地勢也秦先迎得之則天下歸秦齊為人所虜魚肉之矣願王
先秦使使反迎孟嘗君而復其相位而與其故邑之地又益以千戶齊王曰善迺遣使車馳告之
王君孟嘗君而復其
相位而與其故邑之地又益以千戶

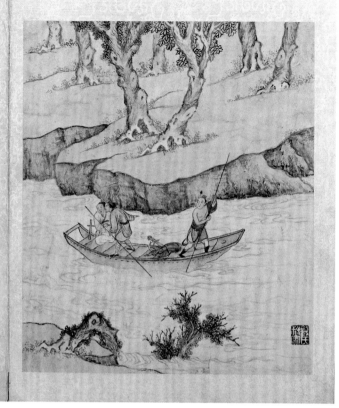

項羽之東王彭城也漢王還定三秦
而東殷王反楚項羽乃以陳平為信
武君將魏王咎客在楚者以往擊降
殷王而還項王使項悍拜平為都尉
賜金二十鎰居無何漢王攻下
殷王項王怒將誅定殷者將吏陳平懼誅
乃封其金與印使使歸項王而間
行杖劍亡渡河船人見其美丈夫獨
行疑其亡將要中當有金玉寶器目
之欲殺平恐乃解衣躶而佐刺船人
知其無有乃止平遂至修武因魏無
知求見漢王

89.3

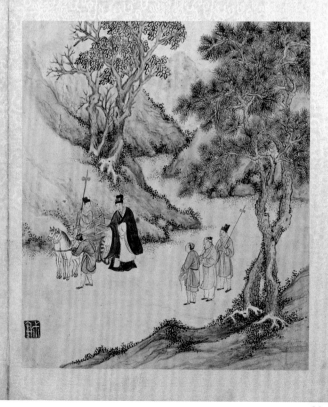

越石父賢在縲絏中晏子出遭之
塗解左驂贖之載歸弗謝入閨久
之越石父請絕晏子懼然攝衣冠
謝曰嬰雖不仁免子於厄何子求
絕之速也石父曰不然吾聞君子
詘於不知己而信於知己者方吾
在縲絏中彼不知我也夫子既以
感寤而贖我是知己知己而無禮
固不如在縲絏之中晏子於是延
入為上客

89.4

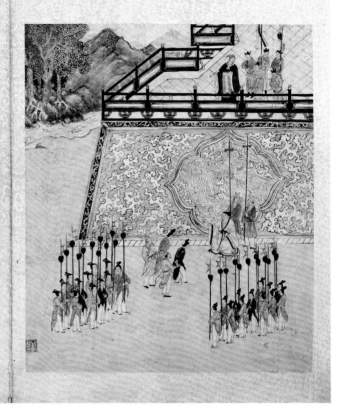

89.5

孫子武者以兵法見於吳王闔廬。闔廬曰：可以小試勒兵乎？對曰：可。闔廬曰：可試以婦人乎？曰：可。於是許之，出宮中美女，得百八十人。孫子分為二隊，以王之寵姬二人各為隊長，皆令持戟。令之曰：汝知而心與左右手背乎？婦人曰：知之。孫子曰：前，則視心；左，視左手；右，視右手；後，即視背。婦人曰：諾。約束既布，乃設鈇鉞，即三令五申之。於是鼓之右，婦人大笑。孫子曰：約束不明，申令不熟，將之罪也。復三令五申而鼓之左，婦人復大笑。孫子曰：約束不明，申令不熟，將之罪也；既已明而不如法者，吏士之罪也。乃欲斬左右隊長。吳王從臺上觀，見且斬愛姬，大駭。趣使使下令曰：寡人已知將軍能用兵矣。寡人非此二姬，食不甘味，願勿斬也。孫子曰：臣既已受命為將，將在軍，君命有所不受。遂斬隊長二人以徇。用其次為隊長，於是復鼓之。婦人左右前後跪起皆中規繩墨，無敢出聲。於是孫子使使報王曰：兵既整齊，王可試下觀之，唯王所欲用之，雖赴水火猶可也。吳王曰：將軍罷休就舍，寡人不願下觀。孫子曰：王徒好其言，不能用其實。於是闔廬知孫子能用兵，卒以為將。西破彊楚，入郢北威齊晉，顯名諸侯，孫子與有力焉。

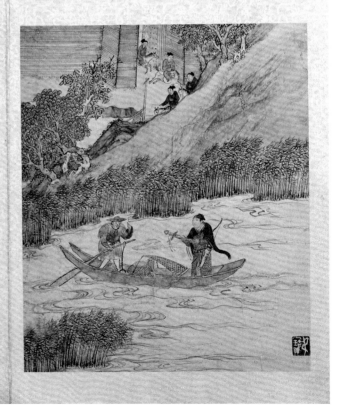

89.6

伍胥奔吳，到昭關，昭關欲執之，幾不得脫，追者在後，至江。江上有一漁父知伍胥之急，乃渡伍胥。伍胥既渡，解其劍曰：此劍直百金，以與父。父曰：楚國之法，得伍胥者賜粟五萬石，爵執珪，豈徒百金劍耶！不受。

賈生徵見孝文帝方受
釐坐宣室上因感鬼神
事而問鬼神之本賈生
因具道所以然之狀至
夜半文帝前席既罷曰
吾久不見賈生自以為
過之今不及也

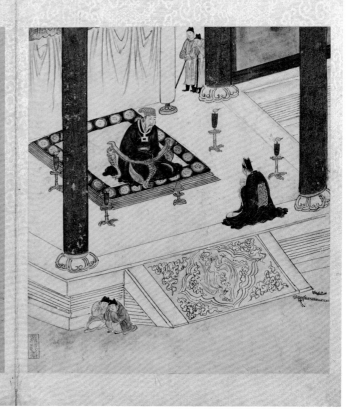

89.7

張儀游說諸侯嘗從楚相飲
已而楚相亡璧門下意張儀
曰儀貧無行必此盜相君之
璧共執張儀掠笞數百不服
醳之其妻曰嘻子毋讀書游
說安得此辱乎張儀謂其妻
曰視吾舌尚在不其妻咲曰
舌在也儀曰足矣

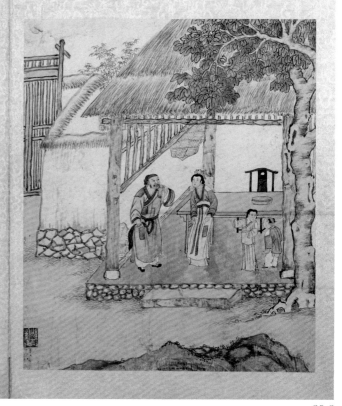

89.8

遷史神交

錢高士蕭室文待詔衡山弟子也是冊用意深得唐宗
古法盖以己意張孝廉伯起以端楷各書事實王吏部
祿之篆題曰遷史神交皆為傑作可稱三絕高士嘗畫
聘龐圖載兩見書畫錄陸聽松所收高士畫不下十數種
而獨謂此圖設色高古宛如宋元是為第一云其位置古柏
靈椿森天欹日兩山夾一路有一人執斧鍼自路而出駿馬
儀仗隱于路中劉表與龐公在隴上立談二人伏於田而
耘待詔隸書聘龐故實及貴臣此是冊同一古澹也近
代鑒賞家往往取精致柔媚或輕播滂窩之作而於古拙
之筆則怱畧矣盖畫函文章其理固同其氣則隨時外
降是風尚使然也要之此種高古筆墨不但于文門諸弟
子僅見高士生平亦未必多作子特以重值購之以為秘本耳

遷史神交

博浪椎圖　博浪勢椎
彈鋏圖　彈鋏高歌
解衣刺船圖
縹緲脫賢圖
吳宮教戰圖
漁父擊劍圖
賈生釋褐圖　宣室來賢
視舌證壁圖　說士引舌

錫山沈吾鑑定真蹟并記之
時庚午冬仲容吳興郡署所博

馮元成嘗云峥嵘先生少孤貧家無典籍迫此始師文太史
授書授詩文皆習至於畫更心通曰夫丹青者當以神模以
天吹噎吐抹纖穠空有之間惟吾指筆所向而曾是拘也志
設方圓戒杜是爾三太名其師學而自騰驊于梅花九峯后田
間其妙霙駿、更且辰越而卑轇履照與文太史中分吳矣

90

王穀祥　蘭石丹桂圖軸
紙本　墨筆
縱107.5厘米　橫31.5厘米

Rocks and Orange Osmanrhus
By Wang Guxiang
Hanging scroll, ink on paper
H. 107.5cm　L. 31.5cm

圖繪湖石挺立，桂樹花盛葉藏，筆法頗似文徵明。

本幅自識："鳳颺風露澈清秋，蟾窟天香萬斛浮。最是先枝君折取，笑看得意玉京遊。嘉靖己酉秋，穀祥寫意並題，奉贈芝室解元先生用為左券云"。鈐"酉室"(朱文)、"穀""祥"(朱文)。有文徵明題一則。本幅鑑藏印："忠實傳家"、"蟄菴"。己酉為嘉靖二十八年(1549)，王穀祥時年四十九歲。

王穀祥(1501—1568)字祿之，號酉室，長洲(今蘇州)人。嘉靖八年(1529)進士，官至吏部員外郎。文徵明學生，工書法，篆刻，精研寫生、花卉，敷色有法度。中年以後很少作畫，傳世贗品頗多。

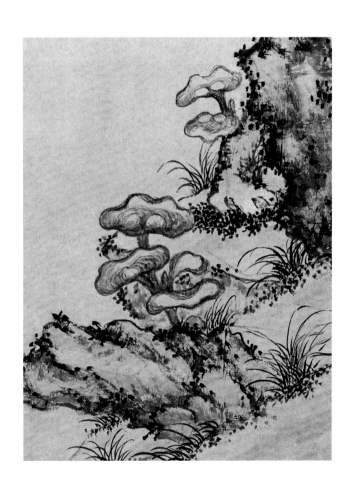

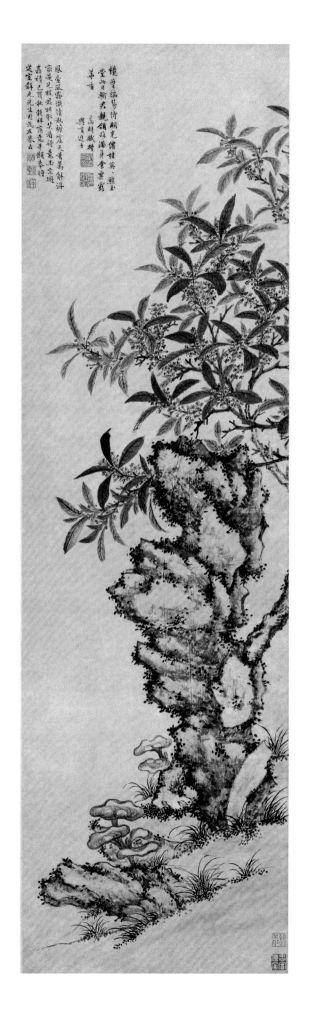

王穀祥　花卉冊
紙本　墨筆
縱25.3厘米　橫28厘米

Flowers
By Wang Guxiang
4 Leaves from the 8-Leaf album, ink on paper
H. 25.3cm　L. 28cm

此圖冊共八開，本卷選其中四開。繪春、夏、秋、冬四季花卉各二幀，均以水墨勾染，風格樸厚雅逸。筆墨運用上受文徵明的影響，為王穀祥的代表作品。

第一開：杏花。自識："仙杏倚雲栽，春花十里開。風光吾解識，曾向曲江來"。鈐"酉室"（朱文）。

第二開：牡丹花。自識："香凝金掌露，妝艷玉樓春，若比名花色，沈香亭北人。"鈐"酉室"（朱文）。

第六開：秋葵花。自識："礦艷謝炎光，輕盈改淡妝。檀心一寸赤，日日自傾陽。"鈐"酉室"（朱文）。

第八開：梅花。自識："家園殘臘時，梅花破寒雪。怪應暗香清，浮動黃昏月"。鈐"酉室"（朱文）。

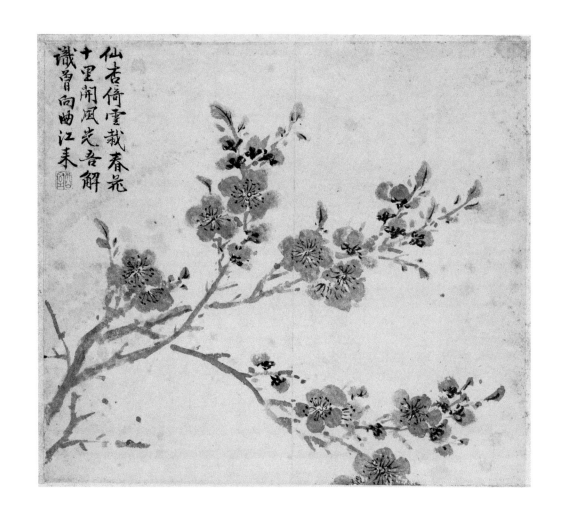

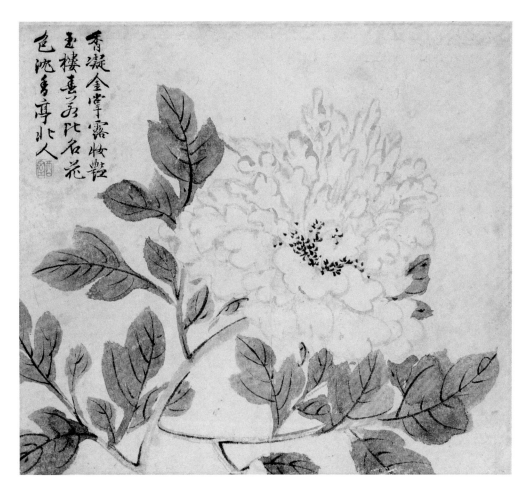

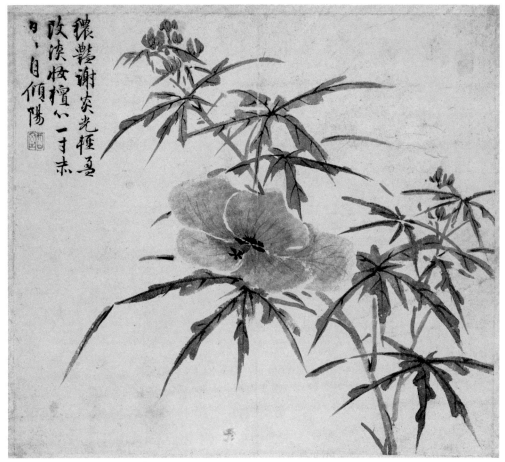

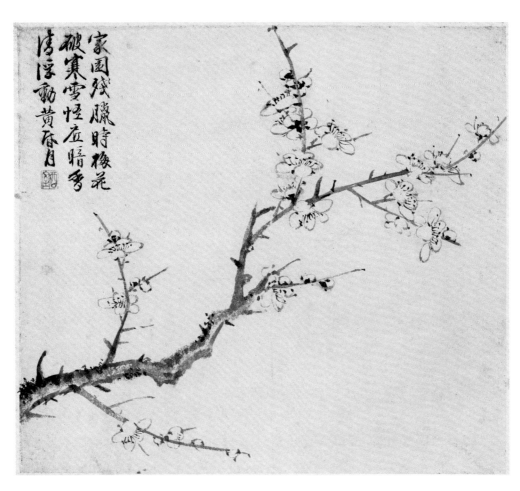

家園殘臘時梅花
破寒雪怪在暗香
清浮動黃昏月

右墨花數種閒居弄筆流
連光景不計工拙也各系
短句聊詠物情云爾
百室王敦祥

187

92

王穀祥　水仙圖卷
絹本　墨筆
縱27.9厘米　橫124.2厘米

Narcissus
By Wang Guxiang
Handscroll, ink on silk
H. 27.9cm　L. 124.2cm

圖繪多株水仙盛放。畫家用筆純熟有力，水仙花叢繁而不亂，花葉雙勾填墨，墨色深淺濃淡各異，風格沉厚端重。表現出花叢前後層次與陰陽向背，具宋人趙孟堅筆意。

本幅自識："穀祥試筆"。鈐"穀祥"（朱文）、"祿之"（朱文）。本幅鑒藏印："山陰孫氏卓然珍藏印"、"夢公秘笈"。後有文彭、文嘉、張鳳翼題跋。並有王穀祥抄錄明徐有貞《水仙花賦》。後署"嘉靖丁巳端月之晦，穀祥"。丁巳為嘉靖三十六年（1557），王穀祥時年五十七歲。

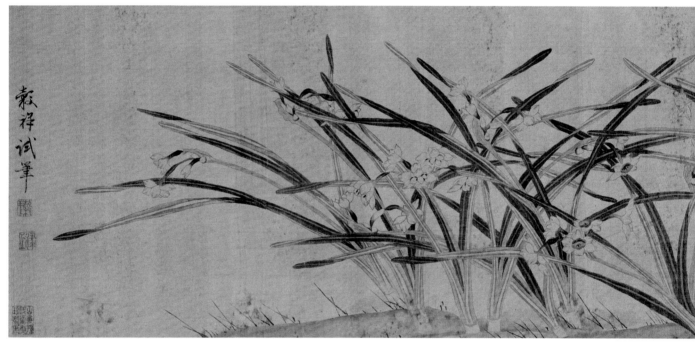

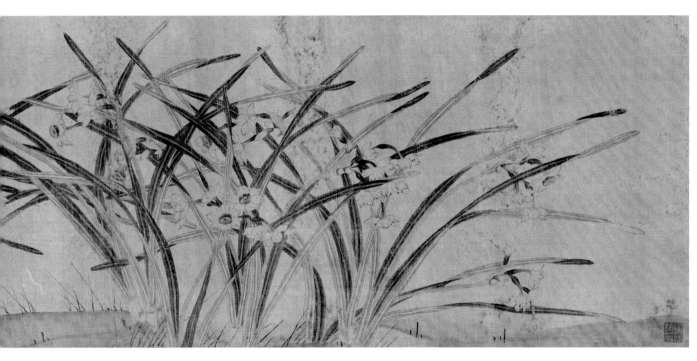

水仙花賦

百花之中此花獨秀孕形於水段

彩霜天極珮穰而石妖奪其華而

自妍骨則淸而容瘦孤若脆而

陸匪凡玉之瓣刻伊奇造之自毗霞

獨超乎凡塵之表僊迥貞於志言

尒其族生鍋洲分植祺樹華宮波

廉不不舍先查而開後春而謝物不叚

扵艸蕙兮何藉手蘭蕬時兒守矣失

凉景無株兮畫葉若芳數南灣

翠護中堦儼如玉娥宴于瑤池壽拖

芳田英翹苫晩入如上兮游于闔若之

扵潄雲細雨卜伏乍起努絲亞雲

波楚子軽陰薄約本霉生藏悅桓處

妃見波陳王或倩修竹露華松溫

石湘娥捲袂仳往或倩篹梅月影

浮渡如漢女弄珠而游或侶函蘭沼

壽之壇有茖葍笑之仳吳已絨

孫曆壺之幽有若蔕簑之遇徐寶或依違

絨矛其多飛鷺羣兮羣其多余珎皮

戎緯約手甚窈寄神人之在姑射洛川

泊牟其寫素娥之居廣寒或或珠

或伸或屈叢者如陰擢者如千婆

萬共快莫扵素娥趾此挦舉其形從

93

周天球　叢蘭竹石圖卷
紙本　墨筆
縱28.3厘米　橫515.5厘米

Orchids, Bamboos and Rocks
By Zhou Tianqiu
Handscroll, ink on paper
H. 28.3cm　L. 515.5cm

圖繪蘭竹、荊草交融雜生。墨色以清
淡為主，飽含水分，行筆果斷飄逸。
蘭葉、竹草佈局疏朗而又不失嚴謹。
坡石亦以淡墨勾寫，少皴擦而多飛
白。此幅畫法承繼趙孟堅、趙孟頫風
格，可謂周天球中年力作。

畫後書《幽蘭賦》，款署：“隆慶庚午
九月十日雨，坐長安次舍，漫為詹事
璜村先生寫蘭卷中並錄茲賦。潦倒之
人，加之多恙，搦管不工，不堪璜老
一笑也。吳下周天球識。”鈐印“周氏
公瑕”（白文）、“俠香亭長”（白文）、
“羣玉山人”（白文）三方。另畫幅右下
角鈐“周天球印”（白文）、“江左”（朱
文）印二方。另鈐鑒藏印：“石渠寶
笈”（朱文）、“三希堂精鑒璽”（朱
文）等共九方。迎首：“湘皋雜佩”周
天球書。鈐“周氏公瑕”（白文）、“羣
玉山樵”（朱文）、“江左”（朱文）三
印。隆慶庚午為隆慶四年（1570），周
天球時年五十七歲。《石渠寶笈三編·
御書房》著錄。

周天球（1514—1595），字公瑕，號
幼海，長洲（今江蘇蘇州）人。少時從
文徵明學書法，工行、草、楷、篆、
隸，善畫蘭草、花卉。

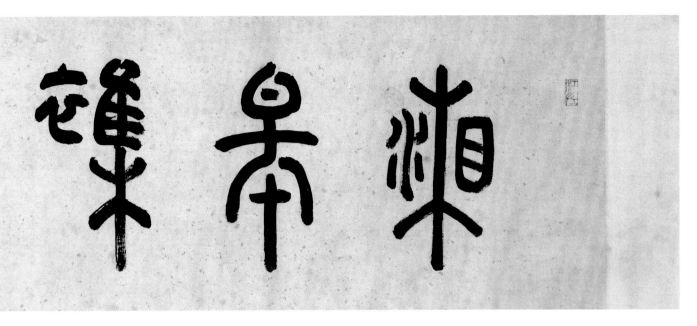

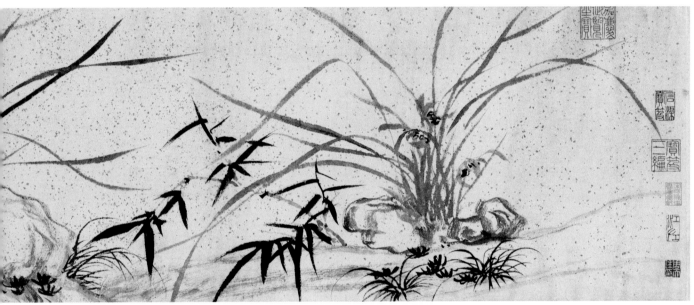

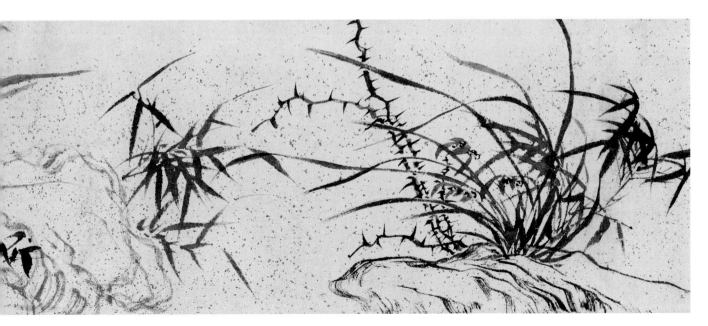

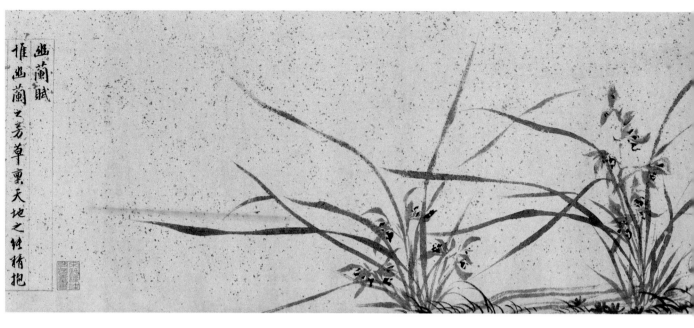

幽蘭賦
惟幽蘭之芳草稟天地之純精抱

日月精人之山之陽結秋蘭兮崖厓
多思握之兮精未得空佩之兮歌白雲
如何乃抽琴採為幽蘭之歌
蘭之生于彼朝陽舍而露之津
潤吸日月之休光美人熱思兮采
芙蓉于南浦兮忘憂于樹萱
草于此堂雖處幽林与窮谷不以
無人而不芳趙元粹閒而歌曰菁
聞蘭芳葉搜龍圈復道蘭林引
鳳雛鴻嶠燕玄紫莖歌露徑霜
來綠葉枯悲秋風之一敗与萬卉而
為芻

隆慶庚午九月十日雨生長安次舍
漫為

舊事墖村先生寫蘭卷中並錄
荒賦潦倒之人加之多慈搦管不工
不堪璠老一噱也吳下周天球識

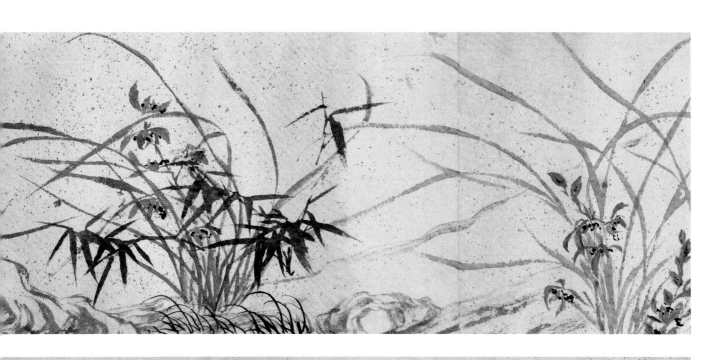

幽蘭賦

推幽蘭之芳草稟天地之純精抱
青紫之奇色挺龍虎之嘉名不
起林石櫟秀必因本而叢生尓乃
丰茸十步綿連九畹菫受靈而
將位滋陰風而自遠當此之時叢
蘭正茂美庭闈之秀子摧南陔而
采之媛襄王蘭臺之宮零落無
叢漢武帝特蘭之殿荒涼幾
變聞芳日之芳菲恨今人之不見
至若杞梓水上佩蘭若而續竟
竹箭山陰坐蘭亭而開宴江南則
蘭澤為洲東海則蘭陵為縣
隱有蘭子蘭有枝側逸別号交新
知氣如蘭兮長不改心若蘭兮終
不移及夫東山月出西軒日晚授藍
女於春闈降陳重於秋阪乃有送
客金谷林塘坐鶴琴未罷龍劍
將兮蘭缸耀蘭蓊氣氤舞袖
迎雪歌聲過雲度清夜之未艾酌
蘭黄以奉君若夫蘭的放逸離摩
橄侶亂鄠郢之南都下瀟湘之北
渚芳遲遲而道越心蔣蔣而懷楚徒
春惠於若重欽精神於帝女行
洲兮極目芳菲兮斂汝思云子芳亦
言結芳蘭兮延佇惜如君章有
德通神感靈懸車舊館請老山

94

周天球　墨蘭圖軸
紙本　墨筆
縱83厘米　橫33.5厘米

Ink Orchids
By Zhou Tianqiu
Handscroll, ink on paper
H. 83cm　L. 33.5cm

圖繪墨蘭一株，頗有孤清自賞之感。構圖基本對稱，行筆多轉折，以中、側筆鋒互換。總體墨色較淡，時有飛白出現，格調清新幽雅。不愧出自趙孟堅、鄭思肖筆法。

款署："庚辰冬日天球作。"鈐"周天球"（朱文）、"周天球印"（白文）印二方。本幅薛明益、王稚登、文從龍、胡師閔、周士、浦融、陳雨見、文從光、文虹光等十二家題記。鈐鑒藏印："區齋"（白文）、"虛齋審定"（白文）、"秋樹審定"（白文）。庚辰為萬曆八年（1580），周天球是年六十七歲。

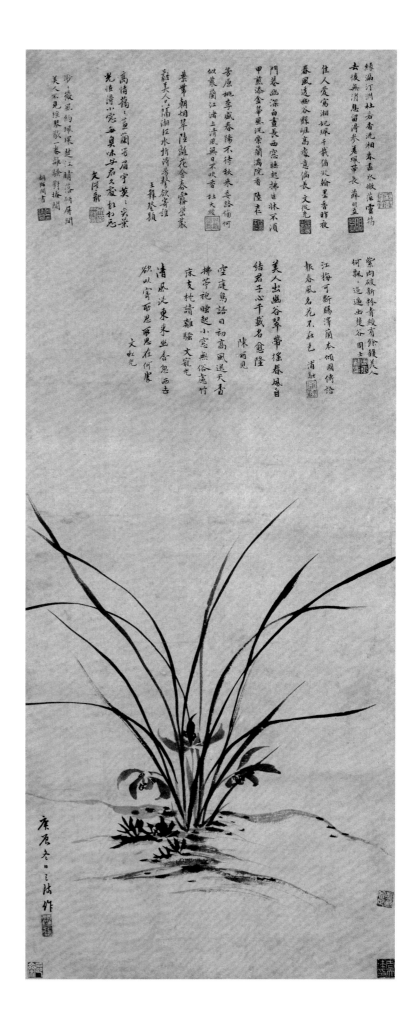

95

陸師道　溪山圖軸

紙本　墨筆
縱117.5厘米　橫30厘米

Mountains and Stream

By Lu Shidao
Hanging scroll, ink on paper
H. 117.5cm　L. 30cm

圖繪遠山溪水、坡樹茅廬，一葉扁舟
飄蕩江中，坡柳、山巒，層層深遠。
此圖乾濕筆並用，畫法簡勁而秀逸，
略似文派而又有元人疏淡、精麗的韻
味。

本幅自識："石山如畫繞朱欄，玉澗
飛流拂面寒。欲叩無緣避煩暑，臥遊
惟向畫中看。師道寫"。鈐"陸子傳"
（朱文）、"陸師道印"（白文）。"戊
戌進士"。本幅上有王穀祥、彭年、
文彭、文嘉題記。本幅有"象南珍
賞"、"東吳高氏"、"寒碧莊"鑒藏
印多方。

陸師道 (1517—？) 字子傳，號遠洲，
更號五湖，長洲（今江蘇蘇州）人。嘉
靖十七年（1538）進士，官至尚寶少
卿。文徵明弟子，工詩文及畫，尤善
山水，精小楷、古隸。萬曆八年
（1580）尚在。

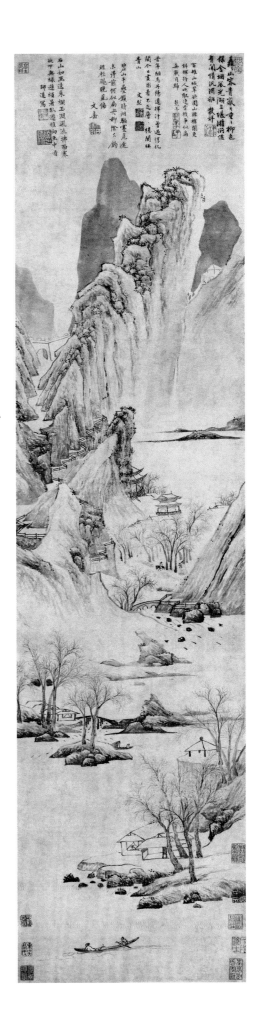

96

居節　松蔭觀瀑圖軸
紙本　設色
縱120厘米　橫30.5厘米

Enjoying Waterfall under Pine Trees
By Ju Jie
Hanging scroll, ink and color on paper
H. 120cm　L. 30.5cm

圖繪山腳松蔭下，一長者盤坐觀瀑。
此題材為元、明以來文人畫家所喜愛
之內容。在山石點苔、樹木絲葉和用
筆着色上，都師承文徵明的風格。

本幅自識：「萬曆甲戌秋日，寫於玉
峰舟中，商谷樵人居節」鈐「士員」
（朱文）、「居節印」（白文）。甲戌為
萬曆二年（1574），居節時年五十一
歲。

居節（約1524－1585）字士貞，一作
貞士，號商谷，吳縣（今江蘇蘇州）
人，少時從文嘉學畫，徵明見其運
筆，驚喜，遂授以法，為徵明高足弟
子。山水畫法簡遠，有宋人韻致。能
詩。

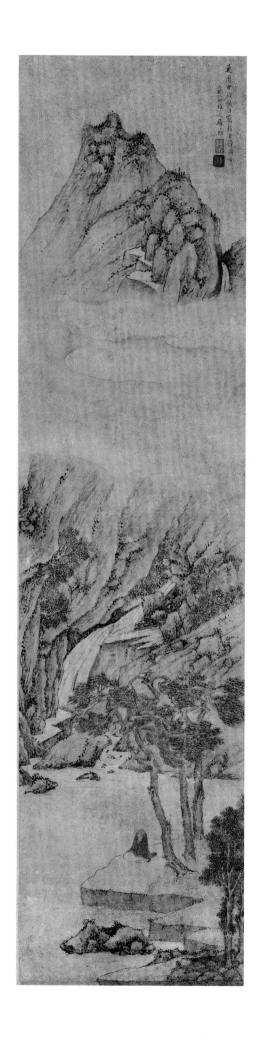

97

居節　醉翁亭圖軸
紙本　墨筆
縱87厘米　橫36.2厘米
清宮舊藏

Old Tippler's Pavilion
By Ju Jie
Hanging scroll, ink on paper
H. 87cm　L. 36.2cm
Qing Court collection

此圖根據歐陽修《醉翁亭記》而創作。
畫面叢林茂密中遮掩着亭宇。山石用
墨線勾勒，以乾筆皴擦，方折遒勁。
樹木點葉用筆細碎繁密，似文徵明的
特色。

本幅自識："壬午夏四月，居節製"鈐
"居節印"（白文）、"居仲"（白文）。
畫幅上有張鳳翼題歐陽修《醉翁亭
記》。本幅有鑒藏印"宜子孫"、"三
希堂精鑒璽"多方。《石渠寶笈三編·
延春閣》著錄。

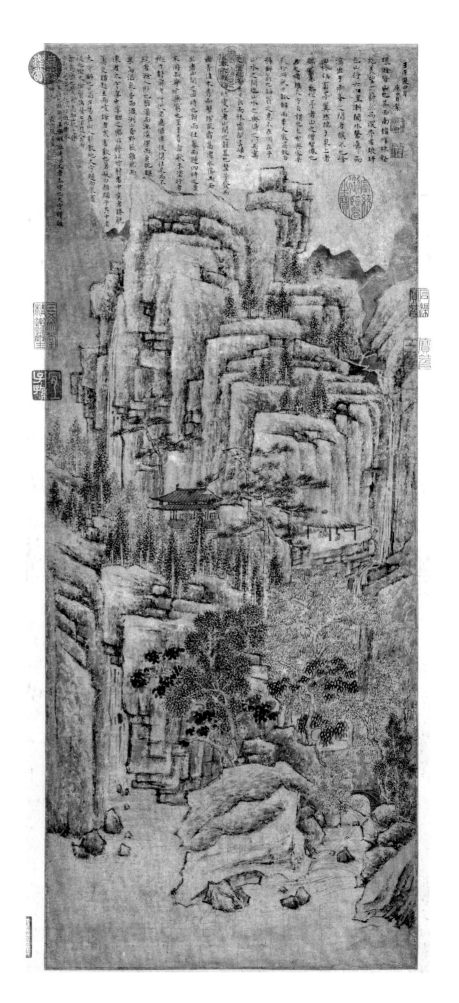

98

朱朗　芝仙祝壽圖卷
紙本　設色
縱31.1厘米　橫61.2厘米

Lingzhi and Orchid Suggestive of Longevity

By Zhu Lang
Handscroll, ink and color on paper
H. 31.1cm　L. 61.2cm

圖繪青苔假山，蘭花低垂，又有盆景，靈芝與蘭草共生其中，圖畫之間寓意祝福長壽。畫面構圖飽滿，章法有致，勾寫、皴擦，點簇並用，筆意粗獷，設彩淡雅。

本幅自識："芝仙祝壽圖，萬曆丙戌九秋，長洲朱朗畫。"鈐"子朗父"（朱文）。後有萬化新、葉培之、金廷

聘、蕭人鴻題跋（略）。鑒藏印："曾藏張葱玉處"、"士樵曾觀"、"食古堂圖書印"等。丙戌為萬曆十四年（1586）。

朱朗，生卒不詳，字子朗，號清溪，吳郡（今江蘇蘇州）人。善畫山水，師法文徵明。亦擅長寫生花卉，鮮妍有致，曾為文徵明代筆。

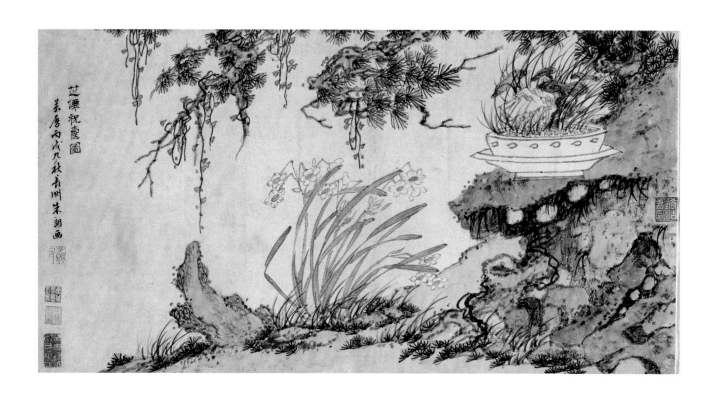

周之冕　竹石雄雞圖軸

紙本　墨筆

縱158厘米　橫47.2厘米

Bamboos, Rocks and Cock

By Zhou Zhimian

Hanging scroll, ink on paper

H. 158cm　L. 47.2cm

圖繪竹石之間一雄雞正在覓食。作者
通過筆墨技法，用深淺灰色調畫出乍
起的羽毛，再用幾筆濃墨畫尾翎，給
人以遍體油亮的感覺。整幅畫運用筆
墨於揮灑中緊扣造型，於奔放中不失
法度，形象真切生動，頗值品味。

本幅自識："壬寅上元周之冕戲墨。"
鈐"周之冕印"（白文）、"服卿"（朱
文）。又鈐鑒藏印："子受秘玩"、"筆
研精良人生一樂"。壬寅為萬曆三十
年（1602）。

周之冕，生卒不詳，明嘉靖、萬曆間
人，字服卿，號少谷，長洲（今蘇州）
人。善畫花鳥，家中多蓄禽鳥，觀察
其飲啄飛止之狀，故所繪禽鳥生動盡
態。其作品筆意生動，設色鮮雅，融
合陸治設色工緻和陳淳水墨寫意於一
體，創立了"勾花點葉派"。

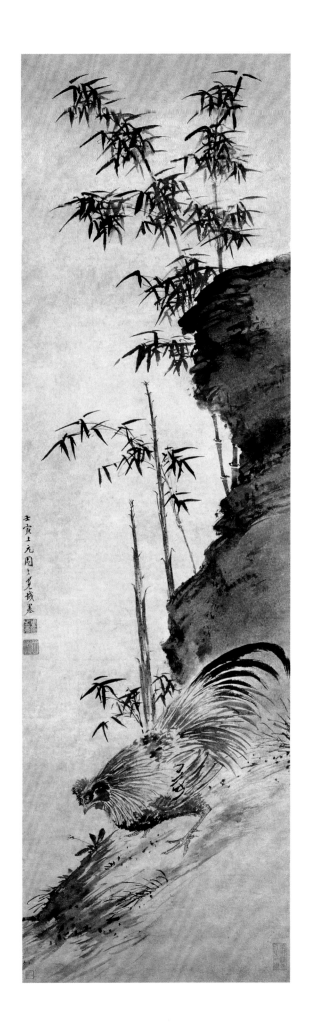

100

周之冕　百花圖卷
紙本　墨筆
縱31.5厘米　橫706厘米

All Flowers
By Zhou Zhimian
Handscroll, ink on paper
H. 31.5cm　L. 706cm

此圖畫四時折枝花果，計有牡丹、蘭花、繡球、玉蘭、枇杷、荷花、菊花、葵花、水仙、梅花等三十餘種。每類花旁，分別有張鳳翼、王稚登、陳繼儒、文葆光、文震孟及乾隆等人題詩。

該圖用勾花點葉法而成，花枝、花葉穿插有致，筆法簡潔。整幅長卷墨彩變化豐富，神韻飛揚，各花雖有獨立的款識，但在構圖上卻互有關聯，前後呼應，形成一個和諧的整體，反映了周氏的典型畫風。

本幅自識："萬曆壬寅秋日寫，汝南周之冕"。鈐"周之冕印"（白文）、"服卿"（白文）。本幅卷後有張鳳翼、王稚登、陳繼儒等九家題記。《石渠寶笈》、《寶笈三編》著錄。萬曆壬寅為萬曆三十年（1602）。

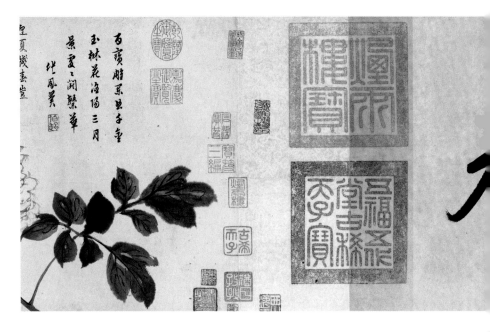

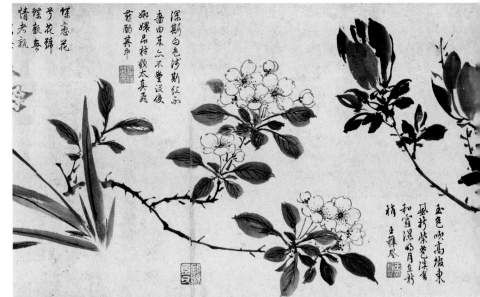

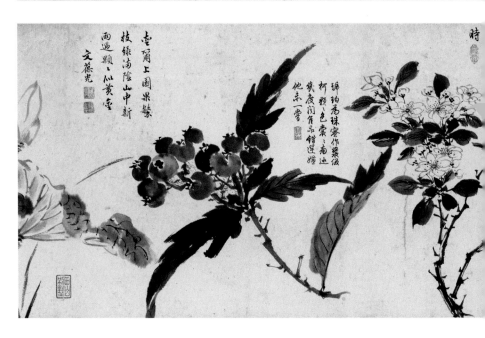

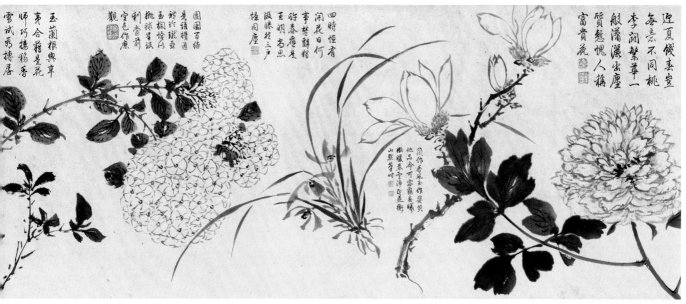

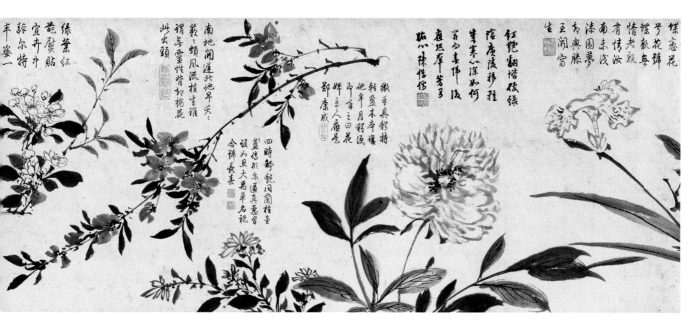

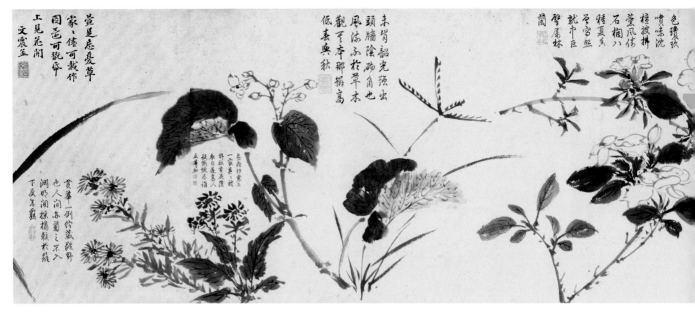

萱草
萱草忘憂草
家々儘可栽作
周之可歌舞
上見花開
文震孟　印

色殯殯
貴味洗
檜枝拂
蔓風傳
石榴八
輕夏系
就中巨
聖屬林
蘭

未肖韶光預出
頸牆陰硫角也
風泳不於草末
觀芝亭那撮高
低表與秋

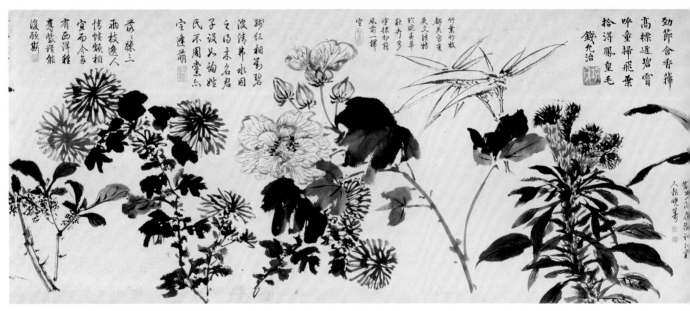

勁節含香標
高標近碧霄
呼童掃飛葉
拾得鳳皇毛
錢允治　印

竹葉竹枝
都天亥
更文陛枝
許誕葉萃
秋卉多
塗棟柏窗
風窗一禅

紅相萬碧
波清弟水圓
之為末名君
子議必詢娃
民不周堂点
宝蓬萌

後孫三
雨枝逸人
情惟頷相
宜而今多
有西洋經
鷹縈諸能
俊頑齡

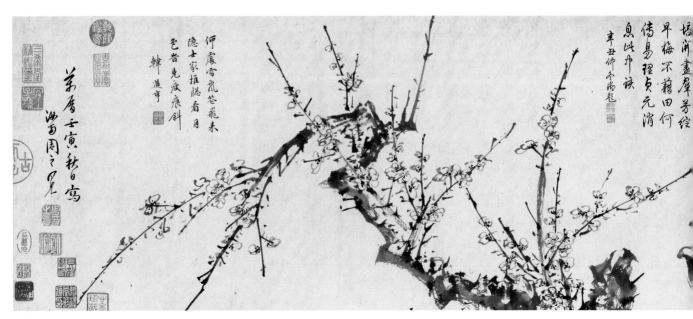

培消盡屑芳綻
早梅不藉田何
傳易理貞元滑
息此丹誅
辛丑仲冬陽題

何處雪飛苍飛未
隱士家摧慇看月
色晉見浸宸斜
韓道亨　印

茅屑壬寅秋日寫
湖南周之冕

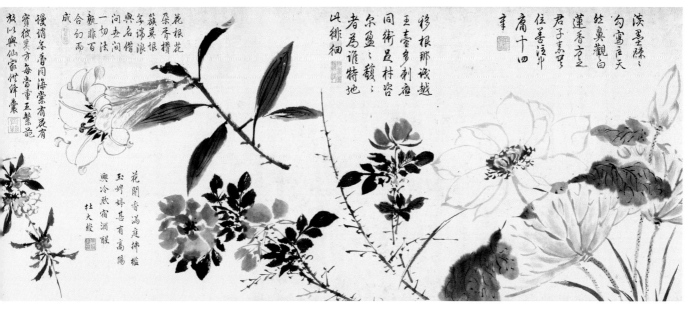

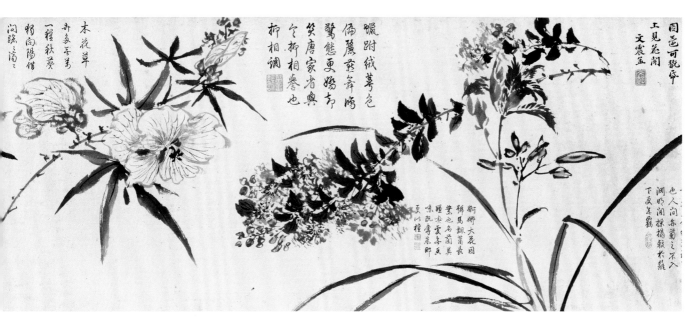

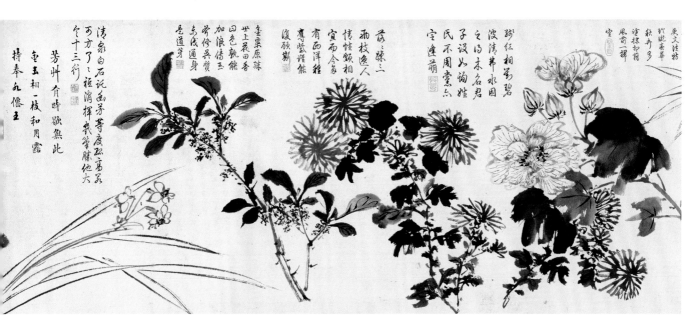

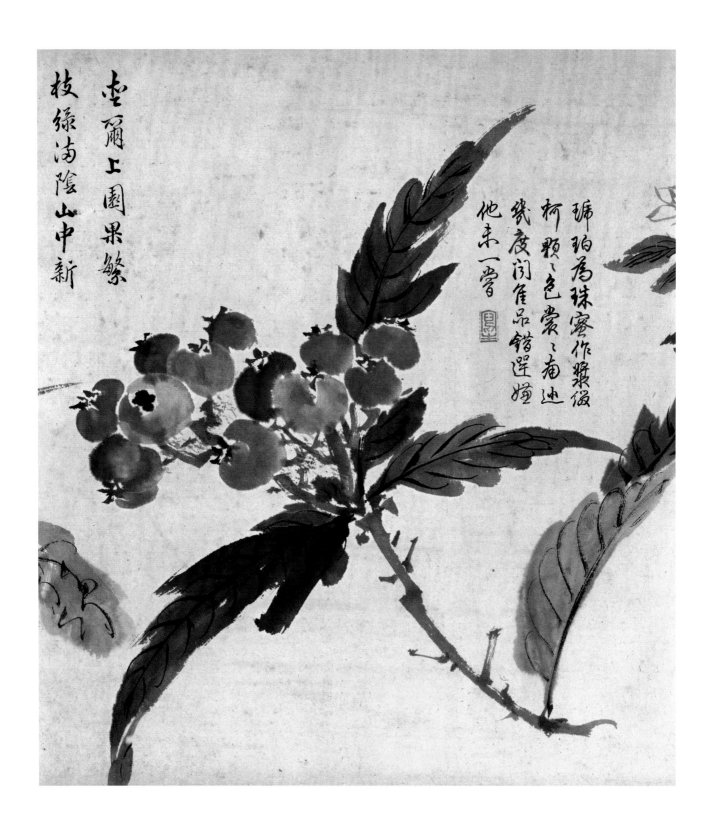

爾上園果繁
枝綠滿陰山中新

珊珀為珠蜜作漿後
柯顆顆色裳裳甫迹
幾度閱隹品錯逞煌
他來一嘗

101

陳元素　蘭花圖軸
紙本　墨筆
縱104厘米　橫45.4厘米

Orchids
By Chen Yuansu
Hanging scroll, ink on paper
H. 104cm　L. 45.4cm

圖繪坡石上蘭花一叢，蘭葉相互呼
應，筆勢流利姿媚。元、明、清時，
蘭花成為文人畫常見的題材，特別是
明以來建園風起，士大夫案頭清供、
庭園角落均點綴蘭花。

本幅自識：“陳元素似重甫先生。”鈐
“陳元素印”（白文）、“古白”（白文）
二印。本幅上沈顥題詩三首。

陳元素，生卒不詳，約活動於萬曆至
崇禎年間。字古白，吳縣（今江蘇蘇
州）人。工詩文書法，尤善畫墨蘭，
受文徵明影響較深。

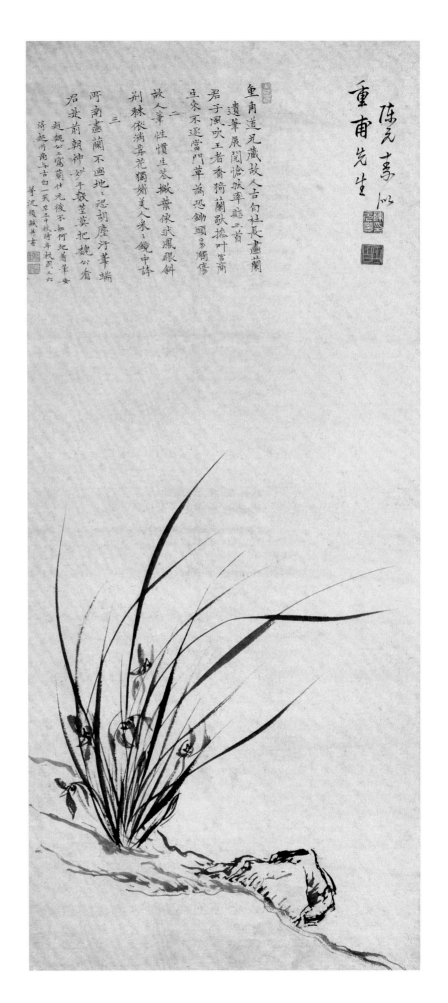

102

陳粲　花卉圖卷
紙本　墨筆
縱32厘米　橫1234厘米

Flowers
By Chen Can
Handscroll, ink on paper
H. 32cm　L. 1234cm

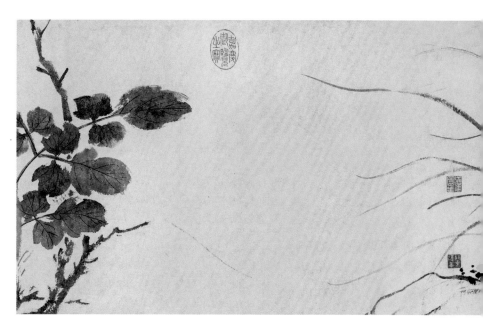

本幅以沒骨、雙勾法畫蘭花、牡丹、荷花、海棠、葡萄、梅花等四時花卉十餘種。花與枝、葉縱橫交錯，俯仰不一，各具姿態。筆法勾染相宜，墨韻生動。

款識："萬曆戊寅臘月九日，寫於青萍館中。句吳陳粲。"鈐"陳氏道光"（朱文）、"蘭穀子"（白文）印二方。鑒藏印有："乾隆鑒賞"（白文）、"嘉慶御覽之寶"（朱文）、"宣統御覽之寶"（朱文）等二十九方。卷後有高士奇題跋二則。《石渠寶笈初編》著錄。萬曆戊寅為萬曆六年（1578），陳粲時年三十七歲。

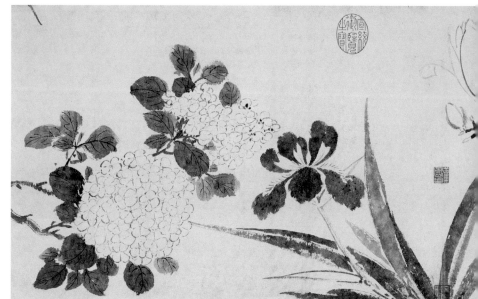

陳粲（1542－？）字蘭穀，號雪菴、道光、方穀子。長洲（今江蘇蘇州）人。善書法、繪畫、花鳥師法宋院體而有所變化。

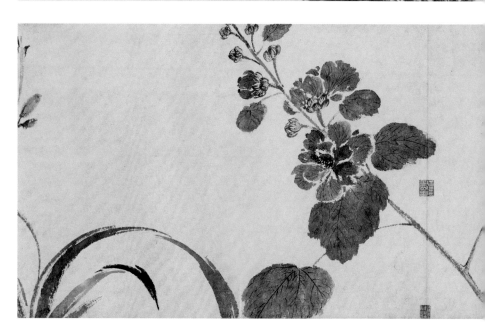

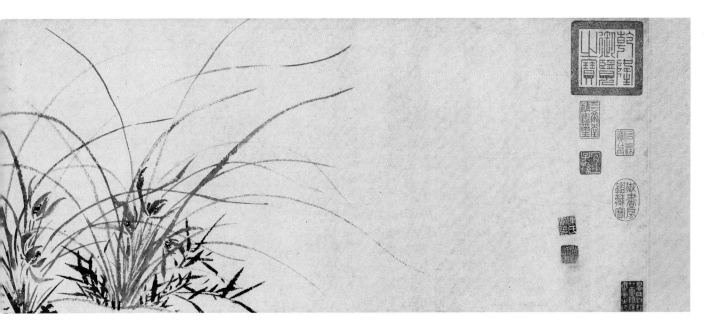

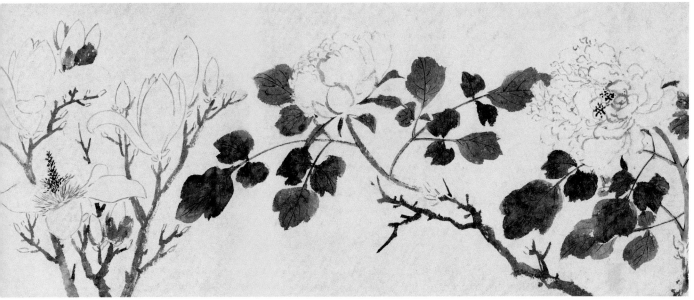

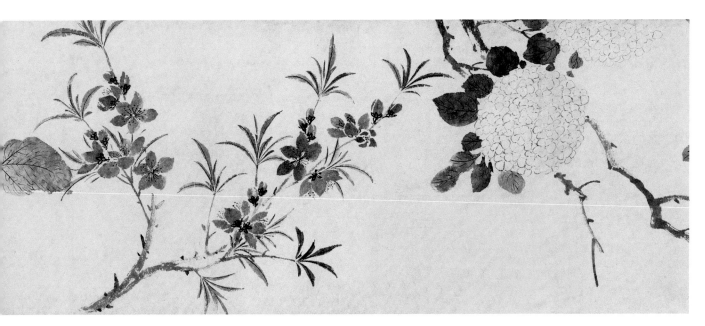

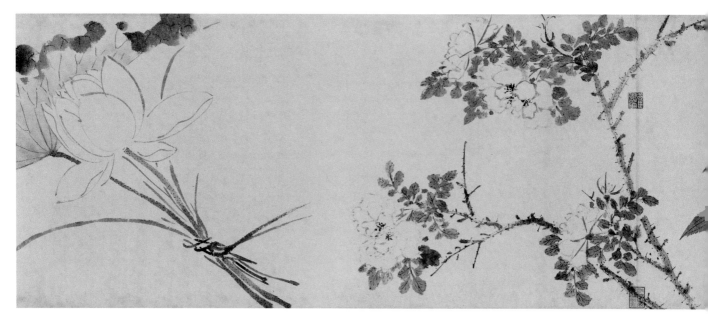

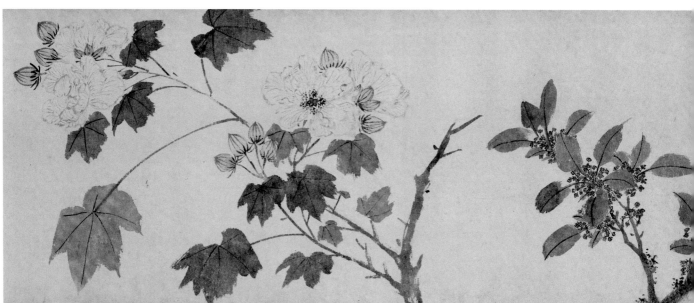

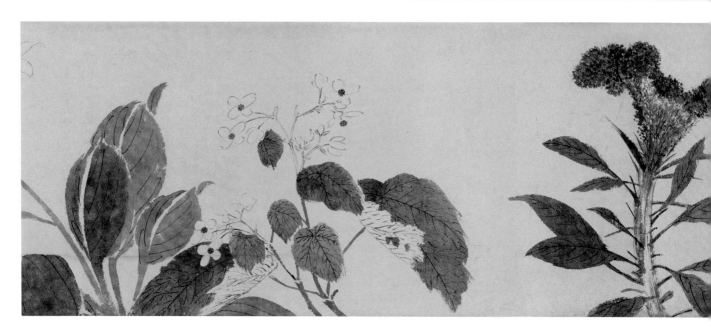

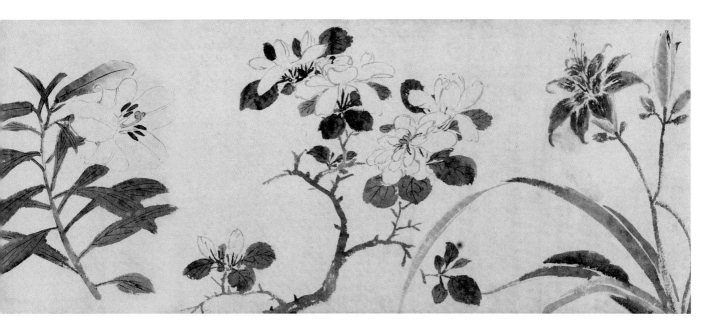

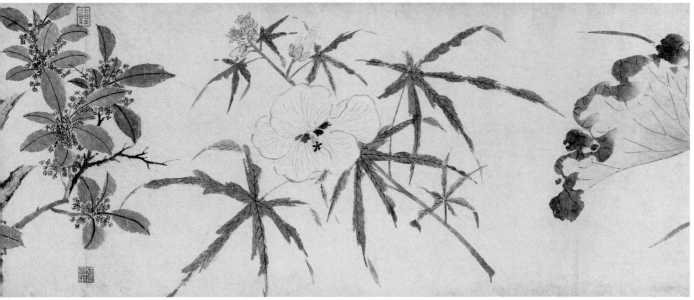

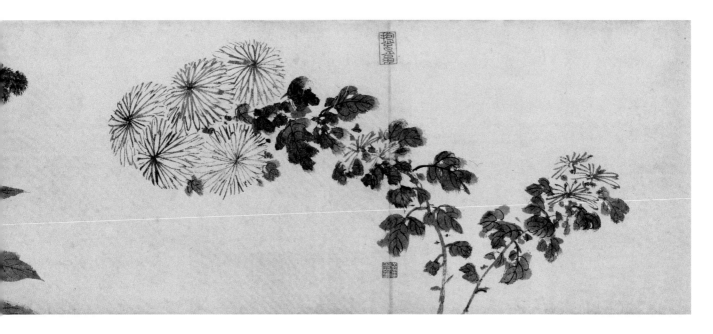

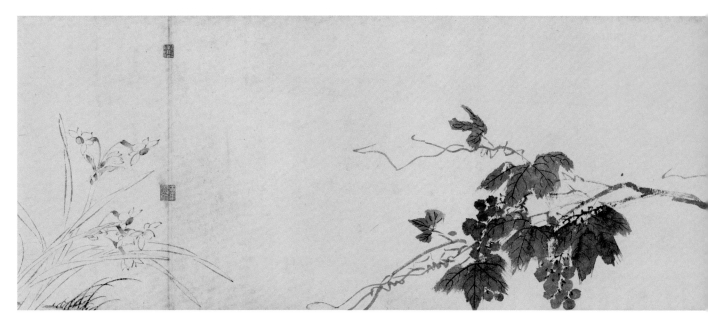

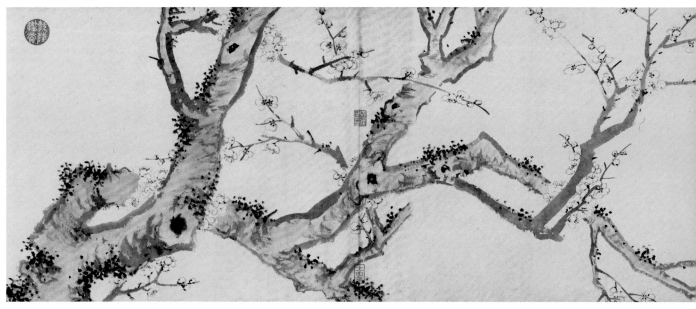

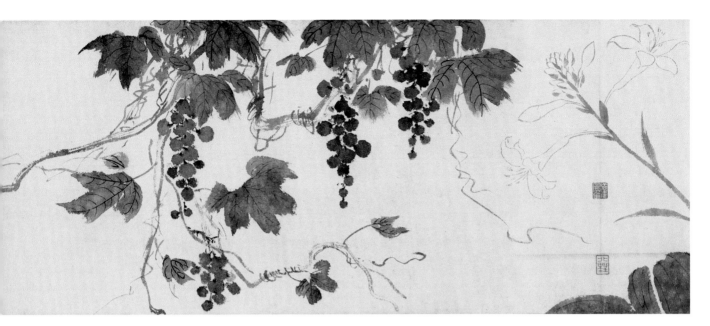

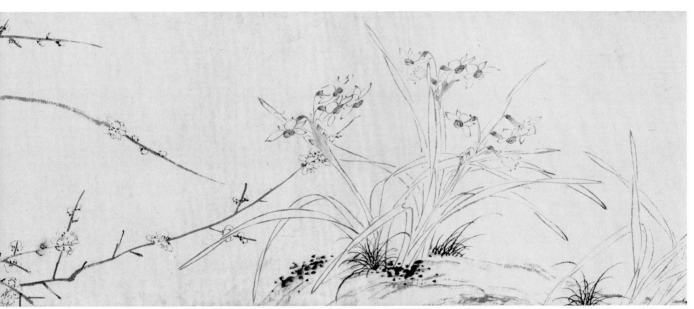

萬曆戊寅臘月九日寫于青洋館中

句吳陳栥

向在都下得陳道光寫生長卷柿
之篋中垂二十年兩窓屢閱發生
化生拈筆端舍芭舒葦浥露摇
風香色具足滕調丹丰柿多美
為簡靜廬之一佳玩庚興戊寅正
月廿五日水仙幽蘭喃滿堵砌滌
上巖瑞研書

抱�1笒高士寺

己卯七月荊江村再觀

211

103

王中立　花卉圖卷
紙本　設色
縱30.3厘米　橫534.8厘米

Flowers
By Wang Zhongli
Handscroll, ink and color on paper
H. 30.3cm　L. 534.8cm

圖繪玉蘭、牡丹、牽牛、荷花等四季
花卉十餘種，筆墨技法則沒骨法、勾
花點葉法兼而有之。用筆流暢、準
確，施色濃艷醒目，是王中立的代表
之作。

本幅款識：「萬曆乙卯春日寫於鶴來
齋，王中立。」鈐「王中立印」（白
文）、「玄洲子」（白文）印二方。另
鈐鑒藏印：「寒匏南蘋夫婦同鑒賞」
（朱文）、「從吾所好」（白文）等三方。
迎首：「王中立花卉卷擬石柱頌額題
首，姚華」。

王中立，生卒不詳，字振之，吳縣
（今江蘇蘇州）人。善花鳥，筆力亦
老。

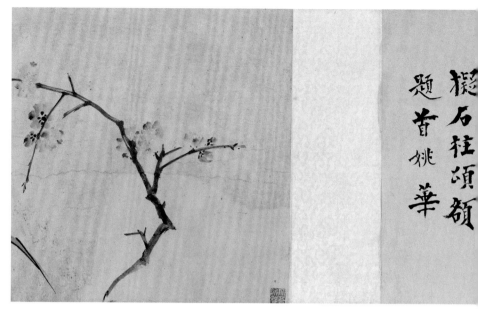

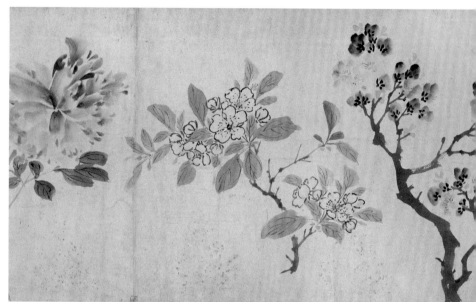

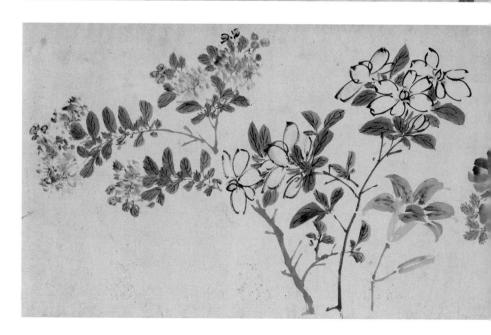

養卉举立中玉

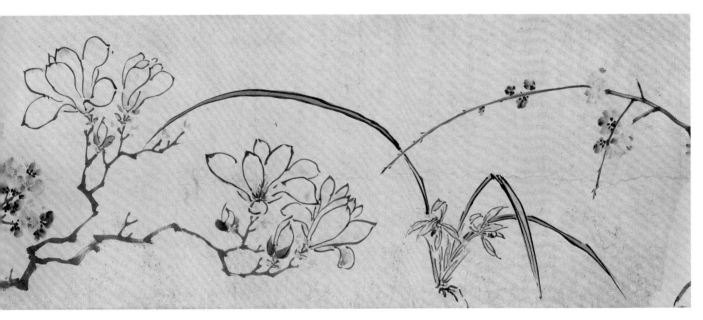

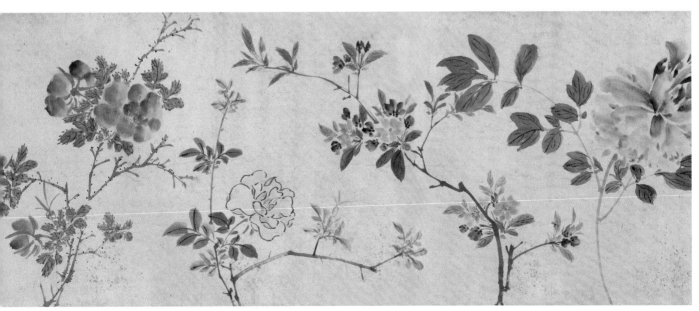

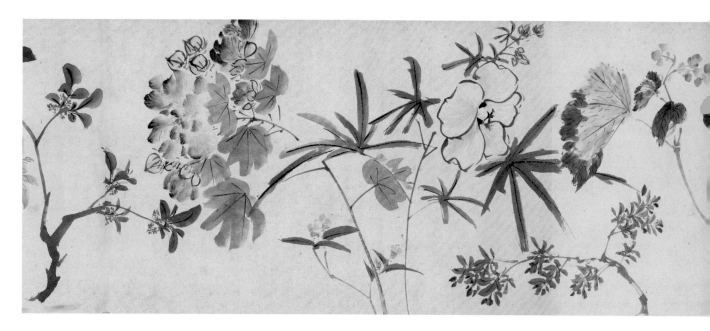

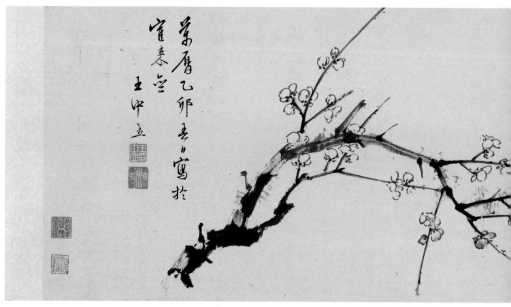

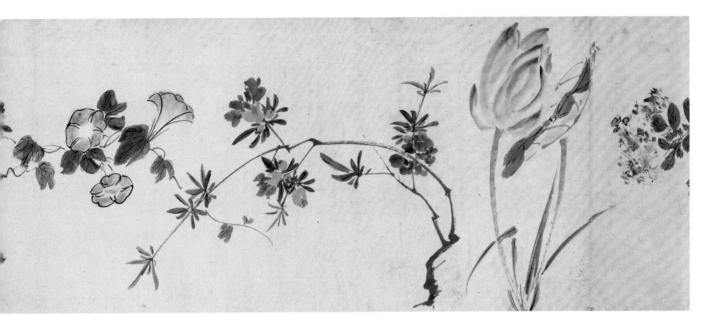

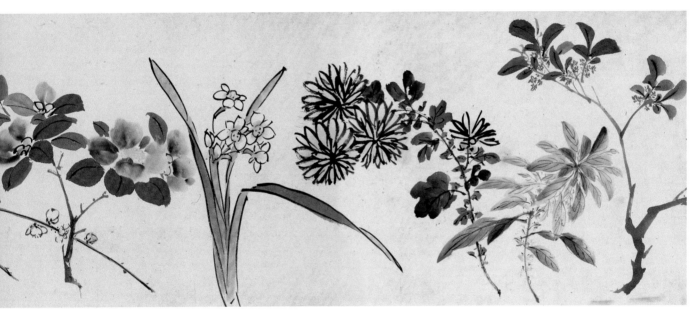

215

程大倫　柳塘待客圖冊頁

絹本　設色

縱21.8厘米　橫41.6厘米

Expecting Guest at the Willow Riverside

By Cheng Dalun

Album leaves, ink and color on silk

H. 21.8cm　L. 41.6cm

此頁為《方塘敘冊》中的一頁。畫松樹下茅舍內一翁眺望，作待客狀，對岸平溪垂柳。筆法秀潤，樹木勾點兼用，竹葉一筆點繪，設色淡雅，畫法學文徵明。

本幅款署："大倫為方塘作"。鈐"程大倫印"（白文）。鈐鑒藏印："少石珍玩"（朱文）。迎首：文彭行草書"方塘"二字。鈐印"停雲"（朱園）一方。後幅程大倫自題："高人雅有林泉趣，占得寒塘水一方。何用深江成隱僻，酬於半畝足倘佯。憑欄細雨脩魚出，卷幔微風水荇香。閒取源頭新句詠，悠然道味見深花。紫邏山人程大倫。"鈐"程氏子明"（朱文）、"程大倫印"（白方）印二方。另有文徵明書"方塘敘"一段，程大倫仿書，及文彭、周天球、陸師道、朱希孺四家題記（略）。

方塘，即安徽休寧人陳時敏，別號方塘。性倜儻，多識博聞，雅尚禮義。好吳中山水，與文徵明等吳門諸家多有往來。

程大倫，生卒不詳，字子明，吳縣（今江蘇蘇州）人，工書法，畫花卉，畫法師法文徵明。

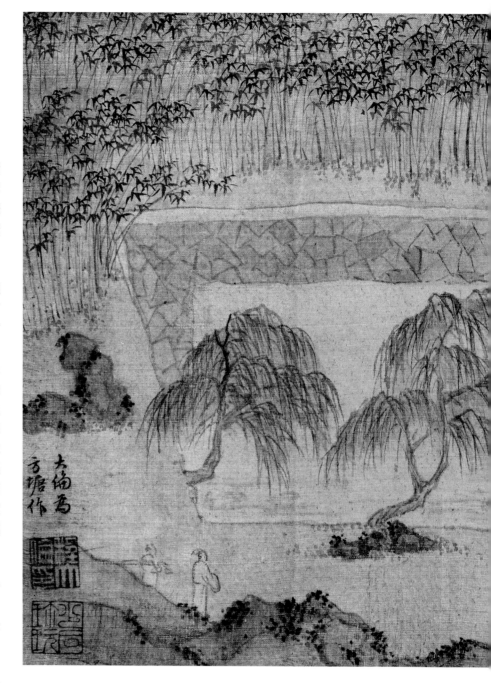

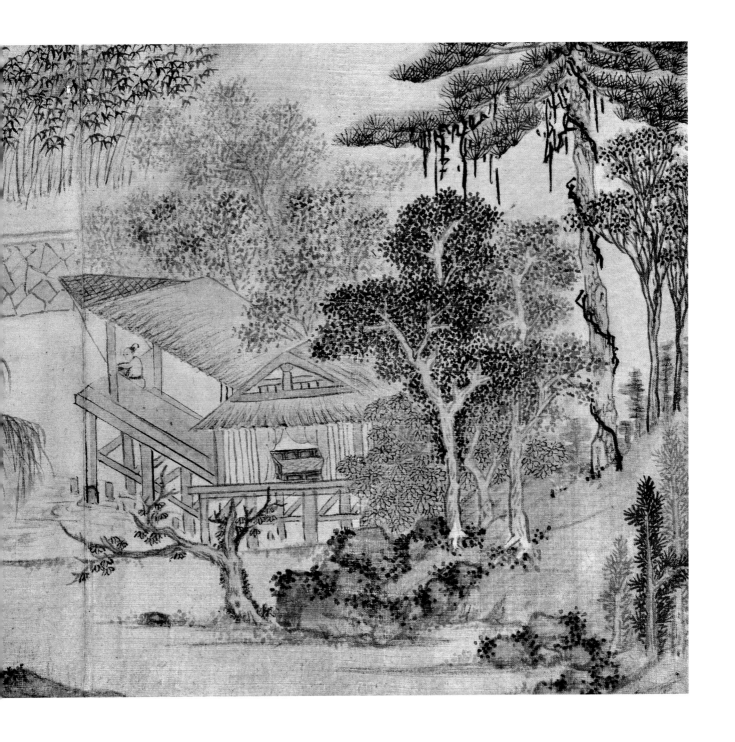

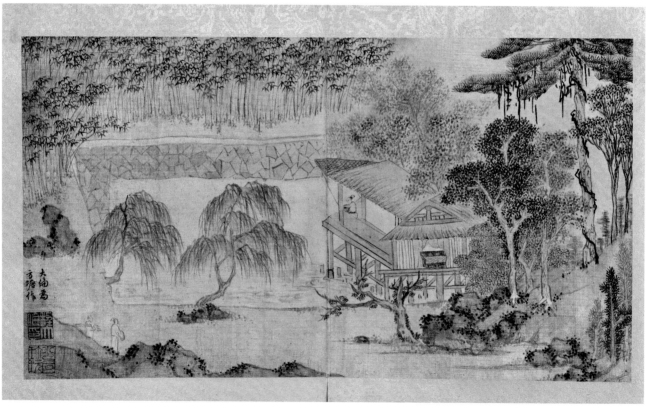

高人雅尚母多趣
占得寒坡九一方
日用无江年伥俗
酬粉牛敢之緒祥
繞欄細雨停魚
出岩惆悵游風水
蒲茔間取源頭
新句咏此些味
光浮苦
遠山人程大倫

方塘叙
陳君時明别號方塘嵗
次休寧產也性倜儻為
識博閎雅尚禮義早嵗
即棄舉子業商遊江湖
間程好英中山书為而
懋焉凡荐紳大夫以及
士庶蓋一交接固名愛而
敬之岂與姻家方静山
先生来自吳門話余因
識厚静山含為参夏兩
也百陳君揚其书詣余
请叙己别號之義余詢
其義之仁在陳君曰岂
家珠溪里中有方塘
焉因取以為號陳先生其

者存於為圓　弘毅草萃
之主視隨波而逐流者安
在屑焉則君之有取於
方塘也誠惡夫圍旋流
通而莫知忌忌思所
之鑒而激之也以堆兵潘
其源豪以達其流則果
以制之制之道沘操而開

以倖其瀾可已矣至於霸
事寧物之際遇夫喧砸
馳驅而稿應之以訥屏之
以柔雉或挽之而以滿自
存也灣之而以浮自藏
也通之而以塞自巳此溢
之而以深自畜也則於方
塘之義庶幾其不悖矣

乎陳君闇而喜之遂請
書之以叙諸首
前翰林院筠語將仕佐
郎兼修
國史長洲文澂明撰

105

王維烈　白鷳圖軸
絹本　設色
縱169厘米　橫86.5厘米

Silver Pheasant

By Wang Weilie
Hanging scroll, ink and color on silk
H. 169cm　L. 86.5cm

圖繪一對白鷳在樹下悠閒覓食，樹枝
上兩隻鳴禽低頭下視。樹旁修竹挺
拔，鮮花盛開。王維烈善畫花鳥，作
品尺幅較大，對禽鳥的描繪細膩逼
真，而對襯景的處理則用筆粗獷。此
圖風格雄偉，筆法豐富，墨淡而色
鮮。對不同物象用筆迥異，粗細兼
施，形成對比。當是其繪畫風格成熟
之代表作。

本幅款識："吳郡王維烈。"鈐"王維
烈印"（白文）、"字無競"（朱、白文）
印。鑒藏印："慎□堂"（朱文）。

王維烈，約活動於萬曆至崇禎年間，
字無競，吳縣（今江蘇蘇州）人，善畫
翎毛花鳥，師法周之冕而有所不及。

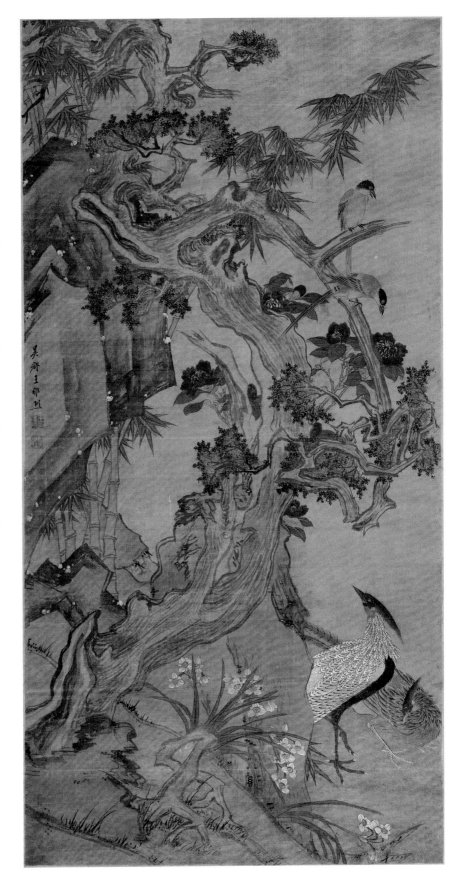

沈碩　攜琴觀瀑圖軸
絹本　設色
縱165.7厘米　橫88.6厘米

Carrying a Lute to Watch the Waterfall
By Shen Shuo
Hanging scroll, ink and color on silk
H. 165.7cm　L. 88.6cm

圖繪文人士大夫悠閒安逸生活的一面。高山大嶺間，飛瀑懸掛，有二人攜小童於橋上觀瀑，不遠處桃花盛開。構圖佈局平穩，筆法細膩遒勁。人物衣紋簡約，富有質感。遠山以淡墨、花青渲染，近處山石則色、墨深重。主要皴法是披麻皴加少許小斧劈皴，山巔樹木及苔點用石青加墨點染完成。全幅繪畫風格明顯繼承南宋院體和明代唐寅的畫風，是沈碩的優秀作品。

本幅款署：「長洲沈碩寫」。鈐「沈氏宜謙」（白文）印一方。

沈碩，生卒不詳，字宜謙，號龍江，長洲（今江蘇蘇州）人，流寓金陵（今南京）。工畫山水、人物、花鳥，師法趙伯駒、劉松年、仇英、唐寅。

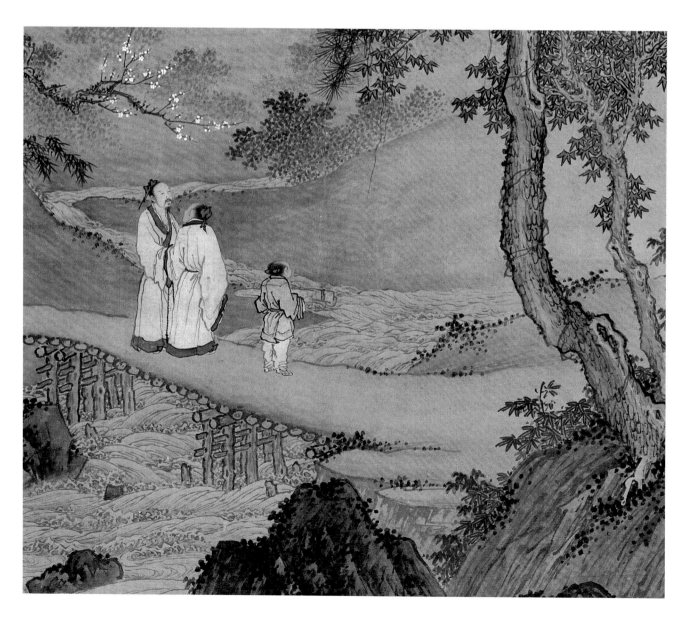

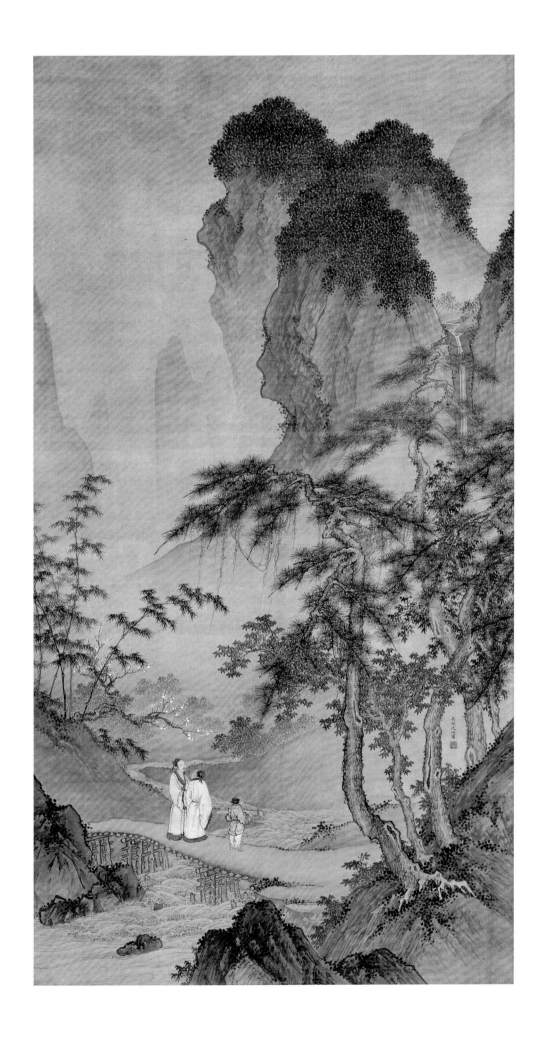

107

張復　虛閣深松圖軸
絹本　設色
縱174.5厘米　橫62.8厘米

Hidden Pavilion and Green Pines
By Zhang Fu
Hanging scroll, ink and color on silk
H. 174.5cm　L. 62.8cm

此圖構圖採用宋代郭熙的"三遠法"。
近景處古松深翠，有樓閣掩映其中；
遠處峰嶺矗立，雲霧迷濛。遠山施小
斧劈和披麻皴，略染花青。樹幹用筆
蒼勁挺拔，以赭石塗染；樹葉工整細
密，用墨與花青點畫。整個畫面筆墨
技法亦濃亦淡，有實有虛，形成強烈
對比，堪稱精品。

本幅款署："半空虛閣有雲住，六月
深松無暑來。乙丑秋月張復，時年八
十。"鈐"張復之印"（白文）、"元
春氏"（白文）印二方。鑒藏印："夏
一駒印"（白文）、"此中有真意"（朱
文）。乙丑為天啟五年（1625），張復
時年八十歲。

張復（1546—？）字元春，號苓石，
又號中條山人。太倉（今江蘇太倉）
人。幼從錢穀學畫，山水以沈周為
宗，晚年稍變，自成一家，間作人
物，亦頗工緻。

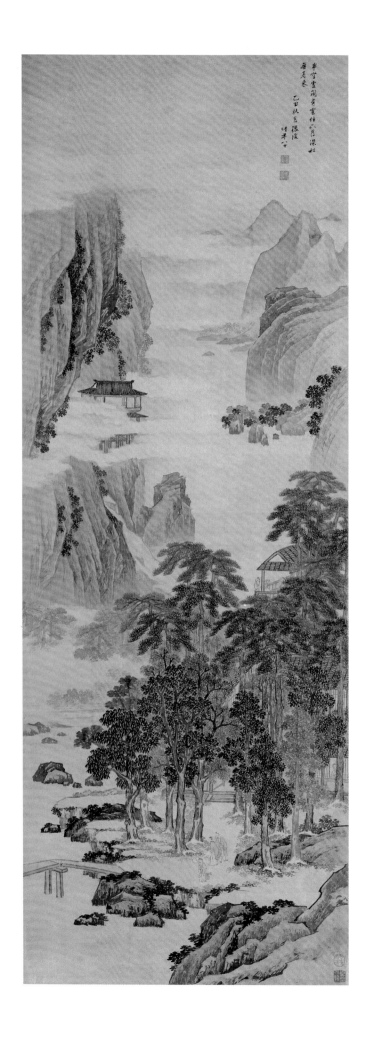

108

陳裸　石梁飛瀑圖軸
紙本　設色
縱173厘米　橫59.7厘米

Waterfall Rushing Out of the Mountain
By Chen Guan
Hanging scroll, ink and color on paper
H. 173cm　L. 59.7cm

圖繪崇山峻嶺中一瀑布傾瀉而下。畫面採用全景式構圖，筆法風格遠宗趙伯駒及院體，近師文徵明、唐寅。山石用大斧劈皴，墨色先淡後濃，依次皴擦多遍。樹木造型多有變化，筆法精細蒼潤，密而不亂。

本幅款識："石梁飛瀑，己巳八月既望，陳裸。"鈐"陳氏公瓚"（白文）、"海翁"（白文）印二方。己巳為崇禎二年（1629）。

陳裸，約活動於萬曆至崇禎年間，初名瓚，字叔裸，後以字行，去叔字，更字誠將，號白室。吳縣（今江蘇蘇州）人。擅畫山水，師法趙伯駒、趙孟頫、文徵明等。能詩、工楷書。著有《嫗解集》。

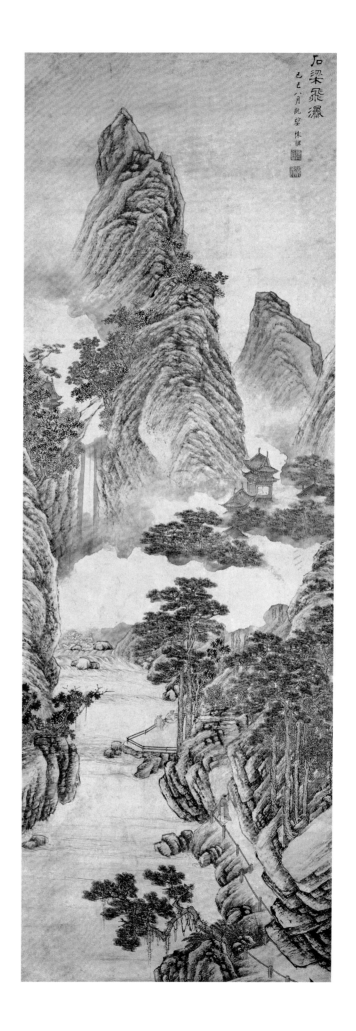

109

陳裸　秋山黃葉圖軸
紙本　設色
縱132.1厘米　橫61.8厘米

Autumn Mountains with Yellow Leaves
By Chen Guan
Hanging scroll, ink and color on paper
H. 132.1cm　L. 61.8cm

圖繪秋天山林之景，山勢層巒疊嶂，
秋樹叢林間掩映着村落人家。峰頂巒
頭以重墨點苔，施披麻皴和解索皴。
下部以淡墨渲染，既顯出空靈淡和之
氣，又拉開了畫面景物的層次，增加
了景深。前景坡石處披麻皴、荷葉
皴，筆法細密，墨色較重。水閣結構
合理，迂迴轉折，寬敞可居。蒼松古
木，挺拔秀勁。畫面呈現遠近景物形
成"虛實對比"、"虛實相生"的效果。

本幅款識："春山何似秋山好，黃葉
青松鎖白雲。庚午九月既望，陳裸。"
鈐"白室道人"（白文）、"陳氏誠將"
（白文）印二方。庚午為崇禎三年
（1630）。

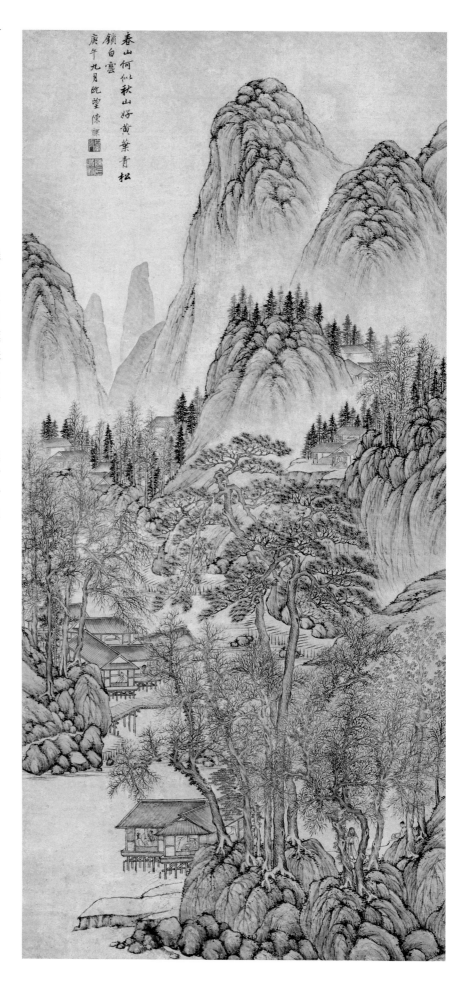

110

錢貢　山水圖軸
紙本　墨筆
縱111.5厘米　橫26厘米

Landscape
By Qian Gong
Hanging scroll, ink on paper
H. 111.5cm　L. 26cm

圖繪高山峭壁，飛瀑直下，雲霧迷漫
山間，有二人臨流對話。全幅墨色清
淡，筆法秀潤。尤其是樹葉的點染，
墨色由淺至深，層次分明，呈現"墨
分五色"的變化。此幅當是錢貢畫風
成熟時期的作品。

本幅自識："萬曆丙戌九月錢貢寫。"
鈐"錢氏禹方"（白文）印一方。萬曆
丙戌為萬曆十四年（1586）。

錢貢字禹方，號滄洲，吳縣（今江蘇
蘇州）人。主要活動於隆慶、萬曆
（1567—1620）年間。善山水、亦工人
物，師法文徵明、唐寅兩家。

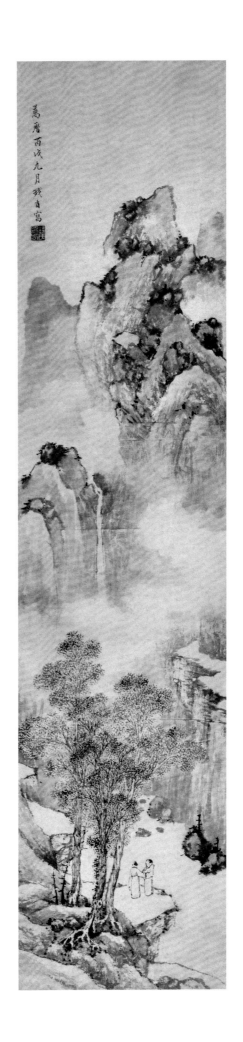

111

錢貢　山水冊
紙本　設色
縱32.2厘米　橫32.2厘米

Landscapes
By Qian Gong
4 leaves from the 8-leaf album, ink and
color on paper
Each leaf: H. 32.2cm　L. 32.2cm

此圖冊共八開，本卷選四開。構圖既有開闊的平遠式江南水鄉小景，又有雄偉的高遠式峻峭山峰。筆法用墨或乾筆勾劃，或濕筆暈染。皴法豐富多變，有米點、斧劈、解索、披麻種種。全冊畫法精工細緻，繪畫風格雖不離其師文徵明、唐寅之風範，但其中已參入己意。圖中山水、人物、馬畜種種皆精神各具，不失為錢貢的佳作。

全冊有"禹方"（白文）、"錢貢之印"（白文）。鑒藏印："潤州戴氏倍萬樓鑒賞"、"神品"等印共三方。引首隸書"三昧丹青"四字，後頁有王稚登題記。

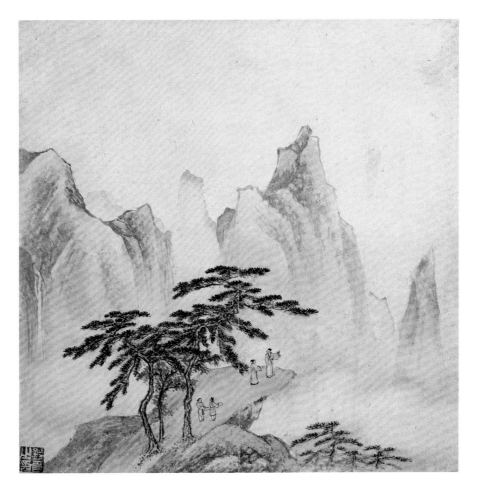

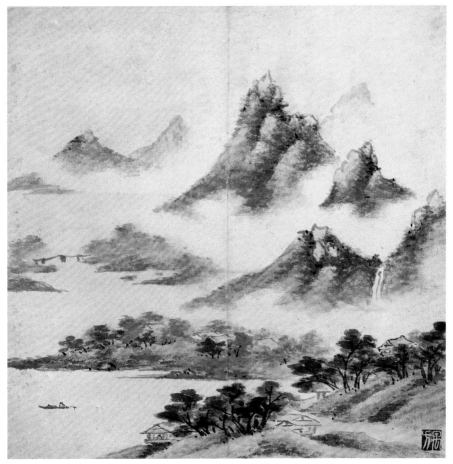

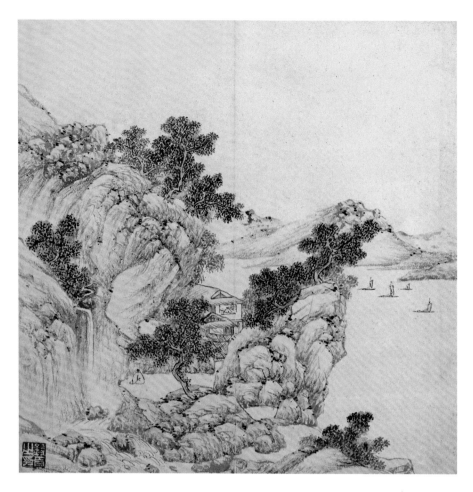

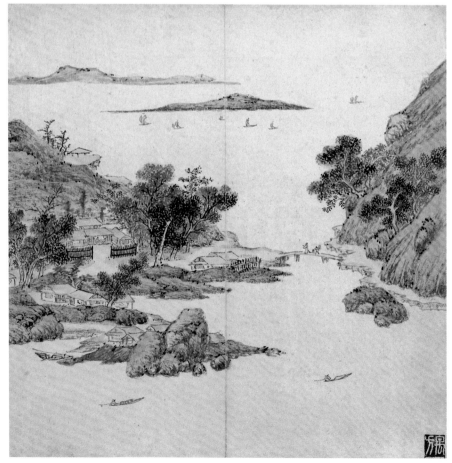

112

陳栝　為肯山作山水圖軸
紙本　墨筆
縱153.3厘米　橫30.5厘米

Landscape Dedicated to Kenshan
By Chen Gua
Handscroll, ink on paper
H. 153.3cm　L. 30.5cm

圖繪茂林深山，鬱鬱葱葱。以畫幅狹
長而構圖豐富、縝密為特色。這種構
圖方式的山水，容易產生滿亂、壓抑
之感。而陳栝卻以淡墨、小筆觸為
主，濃墨點苔的筆墨技巧克服了畫幅
窄小的不足，使平淡的畫面，增加了
層次感與立體效果，可謂匠心獨具。

本幅款識："嘉靖壬寅仲夏為肯山先
生寫，沱江子陳栝。"鈐"沱江子"（白
文）印。鑒藏印"諸城李方赤所藏"（朱
文）。嘉靖壬寅為嘉靖二十一年
（1542）。

陳栝（約十六世紀中期），字子正，號
沱江，長洲（今江蘇蘇州）人。陳道復
子。能詩善畫，長於花鳥，有徐
（熙）、黃（筌）遺風。筆致放浪，卻
有生趣。

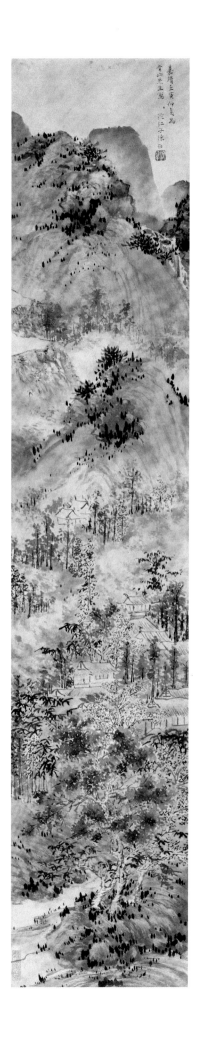

113

陳栝　寫生遊戲圖卷
紙本　設色
縱29.7厘米　橫252.5厘米

Fish, Birds and Flowers
By Chen Gua
Handscroll, ink and color on paper
H. 29.7cm　L. 252.5cm

圖繪燕子、鵪鶉、小蝦等物。筆法放
縱，酣暢淋漓。畫幅中着力筆墨的變
化，沒骨法中兼施雙勾，墨色互融，
點染有度。所繪魚鳥花草活潑生動情
趣盎然。為陳栝傳世佳作。

本幅款署：「陳栝戲筆。」鈐「古吳陳
栝」（白文）、「草莽山林」（白文）、
「沱江子」（白文）等印。鈐鑒藏印：
「乾隆御覽之寶」（朱文）、「石渠寶笈」
（朱文）等十二方。迎首乾隆行書「造
物為師」。鈐「乾隆御筆」（朱文）印。
《石渠寶笈初編》著錄。

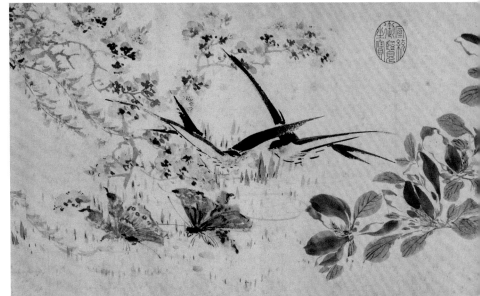

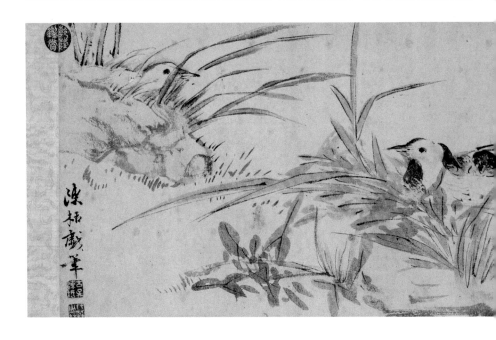

造物為

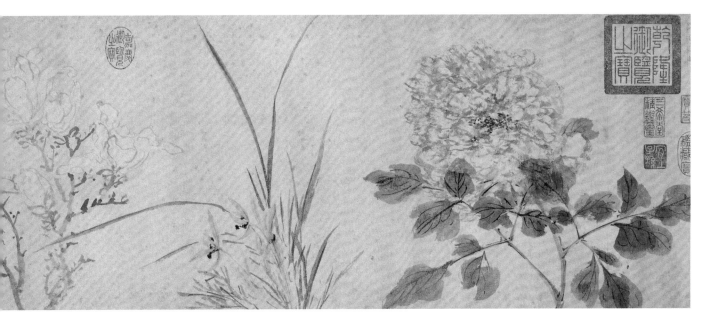

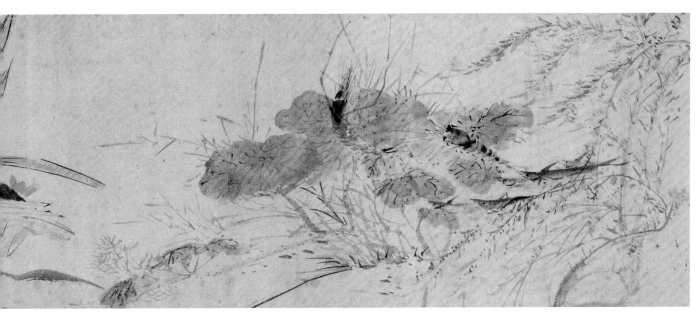

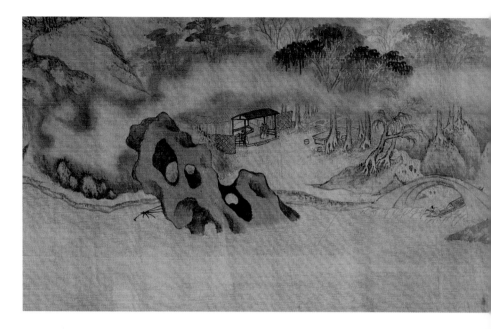

114

侯懋功　溪山深秀圖卷
絹本　設色
縱27厘米　橫301.7厘米

A Beautiful Landscape
By Hou Maogong
Handscroll, ink and color on silk
H. 27cm　L. 301.7cm

圖繪石山秀挺、溪水平波。整幅畫面
清秀明潤，筆法細緻工穩。以簡筆勾
畫的人物點綴在山水之間，給畫面增
加了生活氣息，同時也表達出文人士
大夫對山林清幽生活的嚮往。侯懋功
作畫構圖不求繁複，筆墨不求奇特，
只在平淡中顯出意境的深邃。此幅畫
風仍能看出受文徵明的影響。

本幅款識："戊寅九月，夷門侯懋功
製。"鈐"侯懋功印"（白文）、"侯
氏延賞"（白文）、"夷門侯生"（白文）
印三方。鈐鑑藏印："次峰珍賞"（白
文）、"審定真跡"（朱文）、"神品"
（朱文）等十二方。戊寅為萬曆六年
（1578）。

侯懋功，生卒不詳，明嘉靖至萬曆年
間人，字延賞，號夷門，吳縣（今江
蘇蘇州）人。工山水，初師錢穀，得
文徵明畫法，後又師法王蒙、黃公
望，能入元人之室，後自成風格，與
前人迥異，富有清雅之氣。

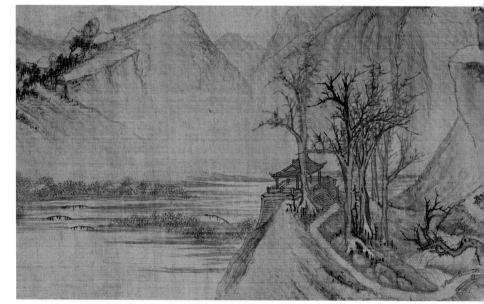

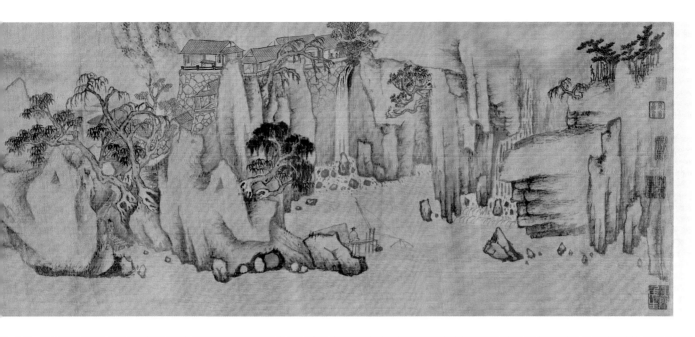

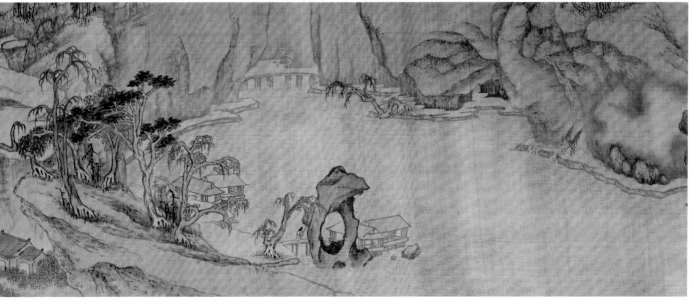

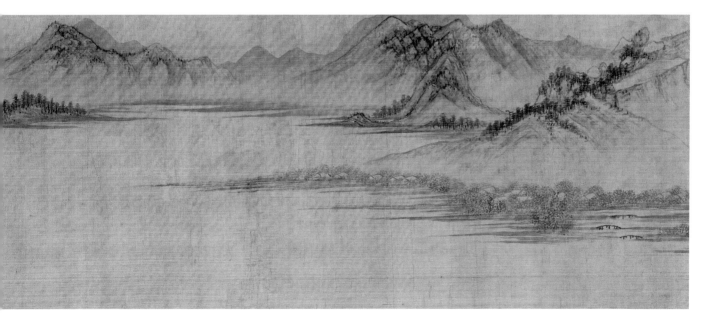

115

孫枝　五湖釣叟圖卷
絹本　設色
縱36.7厘米　橫773厘米

Scenery of Dongting Lake
By Sun Zhi
Handscroll, ink and color on silk
H. 36.7cm　L. 773cm

圖繪東西兩洞庭的風景，極盡洞庭煙
濤浩淼之致。畫法工細，具文徵明風
格，卷尾處雲山略呈米家山水風貌，
堪稱孫枝珍品佳作。

本幅款署："萬曆丁亥夏六月，吳苑
孫枝寫。"鈐"叔達父"（朱文）、"華
林居士"（白文）印二方。鑑藏印："婁
東畢沅鑑藏"（朱文）、"秋帆書畫圖
章"（白文）、"三希堂精鑑璽"（朱
文）、"石渠寶笈"（朱文）等十一方。
引首："五湖釣叟，吳郡周天球書"。
鈐"周氏公瑕"（白文）、"止園居士"
（白文）印二方。卷後有徐學謨、陳
履、王世貞、陸汴、喻均等五家題記
（略）。丁亥為萬曆十五年（1587）。

此卷是孫枝為沈侯所作。沈侯字執
甫，其上世有號五湖釣叟者，曾以扁
舟往來五湖間。孫枝特作此畫，以資
紀念。

孫枝（十六世紀末至十七世紀初）字叔
達，號華林、華林居士，吳縣（今江
蘇蘇州）人。工山水，師法文徵明。
亦善花卉、人物，曾學唐寅而有所不
及。

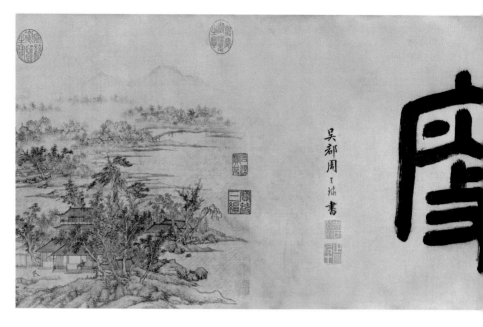

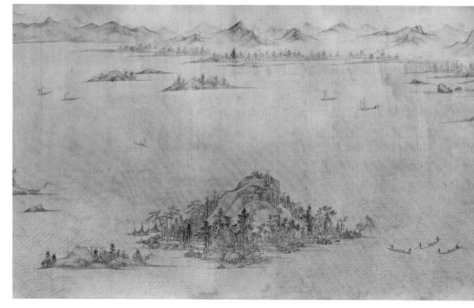

五湖釣叟卷序
別駕沈侯執甫家吳門其上世有漁隱若者

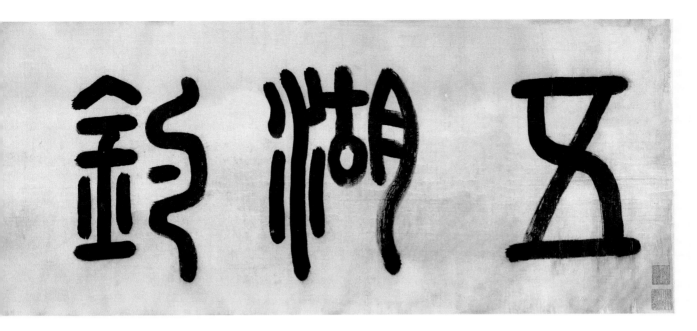

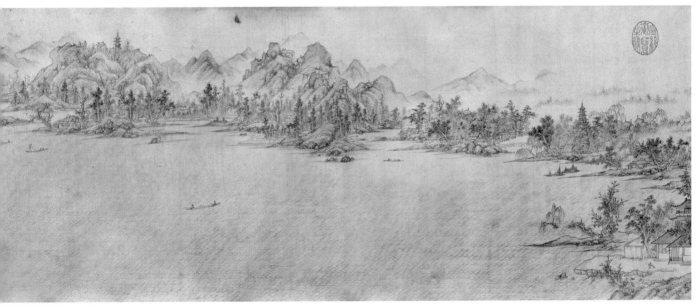

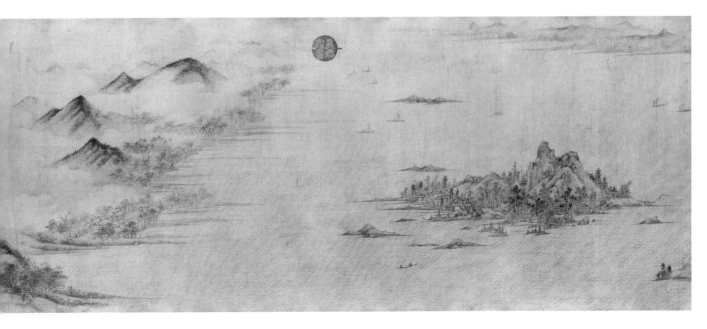

116

劉原起　蕉蔭閒息圖軸
紙本　設色
縱120.4厘米　橫35.1厘米

Relaxing under the Shade of Banana Tree
By Liu Yuanqi
Hanging scroll, ink and color on paper
H. 120.4cm　L. 35.1cm

圖以人物休閒生活為主題。繪一文人
神態安詳略帶倦意，攜琴、書卷坐於
湖石芭蕉樹下小憩，旁有童子侍立。
主人衣紋線條粗獷，乾墨行筆偶有停
頓，時顯飛白，上敷淡淡紅色，生動
地反映出明代中晚期文人士大夫的消
遣自娛生活。

本幅款識："辛未夏日寫於醉月居
中，劉原起。"鈐"劉氏振之"（白
文）、"原起"（白文）印二方。收藏
印："質義堂珍藏"（朱文）印一方。
辛未為崇禎四年（1631），劉原起時年
七十七歲。

劉原起（1555—？）初名祚，後以字
行，更字振之、子正，吳縣（今江蘇
蘇州）人。善山水，亦能花鳥，山水
師法錢穀。

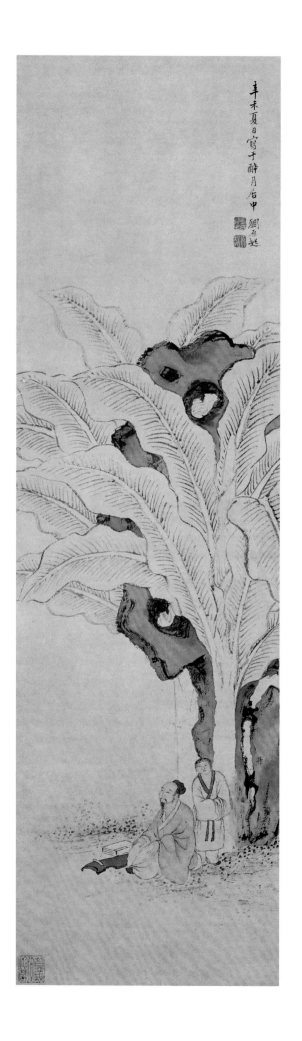

117

徐弘澤　山水軸
紙本　設色
縱68.5厘米　橫29.2厘米

Landscape
By Xu Hongze
Hanging scroll, ink and color on paper
H. 68.5cm　L. 29.2cm

此幅構圖風格獨特，上半部全部留白，下半部繪書齋庭院、湖石水塘、枯木芭蕉等景物。房屋、平臺畫法符合透視原理。湖石多以側鋒、小筆觸勾勒輪廓，淡墨渲染石面，濃墨皴擦洞孔，極具立體效果。樹木、石塊墨筆勾畫，上塗赭石、石青二色。坡石、苔點畫法有沈周遺韻。題跋兩行設在左上方，佈置得當，起平衡畫面的作用。

本幅款識："天啟乙丑三月望日，作於白苧草堂之遠閣。竹浪老人徐弘澤，時年七十有五。"鈐"徐弘澤印"（白文）、"潤卿"（朱文）二印。鑒藏印："致和得此增人妒羨"（朱文）。天啟乙丑為天啟五年（1625），徐弘澤時年七十五歲。

徐弘澤（1551—？）字潤卿，號春門，自號竹浪老人，浙江嘉興人。擅山水，出入黃公望、王蒙、吳鎮、沈周、陳淳諸家。書法曾師趙孟頫，與李日華、陳繼儒齊名。

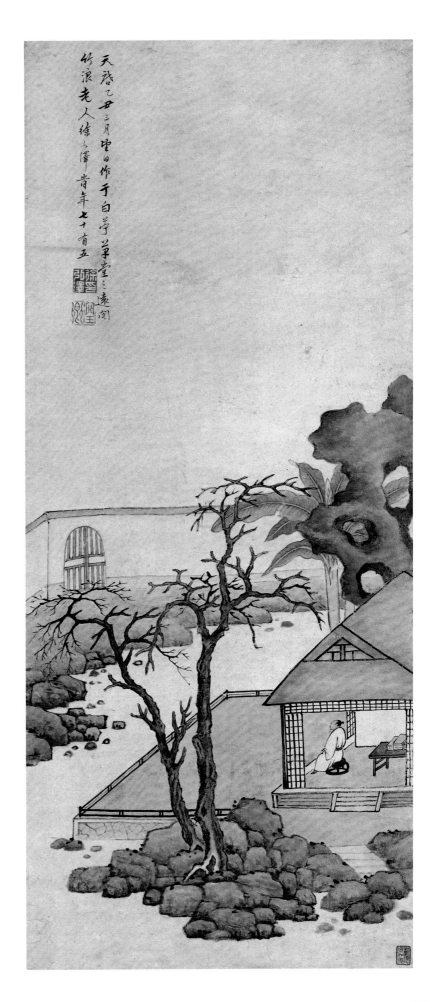

杜冀龍　後赤壁賦圖軸

金箋　設色

縱101.3厘米　橫29.1厘米

Illustration to the Poem "Later Ode to the Red Cliff"

By Du Jilong

Hanging scroll, ink and color on gold-flecked paper

H. 101.3cm　L. 29.1cm

此圖以北宋文學家、書畫家蘇軾《後赤壁賦》文意而創作。山岩陡峭、江面廣闊；一舟停泊於岸邊，幾人立於岸上攀談。因以金箋作畫，紙面光滑使墨不易暈散，山石、水波、樹木的行筆清晰可辨，較之在宣紙上作畫有一定難度。樹木畫法明顯師法沈周，但山石卻不加苔點，有自家面貌。

本幅款識："杜冀龍"鈐"杜冀龍印"（白文）、"士良"（朱文）印二方。鑒藏印："永安沈氏藏書畫印"。

杜冀龍，生卒不詳，字士良，吳縣（今江蘇蘇州）人。吳門畫家，山水師沈周，而有自家面貌。

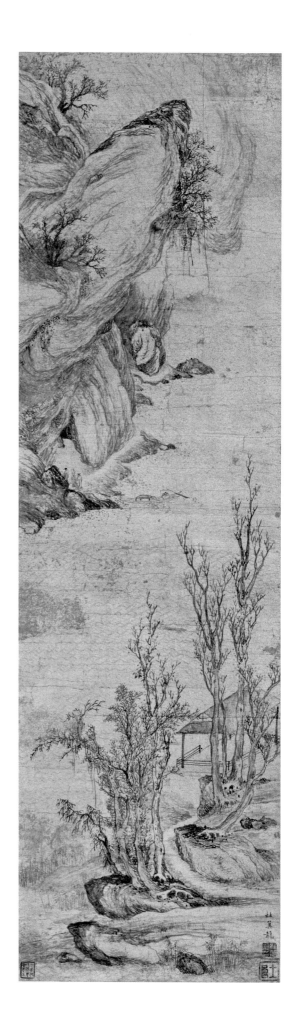

119

陳煥　臨溪觀泉圖軸
紙本　設色
縱62.1厘米　橫24.6厘米

Watching the Spring by a Stream
By Chen Huan
Hanging scroll, ink and color on paper
H. 62.1cm　L. 24.6cm

畫面略去山腰部分，代之雜樹茂密、
枝葉繁蔭的景色，恰把高山分割而只
露峰頂與山腳。飛瀑流泉傾瀉直下，
匯成近景溝壑溪潭，使畫面上下貫通
形成一體。古木大樹後又若隱若現山
澗瀑布，一種深遠奧妙之感油然而
生，不禁令人暇思。平臺處二人仰坐
遠眺，其放縱灑脫的形態，傳達出寄
情山林、自得其樂的心態。此圖氣勢
凝重雄渾，用筆深厚圓潤，畫法嚴
謹，別具匠心。

本幅款識："壬寅五月望寫。陳煥。"
鈐"陳"、"煥"（白文）印。畫幅左
下角鈐"堯峰山人"（白文）印一方。
壬寅為萬曆三十年（1602）。

陳煥字子安，號堯峰，吳縣（今江蘇
蘇州）人。約活動於隆慶至萬曆年間
（1567—1620）。工山水，取法沈周。

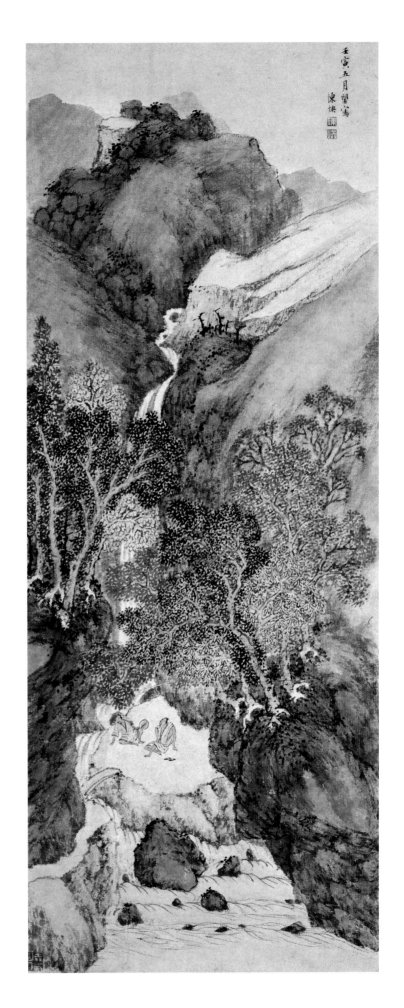

120

陳煥 江村旅況圖卷
絹本 設色
縱24厘米 橫123.4厘米

Village Landscape by a River
By Chen Huan
Handscroll, ink and color on silk
H. 24cm L. 123.4cm

圖寫湖天一色，沖融縹緲。樹枝迎風搖曳，禽鳥歸巢，漁舟帆飽，渡船疾駛，一派風雨將至之勢。構圖採用平遠式，且筆簡色淡。坡石畫法及皴點，明顯師承沈周，應是陳煥的上乘之作。

本幅款識：“辛亥中秋陳煥寫。”鈐

“陳煥之印”（朱白文）、“堯峰山人”（白文）印二方。引首王稚登書“江村旅況”四字，鈐“王稚登印”（白文）、“廣長闇主”（白文）印二方。卷尾有韓道亨、葛應典、潘奕雋、何琪四家題記（略）。辛亥為萬曆三十九年（1611）。

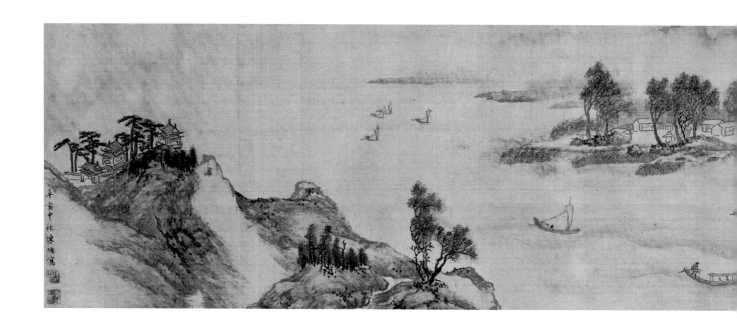

江邨旅況

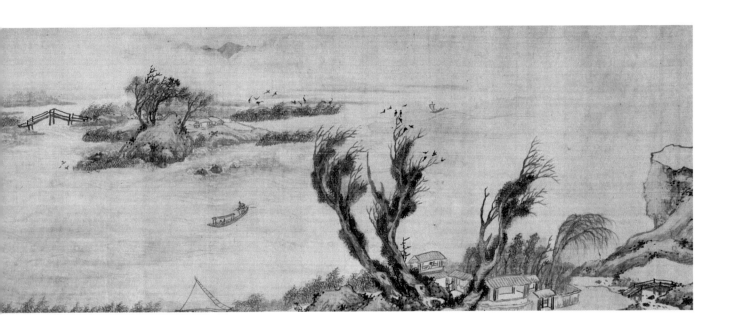

121

袁尚統　歲朝圖軸
紙本　設色
縱107.8厘米　橫52.2厘米

Spring Festival
By Yuan Shangtong
Hanging scroll, ink and color on paper
H. 107.8cm　L. 52.2cm

歲朝即春節，為中國農曆正月初一日。圖繪諸多孩童在庭院中敲鑼、打鼓、放鞭炮，盡情嬉戲玩樂，一派歡慶節日的熱鬧景象，屋內三位長者似在歡聚飲酒。樹石用勾勒填色法，近坡處施小斧劈皴，遠山以花青淡淡塗染。筆法穩健蒼老，畫風質樸古拙。高松畫法承襲宋人筆法，其餘樹石仍保留吳門一派畫風，為袁尚統晚年精心之作。

本幅款識："丙申春日客於竹深處。袁尚統。"鈐"尚統私印"（白文）、"袁氏叔明"（白文）印二方。丙申為清順治十三年（1656）。袁尚統時年八十七歲。

袁尚統（1570—？），字叔明，吳縣（今江蘇蘇州）人，九十二歲尚在。其繪畫源自吳門畫派，長於山水畫，頗具功力，能得宋人筆意。其畫作多反映現實中的世象百態，雖然筆墨技巧趨近文人畫，但迥異於其他畫家的審美情趣，在晚明畫壇中獨樹一幟。

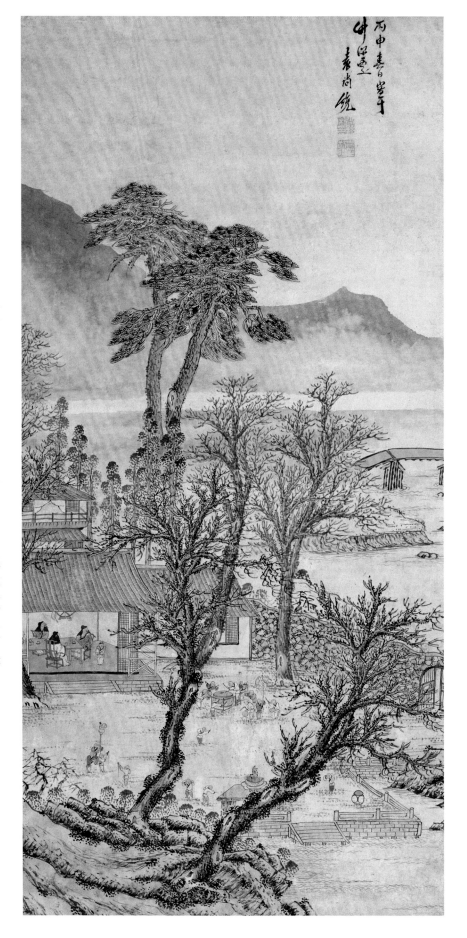

122

李士達　三駝圖軸
紙本　設色
縱 78.7厘米　橫30.5厘米

Three Hunchbacked Men

By Li Shida
Hanging scroll, ink and color on paper
H. 78.7cm　L. 30.5cm

圖繪三位駝背人，按錢允治跋語中，給他們冠以張駝、李駝、趙駝。圖中三人相互顧盼，笑容滿面，動作怪異，表情略顯滑稽。他們中有提盒的、有持長杖或拍手的，腳下有節奏跳動。這是一幅以殘疾人生活為題材的畫卷，他們不因身體醜陋而自卑，十分開朗樂觀，笑對人生。揭示出他們生活中平和樂觀的內心世界。另據文謙光題跋，知此圖也有寓意，即借三駝諷喻世間多阿諛奉承之輩，而少見剛直不阿的君子。

本幅款識："萬曆丁巳冬寫。李士達。"後鈐"李士達印"（白文）、"通甫"（朱文）印。本幅題跋："張駝提盒去探親，李駝遇見問緣因。趙駝拍手呵呵笑，世上原來無直人。錢允治錄。"後鈐"錢功父"（白文）、"少室山人"（朱文）印二方。"為憐同病轉相親，一笑風前薄世因。莫道此翁無傲骨，素心清澈勝他人。陸士仁書。"後鈐"文近"（白文）、"吳郡陸生"（朱文）。"形模相肖更相親，會聚三駝似有因。卻羨淵明歸思早，世塗只見折腰人。文謙光書。"後鈐"文謙光印"（白文）、"□□居士"（白文，前二字殘）印二方。本幅鑒藏印："虛齋審定"（白文）、"石湖漁隱"（白文）、"漢齋家藏"（朱文）印。萬曆丁巳為萬曆四十五年（1617）。

李士達，號仰懷，吳縣（今江蘇蘇州）人，約活動於十六世紀中期到十七世紀初。萬曆二年（1574）進士。工畫人物、山水，也作佛道鬼神，並有一定數量風俗畫。

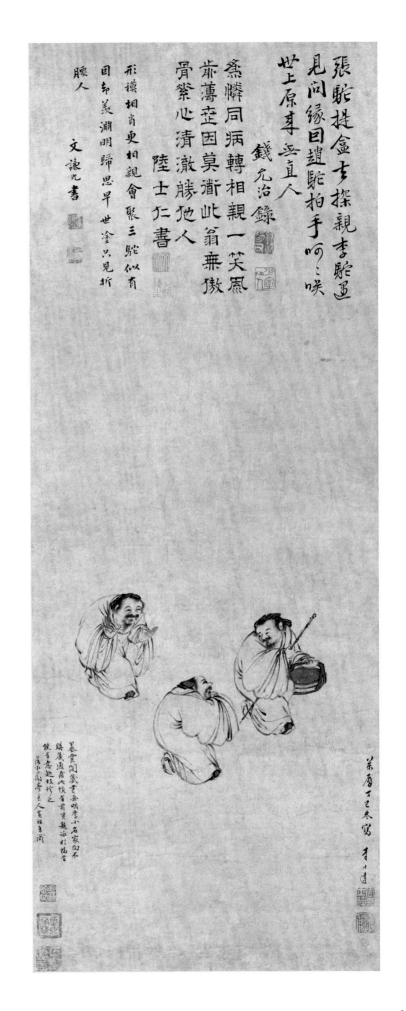

123

張宏　延陵掛劍圖軸
紙本　設色
縱180.5厘米　橫50厘米

Illustration to the Story of "Yanling Jizi Hanging Up His Sword"
By Zhang Hong
Hanging scroll, ink and color on paper
H. 180.5cm　L. 50cm

圖繪春秋時期，吳國公子季札在徐國祭悼徐君的情景。畫面構圖以高遠與深遠相結合。陵園體勢開闊，且背靠崇山峻嶺，頗顯氣勢；加之設色沉穩，使畫面的整體氛圍趨於沉靜、肅穆。圖中畫法極為工整細緻，陵園內外的樹木品種多樣，枝幹、樹葉的畫法，設色亦各個不同；人物、馬匹造型準確，生動傳神，人物衣服染以朱紅，使本來在畫面中所佔比例極小的人物顯得突出，從而昭示了主題，是一幅傑出的人物故事畫。

本幅款署："延陵掛劍。崇禎乙亥冬日寫於久徵館。吳門張宏。"鈐"張宏"（白文）、"君度氏"（白文）。鑒藏印："李氏珍秘"（朱文）、"小雪浪齋主人六十後審定真跡"（朱文）、"松門清賞"（朱文）。崇禎乙亥為崇禎八年（1635），作者時年五十九歲。

"延陵掛劍"典出《史記·吳太伯世家》。春秋時期，吳王壽夢之子季札受封延陵，被稱為延陵季子，一次季子出使晉國，途經徐國，徐國國君非常喜歡季札的佩劍，但又不便直言。季札雖已看出徐君之意，但因身負使命，不能立即將其贈獻給徐君。待季札返回之時，徐君卻已故去。季札欲將劍贈給徐國嗣君，嗣君不受，於是季札掛劍於徐君之墓，悵然而去。徐國人嘉而歌之曰："延陵季子兮不忘故，脫千金之劍兮帶丘墓。"

張宏（1577—？），字君度，號鶴澗。吳郡（今江蘇蘇州）人。擅畫山水，重寫生，師法沈周，筆意古拙，墨法濕潤。人物寫真，天然入格。清康熙七年（1668）尚在。

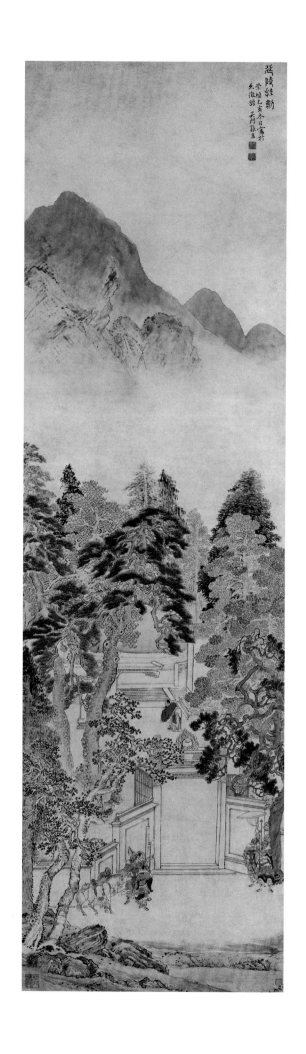

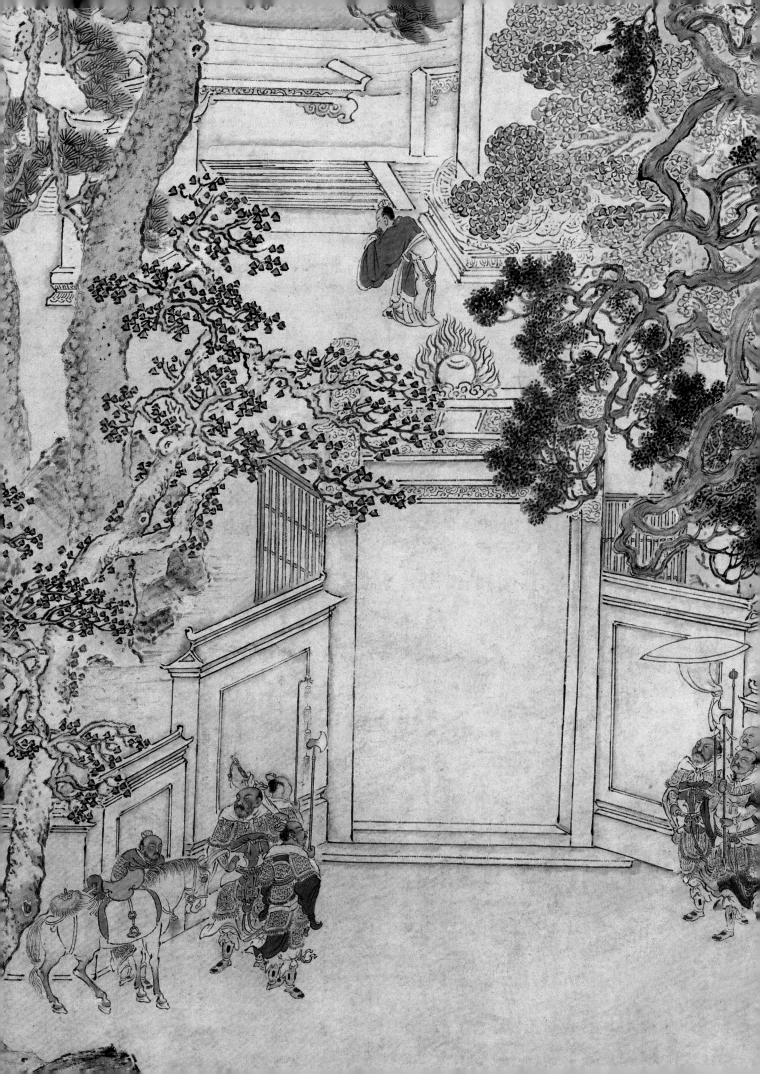

文從簡　山靜日長圖卷
紙本　墨筆
縱26.5厘米　橫81.3厘米

Leisure in Nature
By Wen Congjian
Handscroll, ink on paper
H. 26.5cm　L. 81.3cm

圖繪一文士攜童子漫步江濱，隔江遠眺山巒起伏。近景坡岸、竹石、古木、人物多以乾筆刻畫，樹木、坡石復染淡墨，遠山以淡墨暈染，山際間白雲則空勾留白。全圖筆墨鬆秀簡淡，氣韻空遠，得元人清逸之趣。

本幅自識："癸未仲冬，文從簡"。鈐"文從簡印"（朱白文）。尾紙作者自書長題（文見附錄），款署："文從簡"。鈐"文從簡印"（白文），"字彥可"（白文）。癸未為明崇禎十六年（1643），作者時年七十歲。

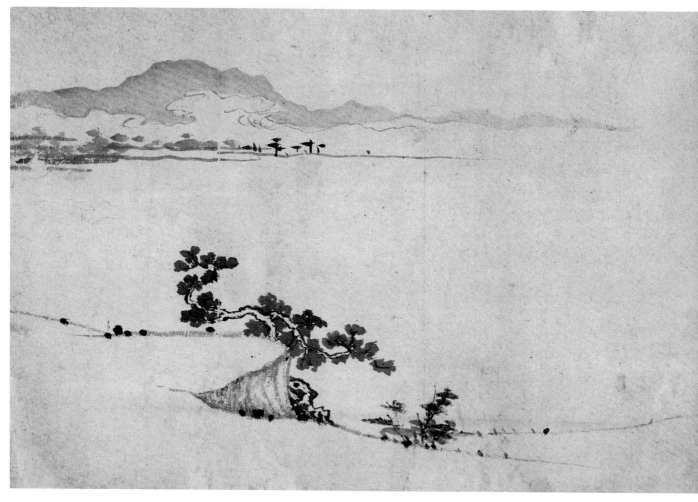

文從簡（1574—1648），字彥可，號枕煙老人。文徵明曾孫。崇禎十三年（1640）拔貢，入清不仕。畫能傳家法，兼學王蒙、倪瓚，喜用枯筆皴斫，脫盡時人蹊蹺。

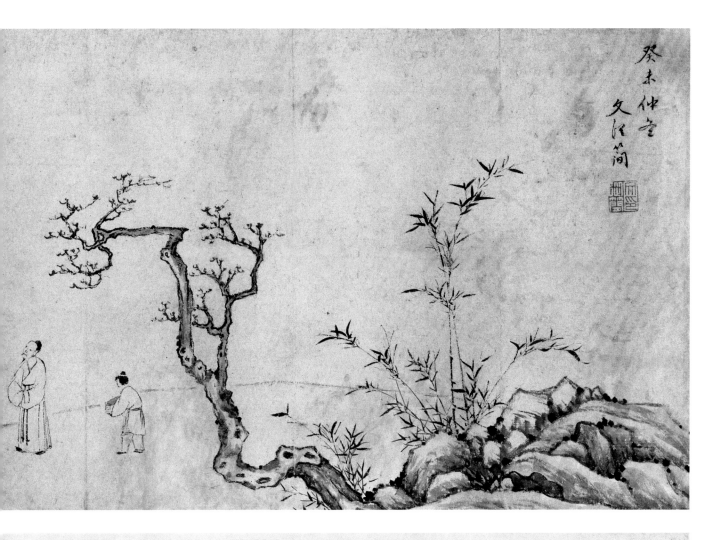

唐子西詩云山靜似太古
日長如小年余家深山之
中每春夏之交蒼蘚盈階
落花滿逕門無剝啄松影
參差禽聲上下午睡初足旋
汲山泉拾枯枝煮苦茗啜
之隨意讀周易國風左氏
傳離騷太史公書及陶
詩韓蘇文數篇從容步山
徑撫松竹與麛犢共偃息長
林豐草間坐弄流泉
濯足既歸竹窗下山妻稚
子治筍蕨供麥飯欣然一
飽弄筆窗間隨大小作數
十字展所藏法帖墨蹟畫
卷縱觀之興至則吟小詩
或草玉露一兩段再啜苦
茗一杯出步溪邊
翁溪友問桑麻說秔稻量
兩畟晴探節數時相與劇
談一晌歸而倚杖柴門之
下則夕陽在山紫綠萬狀

125

盛茂燁　錦洞青山圖軸
絹本　設色
縱193.4厘米　橫97.5厘米

Green Mountains and Bamboo Rivers
By Sheng Maoye
Hanging scroll, ink and color on silk
H. 193.4cm　L. 97.5cm

此圖為高遠景色。近景是河塘叢竹枝
葉茂密，竹葉用墨加花青一筆點畫，
層次景然，絲毫不亂。遠處繪大山雲
霧，山腰處以紅、白兩色點綴桃花，
蘊育着蓬勃生機，新奇動人。加之筆
墨滋潤，使人感到江南山水，煙潤欲
滴，渾厚蒼秀。

本幅自識："錦洞桃花遠，青山竹葉
深。吳郡盛茂燁"。鈐"盛茂燁印"（白
文）、"輿華父"。另鈐鑒藏印："虛
竹墨緣"，"退修盦主人珍藏圖書"。

盛茂燁，生卒不詳，字念庵、研庵，
長洲（今江蘇蘇州）人。約生活在萬曆
至崇禎年間，善畫煙雲景，山水、人
物亦精工典雅。

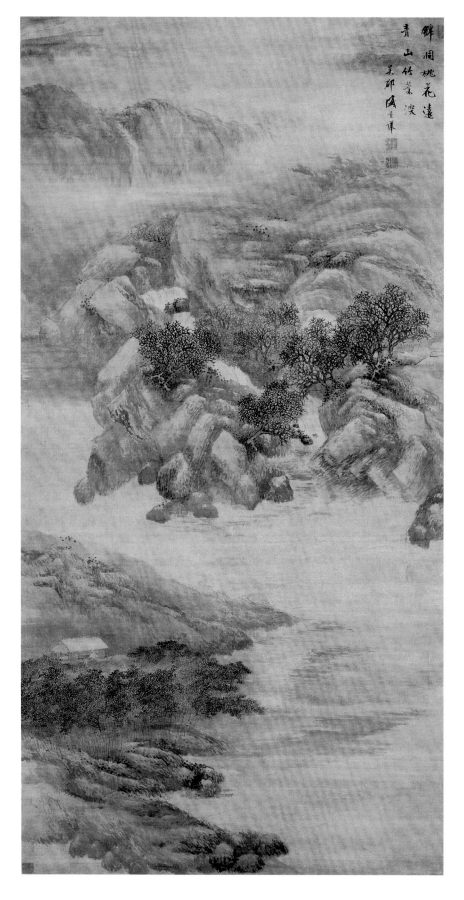

文震亨　唐人詩意圖冊

紙本　設色
縱28厘米　橫34.3厘米

Illustrations in the Spirit of Tang Poems
By Wen Zhenheng
6 leaves from the 12-leaf album, ink
and color on paper
Each leaf: H. 28cm　L. 34.3cm

圖冊以唐人詩意入畫，計十二開，本卷選其中六開。每開各書唐人七絕一首，款署"震亨"（詩文及鈐印均見附錄）。各開畫面構圖簡潔，人物線條細秀；家俱‧陳設、屋宇刻劃極為精工；山石以墨筆勾廓、皴擦，復以色敷染；樹葉、竹葉多雙鈎填色，間或以色點出；雲氣用墨線與騰黃或花青雙線空勾。圖中色彩採用了石青、石綠、朱紅、騰黃等多種，極為豐富，但搭配和諧，穠麗而古雅，毫無俗艷之氣。全圖從畫法到色彩皆極富裝飾趣味。以此寫唐人詩意，描繪文人隱士生活的閒情雅致，饒有逸趣。

引首："文啟美寫唐人詩意。石庵先生屬題。皇十一子。"鈐"詒晉齋印"（朱文）。冊後作者自題："嘉卿有澄

心堂紙，剪為十二幀，余簡唐人詩句中之與山人野客符者，閑窗當意與小適時作圖其上，圖不必盡與句合，而高遠之情覺超出筆墨之外，庶於前人得一麟半甲耳。裝成更題其首。震亨。"鈐"震亨"（朱文），"文氏啟美"（朱文）。另鈐"譚觀成印"（白文），"海朝"（朱文），"吳湖帆"（朱白文）藏印。

文震亨（1585－1645年），字啟美，長洲（今江蘇蘇州）人。文徵明曾孫，震孟弟。天啟五年（1625）恩貢，崇禎初為中書舍人，給事武英殿。明亡，絕食而死，諡節愍。書畫均有家風，風格韻致俱佳。工詩，著有《長物誌》等。

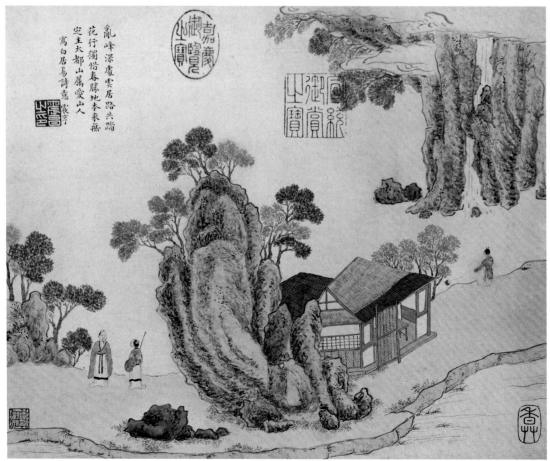

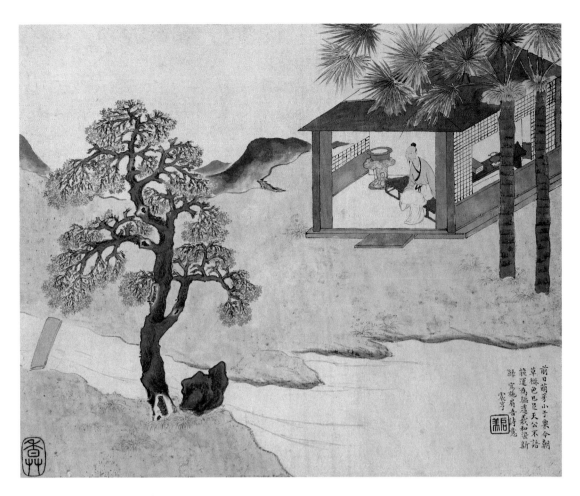

前日萌芽小于栗今朝
草栩巴巴怨天公不語
能運為楄遺義和梁新
辭富施肩吾詩意
震亨

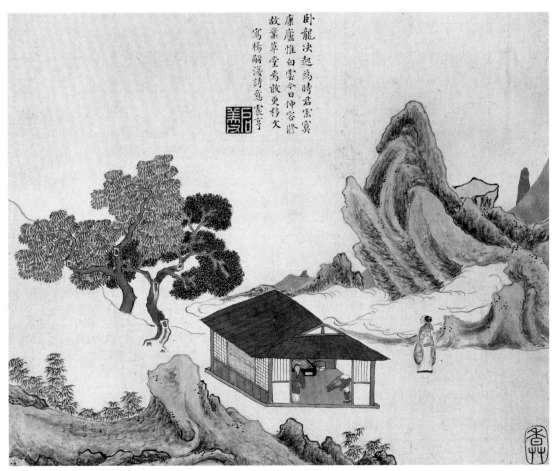

卧龍決起為時君宗窠
康廬惟白雲今日仲容修
故業草堂禹散更移文
寫楊嗣漢詩意
震亨

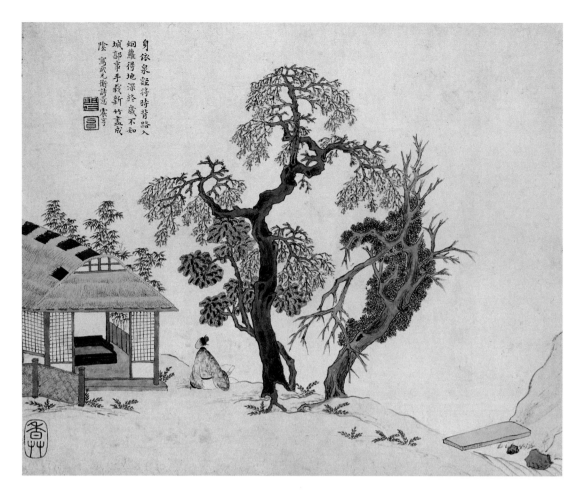

身隱泉註將時背路入
烟離得地深終歲不知
城郭事手載新竹盡成
陰 寫武元衡詩意 震亨

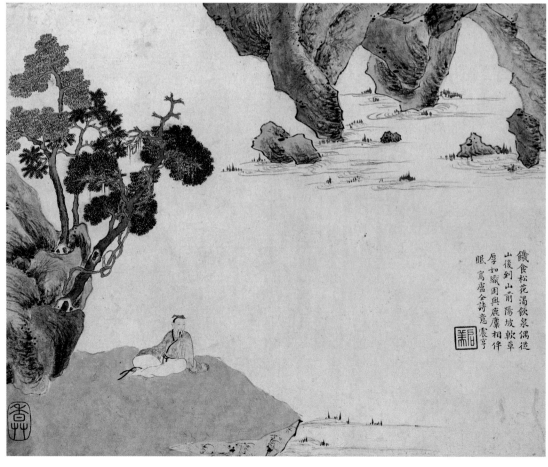

饑食松花渴飲泉偶遂
山後到山前 陽坡軟草
厚如織因與鹿麋相伴
眠 寫盧全詩意 震亨

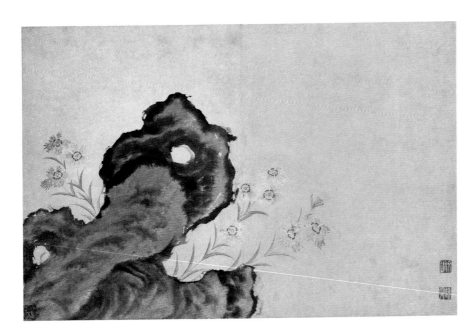

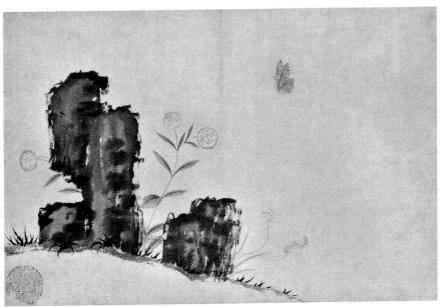

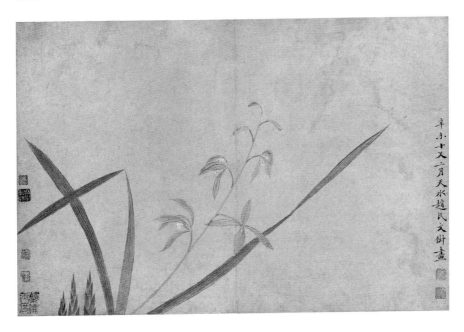

辛□十又二月天水趙氏文術畫

128

文柟　山水人物圖扇頁
紙本　設色
縱17.3厘米　橫52.3厘米

Landscape and Figures
By Wen Nan
Fan leaf, ink and color on paper
H. 17.3cm　L. 52.3cm

圖繪秋夜湖濱放艇。構圖開闊疏朗，當空一輪金色滿月，周圍以花青染出天際浮雲。岸邊樹木的金黃樹葉點明正值秋季。全圖行筆細秀，設色淡雅，較好地營造出秋夜水濱清幽曠遠的意境。

本幅自識：“甲辰秋寫與剡兒”。鈐

“文柟端文”（白文）。甲辰為清康熙三年（1664），作者時年六十九歲。

文柟（1596—1667），字曲轅，號漑庵（一作“慨菴”）、端文。長洲（今江蘇蘇州）人。文從簡子，文徵明玄孫。邑庠生，能詩、工書畫，均得家法。

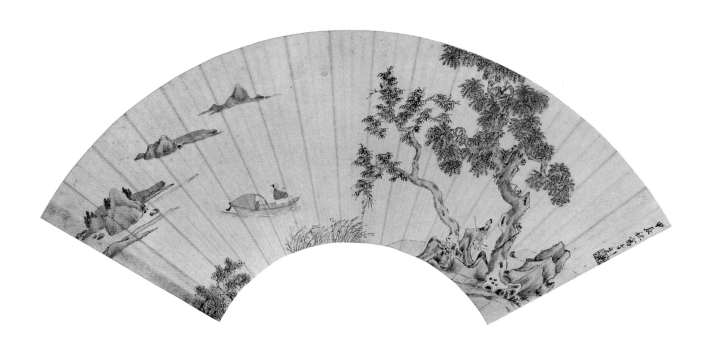

附
錄

圖2　杜瓊等　報德英華圖卷

杜瓊自識："賀君美之嘗德杜元吉，能瘳其子之病，將報之幣，而元吉辭曰：'吾與若子解元為連袂，安在其為報乎？苟得西莊沈門父子輩從之畫足矣。'美之乃拉予及王省參詣其第而請焉，道經劉僉憲，僉憲為寫一圖於前，而啟南遂作一圖於次，以予之作為殿。西莊主人陶菴曰：'東原之筆固妙矣，然尚欠皴散與夫巒峰之功，吾當為君足之。'予為之唯唯。陶菴乃大啟玄籥，補我不逮，適值閔雨少出視禾，復命季子文叔以竟事，則是圖之妙蔑以加矣。美之躍然曰：'吾其幸哉，足以報於元吉矣！'成化己丑季秋重陽日杜瓊書，時年七十有四。"鈐"杜氏用佳"（朱文）印。

圖3　杜瓊　友松圖卷

文伯仁題跋："此吾吳先達杜東原先生之筆也。先生名瓊，字用嘉。有隱操，善畫，詩與文皆稱能。在景泰、天順年間，傳斯文之脈，至於今而始大。其行誼不苟，尤為人所重。故當時得其片楮隻字，經其標識，家有筆跡，必良士善門也，豈特直以藝名哉。今觀此卷拙逸相半，意趣超絕，有非凡俗可儷，玉芝兄得而襲藏之，蓋有為也。若今綺紈輩隨時高下，因輒少之，孰知其源流之自乎！間委作跋迺為表之。同時有劉秋官名珏、沈徵君名貞吉、恆吉、馬清痴名愈、陳醒庵名寬皆善畫，名品相同，而有陳

季昭名暹者則不及諸公。隆慶己巳仲秋五日，五峰山人文伯仁書。"

圖5　劉珏　夏雲欲雨圖軸

沈周題記："完庵再世梅花庵，官廉特於山水貪。記榻此幀梅妙品，奉常寶蓄金惟南。假歸洞庭小石室，終日默對心如憨。心開手應遂捉筆，水墨用事空青藍。天光慘淡雲勃鬱，山影明滅雨意含。重巒沓巘擁濕潤，遠樹細瑣多杉楠。飛淙迸壑勢莫拗，梁圯跨怒森猶監。人家雜住映深塢，林蹊互接迷陰嵐。梅庵如在當歎息，逼人咄咄夫何慚。有如明月印秋水，水月渾合光相函。此圖流世人可保，未特珍重宜子男。我因題句感宿昔，物是人非懷莫堪。右原本為夏雲欲雨圖，實出梅花道人之筆，所蓄夏太常所，劉完庵僉憲假臨幾月始就緒，當時示余，為之賞歎奪真，僉憲公亦自珍愛。僉憲既觀化，其孫傳知先公所惜，益加敬焉。因索余疏其所自云。弘治乙丑三月修禊日，沈周題。"鈐印"啟南"（朱文）、"石田"（白文）。

圖6　沈周　仿董巨山水軸

自題："歲晚天寒日，柴門客到時。吾家原有好，尊甫舊惟私。酒盡雞鳴早，江空雁宿遲。明朝說歸去，點燭夜題詩。癸巳仲冬五日，民度至竹居，欲觀予董、巨墨法。民

度少年博古，當所畏者，安能以不能辭。乃�惘如此，復系詩一章，以為祖席談柄。歸呈尊甫，必有以教之。沈周。"鈐"啟南"（朱文）印。

圖7　沈周　空林積雨圖頁

本幅自題："久雨陰連結，青天安在哉。大由雲所子，浩及水為畬。羣葉無情盡，麼花借濕開。寂然泥淖地，苦憶舊人來。茆簷何日霽，溜響漫沉沉。氣鬱惟添睡，愁多亦怕吟。新座沾臥榻，積潤變鳴琴。安得東軒月，皓然當我襟。乙未九月積雨，作雨悶二首，復作此景書之。是日忽晴，吾意彼蒼亦聞顛崖赤子私諷之語而見憫耶。念七日，周。"鈐"啟南"（朱文）印。

吳寬題："春來不獨東風顛，以陰以雨仍連連。豈惟元日到人日，又復上弦交下弦。甲子歲朝聞好語，東南民力待豐年。天時人事有如此，北望朔雲增慨然。過有竹居維時出示乃翁小圖，有閔雨之意，為書近作於上。戊戌歲二月十八日記，匏繫菴主。"鈐"胸中天地"（白文）印。

圖8　沈周　仿倪山水軸

自題："□□□要圖山水，此與倪迂偶似之。似是而非俱莫論，□□落日樹離離。予別梅谷老師幾二十年，未□□酬一面，今其孫月江來，致其祖之囑，欲以拙筆配舊有懸軸，其不以泖澱涉遠，且�能為片紙而役，所好可知，因漫興如此。已亥歲八月，沈周。"鈐"啟南"（白文）印。

周鼎題："湖山佳趣亭中景，寫入石田詩畫來，肯讓倪迂作前輩，古今何地不生□。鷲嶺元從天竺外，偶來飛墮菊亭前。山中宰相今誰是，玉洞桃花第幾兵。迂牧愛沈之畫陶之能購藏也，為賦二十八字不盡意更為賦之。成化癸卯中秋日，桐村周鼎。"鈐"伯器"（朱文）印。

圖9　沈周　松石圖軸

楊循吉題詩："從來松老方生子，老得兒郎必定賢。況是先生年未老，生兒當復見恭天。春雨先生有佳子，俟生久

矣，斯松之圖所以祝也。楊循吉。"

圖10　沈周　溪山晚照圖軸

本幅自題："夕陽照溪柳，斜光散浮金。風從東面至，泠然當我襟，田稚頗長茂，水渠尚清深。游魚溯流波，什五相浮沉。倚杖甫觀物，適茲行樂心，行樂又能已，逍遙成短吟。文美趙君別一載，再會方暑赫赫，晚涼為作溪山晚照圖，仍即景成此詩，消遣半日之間耳。乙巳歲六月五日，沈周。"鈐"白石翁"（白文）、"啟南"（朱文）、"石田"（白文）。

文徵明題："石翁胸次王摩詰，到處雲山放杖行。白髮門人今老矣，卻看遺墨感平生。徵明奉題。"鈐"玉蘭堂"（白文）、"文仲子"（白文）、"文徵明印"（白文）等印。

圖11　沈周　臨黃公望富春山居圖卷

作者自題："大痴翁此段山水，殆天造地設，平生不見多作，作輒凡三年始成，筆跡墨華當與巨然亂真，其自識亦甚惜。此卷嘗為余所藏，因請題於人，遂為其子乾沒，其子後不能有，出以售人，余貧又不能為直以復之，徒繫於思耳，即其思之不忘，乃以意貌之，物遠失真，臨紙惘然。成化丁未中秋日，長洲沈周識。"鈐"啟南"（朱文）、"石田"（白文）。

圖12　沈周　京江送別圖卷

沈周題跋："雲司轉階倒不畢，藩參臬副皆所宜。君今出守古虢國，過峽萬里天之涯。眾為君憂君獨喜，負利要自盤根施。我知作郡得專政，豈是唯唯因人為。敘況聞廣九邑，其民既遠雜以夷。鑿牙穿耳頑固獷，撫之恩信當懷來。詩書更欲變呦咿，文翁之任非君誰。荔支初紅五馬到，江山無為人增奇。山谷老人有筍賦，讀賦食筍若還知。苦而有味可喻大，歷難作事惟其時。長洲沈周。"鈐"啟南"（朱文）。

圖13　沈周　滄洲趣圖卷

自題：“以水墨求山水，形似董、巨，尚矣。董、巨於山水，若倉扁之用藥，蓋得其性而後求其形，則無不易矣。今之人皆號曰：我學董、巨，是求董、巨而遺山水。予此卷又非敢夢董、巨者也。後學沈周志。”鈐“煮石亭”（白文）、“啟南”（朱文）印四方。

圖14　沈周　臥遊圖冊

第一開：仿米山水。自題“雲來山失色，雲去山依然。野老忘得喪，悠悠柱杖前。沈周。”鈐“啟南”（朱文）。藏印：“臥菴所藏”（朱文）、“昆山王成憲畫印”（朱文）。

第二開：平坡散牧。自題：“春草平坡雨跡深，徐行斜日入桃林。童兒放手無拘束，調牧於今已得心。沈周。”鈐“啟南”二方（朱文）。藏印：“昆山王成憲畫印”（朱文）、“士元”（朱文）、“之”“赤”（朱文）。

第四開：杏花。自題：“老眼於今已斂華，風流全與少年差。看書一向模糊去，豈有心情及杏花。沈周。”鈐“啟南”（朱文）。藏印：“臥菴所藏”（朱文），“昆山王成憲畫印”（朱文）、“士元”（朱文）。

第五開：芙蓉。自題：“芙蓉清骨出仙胎，赭玉玲瓏乾露開。天亦要（妝）秋富貴，錦江翻作楚江來。沈周。”鈐“啟南”。藏印：“士元”（朱文）、“臥菴所藏”（朱文）、“昆山王成憲畫印”（朱文）、“竹南藏玩”（白文）。

第七開：枇杷。自題：“彈質圓充飣，蜜津涼沁唇，黃金作服食，天亦壽吳人。沈周。”鈐：“啟南”。藏印：“士元”（朱文）、“臥菴所藏”（朱文）、“昆山王成憲畫印”（朱文）。

第十二開：江山坐話。自題：“江山作話柄，相對坐清秋。如此澄懷地，西湖憶舊遊，沈周。”鈐“啟南”。藏印：“之”“赤”（朱文）、“昆山王成憲畫印”（朱文）。

第十四開：雛雞。自題：“茸茸毛色半金黃，何獨啾啾去母傍。白日千年萬年事，待渠催曉日應長，沈周。”鈐“啟南”（朱文）、“白石翁”（白文）。藏印：“士元”（朱

文）、“昆山王成憲畫印”（朱文）、“朱臥菴收藏印”（朱文）。

第十五開：秋柳鳴蟬。自題：“秋已及一月，殘聲繞細枝。因聲追爾質，鄭重未忘詩。沈周。”鈐“石田”（白文）。藏印：“昆山王成憲畫印”（朱文）、“士元”（朱文）“機驚動”（朱文）。“臥菴所藏”（朱文）。

第十六開：雪江漁夫。自題：“千山一白照人頭，簑笠生涯此釣舟。不識江湖風雪裏，可能幹得廟堂憂。沈周。”鈐“白石翁”（白文）。藏印：“昆山王成憲畫印”（朱文）、“臥菴所藏”（朱文）。

第十七開：秋山讀書。自題：“高木西風落葉時，一襟葉夾坐遲遲。閑披秋水未終卷，心與天遊誰得知。沈周。”鈐“啟南”（朱文）。藏印：“昆山王成憲畫印”（朱文）、“士元”（朱文）、“臥菴所藏”（朱文）。

第十八開：自跋：“宗少父四壁揭山水圖，自謂臥遊其間。此冊方可尺許，可以仰眠匡牀，一手執之，一手徐徐翻閱，殊得少文之趣。倦則掩之，不亦便乎？於揭亦為勞矣。真愚聞其言，大發笑。沈周跋。”鈐“石田”（白文）。

圖28　文徵明　仿米雲山圖卷

文徵明行書長題：“征明於畫獨喜二米，平生所見南宮特少，惟敷文之蹟屢屢見之，所謂《瀟湘圖》、《大姚山圖》、《湖山煙雨》、《海岳庵》、《苕溪春曉》皆妙絕可喜，《苕溪》尤秀潤，舊題為元暉，而沈石田先生獨以為南宮之跡。大要父子無甚相遠。余所喜者以能脫略畫家意匠，得天然之趣耳。元章品題諸家，謂皆未離筆墨畦徑，晚乃出新意，寫林巒間煙雲霧雨陰晴之變，自謂高出古人。元暉亦云：‘漢與六朝作山水者，不復見於世，惟王摩詰古今獨步，舊藏甚多，既自悟丹青妙處，觀其筆意，但付一笑耳’。且謂百世之下，方有公論。又云：‘世人知余喜畫，競欲得之，鮮有曉余所以為畫者；非具頂門上慧眼，不足以識，要不可以古今畫家者流畫求之可也’。當時尤延之謂：‘此公無恙時索者填門，不勝厭苦，往往令門下士代作，親識元暉字於後。嘗自言：‘遇合作處渾然天成，薦為之不復相似’。其言雖涉誇詡，要

亦自有所得也'。余暇日漫寫此卷,自癸巳之春抵今乙未冬始成,中間屢作屢輟,曾無數日之功,亦坐得意之時少也。然人品庸下,行墨拙劣,不能於二公為役,觀者若以畦徑求之,正可發笑耳。是歲十一月晦書。"

圖31 文徵明 蘭竹圖卷

文徵明:"余最喜畫蘭竹,蘭如子固、松雪、所南,竹如東坡、與可及定之、九思,每見真跡輒醉心焉。居常弄筆,必為摹仿。癸卯初夏,坐臥甚適,見幾上橫卷紙頗受墨,不覺圖竟,不知於子固、東坡諸名公,稍有所似否也。亦以徵余芝竹之癖如此,觀者勿厭其叢。徵明題於玉磬山房。"鈐"文徵明印"(白文),"衡山"(朱文)。

圖34 文徵明 曲港歸舟圖軸

(1) 王穀祥題:"山腰雲氣斷,樹頂雨聲稠,獨坐憑欄處,溪林見野舟。穀祥。"鈐"祿之"(朱文)。

(2) 陸師道題:"江寒木落暮煙生,秋滿汀洲雁字橫,誰似風流蔡天啟,扁舟郊馬畫中行。師道。"鈐"陸子傳氏"(朱文)。

(3) 彭年題:"罷畫春山翠雨收,蘢蔥春樹白煙浮,虛亭更在空濛裏,坐看飛泉拂檻流。彭年。"鈐"孔加"(朱文)、"隆池山人"(白文)。

(4) 清乾隆題:"野艇不須收,煙波任拍浮,得詩緣即景,適性且隨流;山泉雨後生,飛下白雲橫,留得匡廬意,青蓮策杖行;憑欄聊極目,灌木綠陰稠,寄語披蓑者,源中可放舟;山勢倏斷續,雲容鎮瀯浮,漫嫌沙水淺,且自泊孤舟。乾隆御題,即用前人留題原韻"。鈐"乾隆宸翰"(朱文)、"機暇臨池"(白文)。

圖42 唐寅 雙鑑行窩圖冊

唐寅:《雙鑑行窩記》:"冶金於範以為鑑,可以正衣冠修容貌,引水於治以為鑑,可以涵天光泳雲影;會理於心以為鑑,可以知事理察古今。夫鑑一也,或以金,或以水,或以心,而所鑑之事或於身,於心,於天,其大小迥絕不同,然其所賴者皆光也,金以瑩為光,水以止為光,心以靜為光。金無光則昏,水無光則濁,心無光則愚,昏曚溷濁愚頑不靈,豈金水與人之願哉?蓋金患於塵以蔽之,水患於魚蝦以汩之,心患於利慾事物嗜好以累之,則所有之光失而不明,其眾患畢至矣。君子友之,自心以達於身,自身以達於天,誠而明之,理與心會,身與德修,道與天合,其得於鑑者豈少乎哉?新安富溪汪君時萃號實軒,年已踰甲子,築室數楹,苫茅以蔽風雨,埴垣以蒔果藥,布衣常帶,讀書其中,夾室鑿池二區,儲水平砌,歌滄浪之濯纓,玩泌水之樂飢,不知老之將至。由是若將終身,遂扁其室之楣曰:雙鑑行窩,世固知金之為鑑以鑑形,而不知水之為鑑以鑑天,而又不知理之為鑑以鑑心也。水之為鑑以鑑天,人或可鑑見,理之為鑑以鑑心,又人不可得而窺者。汪君假人之所共知者以名人之所共見者,則其人所不知與不見者斯獨得之矣。徵之縉紳大夫高其志趣,咸為歌詠,其情性俾余識其端。余與汪君雖未伸宿言,未即其室之所扁而佔之,其修容儀持莊嚴者歟,其翫天運體造化者歟,其以理養心以道養高者歟,故為撰記如左云。時正德己卯季冬朔日,晉昌唐寅書。"卷首鈐"夢墨亭"(朱文)、卷尾鈐"南京解元"(朱文)、"六如居士"(朱文)。

圖63 陳道復 墨花釣艇圖卷

每段繪畫題詩:

(1) 庭中老梅樹,雪後見花開。自笑不如梅,春風何日來。鈐"白陽山人"(朱文)、"陳氏道復"(白文)印。

(2) 茅茨開竹裏,清氣何由降。落日復弄影,盈盈上西窗。鈐"白陽山人"(白文)印。

(3) 楚畹蘭芽苗,分來結好盟。茶盃輕渥處,覺有暗香生。鈐"白陽山人"(朱文)、"陳氏道復"(白文)印。

(4) 野菊掛危岩,猗蘭秀空谷。氣味爰相似,允克破幽獨。鈐"白陽山人"(朱文)印。

(5) 素艷倚秋風,向人渾欲語。春花莫相笑,丹心自能

許。鈐“白陽山人”（朱文）、“陳氏道復”（白文）印。

(6) 低迴玉臉側，小摺翠裙長。不用薰蘭麝，天生一段香。鈐“白陽山人”（朱文）、“陳氏道復”（白文）印。

(7) 丹葩間碧葉，雪中自層疊。山人倚醉時，耐可映頹頰。鈐“陳氏道復”（白文）印。

(8) 小鳥出蓬蒿，林端修羽毛。卑棲已自足，何得去鳴皋。鈐“白陽山人”（朱文）、“陳氏道復”（白文）印。

(9) 古栝掛岩端，山靈護持久。風雨及時來，會見蛟龍走。鈐“白陽山人”（朱文）、“陳氏道復”（白文）印。

(10) 江上雪疏疏，水寒魚不食。試問輪竿翁，在興寧在得。鈐“白陽山人”（朱文）、“陳氏道復”（白文）印。

圖73　陸治　花卉圖冊

第二開，海棠。鈐“陸生叔平”（朱文）。

對題：“當年帝子華筵上，曾照銀釭醉夜分。莫恨馬嵬香魄散，秋來別態又逢君。陸治。”鈐“陸氏叔平”（白文）、“包山子”（白文）。鑒藏印：“銘忠”。

第三開，荷花。鈐“包山子”（白文）。

對題：“水上香魄水底容，自憐多態舞薰風。假令並對張郎面，內史看來似不同。陸治。”鈐“陸氏叔平”（白文）、“包山子”（白文）。鑒藏印：“馮中子”。

第五開，水仙。鈐“包山子”（白文）。

對題：“水魄仙標綽態輕，黃冠猶似漢宮人。江雲自染羅色衣，不惹長安陌上塵。陸治。”鈐“陸氏叔平”（白文）、“包山子”（白文）。對幅鑒藏印：“上一生”（白文）。

第六開，芙蓉。鈐“包山子”（白文）。

對題：“誰家小女立江頭，笑整花鈿半掩羞。白露西風秋正老，怕看雙鳥度前洲。陸治。”鈐“包山子”（白文）、“陸氏叔平”（白文）。鑒藏印：“梅花館”（朱文）。

圖124　文從簡　山靜日長圖卷

文從簡自題：“唐子西詩云：‘山靜似太古，日長如小年。余家深山之中，每春夏之交蒼蘚盈階，落花滿徑，門無剝啄松□，□差禽聲上下。午睡初足，旋汲山泉，拾枯枝，煮苦茗，啜之，隨意讀《周易》、《國風》、《左氏傳》、《離騷》、《太史公書》及陶□詩、韓、蘇文數篇，從容步山徑，撫松竹，與麛犢偃息長林豐草間，坐弄流泉，□□濯足。既歸，竹窗下，山妻稚子治筍蕨，供麥飯，欣然一飽，弄筆窗間，隨大小作數十字，展所藏法帖、墨跡、畫卷、縱觀之。興至則吟小詩，或草玉露一兩段，再啜苦茗一杯，出步溪邊，解□□翁溪友，問桑麻，說粳稻，量雨較晴，探節數時，相與劇談一晌。歸而倚仗柴門之下，則夕陽在山，紫綠萬狀，變幻傾刻，恍可人目，牛背笛聲，兩兩來歸，而月印前溪矣。味子西此句，可謂□妙，人能知其妙者蓋鮮。彼牽黃臂蒼，馳騖於聲利之場者，但見滾滾馬頭□匆匆駒隙影耳，烏知此句之妙哉。人能知其妙，則東坡所謂‘無事此靜坐，一□如兩日，若活七十年，便是百四十。’所得不已多乎。杪秋杜門簡架上殘篇讀之，得唐子西，悠然忘世，與目前塵坉一大針砭，遂書此紙。文從簡。”鈐“文從簡印”（白文）、“字彥可”（白文）。

圖126　文震亨　唐人詩意圖冊

(1) “亂峰深處雲居路，共踏花行獨惜春，勝地本來無定主，大都山屬愛山人。寫白居易詩意。震亨。”鈐“震亨之印”（白文）。鑒藏印：“嘉慶御覽之寶”（朱文）、“宣統御賞之寶”（朱文）、“譚觀成印”（白文）、“香草”（朱文）。

(3) “前日萌芽小於粟，今朝草樹色已足，天公不語能運為，驅遣羲和染新綠。寫施肩吾詩意。震亨。”鈐“啟美”（朱文）。另鈐“香草”（朱文）。

(4) “臥龍決起為時君，寂寞康盧惟白雲，今日仲容修故業，草堂焉敢更移文。寫楊嗣復詩意。震亨。”鈐“啟美父”（白文）。另鈐“香草”（朱文）。